KB087936

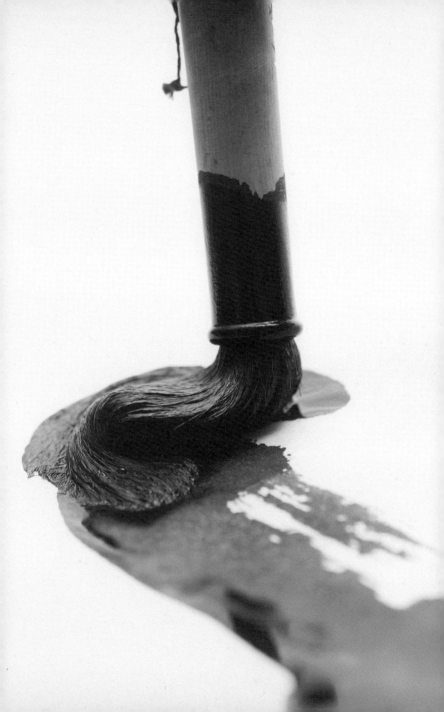

대담 김정환

# 박원규
# 서예를
# 말하다

한길사

惢朴元圭

# 박원규
# 서예를
# 말하다

지은이 · 박원규 김정환
사진 · 박재형
펴낸이 · 김언호
펴낸곳 · (주)도서출판 한길사

등록 · 1976년 12월 24일 제74호
주소 · 413-756 경기도 파주시 교하읍 문발리 520-11
       www.hangilsa.co.kr
       E-mail: hangilsa@hangilsa.co.kr
전화 · 031-955-2000~3    팩스 · 031-955-2005

부사장 · 박관순 │ 총괄이사 · 김서영 │ 관리이사 · 곽명호
영업이사 · 이경호 │ 경영이사 · 김관영 │ 편집주간 · 백은숙
편집 · 박홍민 박희진 노유연 이한민 배소현 임진영
관리 · 이주환 문주상 이희문 원선아 이진아 │ 마케팅 · 정아린
디자인 · 창포 031-955-2097

인쇄 · 예림 │ 제책 · 경일제책사

제1판 제1쇄 2010년 12월 10일
제1판 제2쇄 2024년  1월 31일

값 35,000원

ISBN 978-89-356-6170-1  03640

이 도서의 국립중앙도서관 출판시도서목록(CIP)은
e-CIP 홈페이지(http://www.nl.go.kr/cip.php)에서 이용하실 수 있습니다.
(CIP제어번호: CIP2010004301)

"서예란 붓으로 자신의
마음상태를 드러내는 것입니다.
좋은 글씨를 쓰기 위해서는
스스로 몸과 마음의 수양을 통해
일정한 경지에 이를 수
있어야 합니다."

• 박원규

# 박원규, 새로운 고전을 만들어가는 작가

• 들어가는 말

　전통예술인 서예는 유구한 역사를 지니고 있으며, 수천 년의 변화 과정을 거쳐 뚜렷한 민족적 풍격과 예술적 개성이 드러난다. 이는 필선의 역동성 및 먹색의 매력과 정교함 그리고 그 함축적 내용이 오묘하게 변했기 때문이다. 더 나아가 서예는 예술가의 영혼과 독자적인 주장을 담고 있는 예술로, 서양에서는 기이하면서도 오묘한 예술로 매우 동경하고 경앙하고 있다.

　그러나 급속도로 진행되는 문화적 지각변동 앞에서 서예는 더 이상 시대를 선도하는 예술이 아닌 전통이라는 이름으로 포장되어 잊혀져가는 예술로 치부되고 있다. 언제부터인가 서예의 현실과 미래에 대한 이야기들은 어둡기만 하다. 지금 서예가 당면한 진정한 위기는 서예를 둘러싸고 있는 사회적인 존재 조건의 위기라기보다는 서예 그 자체의 존재론적 위기, 다시 말해 서예를 지탱해온 예술 정신의 자기 정체성이 심각한 균열상황에 직면해 있다는 것이다.

　이럴 때일수록 본질과 존재에 대한 탐구가 필요하지 않을까. 서예

의 위기라는 이야기들이 무성할 때, 오히려 서예는 거대한 힘을 비축하고 있지 않겠는가. 어둠이 깊을수록 내면의 소리는 깊고 단단해지기 때문이다. 문득 2,500년 전 살았던 노자의 명언이 생각난다. "도(道)는 현묘하고 또 현묘하여 모든 묘함의 문이다(玄之又玄, 衆妙之門)." 서예는 도라는 지극히 깊고 지극히 멀며, 고묘(高妙)한 예술의 문으로 들어가는 것이다. 이 말은 사람으로 하여금 미지의 세계를 탐색하고자 하는 충동을 일으켜 그 묘한 뜻을 구하게 만드는 것 같은 큰 매력을 준다.

오늘날 서예를 하는 사람은 많지만, 서예가라는 호칭에 빛을 더해주는 사람은 드물다. 폴라로이드 감각으로 탈주하는 시대에도 여전히 하늘엔 오래된 별이 뜬다. 하석 박원규 선생은 서예라는 오래된 별을 더욱 빛나게 하는 이 땅의 대표적인 서예가이다. 그는 가장 치열하게 서예의 본질을 탐구하는 작가, 가장 열심히 공부하는 작가로 알려져 있다.

하석 박원규 선생의 작품을 처음 접한 것은 대학교 1학년 때인 1987년이었다. 서예동아리에서 우연히 동아미술제 수상작가의 작품집을 보게 되었는데, 단 한 작품이었지만 매우 강렬한 인상을 받았다. 당시에는 다른 대학 서예동아리와도 교류가 활발했는데, 특히 성균관대학교의 전시 포스터 속에 담긴 하석 선생의 글씨에 매료되어 그 자료들을 소중히 보관했던 기억이 난다. 대학을 졸업하고 나서 하석 선생께 글씨를 배우고 싶었지만, 바쁜 일상으로 시간내기가 여의치 않았다. 다만 서예의 길을 가는 선배들을 통해 하석 선생의 열정

적인 작업에 대한 일화를 풍문으로 들을 수 있을 뿐이었다.

　무슨 일이든 간절히 바라면 이루어지는 걸까. 2003년에 하석 선생께서 홈페이지를 통해 학생을 모집했는데, 이때 인연이 닿아 일주일에 한 번씩 서예를 배우게 되었다. 또한 서예전문지『까마』의 책임편집위원을 맡아 전국을 돌아다니며 당대를 대표하는 서예가와 화가들을 취재할 수 있었다. 이런 경험을 통해 서예와 예술에 대한 새로운 시각이 열렸으며, 서예평론가로 활동하게 되었다.

　이 책은 2010년 2월부터 4월까지 두 달 동안 총 12회에 걸쳐 하석 선생과 나눈 대화를 기록하고 엮은 것이다. 먼저 하석 선생께 서예란 무엇인가란 질문을 던졌다. 그다음 선생의 작품에 자양분이 되었던 서예미학과 문자학, 한학, 중국과 우리나라의 서예사와 서예가 등 서예 이론에 대한 대화를 이어갔다. 다소 성급하거나 신중치 못한 질문도 없지 않았지만, 그런 부끄러움을 무릅쓰고, 또한 그런 부끄러움을 예감하며 이 책을 내기에 이르렀다. 21세기에 이르러 서예는 어떤 모습으로 존재하고 해석되는지 궁금해하는 독자들을 위해서이다.

　하석 선생을 만나본 사람들은 공통적으로 그의 인품이 부드럽다고 이야기한다. 첫인상에서부터 그렇지만 타인에 대한 섬세한 배려 때문에 그의 부드러움이 더욱 두드러져 보이는 게 사실이다. '일자견심'(一字見心: 한 글자에 마음이 보인다) 또는 '서여기인'(書如其人: 글씨는 그 사람이다)이란 말이 있다. 실제로 글씨가 곧 사람임은 구체적인 검토를 통해 곧장 드러나게 마련이다. 하석 선생의 성품은

부드럽고 유연하지만, 그의 작업은 깐깐하고 엄격하며 타협을 거부하는 '외유내강'의 기운을 담고 있다.

40여 년의 세월 동안 이어온 경건한 창작 태도, 냉정한 철학과 미학적 사고, 종교인과 같은 독실함, 농부와 같은 근면과 성실함, 지칠 줄 모르는 지식욕과 독서, 치열한 창작 열정, 결코 만족하지 않는 호기심은 한국 서예계에 이미 널리 알려진 사실이다. 바로 이러한 품격을 바탕으로 그는 서예에서 독자적인 경지를 구축하고 있다.

더불어 하석 선생의 창의적인 태도와 진심에 주목하게 된다. 그는 예술에 대해 스스로 즐기는 마음을 갖고 있지만 신앙인이 지니는 순교의 정신 또한 지니고 있다. 그는 전심전력을 기울여 예술을 숭고한 행위로 만든다. 한 가지 분명한 점은 이러한 그의 진지함과 철저함이 인품뿐만 아니라 예술적인 성취에 기여하는 미덕이라는 사실이다. 철저함과 진지함을 특징으로 하는 하석 선생의 예술세계가 이 책을 통해 좀더 널리 알려지기를 바라는 마음도 이 책을 엮어내는 또 다른 이유라고 할 수 있다.

마술사가 예술의 극한인 도(道)의 경지에 이르게 되면 손바닥을 펼 때마다 꽃을 만드는 기술을 가지듯 예술가도 그 수준에 이른다고 한다. 우리는 예술가가 그 경지에 도달하기 위해서는 무한한 고난과 수련을 필요로 한다는 것을 잊어서는 안 될 것이다. 여기 실린 글들은 하석 선생이 서예에 대한 다양한 질문을 받고 그의 마음속에 일어난 다양한 형태의 파문을 되도록 있는 그대로 옮겨놓은 기록이다. 그런 의미에서 이 책은 분석과 평가의 기록으로서가 아니라 사랑과 열정의 흔적으로서 받아들여지길 희망한다.

이 책이 서예의 전반적인 것을 훌륭히 파헤쳤다고 자부하기는 어렵다. 그러나 독자들이 서예에 대한 이해의 출발점에서 한 걸음이라도 나아갈 수 있다면 그것으로 만족한다.

끝으로 이 책을 출판할 수 있게 해주신 한길사의 김언호 사장님, 아름다운 한 권의 책으로 만들어주신 한길사의 여러분, 작업현장에서 앵글을 맞춰준 박재형 사진작가에게도 고마움을 전한다. 아울러 대담 자리를 함께한 문종훈, 박덕준, 변영애, 배효룡, 오미숙, 임성균, 유희근 님께도 깊은 감사를 드린다.

2010년 깊어가는 가을날
서울 잠실의 장진산방에서
김정환

# 나는 일필휘지하지 않는다

작업에 몰두하는 동안거 · 하안거

ㅡ석곡실(石曲室)을 방문할 때마다 도시 속에서 이렇게 고즈넉하고 고전의 향기를 느낄 만한 공간을 만날 수 있다는 것이 놀랍습니다. 항상 작업하느라 바쁘신데 요즘에는 어떻게 지내시는지요?

작가의 일상이란 단순합니다. 주로 작업을 하면서 지내니까요. 오전에 일찍 석곡실에 나와 온종일 책을 보거나, 작업을 하거나 또는 작품 구상을 합니다.

ㅡ저쪽 바닥에 놓여 있는 것들이 최근 작품들인가요?

그렇습니다. 작업한 것들이 몇 점씩 모이면 표구사에서 배접을 해옵니다. 그것을 직접 사진을 찍어서 슬라이드를 만들어 놔요. 또 이렇게 만든 작품 슬라이드로 매년 연말에 작품집을 냈지요.

ㅡ작품을 만드는 일은 작가에겐 상당한 집중력을 요구하는데, 슬라이드까지 만들려면 대단한 정성이 들어가야 할 것 같습니다.

처음엔 작품사진을 잘 찍는다는 곳에 맡겼는데, 그 비용이 만만치

않더군요. 그래서 용돈을 아껴가며 작품사진을 촬영하기 위한 장비를 사모았습니다. 매년 나오는 작품집을 무엇보다 중요하게 여겼습니다. 전업작가이기에 일 년에 한 번 나오는 작품집에 작가로서 모든 것을 걸었다고 해도 과언이 아닐 것입니다.

−최근에 하신 작업들을 조금 살펴볼 수 있을까요? 소품도 있고, 상당히 큰 대작도 있습니다.

작품 크기가 작은 것들은 지난해 말과 올해 초에 걸쳐 작업했습니다. 중국 명나라와 청나라의 문인들 문집에서 보고 공감하는 내용이 있는 부분을 골라서 써봤습니다. 처음엔 몇 작품만 하고 말 생각이었지만, 작업을 하다보니 흥미가 생겨서 비슷한 크기의 소품을 꽤 많이 하게 되었어요. 현판[1]을 작업하기도 했고요. 현판의 글씨는 확대하거나 축소하지 않기 때문에 실제 크기로 써야 됩니다. 현판의 글씨를 쓸 때 주의할 점은 현판이 꽉 차 보이도록 써야 한다는 것이죠.

대필(大筆)을 잘 쓰면 소필(小筆)도 잘 쓸 수 있지만, 소필을 잘 쓰는 사람은 대필이 안 되는 경우를 종종 봅니다. 일찍이 소동파[2]가 말하기를 "대필은 소필처럼 쓰고, 소필은 대필처럼 쓰라"고 했습니다.

———

1 현판(懸板): 글씨나 그림을 새겨 벽이나 문 위에 다는 널조각.
2 소동파(蘇東坡, 1037~1101): 소식(蘇軾). 중국 북송 시대의 시인이자 문장가·학자·정치가. 자는 자첨(子瞻)이고 동파는 호이다. 사천성 미산(眉山) 현에서 태어났고, 글씨에 뛰어났을 뿐만 아니라 시(詩)·사(詞)·부(賦)·산문(散文) 등에 모두 능해 당송팔대가 가운데 한 사람으로 손꼽혔다. 당시(唐詩)가 서정적인데 비해서 그의 시는 철학적 요소가 짙었고, 새로운 시경(詩境)을 개척했다. 대표작인 『적벽부』(赤壁賦)는 불후의 명작으로 널리 애창되고 있다.

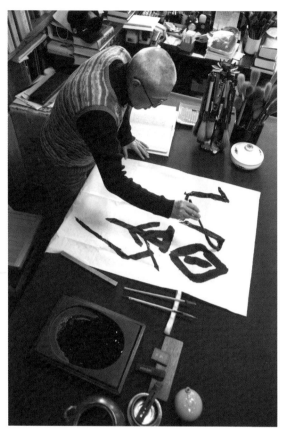

박원규 작가는 글씨에서 전해오는 맑은 기운을 우선으로 여긴다.

그래서 예로부터 큰 글씨부터 쓰는 데는 다 이유가 있는 거지요.

—선생님께서는 동안거와 하안거라 하여, 겨울과 여름 두 차례에 걸쳐 석곡실의 문을 걸어 잠그고, 전화선도 빼놓고, 사람과의 접촉도 없이 오직 작품에 정진하는 시기를 정해놓고 지킨다고 들었습니다.

2003년부터 '작비서상'(昨非書庠)이라는 일반인들을 위한 서예 아카데미를 운영하고 있어요. 상(庠)은 고대의 학교를 일컫는 말입니다. 도연명의 「귀거래사」에 '각금시이작비'(覺今是而昨非: 이제는 깨달아 바른길을 찾았고 지난날이 그릇된 것임을 알았다)라는 구절이 나옵니다. 여기에서 '작비'라는 말을 빌려와 이름지었습니다. 서예의 본질과 기본에 대하여 제대로 배우는 사람이 많지 않은 것 같아요. 그래서 이러한 서예아카데미를 열게 된 것입니다. 이 작비서상에서 일주일에 두 번씩 한문과 서예실기를 강의하는데, 학생들이 정말 열심히 공부합니다. 나도 학생들에게 뒤질 수 없다는 생각으로 겨울과 여름방학 때를 이용해서 많은 작업을 하지요. 학기 중에는 학생들을 지도하기 위해서 많은 연구를 해야 되니까요.

방학 때는 될 수 있으면 혼자 있는 시간을 가지고 책도 보고 작업도 합니다. 스님들이 겨울과 여름에 시기를 정해놓고 용맹정진하듯 방학을 이용해 작품에 전력투구하는 시간을 갖는 것이죠. 이 시기에 주로 작업을 하는데, 그 분량이 상당합니다. 지금 보여드리는 작업도 겨울방학을 이용해서 한 것이죠.

—저기 가운데 한 글자로 된 것이 '용'(龍) 자인가요?

그렇습니다. 해서(楷書)가 아닌 고대의 갑골[3]문으로 되어 있으니 문자학에 식견이 없다면 읽기가 쉽지 않지요.

－말씀을 듣고 보니, 용의 머리와 꼬리 비늘, 발톱 등이 작품에서 느껴집니다.

작가로 활동한 이후 용을 주제로 한 작품은 처음입니다. 예술의전당 서예박물관에서 한국서예의 내일의 역사를 조망해보는 특별전 시리즈 'BLACK BOX 2010'전이 열렸습니다. 예술의전당 서예박물관에서 주관한 '한국서예청년작가전'(1988-2003)을 통해 배출한 초대작가 가운데 19명이 참여하여, '혼융'과 '소통'을 화두로 한 국현대서예의 양상과 진로를 모색하는 자리였지요.

서예를 배운 학생 가운데 효산 손창락 군이 이 전시에 참여했는데, 그 가운데 용과 호랑이(虎)를 주제로 한 작품이 있었어요. 작품의 획이나 구도를 보고 나라면 이렇게 한번 해보겠다는 생각이 들어 여러 가지 구상을 한 끝에 작품으로 나오게 된 것입니다.

－동양에서 용은 상상의 동물로서 그 권위와 조화 능력에서 대단한 위치에 있습니다. 오래전부터 용은 동양 사람들에게 신령의 걸물이요 권위의 상징이었기 때문입니다. 이처럼 용을 주제로 한 작품들이 너무나 많기에 쉽게 생각할 수 있었겠지만, 한편으로 굉장히 고민도 많았을 것 같아요.

용은 비늘이 있는 동물 가운데 우두머리로, 모든 동물의 근원이며 조화와 변신을 자유자재로, 또는 지상과 천상을 오르내리는 동물로 상상되어왔습니다. 한편으로 왕자나 위인과 같은 위대하고 훌륭한 존재로 비유되기도 했고요. 천자(天子)에 대해서는 얼굴을 용안(龍

---

3 갑골(甲骨): 거북의 등딱지와 짐승의 뼈를 아울러 이르는 말. 중국 은대(殷代)에서는 여기에 문자를 새겨 점을 쳤다고 한다.

顔), 덕을 용덕(龍德), 지위를 용위(龍位), 의복을 용포(龍袍)라 하고, 천자의 위광(威光)을 빌려 몸을 도사리거나 나쁜 짓을 하는 사람을 "곤룡(袞龍)의 소매에 숨는다"라고 말했습니다. 또 옛날 중국의 유명한 화가 장승요(張僧繇)가 용을 그린 후 안정(眼睛: 눈동자)을 그려 넣자 용이 생기를 띠고 하늘로 올라갔다고 하여 가장 중요한 일을 성취한다는 뜻으로 '화룡점정'(畵龍點睛)이라는 고사가 나오기도 했지요.

『이아익』[4]을 보면 용이 아홉 가지를 닮았다고 합니다. 즉 "용의 뿔은 사슴을 닮았고, 머리는 낙타, 눈은 토끼, 목덜미는 뱀, 배는 대합, 비늘은 물고기를 닮았다. 발톱은 매, 발바닥은 호랑이, 귀는 소를 닮았다"고 나와 있습니다. 이외에 중요한 것은 용의 목구멍에 사방(四方) 한 척 정도 되는 거꾸로 난 비늘, 즉 역린(逆鱗)이 있다고 해요. 만약 이 비늘을 건드리면 그 용은 무시무시한 기세로 화를 내며 비늘을 건드린 대상을 살려두지 않는다고 합니다.

이렇듯 상상의 동물인 용을 작품화하기가 생각보다 쉽지 않았어요. 작가적 개성을 작품을 통해서 얼마나 잘 드러낼 것인가에 대해 많은 고민을 했지요.

－용은 우리 문화에도 깊이 전이된 것으로 알고 있습니다.

얼마 전에 미술사학자이신 강우방 선생이 용에 대해서 쓴 글을 흥미롭게 본 적이 있습니다. 우리나라 절은 당간지주로부터 시작됩니

---

4 『이아익』(爾雅翼): 송나라 때 나원(羅願)이 생물을 여섯 종으로 나눠 펴낸 문헌이다.

다. 당간지주는 두 개의 돌기둥과 철로 된 긴 통으로 되어 있는데, 이 철통(당간)을 기둥 사이에 넣어서 깃대 역할을 하게 합니다. 절에 큰 행사가 있으면 당간 위에 깃발을 달아 신자들이 절을 찾을 수 있게 한 것입니다. 일종의 이정표인 셈이죠. 지금 절을 다녀보면 대부분 지주만 볼 수 있는데 이것은 철로 만들어진 당간이 녹슬어 없어졌기 때문입니다.

이 당간지주 끝에 용이 있습니다. 절은 대부분 목조건물인데, 목조건물은 불이 가장 무서운 존재이지요. 용은 비를 몰고 옵니다. 『훈몽자회』[5]에 보면 용을 '미르'라 했는데, 미르는 곧 물입니다. 그렇기 때문에 화마(火魔)를 방지하기 위해서 지붕에 용을 장식했습니다. 이 용을 두고 강우방 선생은 형이상학적이라고 말합니다.

지붕에 장식된 용은 작품성 또한 높습니다. 특히 강우방 선생은 문양을 연구하던 중 어느 책에도 용의 입에서 나오는 것에 대한 언급이 없어 연구하던 차에 '용의 입에서 나오는 것은 기를 조형적으로 표현한 것'이라고 주장하고 있는데, 매우 인상적인 이야기였습니다.

### 작품은 작가의 모든 것

─저도 미술잡지에 연재된 강우방 선생의 글을 읽은 기억이 납니다. 한국, 중국, 일본의 용 가운데 우리나라의 용이 가장 예술적으로 표현되었다는 내용이었던 것으로 기억합니다. 이번엔 용을 주제로 한 작품과 작품

---

5 『훈몽자회』(訓蒙字會): 종래에 보급되었던 『천자문』, 『유합』(類合) 등은 일상생활과 거리가 먼 고사(故事)와 추상적인 내용이 많아 어린이들이 익히기에는 어려움이 많았다. 이를 보충하기 위해 1527년 최세진이 지은 학습서이다.

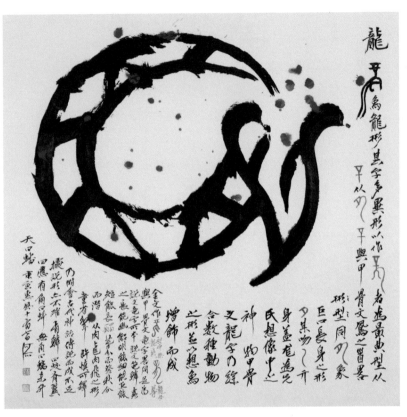

박원규, 「용」(龍), 2010, 갑골문.

옆에 씌어진 방서에 대한 설명을 듣고 싶습니다.

　용 자를 갑골문으로 형상화한 작품이고, 그 옆에 씌어진 방서의 내용은 다음과 같습니다.

　　象龍形 其字多異形 以作者爲最典型 從𢆶從與甲骨文鳳之首略同 象巨口長身之形 其吻 其身 蓋龍爲先民想像中之神物 甲骨文龍字乃綜合數種動物之形 並以想象增飾而成

　　은 용의 모양이다. 용 자는 그 모양이 서로 다른 형태가 많다. 의 형태가 가장 용 자의 본보기로 삼을 만한 것이다. 용 자는 와 으로 되어 있는데 은 갑골문 '봉' 자의 머리 부분과 거의 같다. 은 용의 큰 입과 몸이 긴 모양을 상징한 것으로 은 용의 입술이고 은 용의 몸뚱이이다. 대개 용은 옛날 사람들에게 상상 속의 신비로운 동물이다. 그래서 갑골문의 '용' 자는 여러 종류의 동물을 종합한 형태에 인간의 상상력이 더해지고 꾸며져서 완성되었다.

　　金文作 (昶仲無龍鬲) (龍母尊) 與甲骨文龍字略同 是爲說文龍字篆文所本 說文 龍 鱗蟲之長 能幽能明 能細能巨 能短能長 四句一韻　春分而登 秋分而潛 從肉 肉飛之形 童省聲 許愼所釋乃附會古代神話傳說而成 不足據 說形亦不確

　　금문에는 으로 되어 있다. 앞의 '용' 자는 『창중무용격』에 나오고 뒤의 '용' 자는 『용모존』에 나온다. 갑골문의 '용' 자와 대략 같다. 이것은 『설문해자』에 보이는 용 자의 근거이다. 설문에 용은 비늘을 가진 동물의 우두머리로서 숨을 수도 있고 나타날 수도 있으며, 작아질 수도

있고 커질 수도 있으며, 짧아질 수도 있고 길어질 수도 있다. 네 구가 같
은 운이다. 춘분에는 하늘로 올라가고 추분에는 물속에 몸을 감춘다.
용 자의 구성은 '肉'과 '龍'으로 되어 있는데 몸이 나는 형상이고, 머리
는 '童'의 생략된 형태로서 소리를 나타낸다. 허신의 용 자에 대한 해석
은 고대 신화와 전설을 억지로 끌어다 붙인 것으로 증거가 불충분하고
모양에 대한 설명도 확실하지 않다.

　有鱗曰蛟 有翼曰應 有角曰虯 無角曰螭 未升天曰蟠
　비늘이 있는 용을 교룡이라 하고, 날개가 달린 용을 응룡, 뿔이 있는
용을 규룡, 뿔이 없는 용을 이룡, 아직 하늘에 오르지 못한 용을 반룡이
라 한다.

　庚寅惠風十有七日 何石
　경인 3월 17일 하석

-용을 주제로 한 서예작품을 보면 여러 가지 생각이 듭니다. 서양화 가운
데 '이발소 그림'이란 말이 있듯이, 서예작품에도 용 자로 쓰인 작품이 대표
적인 키치[6] 작품이 아닐까 합니다. 키치가 고급예술과 다른 점은 그 품격과
고귀함이 독창성이 아닌 상투성과 함께한다는 점 때문이 아닐까요?
　동양미술에서 용은 다양한 분야에서 작품 소재로서 활용되었습니
다. 회화, 서예, 건축물이나 범종의 조각, 도자기 등에서 흔히 볼 수
있잖아요. 따라서 서예가들도 용에 상당한 관심을 갖게 되었을 것으

---

6 키치(kitsch): 고급예술을 위장한 비천한 예술.

로 생각합니다. 더구나 우리가 실제로 볼 수 있는 동물이 아니라 상상의 동물이기에 작가적 상상력이 결합되기 쉽죠.

문제는 작품의 격조일 것입니다. 글씨도 일정한 경지에 오르면 서격(書格)을 갖게 됩니다. 서예적 수양이 덜 된 상태에서 자기 멋에 취해 붓을 움직이다보면 형편없는 수준의 글씨가 나옵니다. 이런 용 글씨들이 초보자들이나 안목이 없는 사람들이 보면 멋있어 보이지만, 구안자(具眼者)들이 보기엔 그야말로 이발소 그림 수준이지요.

—그런데 이발소 그림이 점차 사라져가는 것과, 용 자 글씨가 사라져가는 것은 결과는 같지만 원인이나 그 과정은 좀 다른 듯 느껴집니다. 이발소 그림이 사라지는 이유는 최근 미술시장이 살아나면서 소품이라도 일정한 수준의 그림을 걸고 싶어하는 대중의 문화적 소양이 깊어졌기 때문이라고 생각합니다. 반면 서예는 초등학교에서부터 접할 기회마저 사라져버리고, 집이나 사무실에 걸어놔도 현대적이지 않고 고리타분하다는 이미지가 강하기 때문이 아닐까 싶습니다.

어쩌면 그게 현실인지도 모르겠습니다. 현대미술이 각광을 받는 이유는 현대적 주거환경에 어울린다는 점도 있지만 한편으로 돈이 된다는 이유도 있을 것입니다. 서예작품은 지나치게 저평가되어 있다고 생각합니다. 40여 년 서예를 해온 서예가의 입장에서는 안타까운 현실입니다.

그러나 서예가 홀대를 받는 이유는 우리 문화에 대한 선입관과 편식 현상에서 온 게 아닌가 하는 생각도 한편으로 들어요. 우리 것의 소중함을 모른다고나 할까요. 중국이나 일본의 서예가들과도 교류를 하는데, 그쪽에서는 아직도 서예를 전통문화의 한 부분으로 소중

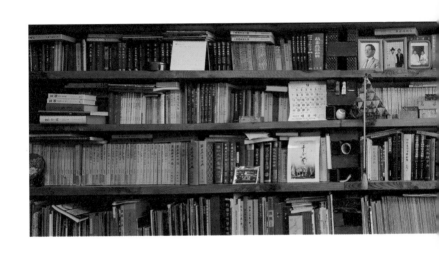

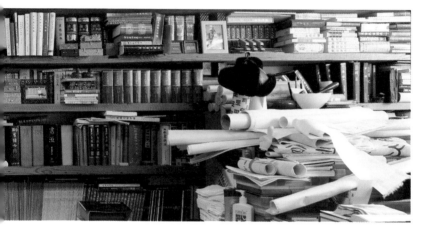

석곡실은 그동안 여러 매체에 소개된 공간이다.
이 공간에서 박원규 작가는 온종일 읽고, 쓰고, 사색하고, 작업에 몰두한다.

하게 생각하고 있습니다.

중국에서는 대학에서 최고로 인기 있는 학과가 서예과예요. 우리나라에서 법대나 의대에 합격하면 축하해주는 것처럼, 서예과에 합격했다고 하면 주위에서 부럽게 생각하고 축하해준다고 합니다. 실제로 내가 방문해본 중국 유명 서예가들의 위상은 우리의 상상을 초월할 정도예요. 일본도 서예가들의 권위가 상당합니다. 이러한 것이다 주변의 탓이라고만 생각하지는 않아요. 서예가들도 더 노력해야할 부분이 많다고 생각합니다.

─용을 주제로 작품을 하신 계기가 제자의 전시에서 영감을 얻었기 때문이었다고 말씀하셨는데요. 서예 전시는 자주 관람하시는지요?

서예 전시 가운데 꼭 봐야겠다 싶은 전시는 매일 보러 가기도 합니다. 예전에 덕수궁미술관에서 열린 검여 유희강[7] 선생의 전시는 한 달간 열렸는데 매일 보러 갔습니다. 그러다보니 나중엔 검여 선생님 자제분과도 친해졌습니다. 또한 2006년에 인천종합문화예술회관 대전시실에서 '검여 유희강 서거 30주년 기념 특별전'이 대규모로 열렸어요. 그 전시에 갔더니 자제분이 알아보고 반가워했던 기억이 있습니다.

---

**7** 검여 유희강(劍如 柳熙綱, 1911-76): 추사 김정희 이래 최고의 서예가로 꼽히는 서예가. 전통서예와 동서양 미술을 가로지른 최후의 대가이다. 청년 시절 중국에서 10년간 유학하며 서예와 금석학뿐 아니라 근대 서양화를 연구하고, 한때 유화도 그렸던 그는 이를 바탕으로 글씨와 그림을 하나로 꿰는 독특한 작품 세계를 완성했다. 육조시대 해서를 중심으로 다양한 서체를 익히고 실험을 통해 이룩한 그의 글씨는 강한 골기와 거친 갈필에서 나오는 웅건하고 분방한 기운과 더불어 회화적 조형감각이 탁월했다.

요새는 주로 후배들 전시에 많이 가봅니다. 어려운 환경에서도 열심히 작품 활동하는 후배들을 격려하기 위해서지요. 과거엔 내 공부하기도 바빠서 중요한 전시가 아니면 챙겨보지 않았는데, 이제는 가급적 많은 전시를 보려고 합니다.

―최근에 본 전시가 앞에서 말씀하신 예술의전당 서예박물관에서 열린 'BLACK BOX 2010'전인가요?

네, 개막식에 꼭 와달라고 해서 가서 보았습니다. 이 전시는 1988년 예술의전당 서예관 개관 때부터 2003년까지 15회에 걸쳐 선정한 '한국서예청년작가' 279명 가운데 5회 이상 선발된 초대작가들이 펼친 전시였습니다. 한마디로 한국서단의 미래가 될 작가들을 모아 놓은 전시였지요.

그런데 작품에 대한 작가들의 고민이 깊지 못했던 것 같고, 주최 측에서 오랜 시간 공을 들여 기획했던 전시가 아닌 듯했어요. 축사를 해달라고 해서 한마디만 했습니다. "저는 초대전이나 기획전에 작품을 내기 최소한 6개월 전에 작품의뢰를 하지 않으면 응하지 않는데 작가나 주최 측 모두 사전준비가 부족한 것 같다"라고요. 이렇게 말하자 전시를 기획하고 주관했던 서예박물관의 수석큐레이터가 다음부터는 전시에 대해 오랜 시간 고민하고, 작품 위촉도 더 일찍 하겠다고 하더군요.

작품이란 작가의 고뇌 속에서 나온 것이고, 단 한 작품을 통해서 작가로서 걸어온 모든 것이 드러나게 됩니다. 그러니 함부로 작품을 드러내 보일 수 없고, 수많은 실패와 고심 속에 작품을 완성하는 것입니다. 더러 그룹전을 보면 나에게 배운 학생들의 작품도 보입니다.

이들에게 '작품을 낼 때 의무적으로 내지 말고, 최선을 다한 작품을 내라. 최선을 다하지 못했다면 차라리 내지 말라'고 말합니다. 작품은 그야말로 작가의 모든 것이고, 자존심이 아니겠어요.

―호랑이를 주제로 한 작업도 인상적입니다. 예전에도 주묵(朱墨: 붉은색 먹)으로 '호'(虎) 자를 갑골문으로 쓰신 것이 있었는데, 이번엔 새롭게 작업을 하셨군요.

호랑이를 뜻하는 한자인 범 호 자는 형태를 본떠 만든 글자입니다. 그러니 최대한 호랑이의 느낌을 살리기 위해서는 어떻게 표현해야 좋을지를 놓고 고민을 많이 했지요. 호는 호랑이(虍)와 사람(儿)이 합쳐진 글자입니다. 윗부분의 '虍'은 호랑이의 가죽 무늬를 나타내고, 아래 '儿'은 사람의 발 모양을 그대로 호랑이의 발 모양으로 봐서 만든 글자입니다. 자전에서는 '虍'을 '범호 엄'이라고 부르는데, 『대한화사전』에는 이 부수에 속하는 글자가 102자나 나와 있어요. 그 가운데 '날'(虓)은 호랑이가 걸어가는 모습을 나타냅니다.

『채근담』에 보면 "독수리는 조는 듯이 앉아 있고, 호랑이는 앓는 듯이 걷는다"(鷹立如睡 虎行似病)는 말이 나와요. 기회가 올 때까지 조는 듯, 앓는 듯이 기다린다는 뜻이며, 강한 사람은 평소에는 조용하고 부드럽다는 뜻도 됩니다. 그래서 호랑이가 걷는 모습에 주목하게 되었어요. 이 작품에는 호랑이의 발이 곧 호랑이의 특징이라고 생각하고 발을 두드러지게 표현한 것입니다.

중국에서 호랑이는 양(陽)의 기운을 가졌다고 생각했어요. 한편 동양에서는 예로부터 칠(七)이라는 숫자를 양기의 수(數)로 여겼습니다. 호랑이는 태내에 7개월 동안 있다가 태어나고, 머리에서 꼬리

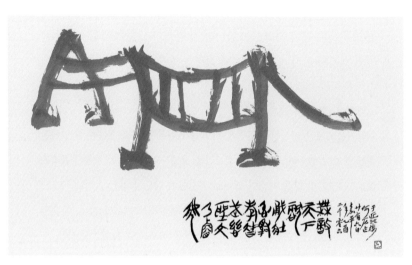

박원규,「호」(虎), 2006, 갑골문.

까지 7척이라고 합니다. 또한 위험한 일에 대한 비유로 '호랑이 꼬리를 밟았다'라고 말하는 데 생각이 미쳤지요. 그래서 호랑이의 다른 특징으로 꼬리를 택하게 된 것입니다. 작품에서 표현한 호랑이는 발과 꼬리에 초점을 맞추고 표현하게 되었습니다. 글씨를 쓸 때는 생기를 드러내는 것이 가장 중요합니다. 호랑이의 느낌이 전해지면서 글씨의 생기가 드러나도록 운필에 신경을 썼습니다.

## 역사를 염두에 두고 쓴다

−작가들에게 작업실이란 공간은 낙원이자 지옥인 것 같습니다. 작업하는 순간 더없이 행복하고 의미 있는 시간을 보내는 것 같지만, 작품이 풀리지 않으면 미칠 것 같은 시간이 쌓이는 공간이기 때문입니다. 그러나 죽으나 사나, 죽이 되든 밥이 되든 어쨌든 작업실 공간에서 버텨야 하고, 그것이 작가의 실존일 듯합니다. 하루에 작업은 보통 몇 시간씩 하시는지요?

작업실에서 온종일 버티는 게 무엇보다 중요합니다. 먹을 갈든지 붓을 빨든지 아니면 청소를 하든지, 또는 커피를 타마시고 음악을 듣거나 책을 읽든지, 아니면 그저 멍하니 테이블에 앉아 있더라도 작업실에서 버티는 게 필요합니다. 이곳에서 빠져나가서는 곤란하기 때문이지요. 그러니까 작가의 육체와 신경은 그 작업실 공간과 분리되어서는 안 된다는 말이죠. 작가라면 작업실과 일심동체여야 합니다. 작품은 어쩌면 엉덩이의 힘에서 나오는 게 아닌가 생각해요. 놀거나 잠을 자도 작업실에서 해결해야 합니다. 특별하게 정해놓은 것은 없는데 일단 매일 3시간은 꼭 작업을 하는 데 사용합니다.

'신이 빚은 바이올리니스트'로 불린 하이페츠가 말하기를 "하루

연습을 안 하면 자신이 알고, 이틀 연습을 안 하면 비평가가 알고, 3일 연습을 안 하면 청중들이 안다"고 말했습니다. 나의 경우 '하루 24시간 가운데 3시간만큼은 나를 위해서 열심히 작품을 하자'는 생각을 갖고 있습니다. '내 작품을 누가 알아봐주나' 하고 생각하기보다는 노력하는 천재가 있을 뿐이라는 생각을 갖고 합니다. 작가가 신념과 확신을 갖고 작품을 할 때, 좋은 작품이 될 가능성이 많아요. 또한 작가 스스로도 예술사를 염두에 두는 작품제작이 필요하다고 생각합니다.

—최근 『1Q84』로 인기를 끌고 있는 소설가 무라카미 하루키는 글이 써지든 안 써지든 매일 정해진 시간만큼 책상에 앉아 있는다고 합니다. 「글이 써지지 않는 날」이란 제목으로도 글을 쓴 것을 보았습니다. 선생님께서는 매일 작품을 하는 데 3시간 이상을 투자하고 계시는군요. 최근엔 앞에서 보여주신 '용'과 '호랑이'를 주제로 한 작품 이외에 어떤 작품을 하셨나요?

「반야심경」(般若心經)이 260여 자인데 전서[8], 금문, 목간[9]체 등 여

---

8 전서(篆書): 고대 한자의 서체. 중국 주(周)나라 의왕(宜王) 때 태사(太史) 주(姝)는 갑골·금석문 등 고체를 정비하고 필획을 늘려 대전(大篆)의 서체를 만들었다. 그후 진(秦)나라 시황제 때 재상인 이사(李斯, ?-기원전 208)는 대전을 간략하게 한 문자를 만들어 황제에게 주청해, 이제까지 여러 지방에서 쓰이던 각종 자체를 정리·통일했다. 이것을 소전(小篆)이라고 한다.

9 목간(木簡): 종이가 발명되기 이전에 죽간(竹簡)과 함께 문자 기록을 위해 사용하던 목편(木片). 목독(木牘) 또는 목첩(木牒)이라고도 하며, 나무를 폭이 약 3센티미터, 길이 약 20~50센티미터, 두께 3밀리미터 정도의 긴 판자모양으로 잘라 묵서(墨書)했다. 원래는 대를 갈라서 한 장 한 장 끈으로 꿰어 사용했던 것이지만, 후에 목편을 사용하게 되었으며, 종이가 발명될 때까지 쓰게 되었다.

러 가지 서체로 쓰는 작업을 마쳤어요. '사서삼경'(四書三經)이나 '당시'(唐詩)만 가지고 작품을 하기도 하지만 대부분의 작품은 그 즈음 보던 책 가운데 맘에 드는 것이 있으면 가려내어 작업을 합니다. 예술가는 사상에서도 한쪽에 경도되지 않고 자유로워야 하는데, 서예가로서 작품에 대한 주제도 마찬가지라고 봅니다.

—서예가로서 40여 년의 세월 동안 전업작가로 매진해온 것으로 알고 있습니다. 작업실 한편을 보니 연습한 종이가 많이 쌓여 있습니다. 연습량이 무척 많으신 것 같습니다.

평소 나는 연습을 많이 하는 편입니다. 이른바 '일필휘지'(一筆揮之)형이 아닙니다. 조각가가 돌을 쪼듯이 한참을 노력해야 비로소 작품이라고 할 만한 것이 나옵니다. 작가에 따라서 다르지만 어떤 이들은 일필휘지한 작품을 내놓을 수 있겠지요. 한 번 쓴 것이 작품이 되기는 쉽지 않은 일입니다. 화선지가 수북이 쌓여 있어야 마음이 놓이지요. 그래서 맘에 들 때까지 계속 작품을 쓰게 됩니다.

### 아'석'재와 '곡'굉루에서 한 자씩 따온 석곡실

—서울 강남 한복판에 고전과 호흡하는 서예가의 작업실이 있다는 사실만으로도 이미 서예가들 사이에선 유명한 장소가 되었고, 중국이나 일본의 서예가들도 한 번씩 방문해 휘호를 하고 간다고 들었습니다.

작업실을 다른 분들에게 보여주기 위해 꾸며놓은 것은 아닙니다만, 작업하기 편하도록 나만의 공간으로 만들다보니 오늘에 이르렀지요. 작품을 하기 위해 봐야 할 책은 점점 늘어가고, 보관은 해야겠기에 이리저리 배열을 하고 다시 책장을 맞췄습니다. 예전에 KBS에

나온 'TV 명인전'이나 『조선일보』의 '명사의 서재' 또는 내가 발행했던 월간 『까마』의 특집 대담 코너를 이곳에서 하다보니 조금 알려졌을 뿐입니다.

항상 작업실에서 공부하고 작업하니까 전국의 서예가들이 서울에 오면 한 번씩 들르고, 외국의 서예가들도 서울에 오면 한 번씩 들러서 같이 휘호도 하고, 차도 마시고 서로의 예술관이나 예술세계에 대해 대화하곤 했지요.

−석곡실이란 이름은 어디에서 비롯된 것인지요?

스승이셨던 강암 송성용[10] 선생님과 독옹 이대목(李大木) 선생님의 당호에서 한 자씩 따서 지은 이름입니다. 이 석곡실에 대한 자세한 내력을 이대목 선생님께서 「석곡실인기」(石曲室印記)라고 전각으로 새겨주신 것이 있습니다. 글은 대만의 감사원장을 지내신 마진봉(馬晉封) 선생께서 지어준 것입니다.

−「석곡실인기」 전문을 볼 수 있겠습니까?

청찬의 글이라 소개하는 것이 부끄럽지만 그 전문은 다음과 같습니다.

---

**10** 강암 송성용(剛菴 宋成鏞, 1913-99): 전북 김제에서 태어났으며 호는 아석재인, 강암이다. 국전에서 서예와 사군자로 상승을 받은 뒤 추천작가와 초대작가, 심사위원 및 운영위원을 역임했다. '연묵회'를 창설하여 후진을 가르쳤으며, 1993년에는 '재단법인 강암서예학술재단'을 창설하고, 소장작품과 재산을 전주시에 기부하는 한편, 전주시에서는 '강암서예관'을 건립해 개관했다. 1995년 서울에서 '강암은 역사'라는 타이틀로 『『동아일보』 회고전』을 열어 서예계와 문화계의 주목을 받았다.

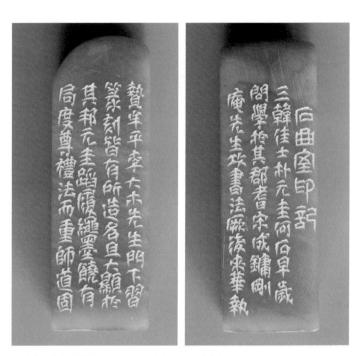

이대목, 「석곡실인기」(石曲室印記), 부분, 1987, 석인재(石印材).

三韓佳士 朴元圭 何石 早歲問學於其郡耆宋成鏞 剛菴先生 攻書法厥
後 來華執贄车平李大木先生門下 習篆刻 皆有所造 名且大顯於其邦 元
圭跼履繩墨 饒有局度 尊禮法而重師道 固循然有古君子風者 因其宋師
別署我石 李師樓名曲肱 乃顏其室爲石曲 用昭淵源而志本來 揆其用心
有足多者矣 因識數言 用嘉其行 亦以傳他日之佳話也

丙寅歲暮 呂人 馬晉封撰

丁卯仲春 東车 李大木刻

　삼한(三韓)의 가사(佳士)인 하석 박원규는 일찍이 그 고을의 강암 송
성용 선생 문하에서 서예를 연마한 뒤에 대만에 와서 모평 사람 이대목
선생에게 제자의 예를 갖추고 입문하여 전각을 익혔다. 나름대로 성취
한 것이 있어서 명성이 그의 나라에서 크게 드러났다. 원규는 서예와
전각을 공부하는 데도 법도를 준수하며 재능과 도량이 넉넉하다. 그는
예의와 법도를 존중하며 스승에 대한 도리를 중요하게 여긴다. 참으로
정연한 양이 옛 군자의 풍도가 있는 사람이다. 그는 송 선생의 다른 당
호(堂號)가 아석재(我石齋)이고 이 선생의 누명(樓名)이 곡굉(曲肱)인
점에 착안하여 자신의 실명을 '석곡'(石曲)이라 이름 붙였다. 그리하여
자신이 배운 학맥의 연원을 밝히고 그 뿌리를 기록한 것이다. 이로써
그의 넉넉한 마음가짐을 헤아릴 수 있겠다. 이렇게 몇 마디 말을 적는
것은 그의 아름다운 행실과 재미있는 이야기를 먼 훗날까지 전하기 위
함이다.

　병인(丙寅) 세모(歲暮)에 땅(呂) 사람 마진봉이 짓고

　정묘(丁卯) 중춘(仲春)에 동모 사람 이대목은 새기다.

－얼마 전에 세노 갓파가 쓴『작업실 탐닉』을 읽었습니다. 이 책에는 일본에서 다양한 분야에서 활약하고 있는 명사들의 작업실이 묘사되어 있습니다. 저는 문득 세노 갓파가 석곡실을 본다면 어떻게 묘사했을까 하는 생각이 들더군요. 석곡실에 들어오면 누구나 압도당하는 것이 엄청난 분량의 한문으로 된 서적입니다. 중국, 대만, 일본에서 나온 책, 다양한 경서와 서론에 관한 책, 문자학 관련 사전과 서적들, 너무 많이 보아서 닳아 해어진『중문대사전』등 여러 가지 사전들로 인해 기가 질리게 됩니다. 두꺼운 나무와 벽돌로 쌓아올린 서가는 묘하게 어울려 서재 주인이 어떠한 자세로 작업을 하는지를 말해주는 듯합니다.

한 40여 년 서예를 하다보니 이렇게 책이 모이게 되었습니다. 원래 책 욕심이 많아서라기보다는 작품하는 데 참고할 만한 것이라면 금액에 상관없이 책을 사들였습니다. 전주에서 서예공부를 할 때도 서울에 오면 무엇보다 일본·중국 전문서점에 들러서 필요한 책들을 사서 모았습니다. 때론 중고서점에 들러 오래된 책들을 사 모으기도 했고요. 또한 대만에 유학 갔을 때 그곳에서 나온 서예·문자학·전각 관련 서적들을 구해 귀국했지요.

아무리 대가들의 작품이라도 일일이 문맥 전후를 확인하기 때문에 주로 사전, 그중에서도『중문대사전』을 애용합니다. 보시는 것과 같이 사전에서 찾은 단어들은 형광펜으로 표시하기도 합니다. 나중에 다시 찾아볼 기회가 있으면 전에 찾아보았던 기억이 떠오르거든요. 책장과 표지가 해어져서 다시 천을 대어 묶기도 했지요. 책장의 나무는 전주에서 가져왔는데, 오래된 한옥을 해체하는 과정에서 나온 대들보입니다. 이 정도로 두꺼운 나무라면 무거운 책을 잘 버텨줄

것 같았거든요. 5대째 내려오던 한옥의 대들보로, 백두산에서 나는 홍송(紅松)입니다.

최근에도 『곽점초간』[11] 같은 새로운 자료들이 계속해서 쏟아져 나오기 때문에 중국서점에 들러서 새로운 자료를 구입하기도 합니다. 토요일 오전에 한문강의를 하는데, 이 시간에 공부하는 학생들은 그 직업도 다양하지만 학구열이 정말 대단합니다. 투신사나 투자자문사 CEO도 있고, 경찰대를 나온 여학생도 있고, 현직 고등법원 부장판사도 있고요. 정말 다양한 사람들이 모였지만 다들 대단히 진지하고 열심히 공부합니다. 그래서 이 학생들에게 조금이라도 더 많은 것을 알려주고자 중국에서 나온 자료를 많이 참고하고 있지요.

**또 다른 시작**

―석곡실에서 30대 이후 도를 닦듯이 혼자서 공부하고 작품을 하신 것이군요.

전업작가로서 24시간을 마음대로 쓸 수 있다는 것이 한편으로 나를 불안하게 만들었습니다. 처음 전주에서 서울로 왔을 때 석곡실은 압구정동 광림교회 앞에 있었습니다. 그땐 직장인들 출근시간에 맞춰 작업실로 출근했습니다. 나중엔 더 치열하게 작품을 해야겠다고 결심하고 매일 새벽 4시에 첫 번째 버스를 타고 개포동에서 압구정동으로 출근을 했어요. 서울에 석곡실을 마련한 이후 매년 작품집을

---

11 『곽점초간』(郭店楚簡): 1993년 10월, 중국 호북성 형문시 사양구 사방 곽점촌 기산(紀山)에 있는 전국시대 초(楚)나라 묘지군 1호 묘에서 발견된 전국시대 초나라 죽간을 말한다.

발간했습니다. 지금까지 제25집이 나왔으니까 25년간 쉬지 않고 작업에 매달려온 셈이지요.

일 년간 작업한 것을 매년 책으로 펴냈어요. 직장생활을 하면 매년 일에 대한 평가를 받잖아요. 전업작가는 시간이 많은 것 같아도 어영 부영하다가는 헛되이 시간만 보내겠더군요. 그래서 매년 치열하게 작품을 하고, 그 해에 작업한 모든 작품을 한 권의 작품집으로 묶었던 것입니다. 또한 5년마다 각각의 작품집에서 골라낸 작품으로 대형전시장에서 전시회를 열었습니다.

—매년 작품집을 발간하는 일이 쉽지 않은 과정이었을 것이라고 생각합니다. 작가의 의지와 집념이 보통이 아니고서는 이러한 작업이 진행될 수 없다고 봅니다. 앞으로도 작품집을 계속해서 발간하실 계획인지요?

작품집 발간은 제25집을 끝으로 마무리되었습니다. 제25집을 내면서 이제는 좀 달라져야겠다고 생각했습니다. 그동안 스스로 비용을 부담해 전시를 하고 작품집을 발간해왔는데, 이제는 작품을 발표하는 형식도 바뀌어야 되지 않을까 생각하고 있습니다.

물론 서예가로서 하석 박원규를 사람들이 기억하도록 한 것은 총 25권의 작품집이었습니다. 매년 작품집을 만들기 위해서는 열심히 작업하지 않으면 안 되었습니다. 작품을 하면서 다짐했던 것은 '이미 시도한 작품의 형식을 답습하지 말자' '다른 작가들이 작품으로 사용했던 내용은 쓰지 말자' 등이었습니다. 서울에 올라온 30대 후반부터 이러한 생각을 갖고 철저하게 작업에 임했습니다.

—2008년에 있었던 다섯 번째 전시회는 작가의 모든 것을 보여준 전시였다고 생각합니다. 작가로서 큰 전환기를 맞이한 것으로 보입니다.

박원규 작가가 후학들에게 최근에 쓴 작품에 대한 설명을 하고 있다.
그의 모습을 보면 '교학상장'(教學相長)이란 말이 저절로 떠오른다.

지금이 서예가로서 최고의 전성기를 맞고 있다고 생각합니다. 어림잡아 40여 년 붓을 잡았는데, 이제야 붓을 잡아도 편안합니다. 예전엔 글씨를 쓴다는 것이 무척 흥분되기도 했지만 한편으로 두렵기도 했거든요. 고대 이래로 서예가들의 최고 전성기는 50대 후반에서 60대 중반까지였습니다. 현대는 의술이 발달해서 예전보다 훨씬 장수하잖아요. 자기가 관리만 철저히 한다면 60대부터 70대까지의 나이가 서예가로서 최고 전성기라고 생각합니다.

과거엔 주로 국전지[12]나 전지[13] 등 정해진 크기로만 작품을 했다면 이제는 좀더 큰 울림을 줄 수 있는 대작을 하려고 합니다. 몇 해 전 환갑을 기점으로 다시 시작한다는 의미에서 방서에 '제2'라고 쓰고 그 뒤에 '육십갑자'(六十甲子)에 해당하는 연도를 쓰고 있습니다. 이는 새롭게 작가로서 두 번째 삶을 살아가겠다는 자신과의 약속이기도 합니다. 이제부터 그동안 쌓인 공력을 최대한 끌어내야겠다는 생각에 오히려 고민이 더 많아집니다.

– 서예가로서 '서예의 대중화'에 대해서는 어떻게 생각하시는지요?

서예작품에서 가장 중요한 것은 작가 나름의 느낌이 있어야 한다는 것입니다. 아는 만큼 보인다고 하는데, 작가의 작업 역시 자기가 아는 만큼, 느끼는 만큼 하게 되어 있습니다. 서예의 대중화를 이야기하는 사람들이 있는데 이는 서예의 본질을 잘 모르기 때문에 하는 이야기라고 봐요. 서예는 고급예술입니다. 따라서 대중화는 쉽지 않

---

12 국전지: 과거 국전시대에 서예부문 출품 시 주최 측에서 정했던 가로 70센티미터, 세로 200센티미터인 규격종이.
13 전지: 가로 70센티미터, 세로 135센티미터 내외의 종이.

다고 생각합니다. 과거에는 문인아사(文人雅士)들만이 공유할 수 있는 예술이었잖아요. 클래식이란 말은 '최고 수준'이란 의미를 갖고 있는데, 결국 이 말은 대중적일 수 없다는 의미이기도 합니다.

—중국과 일본에서는 아직도 서예가 지도층의 주요 교양 가운데 하나로 자리하고 있는 듯합니다.

중국의 모택동은 정치적인 업적과는 별개로 시와 서예에 상당한 업적을 남긴 풍류인이었습니다. 일본 정치인의 요람인 '마쓰시타 정경숙'(松下政經熟)에서는 정경계의 지식뿐만 아니라 서예도 주요과목으로 채택되어 있습니다. 일본에서는 국빈이 방문할 때 방명록에 붓으로 서명하는 전통을 아직도 이어오고 있습니다. 그래서 예전에 부시 대통령 부부가 일본을 방문했을 때, 부시 대통령의 영부인인 로라 여사가 여기에 서명하기 위해서 한동안 서예를 익혔다고 합니다.

서예를 하면 사람과의 만남이 더 격조 있게 변합니다. 중국에서는 교양인을 '독서인'이라고 부릅니다. 책을 가까이하는 사람이니 곧 교양인이라는 말이지요. 서예는 학문이 뒷받침되지 않으면 할 수 없는 예술이에요. 즉 책을 좋아하지 않고, 공부하는 것을 좋아하지 않는다면 할 수 없는 예술이지요.

아래에서부터 자연발생적으로 서예가 중흥되리라고는 생각하지 않아요. 대신 절체절명의 위기의식을 갖고 위에서부터 아래로 혁명에 가까운 무언가를 해야 될 때라고 생각해요. 한편으로 이런 교양인들이 많아지면 서예도 대중화할 수 있다고 생각합니다.

# 글씨는 곧 나다

ㅡ처음 서예에 관심을 갖고 입문하게 된 계기가 있는지요?

지금에 와서 생각해보니, 서예는 나의 운명이었습니다. 고등학교 때 이종사촌형의 집에 자주 놀러갔어요. 훌륭한 법조인으로 많은 사람의 존경을 받던 분이었습니다. 형의 집에는 '인지위덕'(忍之爲德: 참는 것이 덕이 된다)이라는 네 글자의 편액이 걸려 있었습니다. 어렸을 때라 서예에 대한 안목은 없었는데, 흰색 바탕에 검은색 글씨, 빨간색으로 찍혀 있는 낙관에 한순간 매료되었어요. 특히 당시 일반 가정에서 사용하던 매표인주와는 다른, 좀더 깊은 색의 붉은 낙관이 인상적이었습니다. 이후로는 글씨가 아무 이유 없이 좋아졌습니다.

ㅡ서예에 매력을 느꼈기 때문에 정식으로 서예를 배우게 된 것인가요?

그렇지는 않아요. 고등학교 때인데, 서예에 대한 안목 없이 그냥 글씨가 좋을 때였어요. 어느 선생에게 글씨를 배워야 될지도 모르던 때였고요. 학교에서 돌아와 저녁 때 그 형의 집에 가서 편액을 떼어

놓고 글씨 연습을 했습니다. 그때는 화선지가 귀해서 날짜가 지난 신문지에다 글씨를 썼어요. 평생 서예가로서의 길을 가게 될지 당시엔 몰랐습니다. 그런데 그 이후 계속 글씨가 머릿속을 떠나질 않았습니다. 공교롭게도 『한시의 이해』를 펴낸 조두현 선생이 고등학교 시절 저의 한문 선생님이셨습니다.

─『한시의 이해』는 제가 대학시절 서예동아리에서 작품을 하기 위해 한시를 고를 때 자주 보았던 책입니다. 얼마 전 후배들을 지도하기 위해 동아리에 들렀더니 아직도 이 책을 애독하고 있더군요.

『한시의 이해』가 아직까지도 스테디셀러로 읽히고 있는 것 같군요. 당시엔 이 책이 선풍적인 인기를 끌었습니다. 『한시의 이해』는 '한국편'과 '중국편'으로 나뉘어 있는데 이 책을 보면서 아름다운 한시를 외웠습니다.

글씨에 빠져서 방과 후에 임서[1]를 하다보니 자연스럽게 병원이나 공공장소에 걸린 서예작품도 공연히 좋아 보였어요. 안목이 신통치 않지만 나름대로 괜찮아 보이는 서예작품이 있으면 그 내용을 베껴서 조두현 선생께 여쭈어보곤 했습니다. 그중 하나는 지금도 기억하는데 '청풍명월용불갈'(淸風明月用不竭: 맑은 바람과 밝은 달은 써도 다하지 않고), '고산유수정상투'(高山流水情相投: 높은 산과 흐르는 물은 마음이 서로 투합한다)'라는 대련[2]작품이었어요.

─대학에선 예술이 아닌 법학을 전공하셨는데요. 특별히 법학을 전공하

1 임서(臨書): 법첩(法帖)을 옆에 두고 보면서 쓰는 방법, 또는 그렇게 쓴 글씨. 글씨를 배우는 사람은 반드시 거쳐야 할 학습의 기본방법으로서, 서법(書法)을 습득하고 서작(書作) 원리를 익혀 창작의 바탕을 이루게 하는 필수과정이다.

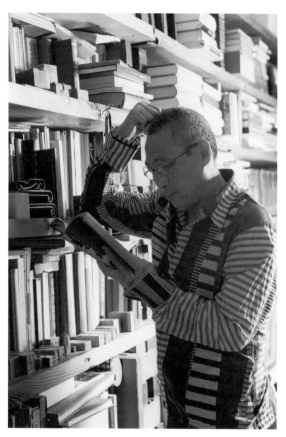

작가는 책을 보다가 모르는 내용이 나오면
반드시 문헌을 통해 확인한다.
이는 완벽을 추구하는 작가의 태도와 관련이 있지만
"작은 것이 결국 큰 차이를 만든다"는 평소의 생각도 포함된다.

시게 된 이유가 있나요?

법학에 뜻이 있어서 법대로 진학한 것은 아니에요. 사실 처음 입학했을 때는 법학에 큰 흥미를 갖지 못했습니다. 고등학교 이후 머릿속을 지배해온 '어떻게 하면 더 서예를 잘할 수 있을 것인가'에 대한 고민만이 있었죠. 서예를 잘하기 위해서는 우선 한문공부를 잘해야겠다는 생각이 들더군요. 그래서 한문공부에 전력을 기울였습니다. 유명한 시조시인 가람 이병기 선생의 조카인 작촌 조병희 선생에게 한문 선생님을 소개받아, 다른 친구들이 전공인 법학 공부를 할 때 한문공부와 글씨공부에 전념했습니다.

— 그때 전공 교수들이 이해해주었는지요?

항상 학기가 시작할 때마다 교수님들께 말씀드렸어요. "저는 서예를 할 사람이니 법학공부는 출석하는 것으로 만족해주세요"라고요. 학과 공부는 열심히 하지 않았지만, 그래도 출석은 꼬박꼬박 했어요.

## 글씨는 마음의 그림이다

— 저는 삶의 태도가 그 사람의 미래를 결정한다는 생각을 갖고 있습니다. 서예를 향한 열정이 새삼 대단하시다는 생각이 듭니다. 선생님께선 서예계에서도 소문난 학구파이신데요. 이후 꾸준히 노력하셔서 오늘의 위치

---

2 대련(對聯): 벽에 걸거나 기둥에 붙이는 대구(對句)로 된 문장. 대자(對子)라고도 한다. '春水滿四澤 夏雲多奇峯' 등의 글귀를 빨간색 종이나 판자에 써서 붙인다. 오대(五代)의 맹창(孟昶)에게서 비롯되었다고 전한다. 보통 5언구·7언구가 많으나 4자구·6자구 등도 있으며, 구수(句數)도 정해져 있지 않다. 자작시와 유명시인의 시구도 있고, 때와 장소에 따라 일정한 대구도 있다.

에 이른 것으로 생각하고 있습니다.

하고자 하는 것은 꼭 하는 성격입니다. 서예나 한문공부가 쉽지는 않았지만, 신념을 갖고 꾸준히 했습니다. 공부는 장기적으로 해야 하기 때문에 때론 지구전이 필요합니다. 멈추지 말고 계속해서 해야 되는 것이고요.

오늘날에는 공부라는 개념이 제도권에 들어와서 꼭 석사를 취득하고 박사를 취득해야 되는 것으로 생각하는데 절대로 그렇지 않아요. 공부는 온몸으로 하는 것입니다. 현대에 와서 공부가 방법론에 치우치려는 경향이 강해요. 특히 예술분야에서 학위를 받는 것은 난센스라고 봐요. 박사학위를 가진 예술가가 더 훌륭한 작품을 한다는 보장이 없잖아요. 학사보다 박사학위를 받아야 더 훌륭한 예술가라고 생각한다면 그것은 한마디로 웃기는 일이죠. 요즘엔 박사가 너무 흔한 세상이 되고 말았어요.

지금껏 꾸준히 익혀오고 있는 한문분야를 봐도 사서라든지 경서를 특강으로 가르칠 수 있는 사람이 드물어요. 이 분야는 박사학위를 가지고 있다고 더 잘하는 게 아니거든요. 학위를 통한 공부보다는 몸으로 체득하는 게 가장 좋은 공부입니다.

—이제 본격적으로 서예에 대하여 말씀 나눠보겠습니다. 서예에 대한 여러 가지 정의와 해석이 있는데, 선생님께서는 서예란 무엇이라고 생각하시는지요?

서예란 붓으로 자신의 마음상태를 드러내는 것입니다. 마음상태라는 건 상당히 막연하고 추상적인 말이지요. 그런데 마음상태를 드러내는 데 제약이 있어요. 바로 문자의 형상 안에서 드러내야 하는

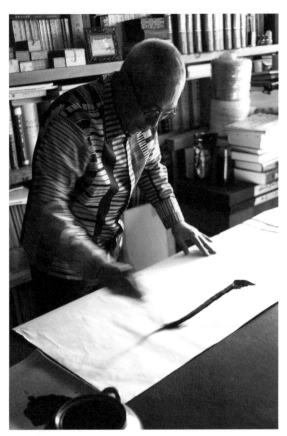

"글씨는 쓰는 것이다." 서예에서는 자신감에서 비롯된
과감함이 필요하다고 박원규 작가는 말한다.

것이니까요. 문자의 형상이 아닌 자신의 기분대로 쓴 것을 두고 서예라고 하는 사람은 없지요. 현대회화에는 간혹 서예적 충동을 예술로 승화시키는 그룹이 있지만 이것은 전통적인 동양의 서예와는 큰 차이가 있습니다.

서예를 통해 드러내는 마음상태는 본인의 수양 여부에 따라서 큰 차이를 갖게 됩니다. 그래서 좋은 글씨를 쓰기 위해서는 스스로 몸과 마음의 수양을 통해 일정한 경지에 이를 수 있어야 하는 것입니다. 이러한 생각은 붓을 잡기 시작한 이후 계속 느껴온 것이지만, 고대부터 전해 내려온 듯합니다. 한대의 양웅(揚雄)은 『법언』(法言)에서 "글씨는 마음을 그려놓은 것이다"(書心畵也)라고 말했습니다. 이 구절 가운데 '서'(書)를 어떤 사람은 문자를 기록해놓은 서적을 지칭한다고 하고, 어떤 사람은 글로써 말을 표현하는 '이서달언'(以書達言), 즉 문학작품이라고도 합니다. 그러나 일반적으로 서예를 지칭한다고 여기지요. 청대의 유희재[3]는 "양웅이 글씨는 마음을 그려놓은 것이라 했다. 그러므로 글씨는 마음공부이다"(揚子以書爲心畵, 故書也者, 心學也)라 했습니다. 양웅의 이 말은, 서예와 창작 주체의 내심세계, 즉 서품과 인품의 관계를 언급한 것인데, 역대의 적지 않은 서

---

3 유희재(劉熙載, 1813-81): 자는 백간(伯簡)이고 호는 융재(融齋)이며, 만년에는 오애자(寤崖子)라고 했다. 강소성 흥화(興化) 사람인 그는 청나라 도광(道光) 연간에 진사가 되었고, 벼슬은 좌중윤(左中允)과 광동학정(廣東學政)을 지냈다. 그는 만년에 상해의 '용문서원'(龍門書院)에서 주로 강의했는데, 학문은 경·사·천문·수학·문자·음운 등에 두루 정통하고 밝았다. 저서로는 『사음정절』(四音定切), 『설문첩성』(說文疊聲), 『작비집』(昨非集)과 문예이론 저작인 『예개』(藝槪) 등이 있다.

가들이 이에 찬동했어요. 이 말은 동양미학사와 서예사에서 중요한 위치를 차지하고 있으며, 서예이론에 심원한 영향을 미쳤습니다. 지금까지도 사람들에게 자주 인용되고 있으니까요.

"글씨는 마음을 그려놓은 것이다"라고 한 말은, 가장 적절하게 서예의 정밀한 뜻을 표현한 것이라 여겨집니다. 서예는 곧 심리를 그려낸 것이며, 이는 곧 선조(線條)를 이용하여 정서와 감정의 변화를 펼쳐냈다고 볼 수 있지요.

손과정이 짓고 쓴 당나라의 서예이론서 「서보」[4]를 보면 '지기화평 심수쌍창'(志氣和平 心手雙暢)이란 말이 나옵니다. 글씨를 쓸 때 지기가 바르지 못하면 글씨도 바르지 않게 되므로 몸과 마음을 편안하고 자연스럽게 해야 좋은 글씨를 쓸 수 있다는 말입니다. 서(書)는 문자로서의 의미성을 지닐 뿐 아니라 동시에 조형의 대상으로서의 예술성을 띠게 됩니다. 따라서 좀더 자세히 말하자면 '서'는 문자를 대상으로 한 조형적 예술이라고 할 수 있어요. 그러나 '서'에는 작가의 예술적 의지가 좀더 강조됩니다. 여타 미술보다도 한층 순수하게 작가의 내면성과 주체적인 생명감정을 강조하게 되고요.

이것은 단지 기교의 문제가 아니라 인간의 문제로서 일찍이 추사 김정희는 '문자향 서권기'(文字香 書卷氣)란 말을 했습니다. 이런

---

4 「서보」(書譜): 중국 당나라의 서예가 손과정(孫過庭, 648-703)이 지은 서예이론서. 687년에 쓰였으며, 내용은 옛사람들의 글씨 품계·서체·서법 등을 담고 있다. 손과정은 왕희지(王羲之)의 서법을 배워 초서를 잘 썼는데, 이 책에서는 왕희지를 중심으로 한 전인적 서법을 근본으로 글씨를 공부하는 방법을 논했다. 한나라 때부터 육조시대(六朝時代) 이후에 이르는 전통적인 글씨의 이론을 체계적으로 논술했다.

관점에서 '서'는 무엇보다 순수한 내면세계의 표출이라고 할 수가 있는 것입니다.

서예란 흑백의 예술이지요. 동양예술은 회화적이라기보다는 선적 (線的)이며 사실적이라기보다는 추상적인 경향이 강합니다. 선의 예술이란 의미는 문자의 조형성과 함께 필호(筆毫)의 온갖 작용으로 생겨납니다. 거기에는 골(骨)이 있는가 하면 근(筋)도 있고 육(肉)도 있고 혈(血)도 있습니다. 그래서 글씨를 바라볼 때에 생명의 감동을 받는 것입니다. 무한의 공간인 백(白)과 조화를 이루어 더욱 추상성을 자아내며, 이런 면에서 '서'는 그 문학성과 함께 추상성을 지닌 흑백의 예술이라 할 수 있는 것입니다.

―"사람이 걷는 것은 다리가 움직이는 것이 아니라 마음이 움직이는 것"이라고 말했다고 하는데, 서예도 "붓이 움직이는 것이 아니라 결국 마음이 움직이는 것"이라는 말씀으로 들립니다. 서예의 선에는 골이 있는가 하면 근도 있고 육도 있고 혈도 있다고 말씀하셨습니다. 이들 단어의 의미는 무엇인가요?

글씨란 인체 조직과 같아서 네 가지가 하나도 빠짐없이 갖추어져야 합니다. 골은 필획 중에서 힘을 나타낼 수 있는 골격을 뜻합니다. 근은 사람의 힘줄과 같이 글자의 획 간에 기맥이 서로 통하도록 표현되어야 한다는 것이지요. 육은 먹물의 농담을 비유하여 선의 굵고 가늚, 즉 살찌고 마름을 말합니다. 혈은 필획이 윤택하고 생기가 있어야 하므로 먹물의 신선함을 피에 비유한 것입니다. 문자의 점과 획은 점획 자체로서는 그 기(氣)를 다하지 못합니다. 그러므로 점획의 운필법을 익힌 후에는 점획을 모아서 하나의 문자를 구성하는 방법을

알아야 하는 것이지요. 그래야 비로소 아름다운 글씨를 쓸 수 있습니다.

오대(五代)의 형호(荊浩)가 『필법기』[5]에서 사람의 기질에 따라 필선의 성격이 나타난다고 하여 근(筋), 육(肉), 골(骨), 기(氣)의 사세(四勢)로써 그림을 설명한 것과 유사합니다. 글씨는 그림처럼 구체적 형상을 표현하는 조형예술은 아니지만 문자를 다양하게 구성하는 조형적 성격을 가지므로 근본적인 필법에서는 상통하게 마련입니다.

### 서예는 획이다

－서예는 문자예술입니다. 그러면서 먹과 종이와 붓으로 표현됩니다. 본질적인 서예의 특성이 있다면 무엇인가요?

서예의 소재인 문자는 점과 획의 결합으로 이루어집니다. 점과 획의 예술성은 운필의 방향, 속도, 운필 중의 압력에 따라서 표현되는 것이고요. 운필의 결과로 얻어지는 이들 글자 한 획이 모여서 한자의 글자가 구성되고, 이들 글자가 모여 하나의 서예작품을 만들어내는

---

5 『필법기』(筆法記): 오대 후량(後梁)의 걸출한 산수화가 형호가 자신의 창작이론을 총괄해 지은 중국 산수화론 제1권. 『산수수필법』(山水受筆法), 『산수록』(山水錄)이라고도 한다. 그는 이 책에서 태행산(太行山) 홍곡(洪谷) 석고암에서 만난 한 노인과의 문답이라는 형식을 빌려 산수화 창작이론을 전개했다. 산수화 창작의 원칙일 뿐만 아니라 비평의 기준이기도 한 육요, 붓을 사용하는 방법에 관한 근·육·골·기와 같은 사세, 산수화 창작 중에 나타나는 두 가지의 병폐로 유형의 병과 무형의 병인 이병, 예술적 수준의 고하를 구별하는 신·묘·기·교의 네 가지 등급을 언급했다.

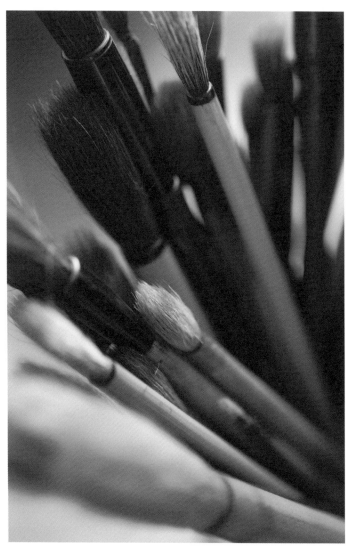

붓통에 꽂힌 붓. 박원규 작가가 가장 가리지 않는 서예도구는 바로 붓이다.

것입니다. 그 점과 획에는 먹의 윤갈(潤渴), 선의 굵기 등이 있을 뿐이며, 그 모양은 단순하고 소박합니다.

서예는 이렇게 간단하고 소박한 단순성을 가지고 있지만 그 표현은 무궁한 예술입니다. 서예는 묵색의 선으로만 구성되나 회화와 같이 실제의 형상을 소재로 하지 않고, 단지 선의 결합과 분포 등에 의한 변화로 함축·상징·암시 등의 예술적 방법을 실현하는 것입니다. 아울러 필획에 표정을 함축시켜 품고 있는 감정을 표현하지만 그 내면성은 무궁무진합니다.

유명한 서예가 종요[6]는 필법을 이야기하면서 필적은 계(界)이고, 유미(流美)는 사람이라고 말했습니다. 결국 필적은 선이 만드는 경계에 지나지 않으나 그 선으로부터 유출하는 미는 사람이 만들어낸다는 의미지요. 서예의 미란 결국 필획(선)의 미입니다. 필획에는 장단이나 굵고 가는 선의 구별이 있고, 또 선이 굽거나 꺾이는 곳이 있어요. 또 자유분방한 것이 있으며, 경색된 것이 있습니다. 그러나 결국 어떤 제약 범위를 넘지 않는 형태이고, 이것이 서예의 간략·간소라는 성격을 나타냅니다. 또한 바로 서예의 본질 가운데 하나는 선의 예술이라는 점으로 귀착될 수 있음을 보여주는 것이죠. 따라서 서예

---

**6** 종요(鍾繇, 151-230): 중국 삼국시대 위나라의 정치가이자 서예가. 위나라 건국 후 조조 이후로 3대를 섬겨 중용되었다. 글씨는 팔분(八分)·해서·행서에 뛰어나, 호소(胡昭)와 더불어 '호비종수'(胡肥鍾瘦)라 불렸다. 왕희지는 특히 그의 글씨를 존경했다고 하며, 『선시표』(宣示表), 『묘전병사첩』(墓田丙舍帖), 『천계직표』(薦季直表) 등이 법첩으로 수록되어 전해온다. 그 가운데 『천계직표』는 계직이라는 인물을 문제(文帝)에게 추천한 상표문(上表文)으로 왕희지에 선행하는 고체(古體)의 해서로 씌어 있는데 후세의 위작이라는 설도 있다.

의 미는 궁극적으로는 하나의 선상에 집중되므로 가장 단순화된 예술이라고 볼 수 있습니다.

한편 서예는 시대성을 표현하는 예술로, 당시의 시대정신, 즉 시대사조, 시대감정이 작품에 나타날 수 있습니다. 시대정신에 따라서 시대양식이 생겨나는 것이라고 한다면 같은 시대의 예술가는 같은 표현양식을 취하는 공통성을 지니게 마련입니다. 이러한 공통양식이 있다면 그것은 그 시대의 양식이라고 할 수 있어요. 이러할 경우 예술가의 개성양식은 그 시대양식의 개성적 변화로서 나타나며 그 시대정신, 다시 말해 작가에게 시대의 분위기가 영향을 미치게 되는 것입니다. 각 시대는 그 시대의 특성이 있어요. 이것이 바로 시대성으로서 작가는 이 영향을 받을 수밖에 없죠.

－동양에서 서예는 예술로서 어떠한 위치에 있다고 보시는지요?

서예는 공간 예술이면서도 시각 예술입니다. 서예는 일상생활에 필요한 부분에서 파생된 것이기도 합니다. 문자는 일상생활에서 의사전달과정에서 나온 것이기 때문이지요.

과거 동양의 전통적인 예술을 보면 6가지가 있었습니다. 예(禮), 악(樂), 사(射), 어(御), 서(書), 수(數)입니다. 이러한 것이 예술로 보였다는 사실은 큰 의미가 있습니다. 겸손함을 중요하게 여기는 예의, 흥겨운 가락의 악, 활쏘기, 말몰이, 인간 의사의 전달을 나타내는 글쓰기와 정확함을 주로 하는 수가 왜 예술로 승화되었을까요. 그것을 알기 위해서 우리는 이 여섯 가지의 공통점을 먼저 찾아야 할 것입니다. 이 여섯 가지 예(六藝)의 대표적 공통점은 일상생활과 관계가 깊다는 것입니다. 여·악·사·어·서·수가 사회생활이 어느 정도 성숙

해가는 곳에서는 모두 필요하다는 것이에요. 과거 고대인들은 예술이란 겸손한 마음으로 흥겹고 힘차게 의사를 전달하는 정확하거나 정교한 그 무엇이라고 생각했습니다.

여기서 중요한 점은 이 여섯 가지 예술 중에서 서(書)가 이 모든 것을 합친 개념이라는 사실입니다. 붓을 진행시킬 때는 겸손한 마음과 흥겨운 마음을 가져야 하고 힘 있게 그어야 합니다. 생각을 전할 수 있어야 하며, 아름답고 정교해야 합니다. 이렇게 본다면 동양의 예술은 기술과도 떼려야 뗄 수 없는 관계입니다. 그러나 이것은 단순한 기계적인 과정이 아닌 생명을 순간마다 만들어 나가는 과정이라는 것을 재론할 필요가 없어요. 이 과정 속에서 자신이 표현되는 것이지요. 또 다른 자아가 드러나고 창조되는 것입니다. 예술에는 일반적인 특성이 있는데 그것은 정신적인 작용이 끊임없이 이루어지고 있다는 것이며, 서예의 경우는 더더욱 그렇다는 것입니다.

— 서예에서 제일 중요한 것은 무엇이라고 보시는지요?

서예에서 제일 중요한 것은 획입니다. 획을 이루고자 서예를 하는 것이죠. 획이 서예의 본질입니다. 획이 된다면 나머지는 쉽게 이룰 수 있습니다. 작가라면 자기의 획과 구성이 있어야 하는데, 이게 없으면 아류에 불과하지요. 명창이 득음을 위해 노력하듯, 서예가도 획을 얻기 위해 노력합니다. 우리나라 근현대 서예가 가운데 이른바 '명가'라고 하는 분들의 작품을 보면서 '획을 제대로 얻은 작가가 몇 분이나 될까?' 하고 생각하게 됩니다. 우리나라의 경우 추사 김정희 선생은 확실하게 자신만의 획이 있어요. 현대에 들어와서는 검여 유희강 선생이 자신만의 획을 갖고 계셨는데, 60대 중반에 갑자기 작

고하셔서 아쉬움이 남습니다.

ㅡ획이란 말이 일반인들이 이해하기엔 상당히 형이상학적인 개념처럼 들릴 것 같습니다. 서예를 알기 위해선 먼저 획에 대한 이해가 필요해 보입니다. 획에 대해 좀더 자세한 설명을 해주시지요.

그림에는 선이 있습니다. 이는 동양화이든 서양화이든 마찬가지입니다. 선은 선을 통해서 다른 선과 이어지게 됩니다. 또한 선은 점과 점을 이은 것이죠. 앞에서도 이야기했지만 서예를 아는 것은 결국 획을 아는 것입니다. 석도[7]는 '일획론'(一劃論)에서 한번 '그음'으로 법(法)이 생겨나고 모든 형상의 근원이 만들어진다고 했습니다.

한편 글씨가 씌어 있지 않은 공간인 여백은 단순히 비어 있는 공간이 아니라 기(氣)가 존재하는 곳으로서, 표현된 형상과 긴밀한 유기적 관계를 형성하여, 사유(思惟)와 관조(觀照)의 단초가 됩니다. 추사 선생의 획은 작품을 보는 순간 기를 느끼게 됩니다. 추사 작품의 진위에 대한 논란이 있지만 오랜 시간 작품을 하고 다른 대가들의 작품을 봐왔다면 바로 느끼게 되지요. 획은 그 사람의 전부를 나타냅니다. 그 사람의 학문이라든지, 서예를 잘하기 위해서 기울인 노력 등이 그 속에 녹아 있게 됩니다. 그래서 오랜 기간 동안 자신만의 획을 얻기 위해서 노력하는 것이죠.

---

**7** 석도(石濤, 1641-1720년경): 중국 청나라 초기의 화승(畵僧). 화조(花鳥)와 사군자를 잘 그렸고, 특히 산수화에 뛰어나 천변만화의 필치로 종전의 방법에 구애되지 않는 자유롭고 주관적인 문인화를 그렸다. 팔대산인(八大山人)인 주탑(朱耷)과 석계(石溪), 홍인(弘仁) 등과 더불어 4대 명승으로 불리며, 후에 양주파(揚州派) 화가들에게 큰 영향을 미친 청나라 문인화의 대표적인 화가이다.

한편으로 획은 예술 또는 종교와 같습니다. 종교와 예술을 설명하는 말 가운데 '이것은 무엇이다'라고 명쾌하게 말할 수 있는 것이 거의 없습니다. 또한 수학문제처럼 정답이 나오는 것이 아니기에 그저 은유적으로 설명할 뿐이지요. 빗대어서 설명할 수는 있어요. 예를 들어 획은 그 사람의 전체적인 내공이 선으로 표현된 것이라든지, 그 선의 질에는 그 사람의 학문이라든지, 인품이라든지, 거의 모든 것이 드러나게 된다는 것 등으로 말이에요. 획에는 운이 있어야 합니다. 운은 격을 말하지요. 한마디로 획을 통해서 작품의 격조가 드러나야 한다는 것이며, 여기엔 아취(雅趣)가 있어야 합니다.

─획을 통해서 작품의 품격이 드러난다는 말씀이시군요. 그렇다면 획은 서예가들이 이루고자 하는 궁극적인 경지라고도 할 수 있나요?

그렇지요. 서예의 획이란 어떤 느낌인데, 그 느낌에 격조가 내포되어야 합니다. 품격이 높을수록 좋은 획이지요. 획을 보면 몇 년 쓴 사람인지, 누구의 제자인지, 그 내공이 다 드러나게 됩니다. 획을 통해 세월이 갈수록 작가로서의 진면목도 드러나고요. 그렇기 때문에 서예란 태생부터 대중화될 수 있는 성질의 예술이 아닙니다. 내가 발행했던 서예전문지 『까마』는 어떻게 하면 서예를 대중에게 이해시킬지를 두고 고민했던 일련의 과정에서 탄생한 잡지였습니다. 서예를 단순히 글씨 쓰는 손재주로만 인식하는 사람들이 많아요. 그래서 서예를 미술의 일부로 넣고 있지 않습니까.

─한국미술협회의 한 분과로 서예가 존재하는 게 현실입니다. 대학의 서예과도 미대에 속해 있는 경우가 대부분이고요.

이는 대단히 잘못된 것이에요. 서예는 인문학에 대해서 아는 사람

들이 해야 합니다. 서예는 인문학이기 때문이지요. 게다가 오늘날 제도권 교육에서 서예 과목은 제외되어 있는데 이는 우려할 만한 일입니다. 인문학 교육은 서예에서 다시 출발해야 합니다. 최근엔 학교에서도 한자교육이 다시 부활하고 있는 것 같은데, 서예는 안 가르쳐요. 이른바 개인의 스펙이 중요한 것이 아니고, 인재로서 내면을 가꾸는 것이 더 중요합니다. 겉보기엔 완벽한 것 같은데, 내면을 보면 인성이 부족한 사람들이 많잖아요.

－과거 동양의 전통문화란 진부하고 따분하다는 생각이 서예를 박물관에서나 찾아볼 수 있는 예술로 치부하게 만든 것 같습니다. 말씀하신 대로 요즈음 번듯한 학벌을 가진 사람들이 인성교육이 제대로 되지 않아 사회 곳곳에서 불협화음을 내는 광경을 볼 수가 있습니다.

현재 과거보다 훌륭한 교육을 받고 있는 것 같지만 사실 쓸 만한 인재들이 없다고들 말합니다. 현대에는 인재를 알아보는 것 또한 중요한 일이 되었습니다. 인재도 등급이 있어요. 무재(茂才)란 5명 가운데 제일 뛰어난 1명이고, 선재(選才)는 10명 가운데 가장 뛰어난 1명, 준재(俊才)는 100명 가운데 가장 뛰어난 1명, 영재(英才)는 1천 명 가운데 가장 뛰어난 1명, 현재(賢才)는 2천 명 가운데 가장 뛰어난 1명, 걸재(傑才)는 1만 명 가운데 가장 뛰어난 1명을 말합니다. 성인(聖人)은 1만 명의 걸재 가운데 가장 뛰어난 1명입니다. 결국 성인이란 1억 명 가운데 가장 뛰어난 1명을 뜻합니다. 얼마 전 신문을 보니 워런버 핏이 자신의 재산을 빌게이츠 부인이 운영하는 재단에 기증하면서 "재물은 권력이 될 수 있으니, 알아서 사용하시오"라고 했다고 합니다. 이런 분이야말로 성인의 경지에 들어간 것 같습니다.

―다시 획에 대한 이야기로 돌아가겠습니다. 서양에선 선이라는 말은 알아도 동양에서 말하는 획의 개념을 잘 이해하지 못합니다. 서양의 선과 동양의 획은 어떤 차이가 있습니까?

동양에서 그림을 그리거나 글씨를 쓸 때 사용하는 붓을 보면 동물의 부드러운 털로 만든 '호'(毫)로 되어 있어요. 여기 있는 이 붓도 제일 부드러운 순 양털로 만든 붓이지만, 역설적으로 제일 강한 획이 나옵니다.

부드러움의 대명사는 물이지요. 그런데 이 물로 금강석을 자른다고 합니다. 부드러운 성질로 제일 단단한 성질을 자르는 것이지요. 양호는 드러누우면 일어나지 않습니다.

붓처럼 사람을 괄시하는 것이 없어요. 이렇게 작은 붓이라도 초보자에겐 한없이 넘기 어렵고, 오래된 작가들에겐 마치 입안의 혀처럼 자유자재로 움직일 수 있으니까요. 강한 획은 부드러운 데서 나옵니다. 내 글씨를 어떻게 볼지 모르겠지만 내가 추구하고자 하는 획은 겉으로 보면 굉장히 부드럽지만 그 속에는 고래 힘줄과 같은 강인함을 품고 있는 것입니다. 부드러운 것은 여성성입니다. 작품을 하면서 서예도구 가운데 제일 가리지 않는 게 있다면 붓입니다. 몽땅한 붓이라도 이것으로만 표현할 수 있는 게 있어요. 명장은 붓을 탓하지 않는다지만, 한편으로 연장이 가지고 있는 장점을 최대한 드러내야 합니다. 물론 '나는 이 붓 아니면 안 돼' 하는 서예가들도 있지만요.

반면 서양의 붓은 돼지털로 되어 있고, 이러한 붓에서는 일정한 느낌만이 나오게 됩니다. 서양 붓으로는 초보자가 긋는 선이나 숙련된 작가가 긋는 선이나 큰 차이를 느끼지 못합니다. 애초부터 서양의 예

술이 재현을 목표로 탄생되었다면, 동양의 예술은 형이상학적이고 이상을 중시한 데서 태어났지요. 따라서 도구들도 이러한 목표를 구현하기 위해서 제작된 만큼 서양과 동양의 작업도구들 또한 차별화되게 마련인 듯합니다.

─앞에서 좋은 획에 대해서 말씀하셨는데, 좋은 획은 어떤 것일까요?

좋은 획이 정해져 있는 것은 아닙니다. 다만 꼭 있어야 할 자리에 있는 선이 좋은 획입니다. 서양화나 동양화를 볼 때 어떤 것은 좋은 획이고 어떤 것은 나쁜 획이라고 생각되지 않아요. 무엇보다 직선과 곡선이 서로 어울리면서 적재적소에 있느냐가 중요한 것이죠. 우리가 생활하는 공간에서도 볼 수 있듯 책상의 선은 직선이고, 그릇의 선은 곡선이지요.

그러나 나름대로 생각해본 선은 이렇습니다. 직선은 죽은 선입니다. 자연의 살아 있는 것들은 곡선으로 되어 있습니다. 서예의 획도 직선 속에 곡선을 포함하고 있어야 합니다. 예를 들어 중국 북위시대의 서체인 육조체를 쓴다고 하면 강인한 획을 나타내는 가운데 부드러움이 포함되어 있어야 합니다. 숨을 쉬고 맥박이 뛰기 때문에 인간이 그리고 쓰는 선은 곡선으로 나오게 됩니다. 자연이 이렇듯 서예에서도 부드러움 가운데 강(強)을 품고 있어야 합니다. 추사 선생의 글씨가 상당히 억센 것 같지만 사실은 그렇지 않아요. 음악을 예로 들면 계속 강한 음만 나온다면 듣기 좋겠어요? 듣기 좋은 음악이란 하모니, 즉 강함과 약함이 잘 섞여야 조화로운 것이죠. 작품을 할 때 작가가 지극히 인위적이고 계산적으로 제작을 하지만, 작품에선 이것이 드러나지 않아야 좋은 작품입니다.

먹물을 머금은 붓.

한 마리의 용이 종이 위에서 용트림하듯 붓이 움직이고 있다.

"붓이 꺾이는 곳에서 획의 힘이 나온다."

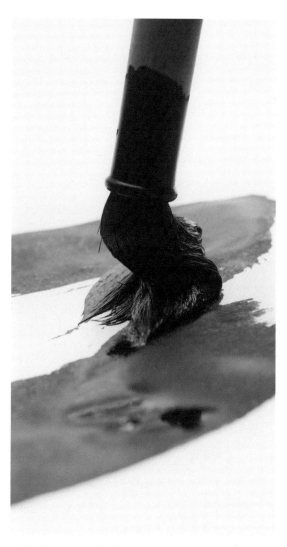

"붓의 허리를 세워야 한다."
이 말은 박원규 작가가 스승에게 들었던 가장 기본적인 서예자세이다.

─그밖에 좋은 글씨를 쓰기 위해서는 어떤 점이 추가되어야 하겠습니까?

좋은 글씨를 위해서는 한 획을 한 호흡에 써야 합니다. 서예의 획은 한 번 지나가면 그걸로 끝입니다. 다시 고칠 수가 없어요. 그래서 오랜 수련이 필요한지 모르겠습니다. 좋은 글씨란 자연스러운 것입니다. 자연이란 무엇인가요. 스스로 그러한 것입니다. 다른 하나는 운치가 있어야 한다는 것입니다. 여기서 운치란 음악에서 말하는 음의 구조와도 같은 것입니다. 작품을 보는 사람이 수월하게 볼 수 있어야 합니다. 작품을 보고 느끼기에 힘들이지 않고 한 번에 쓴 것 같은 느낌을 받아야 합니다.

여러 글자가 모여서 한 작품이 됩니다. 추사 선생의 작품 가운데 한 자 한 자를 떼어놓고 보면 보는 사람에 따라 이상하게 느껴질 수도 있어요. 그러나 작품 전체를 통해 구성된 것을 보면 조화롭게 이루어져 있습니다. 우리가 자연에서 볼 수 있는 색도 마찬가지입니다. 얼마나 다양한 색들이 서로 조화가 잘 이루어져 있습니까. 나쁜 색이란 존재하지 않습니다.

글씨에서도 마찬가지입니다. 나쁜 획이란 없어요. 자기가 있어야 할 자리에 있어야 좋은 획이 됩니다. 강한 획이 들어가기 위해서는 약한 획이 있어야 합니다. 한 가지 형태의 획으로만 구성된 작품은 마치 음악에서 같은 비트로 계속 때리는 음과 같습니다. 글씨에서도 조화를 통한 획이 중요한 것입니다.

─서예란 곧 마음을 그려놓은 것이라고 말씀하셨습니다. 좋은 글씨를 조화의 측면에서 말씀해주셨는데, 마음가짐과 관련해서도 말씀해주시기 바랍니다.

"소년 문장가는 있어도 소년 명필가는 없다"라는 말은 한번쯤 들어보셨을 것입니다. 또한 소동파의 글 가운데 "쓰다 남은 붓이 쌓여 산과 같다 하더라도 기(氣)를 충족하기에는 부족하다. 책 만 권을 읽어 그 의미를 파악하면 비로소 신과 통한다"고 한 말이 있어요. 이것은 문자에 대한 이해가 깊고 책을 통해서 많은 지식과 소양을 쌓아야만 좋은 글씨를 쓸 수 있다는 말입니다. '서여기인'(書如其人), 즉 '글씨는 곧 그 사람'이지요. "글씨를 씀이 마음에 있으니 마음이 바른즉 글씨가 바르다"(用筆在心 心正則 筆正). 이 말은 글씨의 수신성을 한마디로 잘 표현했다고 생각합니다.

『대학』의 「경 1장」에 "그 몸을 닦고자 하는 자는 먼저 그 마음을 바르게 하라"는 수신의 자세는 잠시라도 우리의 몸에서 떠날 수 없습니다. 글씨의 잘됨은 먼저 자기 한 몸 처신이라도 제대로 하기 위해서는 올바른 뜻과 올바른 마음을 가져야 하고, 올바른 뜻과 마음을 가지기 위해서는 "사물을 궁구히 하여 그 앎을 투철히 하라"(格物致知 誠意正心)는 것으로 마음이 투철하게 되었을 때 비로소 기대할 수 있습니다. 수신이 되지 않은 글씨는 일각의 재주가 있다 하더라도 필덕이 나타나지 않는 이치입니다.

─서예에서 중요한 것은 획이라고 말씀하셨는데, 결국 획도 붓을 어떻게 움직이고 다루느냐에 달려 있는 것이지요?

그렇습니다. 무엇보다 붓의 운용이 중요합니다. 붓은 도구에 지나지 않아요. 그러나 이 붓을 어떻게 하면 마음대로 할 수 있을까에 대한 고민을 해야 합니다. 붓을 입안의 혀처럼 자유자재로 놀릴 수 있을 때까지 노력해야 해요. 단 장소에 따라 어디에서 글씨를 쓰느냐

하는 문제가 있는데, 이는 그 상황에 맞게 적절하게 대응하면 됩니다. 즉 의자에 앉아서 쓰느냐, 마룻바닥에서 쓰느냐, 책상에 서서 쓰느냐에 따라 다르게 그 결과가 나오지요.

무엇보다 붓을 편안하게 다루는 게 중요합니다. 붓을 잡을 때 지나치게 힘을 주지 말아야 합니다. 붓을 세게 잡는 것보다 붓끝에 힘이 모아지게 조절하는 것이 중요하지요. 붓을 잡는 손에서 힘이 빠져야 합니다. 붓대를 꽉 잡지 말아야죠. 붓을 꽉 잡으면 어깨가 아픕니다. 어깨가 아프다면 뭔가가 잘못되어 있는 것이죠. 운필에서 중요한 점은 붓의 허리를 세우는 것입니다. 붓에는 필관[8]과 필봉[9]이 있는데, 필봉을 세우는 것이 중요합니다. 글씨는 획이 꺾이는 곳에서 힘이 나옵니다.

─획이 꺾인다는 말은 어떤 의미인가요?

가령 조선시대 화가인 김홍도의 작품을 보면 여러 가지 화법이 나오는데, 다양한 선들로 이뤄져 있지요. 이러한 선을 보면 단순한 선이 아닌 동양의 모필로 고도의 수련을 통해 나온 획이라는 것을 알 수 있습니다. 우리가 주위에서 볼 수 있는 서예작품의 구성을 뜯어보면 단순한 선과 점의 조합입니다. 그러나 이 선은 단순한 선이 아니라 작가의 공력에서 나오는 획입니다.

모든 예술작품을 뜯어보면 다양한 요소들로 구성되어 있는데, 특히 동양예술에서는 공간감각과 음양의 조화를 강조하게 됩니다. 힘찬

---

8 필관(筆管): 붓대를 말한다.
9 필봉(筆鋒): 붓끝을 말한다.

획이 있으면 약한 획이 있게 되고, 조밀한 공간과 여유로운 공간이 서로 조화를 이루게 되죠. 일정하게 진행되는 세로획이나 가로획 가운데 특정한 방향으로 전환이 이뤄지려면 붓의 방향을 바꿔줘야 합니다. 이때 붓을 들어서 자기가 움직이고자 하는 방향으로 붓을 틀게 되는데, 바로 이곳에서 힘이 나타나게 되죠. 평탄했던 움직임에 일대 변화를 주게 되면, 시각적으로도 역동성을 갖게 되니까요.

—먼저 붓을 들어 움직이는 방법에 대한 이해가 선행되어야 할 것 같습니다.

붓의 움직임에 관한 것이 용필입니다. 용필을 말하자면 가장 먼저 방(方)과 원(圓)을 논하게 됩니다. 방원은 서예에서 매우 중요한 위치를 차지하고 있기 때문입니다. 원필은 붓을 댄 곳과 뗀 곳이 둥근 형태를 이루게 하는 방법입니다. 전서나 안진경10 필체가 대표적인데, 온유하면서도 중후한 느낌을 낼 수 있습니다. 방필은 그와 반대로 각을 이루는 것입니다. 한예(漢隸)와 북위(北魏) 시대의 여러 가지 해서가 대표적이며, 험준한 느낌을 주는 게 그 특징입니다. 역사적으로 볼 때 원필과 방필은 서풍(書風)과 자형(字形)에 따른 구분으로 서예사의 양대 조류라 할 만큼 중요한 의미를 갖습니다.

—결국 모필의 특성을 최대한 이용하는 것이 서예인 듯합니다. 앞에서 붓의 허리를 세운다고 말씀하셨는데 이는 어떤 의미인가요?

사람도 허리가 중요하듯이, 좋은 서예가가 되기 위해서는 붓의 허

---

10 안진경(顏眞卿, 709-785): 중국 당나라의 서예가. 왕희지의 전아(典雅)한 서체에 대한 반동이라고도 할 수 있을 만큼 남성적인 박력 속에, 균제미(均齊美)를 충분히 발휘한 글씨로 당대 이후의 중국 서도(書道)를 지배했다. 해서·행서·초서의 각 서체에 모두 능했고, 많은 걸작을 남겼다.

리를 세울 수 있어야 합니다. 획의 맑음은 붓의 허리에서 나옵니다. 대가들의 획에서는 고래 힘줄 같은 맛이 납니다. 추사의 작품에서 강하고 완고한 느낌의 획들을 많이 볼 수 있어요. 이런 획은 모필의 탄력에서 나오게 되죠. 고래 힘줄 같은 획은 경우에 따라 약간 구부정한 느낌을 줄 수도 있어요. 그 가운데 강한 느낌이 숨어 있어야 하는 것이죠. 무엇보다 획이 맑아야 한다고 항상 강조합니다.

─획이란 단어도 상당히 추상적으로 들리는데, 여기에 다시 맑은 획이라고 말씀하셨습니다. 맑은 획이란 어떤 것인가요?

'맑다'라는 말의 의미는 잡스럽고 탁한 것이 섞이지 아니한다는 뜻입니다. 맑다 하면 먼저 생각나는 것이 어린아이들의 얼굴과 성품이잖아요. 맑은 획을 나타내는 것은 전적으로 그 사람의 인품과 성격과 관련이 되어 있습니다. 이러한 맑음을 드러내기 위해서는 붓의 운용이 중요합니다.

우선 중봉(中峰)이 이뤄져야 합니다. 중봉이란 붓을 움직일 때 붓의 끝이 필획의 한가운데를 지나는 것을 말합니다. 붓촉의 끝은 획의 바깥쪽을, 붓촉의 배는 획의 안쪽을 지나가도록 쓰는 측필(側筆)로는 이러한 맑은 획을 구현할 수 없어요. 획의 굵기와는 상관없는 문제입니다. 획이 굵어도 맑은 획이 있고, 가늘어도 탁한 획이 있기 때문이지요. 획 자체가 맑은 것과 그냥 진하게 쓴 것과는 차이가 있습니다. 어떤 맑은 획을 선택할 것인가는 전적으로 작가의 취향에 달려 있어요.

고대 중국의 대표적인 미인 가운데 양귀비는 두툼한 미인이었고, 조비연은 마른 미인이었어요. 어떤 사람은 양귀비를, 어떤 사람은 조

비연을 더 미인이라고 합니다. 결국 취향의 문제지요. 획도 결국 작품에 어울리는 획이 적절하게 조화를 이루어야 합니다. 더불어 일정한 '격'을 유지해야 좋은 작품이 나올 수 있습니다.

－중봉을 통해 드러나는 효과로는 어떤 것이 있겠습니까?

먼저 입체감이 드러나게 됩니다. 중봉을 운용하면 골력(骨力)이 생기고, 점과 획 중에 골력이 있으면 자체(字體)는 자연히 웅건해지지요. 중봉용필의 골력과 입체감은 깊고 두터움으로 나타나게 됩니다.

두 번째로는 생동감입니다. 중봉은 옥루흔(屋漏痕)으로도 비유를 합니다. 옥루흔은 벽을 타고 빗물이 흘러내린 흔적으로, 구불구불하고 생동감이 넘치는 물줄기를 연상하게 하죠. 물줄기는 그냥 흐르는 것이 아니에요. 비어 있는 공간을 반드시 채우고 지나갑니다. 전진하는 방향과 같지 않더라도 주변에 낮은 곳이 있으면 그곳을 채우고 다시 흐름을 지속합니다. 우리에겐 매끄러운 면으로 보이는 곳이라도 물줄기는 직선으로 이루어져 있지 않아요. 옥루흔에서는 바로 이러한 '생기', '생동감'을 강조한 것입니다. 생기가 있다는 것은 곧 획이 살아 있다는 말입니다.

당나라의 서예가 서호(徐浩)가 『논서』에서 말한 비유는 마치 정곡을 찌르는 듯합니다. "무릇 매는 채색이 부족하나 날아서 하늘에 이르고 골이 굳세고 기(氣)가 용맹하다. 반면 훨훨 나는 꿩은 색을 갖추었으나 백 발자국밖에 날지 못하는 것은 살이 쪄서 힘이 빠지기 때문이다." 이는 '중봉용필'을 매에 비유하고 '편봉용필'을 꿩에 비유하여, 중봉용필은 매처럼 아름다운 색을 갖추지는 못했으나, 근골이 뛰어나고 살이 적으며 생동감이 있음을 말한 것이고, 편봉용필은 꿩

과 같이 아름다우나 살이 많아 백 발자국도 날지 못함을 비유한 말입니다.

—선생님께서 서예작품에서 항상 강조하는 부분이 생기와 생동감입니다. 이는 곧 중봉의 효과에서 오는 것이었군요. 중봉의 효과로 얻을 수 있는 다른 점으로는 또 무엇이 있는지요?

지졸감(至拙感)이 있습니다. 중봉으로 운필을 한 필획에서는 지졸한 아름다움을 느끼게 됩니다. 이 지졸미는 질박하고 소박한 자연미를 뜻하지요. 질박이나 소박에서 사용하는 글자를 살펴보면, '질'은 꾸미지 않은 본연 그대로의 성질인 본바탕을 뜻하고, '소'는 물들이기 전의 흰 비단이며, '박'은 박(樸)과 통하는 글자로 가공하지 않은 통나무를 뜻합니다. 그러므로 질박하거나 소박하다는 것은 물들이거나 가공하지 않은 자연 그대로의 아름다움을 말하는 것이지요.

옛사람들은 시각적으로 끌리는 연미함보다는 못난 듯하면서 어눌한 졸(拙)을 강조했습니다. 뾰족한 것보다는 원만한 것, 가벼운 것보다는 무거운 것, 원색적인 것보다는 은근한 것, 얇은 것보다는 두터운 것, 인공적인 것보다는 자연스러운 것 등을 선호했던 것이죠. 그러나 이것은 사실 후자를 중요시 여긴 것이라기보다 '문질빈빈'[11]이라는 말이 대변하듯 대부분의 글씨가 후자 쪽이 부족하므로 후자를 강조한 것으로도 볼 수 있어요.

---

11 문질빈빈(文質彬彬): '문'은 겉으로 드러나는 아름다운 장식과 태도, 학식을 가리킨다. '질'은 내면의 인격, 실질을 말한다. '빈빈'은 잘 조화를 이루어 균형이 잡힌 상태를 나타내는 형용을 뜻한다. 즉 외관과 내면이 적당하게 조화를 이뤄야 진실한 교양인이라 이를 수 있다.

서예 역시 이러한 면을 중시하고 있고, 중봉은 바로 이러한 미를 체현하기 위한 필법입니다. 서예는 양강(陽剛)의 아름다움이나 음유(陰柔)의 아름다움으로 나누어 설명하고 있으나, 결코 전적으로 강한 것이나 전적으로 부드러운 것을 추구하거나 고집하지는 않아요. 서예는 강하고 부드러운 것을 서로 조화시키면서 골과 육이 알맞게 조화된 중화(中和)의 미를 추구한다고 볼 수 있습니다. 서예가의 우열은 그 관건이 중봉을 사용할 수 있느냐일 것입니다. 중봉을 사용할 수 있으면 둥글고 윤택하며 풍성하고 아름다운 필획을 그을 수 있습니다. 둔한 붓이라고 하더라도 예리하게 조절할 수 있고, 붓이 예리한 것이라도 둔하게 조절할 수가 있거든요.

## 명가들의 미감을 훔치는 임서

―획에 대한 이해가 이뤄지면, 일반적으로 이른바 명가들의 법첩을 임서하게 되는 게 서예공부의 순서인 듯합니다. 임서는 어떤 식으로 이뤄져야 하는지요?

임서에는 여러 가지가 있는데, 쉬운 말로 하면 명가들의 미감을 훔치는 것입니다. 이를 통해 글자의 원리와 메커니즘을 알 수 있어요. 임서를 통해서도 창작을 할 수 있어요. 임서의 수준은 곧 작가의 수준이 됩니다. 임서는 곧 작가의 안목과도 관계가 있어요. 임서를 통해 그 작품을 쓴 명가들의 정수, 즉 획과 결구를 훔쳐야 하는데 안목이 없는 사람들은 조박한 것, 즉 훔쳐서는 안 되는 나쁜 습관만을 답습하게 됩니다. 이때 스승의 역할이 중요합니다. 스승은 이와 같이 제자들이 나쁜 습관에 물들지 않도록 바른 방향으로 인도해주어야

하는 것이죠. 임서를 하려면 서예사를 알아야 합니다. 서예의 역사와 더불어 자신이 임서하는 법첩에 대한 개론 정도는 알아야 합니다. 임서를 하기 위해서는 먼저 서예에 대한 총체적인 공부가 필요한 것이죠.

ㅡ그렇다면 이른바 서예사에 나오는 명가들은 어떤 식으로 임서를 했는지 궁금합니다.

명청대의 유명한 서예가 왕탁[12]은 임서와 창작을 병행했어요. 즉 하루는 임서를 하고, 그 다음날은 창작을 했습니다. 서예가 가운데 상당히 특이한 경우인데, 이런 식으로 평생을 임서와 창작을 번갈아 가면서 했던 것이죠. 왕탁이 임서한 왕희지의 글씨를 보면 외형적으로는 하나도 닮지 않았습니다. 자신만의 방식으로 독특하게 해석해서 작품으로 표현했죠.

최근엔 청대 서예가인 오창석[13]의 작품을 주의 깊게 감상하고 있습니다. 오창석은 70세가 넘어서야 비로소 서명(書名)을 떨치게 됩니다. 그것도 청나라 사람들이 아닌 일본인들에 의해서 작가로서 부각된 것입니다. 임서를 할 때, 임서하는 작품의 외형을 그대로 닮는 것에 중점을 두지 말고 그 느낌만을 살려서 쓰되 '어떻게 새롭게 해석

---

**12** 왕탁(王鐸, 1592-1652): 명말청초의 문인이자 화가. 시문·서화에 뛰어났으며, 특히 글씨쓰기에서 걸출한 능력이 있었다. 해서는 안진경, 행·초서는 왕희지·왕헌지의 서풍을 익혔다고 하며, 특히 초서에서는 정열·의기에 넘치는 격렬한 연면체(連綿體)의 양식을 수립했다.

**13** 오창석(吳昌碩, 1844-1927): 중국 청나라의 서화가. 근대 이전 중국 전각의 마지막 대가이다. 중후한 필선의 화법을 창출해, 동양회화 미술사상 새로운 문인화의 경지를 이루었다는 평가를 받았다.

할 것인가'에 대한 고민을 심각하게 해봐야 합니다.

오창석의 작품 가운데도 더러 문자학상으로 글자가 되지 않은 것이 있습니다. 전서의 경우 '해서가 이렇게 되니까 전서도 이럴 것이다' 하고 짐작해서 쓰는 경우가 많은데 실제로 해서의 부수는 같지만 전서로 넘어가면 자원(字源)이 다른 경우가 많습니다. 대가의 작품이라도 완벽하지 않다는 생각을 갖고 의심나는 글자가 있으면 일일이 『자전』을 찾아서 확인을 해야 합니다. 이러한 이유로 후학들에게 "어느 누구의 작품도 믿지 말라"고 말합니다.

좋은 고전엔 그 작품이 갖고 있는 독특한 향기가 있습니다. 좋은 작품을 임서할 때면 그 작가만이 갖고 있는 아우라를 통해 새로운 자극을 받게 됩니다.

―평소 임서는 어떤 방식으로 하시는지요? 또한 학생들에게 임서에 대해서 강조하는 사항이 있다면 어떤 것인가요?

서예는 일정한 수준에 도달할 때까지 열심히 쓰는 방법 말고는 없어요. 부단한 노력이 중요하지요. 서예사적으로 의미 있고, 작품성이 있는 법첩은 학생들에게 100번 이상 임서하게 합니다. 처음부터 형태를 뛰어넘어 자기 생각을 넣어서 임서를 할 수는 없겠지요. 그러나 쓸 때마다 처음 쓰는 것처럼 새로운 점을 발견하고자 노력해야 합니다. 나 역시 작품을 하기 전에 임서를 하면서 그 서첩이 갖고 있는 장점을 익히려고 노력합니다. 임서하다가 뜻대로 안 되는 것이 있으면 그 부분만 집중적으로 일주일씩 쓰기도 합니다. 그래야 나중에 작품을 할 때 원하는 획을 원하는 곳에 오차 없이 구사할 수 있게 되죠.

자기가 구사하고자 하는 획이 어쩌다 한 번 성공한다면 작품을 할

안진경, 「안근례비」(顔勤禮碑), 해서.
안진경이 60세 때 쓴 작품으로 현재 시안의 비림에 보존되어 있다.

때 좋은 획이 나올 수 없습니다. 10번을 쓰면 10번, 100번을 쓰면 100번 모두 원하는 획을 쓸 수 있는 경지까지 가야 합니다. 붓을 들지 않고 쉬는 시간에는 독첩[14]을 하는 것이 중요합니다. 이를테면 화장실에 가거나 잠시 휴식을 하면서 커피를 마실 때도 법첩을 눈으로 읽는 것이지요. 평상시에도 붓을 들지 않더라도 법첩을 눈으로 보면서 새로운 점을 발견하거나 좋은 획의 이미지를 가슴에 담아두려고 노력합니다.

─서예에 대한 안목을 높이려면 평소 독첩을 꾸준히 하는 것이 중요하다고 말씀하셨습니다. 이에 대한 설명을 좀더 듣고 싶습니다.

독첩은 글씨를 배울 때 매우 중요한 과정입니다. 어떤 사람은 법첩을 보면 습관적으로 임서하는 경우가 있고, 또 어떤 사람은 독첩을 할 때 진지하게 인내심을 가지고 하지 않고 건성으로 하는 경우가 있는데 둘다 글씨를 배우는 데 바람직하지 않아요.

포세신[15]은 『예주쌍즙』(藝舟雙楫)에서 "하나를 흉내내려면 먼저 살핀 뒤에 나아가라. 먼저 살핀 뒤에야 흉내를 낼 수 있는 것이다. 흉내가 정미해야만 살핌도 정확하게 된다"고 했습니다. 이 말은 하나를 이해하면 하나의 진보가 있고, 많은 것을 이해하면 많은 진보가 있으니 이해를 많이 하면 할수록 더욱 정수를 얻는다는 말입니다.

───

**14** 독첩(讀帖): 글씨를 쓰지 않을 때나 붓을 들기 전에 법첩을 펼쳐놓고 자형의 형체나 붓을 움직이는 방법 등을 연구하는 것을 말한다.

**15** 포세신(包世臣, 1775-1855): 중국 청나라의 학자이자 서예가. 벼슬은 지현(知縣)에 이르렀으며 강소의 운하·조운에 대한 행정에도 종사했다. 북비파(北碑派) 서론의 선각자로도 유명하다.

처음 글씨를 쓰는 사람들은 독첩하는 데 많은 시간을 보내야 합니다. 독첩의 과정은 다음과 같아요. 필획의 진행을 일일이 분석하여 방필(方筆)로 쓸 것인지 아니면 원필(圓筆)로 쓸 것인지를 결정하고 장봉(藏鋒) 또는 절봉(折鋒)을 결정합니다. 그런 뒤에 다시 짜임새의 특징과 필획 사이의 간격, 장단, 대소, 신축(伸縮), 조세(粗細) 등을 연구합니다. 짜임새에서는 안을 빽빽하게 하고 밖을 성기게 할 것인지, 아니면 안을 성기게 하고 밖을 빽빽하게 할 것인지 결정해야 합니다. 이외에도 글자의 형세를 연구하는데 가로획은 어떻게 처리했으며 세로획은 어떻게 처리했는가를 세심히 살펴야 됩니다. 또한 짜임새에는 어떠한 특징과 변화가 있으며 어떠한 자태를 취하고 있는지도 잘 살펴야 하고요. 이러한 것들을 통틀어 독첩이라 하며 임서의 기초가 됩니다.

−서예는 이렇듯 수련과정에도 오랜 기간이 필요하기에 일반인들이 쉽게 다가서지 못하는 측면이 있는 듯합니다.

서예는 대표적인 아날로그 예술입니다. 느림의 예술이면서도 원시적 예술이지요. 필기도구가 빠르게 진화해온 것은 어쩌면 빨리 흘러가는 역사의 진행과 닮아 있어요. 경소단박한 면에서 그렇다고 볼 수 있습니다. 많은 지식층이 할 수 있다면 서예인구가 눈에 띄게 늘 수 있을 것입니다. 그렇게 하기 위해선 서예를 하면서 재미를 느껴야 합니다. 그래야 오랫동안 붓을 가까이 할 수 있습니다. 한편으로 자유로워야 하고요. 1970-90년대를 풍미하던 한국서단의 서풍 중에서는 지나치게 서법을 강조하던 사조가 있었어요. 아직까지 그러한 영향이 남아 있어서 20년 동안 붓을 잡아도 초서(草書)를 한 번도

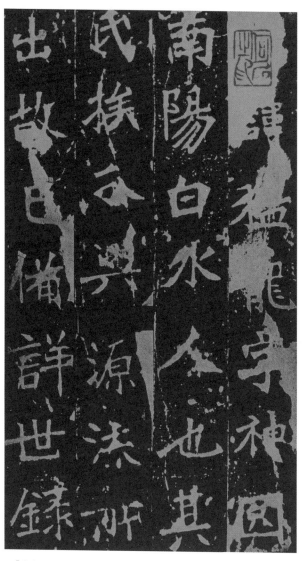

「장맹룡비」(張猛龍碑), 522, 해서.
중국 육조시대에 제작된 이 작품은 필력이 웅경(雄勁)하며,
이 시대의 방필(方筆)을 대표한다.

써보지 못한 사람들도 있어요. 이제는 글씨를 잘 쓰기보다는 자기답게 쓰려는 마음을 가져야 합니다.

## 몸에서 힘을 빼라

—처음 서예를 시작하려는 사람 가운데 "나는 펜으로 쓰는 글씨를 잘 못 쓴다. 또는 필재가 없다" 이런 말을 하는 사람들이 있습니다. 필재가 없어도 서예를 잘할 수 있는 것인가요?

먼저 글씨를 잘 쓴다는 말을 생각해볼 필요가 있어요. 잘 쓴다는 것은 보기에 좋다는 것입니다. 우리가 군대 가서 본 차트병의 글씨, 필경사의 글씨, 인쇄된 것 같은 매끈한 글씨 같은 것들이죠. 예술이란 자기 자신을 온전히 드러내는 것입니다. 예술작품에서 중요한 것은 보기 좋은 데 있는 것이 아니라 개성입니다. 자신의 개성이 잘 드러날 때 그것이 바로 좋은 글씨입니다.

신기하게도 펜으로 쓴 글씨는 자신을 정확히 드러내지 못하지만 붓을 들면 전혀 다른 모습이 나와요. '서여기인', 즉 글씨가 곧 그 사람입니다. 나는 무엇보다 붓을 통해서 자신을 드러내는 일이 즐거워야 한다고 말합니다. 그래서 학생들에게 재미로 서예를 하라고 말합니다.

건강을 위해서 한동안 수영을 열심히 한 적이 있어요. 수영은 결국은 물과의 싸움인데, 수영을 할 때 중요한 것은 물의 저항을 어떻게 줄이면서 나아가느냐의 문제입니다. 결국 물과 하나가 되는 수밖에 없지요. 그래서 물과 효과적으로 하나가 되기 위해서 노력하게 되는 것이지요. 수영을 잘하게 되면 필요없는 긴장과 힘이 빠지면서 부드

럽게 오랫동안 즐길 수 있는 상태가 됩니다.

　서예도 마찬가지예요. 초보자들은 어쩔 수 없이 처음 붓을 잡게 되면 몸도 뻐근하고, 허리도 아픈 몸의 현상이 옵니다. 자신도 모르는 사이에 신체 가운데 어느 한 곳에 힘이 들어간 것입니다. 붓을 잡을 때는 몸에 힘을 빼고 편안하게 잡아야 합니다. 몸에 힘이 들어가면 오래 쓰지도 못할 뿐 아니라 결코 강한 획이 나올 수 없어요. 부드러움 가운데 강함이 나오는 것입니다. 오랜 수련을 통해 붓이 손의 일부가 되면 입안의 혀처럼 자유자재로 움직일 수 있게 됩니다. 그렇지 않으면 붓처럼 사람을 괄시하는 물건도 없지요.

－야구선수나 골프선수들도 몸에 힘을 빼는 데 상당한 시간이 걸린다고 합니다. 서예도 손에서 힘을 빼는 것이 글씨를 오래도록 즐길 수 있는 첫 번째 조건인 것 같습니다.

　나는 농담으로 점 하나를 찍더라도 40년짜리라고 말합니다. 붓을 잡는 게 비로소 언제 편안해졌느냐를 생각해보니 50세가 넘어서인 것 같아요. 50세가 넘어서는 붓이 붓으로 느껴지지가 않았어요. 이전에는 붓을 잡으면 상당히 긴장해서 썼어요. 투필성획(投筆成劃), 즉 붓을 던지기만 해도 획이 되는 경지에 이르기 위해서 적공의 세월을 보냈지요. 득음의 경지나 득필하는 경지나 마찬가지라고 생각합니다. 지극한 노력을 기울이더라도 한 30년은 해야 본인 스스로 편안해하는 경지에 이르게 되겠지요.

　오대의 형호는 「필법기」에서 "일생의 학업으로 수행하면서 잠시라도 중단됨이 없어야" 하고 "필묵을 잊어버려야만 참다운 경지가 있게 된다"고 말했습니다. 다시 말해 중단 없는 공부와 필묵을 잊어

박원규 작가는 작품을 하기 전에 마음을 다스리고
생각을 정리하는 의미로 임서를 한다.

버릴 정도의 숙련된 기술과 개념이 하나가 되는 경계를 만들도록 노력하는 게 중요한 것 같습니다.

—일반적으로 처음 서예를 시작한다면, 어떤 순서로 배워야 하나요?

일반적으로 글씨를 배운다고 하면 해서부터 배우는 경우가 많아요. 가독성 때문에 정자체인 해서부터 해야 된다는 설이 있기 때문입니다. 해서는 획의 대소강약의 변화가 거의 없고, 균간도 똑같아요.

다른 설이 있다면 글씨의 발전단계 순서로 공부하라는 것이지요. 다시 말해 '획'의 원류부터 들어가라는 것입니다. 처음엔 원필을 통한 부드러운 글씨를 썼는데, 후대로 오면서 글씨에 각이 들어가게 되었습니다.

문자의 발전단계상 제일 먼저 쓰게 되는 서체는 전서(篆書)입니다. 전서는 획의 대칭, 간격, 굵기가 같아요. 여기서 말하는 '전'이란 '구불구불한 전' 자를 쓰는데, 향을 피우면 연기가 구불구불하게 올라가는 모습과 유사하다 하여 '향전지하'(香篆之下)라는 방서를 남기기도 했습니다. 추사 선생이 향을 자주 피운 이유로는 첫 번째로 정화의 의미가 있었을 것입니다. 서재에 피우는 향을 운대(芸臺)라고 하고, 책에 끼워 놓은 향을 운향(芸香)이라고 합니다. 추사 선생은 스님들과 교분을 쌓으면서 이러한 향을 서재에 피워놓았던 것으로 보입니다. 전서·예서·해서·행서·초서 등 문자의 발전 순서대로 쓰든지 자기가 하고 싶은 대로 하든지 공부는 자기 취향에 맞게 하면 될 것입니다.

—처음 서예를 시작한 사람이나 서예에 뜻을 두고 있는 사람들에게 어떤 말을 해주실 수 있겠습니까?

매일 글씨를 쓰다 보면 자연히 일정한 수준의 경지에 이를 수 있습니다. 어쩌다 하루이틀을 쉬었다고 해서 너무 초조하게 생각하지 말고 느긋한 마음으로 꾸준히 글씨를 쓰는 것이 중요합니다. 비록 글씨를 쓰지 않을 때라도 마음속에서는 항상 글씨에 대한 뜻을 간직하고 있어야 하고요. 하루 1천 자를 쓰고 사흘이나 닷새 동안 쓰지 않는 것보다는 매일 1백 자를 쓰면서 쉬지 않는 편이 더 나아요.

글씨를 쓰는 것에 대한 진보는 결코 순탄하지 않습니다. 어떤 시기에는 많은 노력을 했지만 무언가 풀리지 않을 때도 있어 '이것을 과연 더 해야 하나' 하고 고민을 할 때도 있지요. 글씨를 쓰면 쓸수록 생기가 돌지만 동시에 쓰면 쓸수록 자신의 글씨가 미워지기도 합니다. 이것은 난관을 넘어가는 과정입니다. 이때에는 더욱 분발해야 합니다. 이러한 난관을 수없이 거쳐야만 비로소 성숙해질 수 있는 것이지요.

세상의 이치가 그러하듯 어려움이나 곤경은 모두 한 걸음 더 나아가기 위해서 있는 것입니다. 이전의 것이 추하다고 느끼지 않는 것은 아직 진보하지 않아서 스스로 그 추함을 알지 못하기 때문이지요. 진보한 후에 비로소 원래의 것이 추하다는 것을 알게 됩니다. 진보 하면 할수록 이러한 발견은 더욱 잦아질 것입니다. 이러한 수준에 도달한다면 이미 높은 수준에 올라간 상태일 것입니다.

# 서예에 깃든 생명의 기운

## 글과 그림은 하나다

―예술작품은 작가의 철학사상을 체현하고, 철학사상은 예술관념과 미의식 등에 깊은 영향을 미치게 됩니다. 철학사상은 예술작품 수준의 높고 낮음과 예술가들의 예술풍격을 결정하는 것으로 보입니다. 서양과 동양의 미의식에 대한 접근 방식에는 근본적인 차이가 있는 듯한데요?

동양의 서화예술은 고대 철학사상의 직접적인 영향을 받았고, 그것을 자양분으로 하여 생성되고 발전한 것입니다. 문화나 미에 대한 개념을 보면, 동양은 정신과 인간의 도를 강조하고 서양은 물질과 기술을 강조하는 등 풍토와 사상 등이 서로 다르기에 그 근본에서 차이를 보이고 있지요. 동양철학은 어떤 의미에서 보면 일종의 생명철학입니다. 따라서 동양의 서화는 서양 예술과 완전히 다르고, 자신만의 체계를 가지고 있습니다. 또한 같은 동양에서도 한국의 미적 특질은 좀더 자연성과 순수함, 평화와 해학을 강조하는 등 중국이나 일본과 비교할 때 독특함을 지니고 있어요.

－미학이란 예술과 철학이 결합된 것입니다. 동양철학이 생명철학이라고 말씀하셨는데, 이는 곧 자연에 대한 아름다움 또는 자연에 대한 경외사상으로도 들립니다.

동양미학 전체를 놓고 보기보다는 고대 서예미학에 한정해서 보는 것이 적절할 것 같습니다. 고대 서예미학에서는 비교적 일찍부터 생명사상, 그중에서도 자연미의 감상에 주의를 기울였어요. 따라서 여러 종류의 자연미를 서예에 비유하여 묘사함으로써, 실제 자연미의 심미 감성을 표현할 수 있었습니다. 시문과 회화는 위·진시대 이후에야 비로소 자연미의 독립적 심미의 지위를 확립할 수 있었어요. 서예미학은 비록 자연미의 구체적인 형상을 재현할 수 없지만, 그것이 일단 자연미의 독자적인 심미의 가치로 인정하고부터 자연미를 모방의 대상으로 삼고, 또한 심미 연상의 객관적인 근거로 삼았습니다. 이러한 것으로 볼 때, 동양 고대미학 가운데 중요한 범주와 개념은 모두 서예미학에서 발전했던 것입니다.

－서예미학은 다른 장르의 예술분야로 확산, 발전되었다는 이야기로 들립니다. '서화동원'(書畵同源)이라는 말이 있듯이 그 대표적인 분야는 그림인 듯합니다.

글씨와 그림은 가장 밀접한 관계가 있습니다. 그렇기 때문에 이른바 '서화동원'이라든지 '서화용필동법'(書畵用筆同法)이라는 말이 나온 것입니다. 실제로 서예는 회화에 깊은 영향을 주었어요. 이는 마치 서양의 고대 조각과 회화의 관계와 마찬가지였어요. 고대 회화는 서예 학습을 강조하면서 외형적인 형식으로 서정 표현을 하려는 기능을 강조했습니다. 그 후 회화에서 서예의 용필을 크게 중시했고,

석곡실에서 독서 중인 박원규 작가.
작가의 작품 세계는 독서를 통해 더욱 깊어진다.

그 결과 두드러지기 시작한 것입니다. 회화 이론에서 서화의 용필은 서예의 필법으로 그림을 그려야 한다는 것을 의미합니다. 이후 회화 이론가들이 서예의 필법으로 그림을 그려야 한다는 점을 강조하게 됩니다. 반면에 역대 서예사를 보면 화법을 참고하여 서예 창작을 하는 서예가들이 독특한 예술의 성취를 획득한 경우도 많습니다.

－서예와 동양화로 불리는 전통회화의 공통점이 있다면 역시 앞에서 획이라고 말씀하신 선의 표현일 것입니다. 회화의 용필이 곧 서예에서 비롯되었기에 '서화동원'이란 말의 의미가 더욱 강하게 전해오는 듯합니다.

동양의 전통회화는 재현 기능이 강한 색채를 강조하지 않고, 표현 공능(功能)이 강한 선을 강조했습니다. 전통회화는 점점 발전하여, 채색을 버리고 단순한 수묵으로만 그림을 그리게 되지요. 그리하여 수묵화가 마침내 가장 독특하고 전형적인 전통회화의 양식이 되었습니다. 그러나 동양의 고대 회화는 오히려 선의 조형적인 기능을 중시하지 않고, 선 자체에 정감을 표현하는 데 힘썼습니다. 서화의 용필이 이러한 점에서 서예와 서로 상통하기 때문에, 중국 회화에서 선의 기법을 발전시키는 데 유리한 조건이 되었지요. 그밖에 서예에서 볼 수 있는 여러 형식미의 규율은 회화미학에도 많은 영향을 주었어요. 숱한 화가들이 서예의 농담(濃淡), 소밀(疏密), 기정(欹正) 등을 형식미의 요소로 삼고 회화예술에 사용했습니다. 예를 들어 서예에서의 농담과 소밀을 대나무를 그릴 때 응용한 것이죠. 농담과 소밀을 적절히 배치해 독특한 예술의 경지를 표현했던 것입니다.

－서예와 회화 간의 상호 영향을 서예의 측면에서 말씀해주셨습니다. 그렇다면 서예미학을 간단하게 설명해주실 수 있는지요?

서예미학은 동양의 독특한 예술미학으로 유일무이합니다. 실용적인 한자를 변화시켜, 정감 의식을 표현하는 부호 형식으로 만들어진 예술입니다. 상형에서 발전한 한자는 서양 문자와는 서로 다른 공간의 단위로 형성되었어요. 다시 말하면, 한자는 서로 다른 자모를 섞어서 만든 서양의 문자와는 달리 한 글자에 하나의 고정된 공간을 가지고 있습니다. 하나의 글자가 하나의 몸체를 이루면서, 변화가 풍부한 공간 단위를 이루며 표현력이 매우 강한 예술의 매개체가 되었던 것이죠.

서예의 미란 형체를 초월하여 묘사하는 필획을 자유롭게 전개하고, 그것을 하나씩 서로 섞어서 하나의 형체인 문자를 구성하여 종이 위에 펴내는 데 있어요. 이것으로써 음악이나 무용과 마찬가지로 정감을 펴내고 뜻을 드러내는 것이죠. 서예는 흑백을 사이에 두고 선의 결구로 자아의 인격을 완성된 형태로 드러내면서, 문인들의 정신문화를 가장 두드러지게 표현하는 예술입니다. 문인들의 정신문화는 예술과 문화에서 통치자적인 자리를 점유하고 있었어요. 따라서 서예는 동양예술 정신의 가장 전형적인 분야가 되었던 것입니다.

서예는 추상과 구상의 결합이며 그 선은 반드시 문자 형체의 구조에 의지하기 때문에, 서예는 문자의 형태를 조합한 것입니다. 문자의 결구도 서예 창작의 객관성에 따른다고 볼 수 있습니다. 서예미학은 동양 고대미학의 중화미(中和美)와 고전적인 조화미의 계통을 충분히 실현했습니다. 서예는 특히 '중화'와 '조화'를 심미의 특징으로 삼는 예술이며, 현대에 이르기까지도 여전히 그 고전적 풍모를 기본적으로 유지하고 있습니다.

-중화미란 무슨 의미인가요?

　유가(儒家)에서 말하는 미의식은 온유돈후(溫柔敦厚)한 것, 담백한 것, 중화미 등으로 요약할 수 있습니다. 중국의 서예사를 보면 각각의 시대 특성에 맞는 미의식이 있었지만 그 중심에는 항상 왕희지[1]가 있었어요. 왕희지는 서예에 대해서 다음과 같이 말합니다.

　"대저 서예란 것은 심오한 기예이다. 만약 학식에 통달하거나 지사가 아니면 배운다고 이루어지는 것이 아니다. (……) 무릇 서예란 침착하고 고요한 것을 귀하게 여기는 바, 뜻이 붓보다 먼저 있고 글자는 마음 뒤에 있게 해야 한다. 따라서 글씨를 시작하기 전에 이미 마음으로 구상한 생각이 있어야 한다."

　여기에서 "글씨를 시작하기 전에 이미 마음으로 구상한 생각이 있어야 한다"(意在筆前)는 말로 서예가의 인격을 강조한 왕희지를 추존하는 것이 바로 유가적 미의식입니다. 유가에서는 이를 표준으로 삼아 서예술을 규정했습니다.

　당대의 손과정은 왕희지를 서예술의 종장(宗匠)과 지귀(指歸)로 삼고서 왕희지가 왜 뛰어난가에 대해 「서보」에서 자세히 말하고 있어요. 일단 정신과 기교의 결합이라는 겸(兼)의 미학과 상황에 따른 감정의 표출, 그의 인격성과 학식을 말하고 있는 것이죠. 손과정은

---

1 왕희지(王羲之, 307-365): 중국 동진(東晉)의 서예가. 중국 고금 가운데 제일가는 서성(書聖)으로서 존경받고 있다. 예서를 잘 썼고, 당시 아직 성숙하지 못했던 해·행·초의 3체를 예술적인 서체로 완성한 공적이 있으며, 현재 그의 필적이라 전하는 작품도 모두 해·행·초서에 한정되어 있다. 오늘날 전해오는 필적만 보아도 그의 서풍은 전아(典雅)하고 힘차며, 귀족적인 기품이 높다.

이런 점에서 '격하지도 사납지도 않지만 풍규가 저절로 유원하다'는 중화미를 말하고 있습니다. 손과정은 서예란 어떤 것이어야 하는지 결론을 내립니다.

"몇 개의 획을 함께 그어도 그 모습이 각각 다르게 마련이고, 여러 점을 찍어 가지런히 늘어놓아도 그 형체는 서로 틀린 법이다. 하나의 점획은 한 자의 규격을 이루고, 한 글자는 한 서폭을 이루는 기준이 된다. 그리하여 위배하고 있어도 서로를 범하지 않고, 조화를 이루고 있어도 꼭 같지 않다."

손과정은 중화미를 견지하는 입장에서 "위배하고 있어도 서로를 범하지 않고, 조화를 이루고 있어도 꼭 같지 않다"(違而不犯, 和而不同)라는 서예철학을 전개합니다. 이처럼 유가적 사유에 입각한 중국 고대서예에서는 '지나침이나 미치지 못함이 없는 것'(無過不及)과 '불괴불려'[2]의 중화미를 주로 나타내고 있는 것이죠.

─추사 글씨를 통해 '교'(巧)와 '졸'(拙)이라는 서예미학, 더 나아가 동양미학의 근본적인 문제를 생각하게 됩니다. 이는 『노자』에서 비롯된 것이므로, 노자의 미학을 통해 서예미학을 설명할 수도 있을 듯합니다.

노자의 사상은 한마디로 무위자연(無爲自然) 사상입니다. 자연이란 곧 본래성(本來性)의 펼쳐짐을 말하는 것이요. 사람들은 쓸데없이 꾸며서 본래성을 망가뜨린다는 게 노자의 생각입니다. 노자는 본래 그대로 놔두라는 뜻에서 무위하라고 가르칩니다. 노자는 "도는 자연을 본보기로 한다"(道法自然)고 했지요. 자연이란 도가 행해지

---

2 불괴불려(不乖不戾): 상식에 어긋나지도 않고, 괴팍하지도 않은 것.

석곡실에 꽂혀 있는 서예이론서. 박원규 작가는 서예와 관련된 책이라면 젊은 시절부터 가리지 않고 사서 보았다.

는 모습이므로 누구라도 이를 본받아 행하면 곧 도가 세상에 행해지게 될 것이라고 말합니다. 자연은 항상 변화하고 있어서 성하면 곧 쇠하게 되고, 강한 것도 결국은 약해지며, 움직이는 것은 정지하게 됩니다. 사람들이 생각을 고착화시키는 어리석음에 빠져 유(有)와 강(强)과 동(動)에만 집착함을 보고 노자는 이러한 고정관념에서 벗어나 자유로운 상태로 돌아가자고 주장했어요. 그래서 노자는 유보다는 무(無), 강보다는 약(弱)과 유(柔), 동보다는 정(靜)을 선호합니다. 편향된 가치판단으로 살아가는 사람들에게 무관심한 다른 한쪽을 일깨워줌으로써 온전한 시각으로 세상을 바라보며 살아갈 수 있도록 만들어주려는 것이지요.

노자는 '자연의 미'를 말했습니다. 이를 통해서 억지스런 기교와 구성을 탈피하여 자연스런 기법과 구성에 의해 자연미를 창출하여야 한다는 것이지요. 서예작품에 자연미를 얻으려면 동양사상을 배워 인격을 도야하고 오랜 기간 서법을 연마한 뒤 걸림 없는 마음과 자유로운 서법구사의 경지에 이르러야 합니다. 이러한 순수한 마음으로 자신의 정신적인 진수를 붓을 통해 드러낼 수 있는 것이죠. 노자의 '유(柔)의 미'를 통해서 알 수 있는 사실은 살아 있는 획을 통해 살아 있는 미를 창출해야 한다는 것입니다. 획에 대해서는 앞에서 충분히 설명이 되었을 것으로 생각합니다.

노자의 '여백의 미'를 통해서 알 수 있는 것은 서예술을 통해 무한의 세계까지 표현해야 한다는 것입니다. 옛부터 서예에서 여백의 중요성은 강조되어왔어요. '계백당묵'[3]이니 '지백수흑'[4]이니 하는 말들이 공간 활용에 대한 고민을 나타내주는 말들입니다. 공간에 글자를

어떻게 배치할 것인가는 서예가들의 커다란 고민거리였지요. 대소 (大小), 장단(長短), 경중(輕重), 소밀(疏密) 등에 대한 구상은 좋은 작품을 창출하는 데 필수적입니다. 노자의 '졸박(拙朴)의 미'를 통해서 알 수 있는 것은 자연의 이법(理法)을 본받는 기교를 사용하여 글씨를 쓰라는 점입니다.

−말씀하신 '졸박의 미'야말로 노자 미학의 핵심인 듯합니다.

대교(大巧)는 하늘〔天〕과 같은 기교입니다. 하늘이 아무 기교도 없는 듯하지만 시시각각 변하는 자연의 변화를 보고 있노라면 천변만화(千變萬化)하는 기교를 부려 형언키 어려운 아름다움을 창출해내고 있음을 알 수 있습니다. '대교약졸'[5]에서 졸(拙)은 참으로 졸렬한 것이 아닙니다. 세상 사람들의 편협한 시각에서 그렇게 보일 뿐 실제로는 하늘의 기교를 본받아 표현된 대미(大美)인 것이지요. 이러한 대교를 갖추어 대미를 창출해내기 위해서는 단순히 손재주만 익히는 것으로는 불가능합니다. 마음을 밝혀 천인합일(天人合一)과

---

3 계백당묵(計白當墨): 글자를 쓸 때는 마땅히 공간이 생길 곳을 계획해서 써야한다는 뜻이다.

4 지백수흑(知白守黑): 서예작품의 공간을 비유해서 설명한 말. 백(白)은 먹물이 닿지 않는 여백을 말하며, 흑(黑)은 먹물이 있는 곳을 말한다. 글자와 글자 또는 행과 행 사이의 성김과 빽빽함이 분명하고, 상하가 서로 호응하면서 맥락이 통하면서, 아름다움과 강렬한 예술감이 있어 감상자들로 하여금 무한한 맛을 느끼게 한다. 먹물이 있는 곳에서는 정신과 풍채를, 먹물이 없는 여백에서는 의취를 느끼게 하는 것도 '지백수흑'에 달려 있다.

5 대교약졸(大巧若拙): 훌륭한 기교는 도리어 졸렬하다는 뜻. 또는 아주 교묘한 재주를 가진 사람은 그 재주를 자랑하지 아니하므로 언뜻 보기엔 서투른 것 같다는 뜻으로도 쓰인다.

물아일체(物我一體)의 경지를 체득한 후 자연에 동화된 서법을 구사할 때만 가능한 것입니다.

─지금까지 말씀을 듣고 보니, 서예미학은 고대 사유의 결정체라고 할 수 있겠습니다. 유가와 도가의 사상과 미학에 대해서 들어보았는데, 다른 사상이 있다면 무엇인지요?

아인슈타인이 상대성이론을 만들 때『주역』(周易)에 근거했다고 하지요. 고대 중국의 가장 위대한 철학서는 마땅히『주역』이라고 해야 할 것입니다. 원래 점서였으나 전국 말기 철학서적으로 발전됩니다.『주역』은 점치는 것을 연구하는「역경」(易經)과「역경」을 해석한「역전」(易傳)으로 나뉩니다.『주역』은 복희씨가 팔괘를 그리고, 주나라의 문왕(文王)이 팔괘를 64괘로 변화시키고 괘사를 썼습니다. 공자가 해석한「역전」은 역학체계를 완성했다고 합니다.

전설의 근거 여부를 막론하고 실제로는 긴 역사에서 수많은 지혜로운 사람들의 노고를 거치고 고대 유명한 사상가들의 사상이 섞이고 난 후「역경」의 학설이 이루어졌을 것입니다. 예를 들어 우주관의 측면에서는 도가에 속하고, 사회윤리관에서는 유가에 속합니다. 또 음양오행설을 흡수했는데 이러면 원래의 순수한 점서(占書)의 범위를 벗어난 것이지요.「역전」가운데 "역에는 태극이 있으니 이것이 양의를 낳고 양의는 사상을 낳고 사상은 팔괘를 낳는다"는 말이 있어요. 태극은 바로 태일(太一)을 가리키며, 우주 최초의 혼연일체된 원기(元氣)를 가리킵니다. 이렇게 혼연일체된 기의 함의는 현대과학의 힘·빛·소리·전기·자기력·파장·생명 등 각종 요소를 거의 포괄합니다.

동양 서화의 심미사상과 미학은 「역경」, 유가, 도가가 상호 보충된 철학사상을 기초로 하고 이후 선종 등의 사상도 흡수해 점차 발전되어 완전한 형태가 된 것입니다.

먼저 동양 철학에서는 사람과 하늘을 분리시켜 대립시키지 않았으므로, '천인합일'의 관념은 고대 예술가들이 추구하는 예술관이 되었습니다. 그렇기 때문에 사람이 생명을 가지고 있을 뿐만 아니라 정감을 가지고 있고 모든 물상도 생명이 있고 정감이 있다고 여겼던 것입니다. 일체의 물상은 모두 인격화될 수 있었어요. 여기에 조화라는 관념이 형성되었습니다. 인간과 하늘이 하나가 될 수 있을 뿐만 아니라 서로 다른 대립물도 통일될 수 있었던 것이죠. 이러한 사상을 미학에 운용하면 의(意)와 상(象), 형(形)과 신(神), 기운(氣韻), 허(虛)와 실(實), 숨김〔藏〕과 드러남〔露〕 등의 대립과 통일이 형성됩니다.

이보다 한 걸음 더 나아가서 함축·허구 등의 원칙을 형성하게 되었고, 따라서 '상외지상'(象外之象) 등의 심미관념이 나타나게 되던 것입니다. 예를 들면 「역전」 가운데 "군자는 같은 부류를 묶어 물(物)을 분별한다"는 것으로부터 사물의 공통성과 개성의 통일을 설명했으며, 후에 "작은 것 속에서 큰 것을 보고", "큰 것에서 작은 것을 보는" 등의 사상을 형성했습니다. 이른바 "작은 것 속에서 큰 것을 본다"는 말은 바로 개별로써 일반적인 것을 드러낸다는 뜻이며, "큰 것에서 작은 것을 본다"는 일반적인 것이 개별적인 것을 떠나지 않는다는 뜻입니다.

—앞에서 말씀하신 서예미학의 범주 가운데 하나씩 나누어서 그 개념을
살펴보도록 하겠습니다. 먼저 '의'와 '상'은 무엇인가요?

의는 견해와 관념 등을 가리킵니다. 또한 의는 예술가의 의지, 정
신 등이 작품에 표현된 것으로 예술가가 작품을 통하여 표현하고 전
달하는 관념이라고 할 수 있어요. 기본적으로 작가에게 속한 것으로
작가의 주관적 사상이 작품이 반영한 사물과 결합한 후 형성된 사상
적 의의라고 봅니다.

상은 자연의 객관적 형상을 가리키며, 예술에서 창조된 형상을 가
리키기도 합니다. 공자는 "글은 말을 다 표현하지 못하고 말은 뜻을
다 표현하지 못한다" 했고, 또 "상을 세워서 뜻을 다한다"고도 했습
니다. 어떤 때는 언어가 생각을 충분히 표현하고 전달할 수 없기 때
문에, 생각과 사상을 충분히 표현하고 전달하기 위해서는 언어를 발
전시키는 것 이외에도 형상을 창조하는 예술이 필요하며, 그것으로
사람의 생각과 관념을 표현하고 전달해야 한다고 공자는 생각했던
것이죠. 역대 서화가들도 상에 미적 의의가 있다고 여겼습니다.

의와 상은 서로 합쳐져서 '의상'(意象)을 이룹니다. 의상과 물상은
구별되는데, 물상은 객관세계에 존재하는 것이며 의상은 단지 예술
형태에만 존재하는 것입니다. 다시 말해서 의상은 정경교융(情景交
融)하는 가운데 존재합니다. 의상의 창조는 예술가의 의를 떠날 수
없고, 객관적 물상을 떠날 수도 없습니다. 상은 구체적일수록 제한성
을 가지며 의를 쉽게 표현할 수 없게 됩니다. 이른바 '상외지상'은 서
화가가 구상하는 가운데 여러 가지 물상을 마주하고, 그 정감과 물상

을 피차 융합한 후 작가의 조합과 연상 등을 거친 다음 표현하고 전달할 수 있습니다. 따라서 글씨나 그림의 배후에 숨겨져 있는 상당히 많은 것들은 감상자의 상상과 체험에 의지해야만 느낄 수 있는 것입니다.

옛사람은 "대자연의 미는 사람이 심신을 통하여 느낀 것이며, 직접적인 것이고, 가장 보편적인 것이며 가장 풍부하고 위대한 것이다"라고 했습니다. 또한 자연 만물의 형상미에서 서예미를 창조하고, 또 거기에서 서예미를 비교했어요. 서예가들은 천지 만물 가운데 심미(審美)와 의상을 구해서 작품을 창작했습니다. 장욱[6]은 묘수(妙手)를 체득한 작가입니다. 그는 공주(公主)와 담부(擔夫)가 길을 다투는 것을 보는 순간, 필법의 뜻을 깨달았다는 이야기가 전해옵니다. 또한 공손승 대랑(大郞)의 검무(劍舞)를 관찰하고서, 거기에서 서예의 묘리(妙理)를 터득했으며 의상을 얻었다고 합니다.

－'기운'은 서예미학과 회화미학에서도 가장 중요한 요소 가운데 하나가 아닌가 생각됩니다. 선생님께서도 작품을 하시는 데 무엇보다 이를 중요하게 여기시는 듯합니다.

기는 동양미학에서 다양한 의미를 가집니다. 첫째, 철학적 측면에서 만물과 우주의 생생불식(生生不息)의 기를 가리킵니다. 둘째, 작가가 서화를 창작할 때 붓을 움직이는 기를 가리킵니다. 셋째, 작품에 존재하는 내재적인 정신의 기질을 의미합니다. 기가 이미 사물의

---

6 장욱(張旭, 생몰 미상): 중국 당나라 현종(玄宗) 때의 서예가. 자는 백고(伯高). 소주 오현 사람으로 혁신과 서법의 선구자이며, 초서에 뛰어나 초성(草聖)이라 불렸다.

박원규, 「천진」(天眞), 2006, 전지, 금문.

물질현상과 정신현상을 포함한 이상, 기는 우주와 생명의 기원일 뿐만 아니라 예술과 미의 기원이기도 합니다. 예술가는 평소에 정신과 기를 조화롭게 하는 것에 중점을 두고 마음이 평온하고 기를 온화하게 하고 정신을 상쾌하게 유지할 것을 강조했어요. 이것은 생활을 감수하고 체험하고 창작하는 데 매우 중요한 것이었습니다.

운은 동양미학에서 가장 중요한 개념 가운데 하나이며, 최고의 미적 범주를 의미합니다. 서화예술 가운데 운은 필획, 선의 움직임, 기복, 마름, 습윤함 등의 변화가 시 같은 운미(韻味)를 가지는 것과 감상자로 하여금 끝없이 마음이 이끌리도록 하는 것을 가리킵니다. 운은 느낄 수 있지만 말로는 표현할 수 없는 것이어서 예술적 매력을 부르는 별칭 가운데 하나가 되었습니다. 동양예술의 독특한 아름다움을 이해하려면 운의 의미를 분명하게 하지 않고는 불가능합니다. 운은 철저히 이성을 떠난 것이며, 운의 매력은 직접적인 것입니다. 예술감상은 대부분 먼저 작품의 운에 의해 우리를 감동시키게 됩니다. 북송대의 서예가 황정견[7]은 "서화는 운을 위주로 한다"라고 말했습니다. 북송대의 범온도 "여의(餘意)가 있으면 운이라고 한다"라고 말했고요.

---

**7** 황정견(黃庭堅, 1045-1105): 자는 노직(魯直)이며, 호는 산곡(山谷). 시인으로서 명성이 높았으며, 스승인 소식(蘇軾)과 나란히 송대를 대표하는 시인으로 꼽힌다. 그의 시는 고전주의적인 작풍을 지녔으며, 학식에 의한 전고(典故)와 수련을 거듭한 조사(措辭)를 특색으로 한다. 강서파(江西派)의 시조로 꼽히며, 저작으로는 『예장황선생문집』(豫章黃先生文集, 전30권)이 있다. 채양·소식·미불과 함께 북송의 4대가 가운데 한 사람으로 일컬어졌으며, 글씨는 단정하지만 일종의 억양(抑揚)을 지녔고, 활력 있는 행초서에 뛰어났다.

-그런데 일반적으로 기와 운을 따로 논하기보다는 하나로 보아 '기운'이라고 이야기하기도 합니다. 더 나아가 '기운생동'(氣韻生動)이란 말을 쓰기도 하고요.

기와 운이 합쳐져서 기운이 됩니다. 기운은 물상의 화면이 포함한 생기(生起), 기세(氣勢), 운미(韻味), 운치(韻致), 운율(韻律) 등의 총체적 드러남을 가리킵니다. 서예가는 절주화(節奏化)·운율화(韻律化)된 의상을 뽑아내야 하고, 또 그 변화가 스스로 자아에 들어가야 합니다.

어떤 사람은 물상 자체의 생기, 정신 등을 가리키는 것 외에도 서예가가 대자연의 생동하는 형상에 대한 미적 감수와 그로부터 형성된 작가 자신의 정감과 사상 등으로 발전한다고 여겼습니다. 또 어떤 사람은 기와 운을 분리할 수 없는 개념으로 여겼지요. 예를 들어 사람의 경우에는 정신 상태를 가리키고, 산수자연의 경우에는 산수자연이 작가의 미감을 불러일으켜서 작가가 창작할 때 독특한 정신이 생겨나도록 하는 것을 가리킵니다. 이것이 바로 동일한 물상을 보고도 다른 예술가의 표현 아래서 다른 경계와 기운이 있게 되는 이유입니다.

서예미학에서는 기운의 유무(有無)·고하(高下)·후박(厚薄)으로 분류해 작품을 판단합니다. 서예 작품은 기운생동·기운고일(氣韻高逸)한 것을 최고로 삼고 있습니다. 예를 들면, 유희재(劉熙載)가 『예개』(藝槪)에서 왕우군의 서예를 '힘'(力)을 기준으로 하는 것 외에, '운'으로도 품평하여 '운고천고'(韻高千古: 기운이 천고에 드높다)하다고 했습니다.

기타 다른 예술 가운데 기운을 이해하려면, 먼저 서예의 기운을 이해해야 하는데 그것이 쉽지 않은 일입니다. 청나라 때 서예가이자 사상가였던 강유위(康有爲)도 "무릇 예술에서 오로지 기운을 얻는 것이 가장 어렵다"고 했습니다. 중국화론(中國畵論) 중에 사혁(謝赫)의 「육법」(六法)에는 첫머리에 '기운생동'이 있어요. 사혁은 기운과 생동을 연결하여 육법 가운데 하나의 척도를 마련했습니다. 기운생동은 능동의 요소를 포함하며 동태적이라는 것을 의미합니다.

－서예미학의 관점에서 볼 때 기운은 어떻게 드러나며, 어떻게 표현되는지요?

서예 작품의 기운은 일종의 절주요 운율입니다. 서예가는 자기 수양을 통하여 절주화·운율화된 자연을 통찰해야 합니다. 그리고 이를 서예 작품에 표현해야 하는 것입니다. 한 점, 한 획에 절주가 있고, 한 자의 결구에 절주가 있고, 행간에 절주가 있고, 한 폭의 작품에 절주가 있으면, 절주·운율화한 '소자연'(小自然)이라 할 수 있을 것입니다. 절주와 운율 가운데 나타난 생기·기세·운미·운치가 있으면 감상자는 일종의 음악감을 얻을 수 있으며, 풍부한 연상과 무궁한 자체(字體)의 맛을 느낄 수 있을 것입니다.「고시사첩」(古詩四帖)으로 유명한 당나라 때 행초서의 대가인 장욱은 북소리를 듣고 춤추는 자태를 보고서, 마치 행필(行筆)의 경중(輕重), 지속(遲速)의 경계를 통할 수 있었으며, 이렇게 나타나는 절주와 운율미에서 서예의 기운을 체득했다고 합니다.

## 서예가는 글자에 생명을 불어넣는 사람

―그럼 이어서 '형'과 '신'에 대하여 여쭤보겠습니다. 형은 형질이라고 이야기하며 외형적인 것을 이야기하는 듯합니다.

형은 서예의 형체를 가리키는 것으로, 점획의 장단(長短)·고하(高下)·다과(多寡)·결구에서 이루어진 자형입니다. 서예미학은 형의 미를 중히 여기며, 형의 미는 서예가 외형상 드러내는 미입니다. 서예사를 보면 수많은 서예가는 이를 위하여 심혈을 기울여왔으며 형질미(形質美)의 규율을 찾아왔습니다. 따라서 서예가마다 각자 자기만의 독창적인 형질미를 추구합니다. 왕희지 부자의 서예는 부동(不同)한 형질미가 있으며, 안진경, 유권공(柳公權)의 서예 역시 각자의 형질미가 있어요. 또한 송4대가(소동파, 미불, 황정견, 채양)도 서로 다른 형질과 미묘함을 갖췄습니다. 황정견은 스스로 찬양한 『예학명』(瘞鶴銘) 가운데 미묘한 형질을 보고 방사식(放射式)의 결자방법을 창출했던 것입니다. 이렇게 서예가들은 꽃에서 꿀을 모으듯이 전인(前人)의 형질미를 자세히 감상한 뒤 자기만의 미의 형질을 창조해냈어요.

―그런데 이러한 형질은 서예가에 따라 선호하는 바가 다를 것 같습니다. 이에 대한 해석은 어떻게 해야 되는지요?

명대의 항목(項穆)은 『서법아언』(書法雅言)에서 형질에 대해 이렇게 말합니다. "사람들이 서(書)에서 마음의 형질을 얻으면 손이 호응하여 천형만상(千形萬狀)을 이루니, 중화를 언급하고 비(肥)를 말하며 수(瘦)를 설명한다"라고요. 그는 형질을 세 가지로 분류했습니다.

첫 번째로 형질이 마른 것은 청경(淸勁)을 숭상하여 마른 것에 편

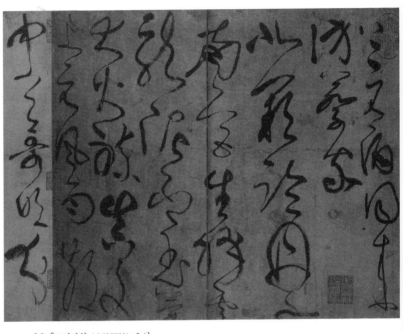

장욱, 「고시사첩」(古詩四帖), 초서.

중하는 것이라고 했습니다. 마른 것은 골기(骨氣)가 강건하고 자체에 많은 형태를 포함한 것이라고 했고요. 두 번째로 형질이 살찐 것은 독특한 공교함이 풍부하여 살찐 것에 편중하는 것이라고 했습니다. 이는 자체가 미연(美妍)한 형태이나 골기가 약하다고 말합니다. 마지막으로 형질이 중화한 것은 부족함을 수련하여 법도(法度)에 합당하고 경중이 조화로우며, 음양의 뜻을 얻어 강유(剛柔)가 균제하다고 했어요. 또한 불비불수(不肥不瘦)하고 부장부단(不長不短)하니, 단아한 미가 되었다고 말합니다. 이것을 '중행(中行)의 서'라고 하면서, 최고로 쳤습니다. 그는 비수(肥瘦)에서 형질을 분석·해부하는 시각이었고, 서예 형질을 인체의 형질로 비유했는데, 이러한 것이 서예가들에게 하나의 계시가 되었던 것입니다. 형질미는 외재적이니만큼, 반드시 신채미(神采美)와 상호융합되어야 좀더 나은 창조물이 나올 수 있습니다.

—동양에서는 서화를 창작할 때 신을 강조하는데, 헤아릴 수 없고 정교하고 미묘한 신을 표현의 최고 경계로 삼았습니다. 신채미로도 불리는 신에 대한 이야기를 듣고 싶습니다.

신은 본래 물상의 본질을 가리킵니다. 신은 신채라고도 하는데 작품 중에 표출해내는 정신·풍채를 가리키며, 서예미학 범위 가운데 하나가 됩니다. 고대의 서론(書論)에서는 신채를 '정기신'(精氣神) 또는 '풍신'(風神)이라 칭하고 있어요. 고대의 서론에는 "서예의 신채는 초목과 같이 생기가 있고, 금수와 같이 생기 활발하며, 사람의 정신과 같이 초연하고 대범하여 시원스럽다. 또 초목의 생기는 울울 창창 무성한 나무처럼 나타나고, 향기 방창한 꽃처럼 만발함이다. 금

수의 생기발랄함은 솟구치듯 뛰어 오르는 호랑이의 위용과 용의 풍채같이 보이는 것이며, 사람의 정신·풍채의 심령(心靈)은 언어에서, 의태(意態)는 행동으로 나타난다"라는 말이 나옵니다. 서예가는 비록 한 자의 문자를 쓰지만, 문자는 이미 개념을 표현하는 부호가 아니고 물상의 결구와 생기발랄한 세태를 표현하는 것이죠. 나아가서는 비약하는 정신이 있는 생명입니다.

―서예가는 어떻게 하면 '신채'를 얻을 수 있는가요?

옛사람들은 글씨를 쓸 때 정(精)·기(氣)·신(神)을 중요하게 생각했습니다. 이것에 통달하게 되면 필법을 장악할 수 있다고 보았어요. 힘을 들여 글씨를 써야 생명력을 가질 수 있으며, 최후에는 초연한 마음으로 낙필(落筆)해야 좋은 글씨를 쓸 수 있다고 생각했지요. 서예가는 글자에 생명을 부여해야 하고, 이 생명은 형상을 부여해야 하며, 형상은 동작과 동감을 부여하는 순환 고리를 가지고 있습니다. 서예는 사람처럼 '골근혈육'(骨筋血肉)이 필요하며, 형체가 건실하고 온전해야 합니다. 아울러 기운이 충족하고 신기가 온전해야 하며, 동정(動靜)의 상태를 구비해야 하고, 강유(剛柔)의 정감을 나타내야 하는 것입니다. 따라서 각각의 형상을 구비하더라도 같지 않은 풍신이 드러나며, 또한 각각의 부동(不同)한 신채가 나타나게 되는 것입니다.

### 소리 없는 음률, 형상 없는 모습

―당나라 시대의 장회관(張懷瓘)이 "소리 없는 음률이고 형상 없는 모습이다"(無聲之音, 無形之相)라고 한 것처럼 서예는 그 오묘함으로 수천 년

동안 동양 사람들을 심취시켰습니다. 예전에는 왕후장상(王侯將相)은 물론 선비나 평민에 이르기까지 일정한 문화적 소양이 있기만 하면 정도는 다를지라도 모두 서예를 가까이했던 것 같습니다. 서예의 발전은 서예미학이론을 탄생시켰다고 볼 수 있을 듯한데, 어떻게 생각하시는지요?

현대 중국의 서학자인 왕진원(王鎭遠)은 "서양의 문예미학을 연구하려면 건축에 정통하지 않으면 안 되며, 중국의 미학을 탐색하기 위해서는 서예를 깊이 알아야 한다. 서양의 건축은 서양의 미학 정신을 나타내고 있으며, 서예는 중국 예술의 심미 정신을 잘 나타내고 있는 중국 예술의 핵심이기 때문이다"라고 말했습니다. 그만큼 서예미학이 중국문화, 더 나아가 동아시아 문화에 미친 영향은 큽니다.

시대에 따라서 서예미학은 변하는데, 진대에는 운을 숭상했고〔晉尙韻〕, 당대에는 법을 중하게 여겼으며〔唐重法〕, 송대에는 의를 취했고〔宋取意〕, 원대에는 자태를 종으로 삼았습니다〔元宗態〕. 명대에는 풍취를 주로 취했고〔明主趣〕, 청대에는 박졸한 것을 구했다〔淸求樸〕고 했는데, 이와 같이 각각의 시대 특성에 맞는 미의식이 있었습니다.

현재까지 전하고 있는 서예 이론 가운데 신빙성이 있는 것으로 가장 최초의 문장은 동한시대 최원(崔瑗)의 『초서세』(草書勢)입니다. 그 후 조일(趙壹)의 『비초서』(非草書), 채옹(蔡邕)의 『필론』(筆論), 『구세』(九勢), 『필부』(筆賦), 『전세』(篆勢) 등이 연이어 탄생하게 됩니다. 서예 이론의 탄생과 발전은 동한시대의 서예가 급속하게 발전하여 크게 부흥한 것과 깊은 관련이 있습니다. 동시에 서론의 출현은 서예미학 사상이 자각되기 시작한 것을 상징하기도 하지요.

─초기의 여러 서론 중에서도 채옹의『구세』에 특히 주목하게 됩니다.

『구세』는 중국 서예 이론사상 최초로 서예의 형식과 기법을 논한 문장이기 때문입니다.『구세』의 의미는 서예이론이 사변적인 논술에 그치지 않고 구체적 기법에 대한 연구로 들어가 서예로 하여금 점과 획이라는 가장 기본적 요소 위에 자기의 형식 질서를 세우도록 한 데 있습니다. 여기서 한 가지 주목해야 할 것이 있어요. 예술적 본질에 대한 사변적 탐구가 없이는 서예가 진정한 예술로서 자립하기 힘들고 기교 법칙 또한 딛고 설 근거를 잃는다는 사실이지요.

『구세』의 전반부를 보면 다음과 같은 내용이 나옵니다. "서는 자연에서 비롯되었다. 자연이 확립되자 음양이 나왔고, 음양이 나오자 음양 법칙을 반영하는 서의 형세가 출현했다. 획의 기필과 수필은 마땅히 장봉(藏鋒)을 사용하여 힘이 획 안에 머물게 할 것이며, 힘 있게 운필하면 점획이 미인의 피부처럼 생기 있고 아름답게 될 것이다. 이것이 이른바 오는 필세를 막을 수 없고 가는 필세를 잡을 수 없다는 것이며, 오직 운필이 유연한 가운데 예상치 못한 미가 나오는 것이다." 전반부는 이와 같이 서예의 본질에 대한 형이상학적 탐구를 진행하고 있어요. 후반부는 구체적 기법에 대해 논하고 있는데, 이는 채옹 서론의 탁월성을 말해준다고 할 것입니다. 서론이 처음 출현하자마자 이러한 경지까지 도달했다는 사실은 오늘날 우리에게 일종의 경이로움마저 느끼게 합니다.

『구세』가 서예 이론사에 남긴 또 하나의 공헌은 서예미학의 핵심 범주인 '힘'(力)과 '세'(勢)의 개념을 제기했다는 사실입니다. '형', '힘', '세'의 관계를 살펴보면, 앞에서 이야기한 것같이 형은 외부의

모양이고, 힘은 형 안에서 약동하는 생명력이며, 세는 이 생명의 힘이 움직이는 형태 또는 방식이라 할 수 있습니다. 동양 미학에서 힘과 세는 생명의 기본 특징인 동시에 미감의 원천으로 봐요. 미학자 종백화(宗白華)는 "미(美)는 곧 세이며, 힘이며, 용솟음치는 생명의 리듬이다"라고 말했습니다. 또한 "음양의 운동은 자연의 생명운동이며 서예는 자연을 스승으로 삼는다"라고 했는데 이는 서예가 생명운동을 반영한다는 뜻이기도 합니다. 자연 생명의 미는 힘과 세로써 표현되는데 이것이 바로 서예미의 원천인 것입니다.

―본격적인 서예미학은 한나라 시대부터 시작된 것으로 보입니다. 한대 서예미학의 특징은 무엇입니까?

한나라 시대는 문자학계에서 말하는 '예변'(隷變)의 시기로 서체의 사용이 전서 계통의 고체자(古體字)에서 예서, 초서, 행서, 해서 등의 금체자(今體字)로 전환됩니다. 예변의 완성으로 한나라 시대에는 다양한 서체가 사용되었으며 당시의 서론에서도 서체와 각 서체의 '서세론'(書勢論)이 연구의 중심이 되었어요. 한나라 예술의 심미적 이상은 고졸(古拙)과 동세(動勢)로 질박하면서도 기운이 넘치는 아름다움을 표현했습니다. 최원과 채옹이 '세'의 심미 범주로써 서예미학을 인식한 것은 바로 여기에서도 기운이 넘치는 아름다움이 중시되었다는 사실을 나타내고 있어요. 특히 한나라 말기는 고대 서예미학의 맹아기인 동시에 서예술의 심미의식을 자각하면서 독립하는 시기였어요. 이 시기에는 각종 서체가 구비되고 필묵의 기교도 성숙하면서 용필상의 장로(藏露)·방원(方圓)·지속(遲速)·곡직(曲直)·강유(强柔) 등 형식미의 규율을 이미 익숙하게 운용하고 있었음

을 한나라의 비첩과 목간 등에서 발견할 수 있습니다.

－이어서 등장한 위진남북조 시대의 서예미학은 한대의 영향 아래 있었을 것이라고 생각합니다.

서예미학에 대한 심미적 자각이 이루어진 한나라 시대의 서예미학은 서예의 창작이 예술의 영역으로 정착되어가는 삼국(三國)과 서진(西晉)시대의 서예미학 이론에 깊은 영향을 미치게 됩니다. 특히 위진시대는 서예와 미학이 공전의 발전과 성숙을 확립하면서 고대 미학의 발전에서 첫 번째 정점에 도달한 시기라고 볼 수 있어요.

위진시대에 강조했던 '화'(和)는 다양한 변화를 말하는 것으로, 여러 종류의 필의[8]와 서체가 들어 있게 하면서 다양한 변화의 미적 세계를 표현한다는 뜻입니다. 또한, 골(骨)과 힘을 심미의 표준으로 삼았어요. 여기에서 외재적인 골법의 용필과 내재적인 기운이 서로 융합되어서 정신과 형태, 즉 내용과 형식 또는 의미와 법도의 완전한 통일체를 이루어 중화의 미가 최고봉에 이르게 됩니다.

진나라 사람의 운이라고 하는 것은 평화롭고 자연스러우면서 함축된 의미와 골력〔用筆〕이 풍부하고 살집이 어우러지는 중화미를 표현한 것입니다. 이 시대에 확립된 의법론(意法論)은 서예미학사에 상당한 영향을 주었으며, 자질과 노력의 조화를 강조했지만 노력에 비중을 두고 자질과 노력을 비평의 원칙으로 삼기도 했습니다. 또 서

---

8 필의(筆意): 글씨를 쓰는 사람의 강렬한 사상, 감정 활동, 풍부한 상상, 운필의 기교에 근거해, 종이에 생동하면서도 함축된 표정과 의취가 표현되도록 하는 것을 말한다. 서예에서는 필법과 필세를 중시하지만, 이보다 필의에 더욱 주의한다.

예의 기법과 형식 규율을 체계화하여 당나라에서 법을 숭상하는 사조에 직접적인 영향을 주었지요.

−수당(隋唐)시대는 중국 서예의 황금기로, 실천과 이론이 매우 성숙한 시기라고 할 수 있을 듯합니다. 이 시대 서예미학의 특징은 무엇입니까?

이 시기는 동진(東晉)과 남조(南朝)시대의 전통을 계승하면서 동시에 서예미학의 황금기적 바탕이 되었어요. 성당(盛唐)시대 이후 많은 서학자들이 다양한 서론 저술을 발표했고, 서예미학은 이론적 체계를 성립하기에 이릅니다. 한마디로 이 시기는 고대 서예미학의 발전과정에서 두 번째로 정점에 도달한 시기라고 볼 수 있어요.

당나라 서예미학의 발전 과정 가운데 심미의식의 변화를 구별하는 가장 중요한 역할을 한 손과정은 미학 사상을 총결하여 집대성한 사람이지요. 장회관은 장엄미를 숭상하는 당나라 서풍을 대표하고, 형(形)에 대한 미학 사상을 종합적으로 천명했습니다. 그는 특히 '유관신채, 불견자형'(惟觀神彩 不見字形)이라는 말로써 무법(無法), 흥회(興會)를 중시하는 사상을 표명했지요. 중국 고대미학이 다음단계로 들어가는 데 가장 중요한 역할을 하게 됩니다.

당나라 초기에는 진나라 서풍과 왕희지의 법서를 숭상했으며 중화의 미에 대한 사상이 유행합니다. 당나라는 법을 숭상하는 시대적인 특징을 안고 발전했으므로 후세 사람들은 당나라의 서예를 상법(尙法)이라고 불렀습니다. 서예미학은 당나라에 이르러 그 규율과 법칙이 확립되어 해서의 형식이 마지막으로 정형화되지요. 법도와 규율에 대한 강조는 필연적으로 '의재필선'⁹이라는 예술의 구상을

주장하게 됩니다. 당나라에서 말하는 의재필선에서의 '의'(意)는 거의 완전하게 발전을 한 형식미의 규율에 의한 용필(用筆) · 결체(結體) · 포치(布置) 등을 미리 생각하는 의미로 쓰이고 있어요. 특히 왕승건에서 손과정에 이르는 시기는 정감과 이성의 통일을 이루어 정신을 형태로 전하는 것을 강조했어요. 또한 형태와 정신을 서로 겸비해야 하는 것을 강조하고 있습니다.

―송나라에서 명나라에 이르는 시기의 서예미학의 특징으로는 무엇이 있습니까?

송나라 시대에 이르러 사대부 계층에서는 유학 사상에만 얽매이지 않고 선(禪)과 도(道)의 비교적 자유로운 사상으로 자연을 추구하는 경향이 짙게 나타나게 됩니다. 특히 자연주의의 자유로운 사상은 서예의 실천과 미학에 그대로 투영되어 나타나요.

북송 3대가인 소식, 황정견, 미불은 필획과 구성이 자유로운 행초서를 중심으로 작품을 발표합니다. 이들은 서론에서도 자연주의의 미학 사상을 그대로 표현했어요. 북송시대 자연주의 서예미학의 선구자는 소식인데, 그는 생활에서 느끼는 모순된 관점을 서예미학 사상으로 표현했어요. 소식을 이은 황정견은 선종(禪宗)의 이념을 서예미학에 응용했고요. 그들은 자신들의 자연주의 정신을 예술 창작과 미학 이론으로 표현했기 때문에 서예의 창작과 비평에서 창작 주체의 '의'를 중시하고 속기(俗氣)를 부정했습니다.

---

9 의재필선(意在筆先): '뜻이 붓 앞에 있다'는 뜻으로, 써 놓은 글씨에서 글쓴이의 마음을 살필 수 있음을 이르는 말이다.

당나라와 북송시대의 황금기를 정점으로 서예의 창작과 미학 이론은 남송시대 이후 점차 쇠퇴합니다. 남송의 서학자들은 신유학이라 불리는 이학(理學)의 사상적 기틀 안에서 진당(晉唐)의 서예로 복고를 추구하게 되지요. 따라서 개성과 자유주의적인 미학을 부정했던 것입니다.

북방 민족의 통치와 정치적 소용돌이 속에서 새로운 질서가 세워진 원나라와 그 영향권 속에서 정통성을 회복하려 무단히 애썼던 명나라 초기까지의 서예 이론은 전 시대의 미학을 그대로 답습합니다. 이에 따라 남송과 원나라 시대의 서학자들은 북송시대의 자연주의적이고 개방적인 미학을 부정하고 복고주의적 경향을 짙게 나타냈어요. 북방 민족의 통치에서 벗어난 명나라도 민족의 정통성을 회복하기 위해서 부단히 노력합니다. 문예로써 전통적 유학(儒學)을 회복하는 수단으로 삼기도 했고요. 이와 같은 영향으로 서예 이론에서도 자연스럽게 진당의 전통을 숭상하게 되지요. 그들은 서예의 심미적 표준을 왕희지와 왕희지를 계승한 조맹부[10]의 서예에서 찾으려고 했습니다. 이와 같이 복고주의적 서예이론 사상으로 전통적·심미적 이상을 추구한 남송에서 명나라 전기까지는 서예미학의 복고시기라 할 수 있습니다.

──

10 조맹부(趙孟頫, 1254-1322): 중국 원나라의 화가이자 서예가. 서예에서는 왕희지의 전형으로 복귀할 것을 주장하고, 그림에서는 당·북송의 화풍으로 되돌아갈 것을 주장했다. 그림은 산수·화훼·죽석·인마 등에 뛰어났고, 서예는 특히 해서·행서·초서의 품격이 높았으며, 당시 복고주의의 지도적인 입장에 있었다.

四達民迷有祐臨顧
咨尔羽儀壹尔志慮
陰闔陽闢恪守常度
集賢直學士朝列

大夫行江浙等處
儒學提舉吳興趙
孟頫書并篆額

青溪道人藏

조맹부,「현묘관중수삼문기」(玄妙觀重修三門記), 행서.

명말에 접어들면서부터 서예이론은 이전과는 매우 다른 양상으로 전개되기 시작합니다. 명나라 시대 중기 이후에는 대외적 교류가 증가하는 사회적 배경으로 개방적인 사조가 유행하기 시작했던 것이죠. 사대부 계층에서도 개인의 인성을 중시하는 사상이 성숙하기 시작합니다. 명나라 후기에 접어들면서 이와 같은 양상은 더욱 심화되어 서예의 예술성을 중시하는 것과 함께 창작 주체의 개성을 표현하는 데 심취하게 됩니다. 서예미학도 창작 주체의 개성을 중시하는 개성주의 미학 사상이 성행하기 시작했고요.

서위[11]와 동기창[12]에 이르러서는 서예의 예술적인 가치를 중시하면서 창작 주체의 개성을 특별히 중시하게 됩니다. 복고주의로의 반동으로 형성되어 창작 주체의 개성과 예술적 가치를 중시하는 개성주의 미학 사상은 명나라와 청나라가 전환하는 시기에 크게 성숙해졌던 것입니다.

─한동안 침체의 길을 걸었던 서예와 서예미학이 명말을 기점으로 다시 일어서게 되었다고 하셨습니다. 청대에는 서예의 영역이 확장되며 새로운 부흥기를 맞이하는 시기로 생각됩니다. 이 시기 서예미학의 특징은 무

---

11 서위(徐渭, 1521-93): 중국 명나라의 문인. 시·서·화에 천재적인 재능이 있었으며, 특히 희곡 「사성원」(四聲猿) 등 명작을 발표해 널리 이름을 알렸다. 자신의 독창성을 중시했고, 저서인 『서문장전집』(徐文長全集) 등은 명·청나라 문단에 미친 영향이 매우 컸다.

12 동기창(董其昌, 1555-1636): 중국 명나라 말기의 문인이자 화가 겸 서예가. 저서인 『화선실수필』(畵禪室隨筆)에서 남종화(南宗畵)를 북종화(北宗畵)보다 정통적인 화풍으로 삼는다는 '상남폄북론'(尙南貶北論)을 주창했다. 문학에 능통했고, 서가로서도 명대 제일이라고 불리며, 형동(邢侗)과 어깨를 겨루어 북형남동(北邢南董)이라고도 불린다. 주요 저서에는 『용태집』(容台集) 등이 있다.

엇입니까?

청나라 건국 초기에 한족 사대부들은 오랑캐라고 멸시하던 만주족에게 자신들의 정통성이 파괴당하자 사상적으로도 심각한 혼란에 빠지게 됩니다. 사상적 혼란은 서예미학까지 깊은 영향을 미치게 되었어요. 부산[13], 정판교[14] 등은 전통을 부정하고 자아를 중시하는 개성적인 사조를 추구합니다. 이들은 전통적 법도와 조맹부, 동기창의 서예를 중심으로 한 유미(柔媚)한 서풍을 반대하고 비록 추졸(醜拙)하더라도 창작 주체의 천성이 나타난 서풍을 중시했어요. 표현되는 것을 중시한 미학 사상이지요.

청나라 시대 중기 이후에는 역대 서예미학 이론을 종합했습니다. 또한 서예미학의 혁명이라 할 수 있는 비학(碑學)을 완성하여 새로운 심미 범주를 추구하게 됩니다. 건륭(乾隆) 연간 이후에는 실증적인 학문방법을 계승한 '청학'(淸學), 즉 '박학'(樸學)이 튼튼한 기초를 다졌습니다. 박학의 급속한 발전은 청나라 시대 서예가들로 하여금 금석문자에 대한 이해를 높이는 역할을 했습니다. 완원(阮元), 전

---

**13** 부산(傅山, 1605-84): 자는 청죽(靑竹)·청주(靑主), 호는 색려(嗇廬)·주의도인(朱衣道人). 명나라 말 혼란기에는 도사를 자칭하고 굴속에 살며 의술을 업으로 삼았다. 청나라가 건립되자 강희제(康熙帝)가 조정으로 불렀으나 사양하고 낙향하자 중서사인(中書舍人)의 벼슬을 내렸다. 개성적인 묵죽이나 산수화를 즐겨 그렸고, 서예에 특출했으며, 시문에도 뛰어났다. 저서로는 『상홍감집』(霜紅龕集)이 있다.

**14** 정판교(鄭板橋, 1693-1765): 양주팔괴(楊州八怪)의 한 사람으로 꼽히는 중국 청대의 문인. 체제에 구애받지 않고 시를 썼으며, 서예로는 고주광초(古籒狂草)를 잘 썼다. 행해(行楷)에 전예(篆隸)를 섞었는데, 그 사이에 화법도 넣어서 해방적·독자적인 서풍을 창시했다.

영(錢永), 포세신 등의 서학자들은 각첩(閣帖)의 병폐를 지적하고, 진한(秦漢)과 북조시대의 각석(刻石) 서예로써 그것을 대신할 것을 주장했습니다. 이와 같은 서예 관점은 숭비주의(崇碑主義) 미학으로 발전하게 됩니다.

─숭비주의 미학이 출현하게 된 전후 사정이 궁금합니다.

청나라 초기에는 여러 가지로 큰 변화를 맞이하게 됩니다. 청을 지배했던 만주족의 문화가 저급했던 시절이었어요. 지배자들이 사상과 철학공부를 금지하여 학문을 연구하는 데 많은 어려움이 있었어요. 학자들은 경전을 통한 사상공부를 못하게 되자 글자와 도서목록을 정리하고, 성운학, 문자학 따위를 공부하게 되었던 것입니다. 옛날에 만든 책과 자료에 대한 잘못을 가려내고 진위를 분명히 하고자 하는 방향으로 깊이 연구하여 마침내 고증학, 다른 말로 하면 청학·박학이란 학문으로 발전했던 것이지요. 이것이 청나라 초기의 일이었어요.

고증학의 발달과 함께 글씨에서도 획기적인 변화가 찾아옵니다. 옛것을 보고 베껴서 적어온 글씨는 처음 한두 번은 원래의 것과 같거나 비슷하게 볼 수 있지만, 몇 번이고 다시 베끼면서, 또한 세월이 흐르면 원래의 것과 큰 차이가 날 수밖에 없지요. 이와 견주어볼 때 비석에 새겨진 글씨는 원본에서 한 차례만 변했기 때문에 세월이 흐른 뒤에도 원본과 가장 가깝게 보존될 수 있습니다. 이런 사실은 '금석학'의 발달로 자연스럽게 얻게 된 결과였으며 서예에 관한 자료를 보는 방법과 서예공부를 하는 방법이 예전과 달라지게 된 것이죠.

이 시대에는 비석의 글씨를 보고 공부해야 제대로 된 글씨를 쓸 수

있다고 보았어요. 이들은 비석을 많이 세우게 되면서 발달한 위진남북조시대의 북위 등에 속한 글씨의 예술성을 집중적으로 찾아내고 이를 강조하게 됩니다. 이로부터 잠자고 있던 한나라와 북위시대의 비석 글씨가 세상에 알려지고, 공부하는 자료가 비석으로 바뀌었으며, 따라서 서예의 영역은 매우 넓어지게 됩니다.

이러한 것이 숭비주의 미학으로 나타나게 되었죠. 숭비주의의 미학 사상은 이론과 실천이 서로 호응하면서 가경(嘉慶) 연간 이후에는 '비학'(碑學)으로 크게 성숙해졌습니다. 강유위가 『광예주쌍즙』에서 '숭비억첩'(尊碑抑帖)의 미학 사상을 바탕으로 북송시대 이후 성행한 각첩의 학습을 완전히 부정하고 비학으로 혁신할 것을 강력하게 주장하면서 숭비사상의 이론적 체계를 완성합니다. 비파(碑派)의 서학자들은 질박하고 고졸한 심미 범주를 이상으로 이해했어요. 청나라 말기에 이르기까지 나타난 서론은 결코 적은 양이 아니며 그 형식과 내용 또한 매우 풍부하고 다양합니다.

－이 시기에 우리나라의 추사 선생은 옹방강과 사제의 연을 맺고, 완원과 동무로 사귀어 지금까지와는 다른 새로운 학문을 배우게 됩니다. 그 시대의 문인들은 때로는 서신 속에서 서론이나 서예미학을 논하는 것을 볼 수 있습니다. 이러한 자료들도 상당히 많을 듯합니다.

역대 서론은 전문적 저술은 물론 서문(序文), 제발(題跋), 수필, 서신 등에서도 많이 전하고 있습니다. 많은 서론들이 다른 문장에 끼워져 있으며 한 조목씩 나열되어 있지요. 그렇기 때문에 흩어져 있는 구슬과 같아서 미학 사상을 헤아리기가 쉽지 않은 게 사실이지요. 또한 그것들은 마치 서예 이론의 체계와 아무 관련이 없는 것처럼 보이

기도 합니다. 한편으로 고대 서론이 그 형식상 명확한 분류가 이루어지고 있지는 않으나, 내용의 계통과 체계가 매우 분명한 것을 알 수 있습니다.

## '명작'이란 다시는 못할 것 같은 작품

−예술작품은 예술가와 감상자를 소통시키는 매개체이며 서로를 이해하게 만듭니다. 서예작품을 이해하고 감상하려는 사람들에게 일반적인 방법을 간단히 알려주셨으면 좋겠습니다.

예술을 감상하는 것은 인간의 본능 가운데 하나라고 볼 수 있어요. 감상은 창작과 마찬가지로 인간의 주관적인 정신이 객관대상을 반영하는 것이지요. 따라서 근본적으로 감상도 하나의 인식활동이며 감각·체험·인식 등의 요소를 포함합니다.

서예는 직접적으로 작가의 내면적인 정감을 펼쳐내는 예술입니다. 특히 의미 있는 작품을 감상할 때는 작가가 표현하고 전달하려는 상상과 정감을 감상해야 하고, 작가의 높은 격조의 정신경계도 감상해야 합니다. 이렇게 하면 감상자는 감상활동을 하는 가운데 강렬한 심미체험을 할 수 있고, 희열을 느낄 수도 있을 뿐만 아니라, 인격을 도야할 수도 있고 영혼을 정화하고 사상과 인식을 제고하는 등 많은 성과가 있을 것입니다.

가령 북송시대 미불이 쓴 글씨를 감상해보면, 글자가 삐뚤삐뚤하고 형상이 바르지 않고, 마음대로 포세(布勢)하여 안정된 구성이 없지만 정감의 기복이 충만함을 느낄 수 있어요. 그의 작품은 절체절명의 위기에서 목숨을 건지는 듯한 느낌을 줍니다. 그밖에 충분한 여

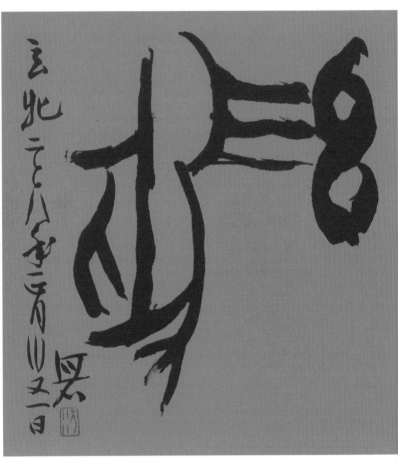

박원규, 「현빈」(玄牝, 老子句), 2008, 전서, 갑골문.

백, 촘촘한 점과 획은 강렬한 대비를 이루어 훌륭한 시각효과를 주지요. 또한 양주팔괴[15]가운데 황신의 초서는 어떤 것은 조금도 빈틈이 없다가도 어떤 것은 제멋대로이고 다양하지만 사람들이 그것을 본 후의 느낌은 글자의 변화를 따라 움직이게 됩니다.

서예가 포함하고 있는 독특한 심미정취와 풍부한 함의, 숭고한 경계는 역사의 진귀한 유산으로 영원히 남을 것입니다. 서예를 감상할 때는 자신의 기호와 흥취에 따라서 대충 훑어보면 비교적 간단합니다. 그러나 진정으로 감상의 성과를 거두려면 작품을 학습하는 자세로 분석하며 판단하는 등 비교적 깊이 연구해야 합니다. 서예를 감상하는 것은 피동적으로 받아들이는 게 아니라 능동적으로 발견하는 것이기도 합니다. 감상이란 한편으로는 예술 재창조의 심미활동이 됩니다. 따라서 감상자는 전심전력으로 정감을 쏟아부어 현상에서 본질까지, 외부의 형식특징으로부터 창작의 함의에 이르는 전면적인 인식을 진행해야만 비로소 서예 가운데 '맛'을 음미할 수 있고 감상능력을 높일 수 있을 것입니다. 감상자가 쏟아부은 것이 많으면 많을수록 머리를 많이 쓰게 되며, 작품에 충실하면 충실할수록 성과도 높아지지요.

−서예작품을 감상할 때 일반인은 어디에 관전 포인트를 두어야 할지 어려워합니다. 특히 좋은 글씨와 나쁜 글씨의 구분은 어려운 과제입니다.

---

**15** 양주팔괴: 금농을 필두로 나빙, 정판교, 이치, 왕사신, 이방응, 고봉한, 황신, 민정, 고상, 화암을 함께 이르는 말. 대부분은 양주 이외의 출신으로 자유로운 분위기와 경제적인 원조를 구해 양주에 정착한 사람들이다. 명대 중기 이후 문인화가의 직업화에 좋은 본보기가 되었다.

서예 작품을 볼 때는 처음에는 어느 것이 좋은 글씨고 어느 것이 나쁜 글씨인지를 알 수 없을 것입니다. 일단 좋은 글씨를 많이 봐야 합니다. 예전에 루브르 박물관에서 진작과 위작을 감식하는 교육을 한 적이 있었습니다. 3년 과정 동안 최고의 작품만 보여주는 방법을 사용했지요. 그리고 그 사이에 살짝 가짜 작품을 끼워 넣어서 교육생들 스스로 위작을 구분하게 했어요.

이처럼 명가들의 명필첩을 눈으로 보는 독첩이 필요합니다. 항상 좋은 법첩을 가까이 놓고 수시로 보거나, 공부하는 것이죠. 훌륭한 그림을 많이 봐야 안목이 생기는 것처럼, 주변의 훌륭한 서예가에게 "이 작품은 왜 좋습니까" 하고 수시로 물어보는 것도 글씨에 대한 안목이 생기는 한 가지 방법이 될 것입니다.

이렇듯 다양한 훈련을 해야 하는데, 문제는 개인적으로 이러한 훈련을 받을 여건이 되느냐에 달려 있습니다. 훌륭한 서예작품을 많이 보유한 미술관이나 박물관을 찾아가는 것도 좋은 방법이 되겠지요. 우리나라에서는 추사 작품을 많이 보유하고 있는 간송미술관에서 추사를 비롯한 역대 서예가들의 명품을 구경할 수 있습니다. 인사동의 전시장에서 현대 서예가들의 작품을 보는 것도 중요하지만, 서예사에서 주목하고 있는 고전 명가들의 작품을 먼저 보는 것이 중요합니다.

－예술작품에 대해서 순위를 매길 수는 없습니다. 그러나 분명 걸작이라 불리는 대가의 작품과 이류 또는 삼류작가의 작품과는 차이가 있을 텐데요?

예전에 월당 선생님께서 말씀하시길, "아(雅: 격조 있는 것)와 속(俗: 속된 것)을 구분하기는 쉽다. 그러나 첨(甛: 달착지근한 것)과 속

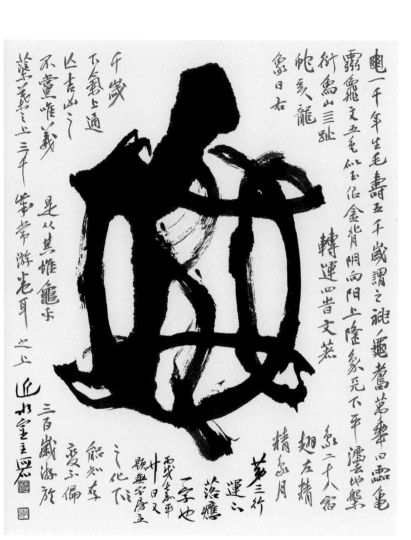

박원규, 「구」(龜), 2006, 도형문자.

의 구분을 경계해야 한다"고 하셨습니다.

첨속에 대한 구분은 사실 어렵습니다. 맞는 것 같기도 하고 아닌 것 같기도 한 경지, 즉 사이비를 말하는 것이죠. 첨속을 구분할 줄 아는 것이 대가라고 말씀하셨습니다. 훌륭한 선생님일수록 첨속에 대한 정의가 명쾌합니다.

위대한 예술가들의 회고전이나 개인전을 보면 젊은 시절에 만든 작품 가운데 99퍼센트가 첨속에 속하는 작품이고, 1퍼센트만 자기가 하고 싶은 작품으로 나타냅니다. 그러나 세월이 지나서 자기 세계가 구축되고 나서는 99퍼센트가 자기가 하고 싶은 작품을 하고, 나머지 1퍼센트는 첨속에 속하는 작품을 하게 되죠. 꼭 대가가 아니더라도 작가라면 세상의 입맛에 따르기보다는 자기의 세계를 구축해서 작가로서 모든 것을 내보이도록 노력해야 합니다.

─그렇다면 선생님이 느끼기에 대가들의 작품, 즉 명작이란 무엇이라고 생각하시는지요?

명작이란 다시 못할 것 같은 작품이라고 생각합니다. 개인적으로는 거북이를 주제로 작품을 한 것이 있는데, 수백 장의 화선지를 버린 끝에 일필휘지로 완성한 게 있습니다. 다시 하라고 해도 못할 것 같습니다. 명작이란 시각적으로 슬쩍 보기에도 좋아야 하지만, 가까이 가서 자세히 보면 더 좋은 작품이라고 할 수 있어요. 또한 자꾸 봐도 싫증나지 않는 작품입니다. 화장을 한 느낌보다는 인위적으로 꾸미지 않아야 좋은 작품이고요. 고급스러운 작품일수록 아름다움이 저절로 느껴져야 하는데, 이 모든 것이 자연스러워야 한다는 것이죠. 가령 어리숙하게 보이기 위해서 어리숙한 것이 아니라, 익을 대로 익

어서 펼쳐진 천진난만한 경지를 말합니다.

### 감상자에게도 격이 있다

―거북이를 주제로 한 작품과 내용이 궁금합니다. 그 작품을 볼 수 있을까요?

본문의 내용인 '거북 구(龜)' 자를 금문으로 썼는데, 약간의 행서운을 살려 일필로 쓴 것입니다.

龜一千年生毛壽五千歲謂之神龜壽萬年曰靈龜靈龜文五色似玉似金背陰向陽上隆象天下平法地槃衍象山四趾轉運應四時文著象二十八宿蛇頭龍翅左精象日右精象月千歲之化下氣上通能知存亡吉凶之變不偏不黨唯義是從其惟龜乎三百游於蕖葉之上三千常游卷耳之上 近水室主 何石
　第三行運下落應一字也
　丙戌嘉平廿日 又題無字房主

　거북이는 천 년이 되면 털이 난다. 오천 년 된 거북이를 '신구'라 하고 오만 년을 살면 '영구'라 한다. 영구의 무늬는 다섯 가지 색깔인데 옥과 같고 금과 같다. 등은 음인데 양을 향하고, 위는 솟아올라 하늘을 상징하고, 아래는 평평하여 땅을 본떴다. 움직이지 않음은 산을 상징하고, 네 다리는 회전하며 운행하는 사계절과 호응한다. 무늬는 분명하게 하늘의 스물여덟 별자리를 상징한다. 뱀 머리에 용의 날개이다. 왼쪽 눈은 해를 상징하고, 오른쪽 눈은 달을 상징한다. 천 년이 되면 아래 기운을 변화시켜 하늘과 상통하여 능히 삶과 죽음, 길함과 흉함의 변화를 알 수 있다. 한쪽으로 치우치거나 편당을 만들지 않으며 오직 의로움만 좇는 것은 거북이

가 유일할 것이다. 300세에는 연잎 위에서 놀고 3,000세에는 늘 도꼬마리 위에서 논다. 근수실 주인 하석.

제3행 '운'(運) 자 아래에 '응'(應) 자 한 자를 빠뜨렸다.

병술 가평(12월) 20일에 '무자방'(無字房) 주인이 또 제를 쓰다.

─먼저 감상자는 일정한 감상능력을 갖춰야 하며, 그렇지 않으면 아무리 좋은 예술작품을 마주하더라도 성과를 얻을 수 없습니다. 물론 좋은 글씨와 나쁜 글씨를 식별할 수 있는 능력이 단기간에 생기지는 않을 것입니다. 서예감상을 위해서 갖춰야 할 소양으로는 어떤 것이 있겠습니까?

먼저 동양 고대철학의 문화적 소양과 심미적 관념이 필요할 것입니다. 동양의 글씨와 그림은 간단해 보이지만 실제로는 복잡하고 심오한 철리, 은유와 암시를 포함하고 있습니다. 따라서 감상자가 고대 동양의 철학사상을 어느 정도 이해하고, 일정한 문화적 소양과 심미관을 가지고 미학적 사고의 거시적인 배경으로 작품을 감상할 수는 있어야 하겠죠.

서예는 음양의 도에서부터 동과 정, 강과 유, 허와 실 등 대립·통일적인 사상이 생겨나는 것을 강구합니다. 특히 창작 전에 '밖으로 자연을 스승 삼고 안으로부터 마음의 근원을 얻는 것'이고, 주관과 객관을 해소하는 통일관계이지요. 창작할 때는 객관적 구상표현과 주관적 이성이 도달하는 모순을 해소해야 하고, 닮음과 닮지 않음 사이에서 '닮지 않았음에도 닮음'에 도달하도록 해야 합니다. 또한 구도의 측면에서 주객관계, 개합관계, 소멸관계 등의 모순통일적 관계를 해결해야 합니다. 서예작품은 내용이 광범위하고 풍격도 다르지

요. 감상자가 일정한 미학적 수양과 풍부한 생활경험, 사회적 지식이 없다면 진정으로 이해하기가 어렵습니다. 때때로 서양 예술을 기준으로 서예를 평가하는데, 그렇게 해서는 서예작품을 진정으로 이해할 수 없어요.

두 번째로는 서예 경험과 감상능력의 배양이 중요합니다. 창작은 예술가 개인의 개성화 행위입니다. 창작해낸 작품의 아름다움은 예술가의 개성과 기법적 특성을 포함하고 있어요. 석도는 "나는 나의 법이 있다"고 했고, 제백석[16]도 "나는 나의 법을 행해야 하고, 붓을 댈 때는 나만의 법이 있어야 한다"고 했습니다. 서화가가 그들 작품에서 반영하는 정신세계, 즉 풍격은 모두 다릅니다. 따라서 옛사람들은 늘 글씨는 그 사람과 같고, 그림도 그 사람과 같다고 말했던 것입니다. 감상자가 작품을 감상할 때는 보통 기호나 취미에 따라 좋아하는 유파의 작가의 작품에 끌리게 되는데 이것은 지극히 정상적인 현상입니다. 감상자는 여러 작가의 작품을 많이 보고 광범위하게 섭렵해야 하며 자신이 좋아하는 예술가의 작품만을 감상하지 말고, 학습하고 분석하며 판단하고 연구하는 등의 노력을 기울여야 합니다. 다른

---

16 제백석(齊白石, 1860-1957): 이름은 황(璜)이며 백석은 호이다. 호남성에서 태어나 40세 무렵까지 고향에서 작은 목장을 일구며 생계유지를 위해 그림을 그리다가 화초·영모·초충류의 명수로 알려지게 된다. 처음에는 송과 원의 그림에 영향을 받았으며, 육방옹의 시에서도 자극을 받아 시·서·화를 배웠고, 전각으로 이름을 알리게 되었다. 50세 이후 북경으로 이사해 한때 미술전문학교 교수로 활동했다. 그의 그림은 점차 석도·서위·주탑 등 양주계 화풍이 되었고, 자유롭게 감흥을 표현하는 중국문인화의 끝을 장식했다. 작품으로는 「화훼화책」(花卉畵冊), 「하엽도」(荷葉圖), 「남과도」(南瓜圖) 등이 있다.

작가의 작품을 많이 봐야만 시야가 넓어지고 식별 능력이 높아지고 심미관점이 배양될 수 있지요. 이러한 이유로 남조시대 양(梁)의 유협(劉勰)은 『문심조룡』(文心雕龍) 「지음」(知音)에서 "천 개의 악곡을 연주해본 다음에라야 비로소 음악을 이해할 수 있고, 천 개의 검을 관찰해본 다음에라야 비로소 보검을 식별할 수 있게 된다"라고 말했던 것입니다.

마지막으로는 작품의 시대 배경과 작가의 사상을 이해하는 것이 중요합니다. 앞서 말했듯이, 동양의 서화예술은 사회 변화에 따라 발전해왔습니다. 서로 다른 시대 배경, 정치적 지위, 경제생활, 생활환경 등 많은 요인들이 예술가의 작품이 다른 풍격을 갖추도록 만들었죠. 따라서 서화를 일정하게 축적된 역사와 발전과정에 놓고 분석해봐야 합니다. 그렇지 않으면 작품의 우열을 분명히 가릴 수 없어서 좋은 작품을 홀대할 수 있어요. 감상자가 서화 작품을 감상하기 전에 작가가 처했던 시대와 사회를 이해할 수 있다면 작가의 정감과 작품 형식, 풍격의 관계를 이해하기 쉽고 또 심미적 판단을 쉽게 내릴 수 있을 것입니다.

─앞에서 설명해주신 감상법이 일반적이고 객관적인 방법이라면 좀더 구체적인 감상법으로는 어떤 것이 있겠습니까?

동양회화가 그러하듯 서예는 일반적으로 조화미를 숭상합니다. 앞에서도 거듭 이야기했지만 이러한 심미원칙은 인간과 자연, 주체와 객체, 주관과 객관의 조화와 통일을 요구하며, 재현과 표현, 모방과 서정적 통일을 강조하고 감성과 이성의 상호결합을 주장하게 됩니다. 서예는 물상을 본뜨는 기능을 중시합니다. 문자가 비록 실물과

는 거리가 먼 부호이지만, 미묘한 암시를 갖춘 형식부호와 모방은 일종의 기세와 정감의 암시입니다. 따라서 서예를 감상할 때는 그것들의 형과 신, 의와 법 등의 대립·통일의 관계를 봐야 하며, 기운이 생동한지 그 여부를 봐야 합니다.

기운은 예술의 감화력으로, 작품에 생동감이 있는지 없는지를 나타냅니다. 그밖에 감상자는 작품의 장법, 구도의 배치, 선의 운용, 먹의 색과 운용의 변화 등 각 방면에 주의해야 합니다. 구체적인 감상 순서 또는 방법에서도 사람마다 중점을 두는 것이 다릅니다. 멀리서 보면 정신적인 면모를 볼 수 있고, 가까이에서는 그 조형적 구조를 살펴볼 수 있어요. 서예를 감상할 때는 세밀하게 음미해야 하며, 음미할 때는 온몸과 마음을 다해서 작품에 몰입해야 합니다.

서예는 함축미를 가지고 있으므로 감상자는 풍부한 내용, 다층적 함의를 한 번에 꿰뚫어볼 수 없어요. 그렇기 때문에 작품에서 창조된 의경 속에 몰입해야 하며, 연상·상상력을 동원하여 적극적으로 발견하고 작품을 거듭 되새기고 음미하고 헤아려야 할 것입니다. 감상이 심화되면 작품의 깊은 경계를 발견할 수 있으며 미적 쾌감도 더욱 풍부해질 수 있기 때문입니다. 내 경험으로 보아 좋은 서예작품은 절대로 한눈에 들어오는 것이 아니에요. 계속 반복해서 봐도 싫증나지 않는 작품이 바로 좋은 서예작품의 특성이기도 합니다.

# 전각, 문인의 아취를 담은 예술

## 나를 매료시킨 붉은색 인장

─석곡실에 보면 다양한 인장들이 있습니다. 크기뿐만 아니라 그 내용도 다양하게 구성되어 있는 듯합니다. 전각은 언제부터 관심을 갖게 되셨는지요?

앞에서도 잠깐 이야기했는데, 이종사촌형의 집에서 서예작품을 봤을 때 사실은 글씨보다 그 옆에 찍힌 인장에 더 매료되었습니다. 그러니 고등학교 때부터 관심을 갖고 보았다고 말씀드릴 수 있습니다. 서예작품에서 보이는 검은 먹색보다는 인장의 붉은색에 마음이 더 끌렸지요. 그래서 서예작품에 찍힌 낙관들을 유심히 관찰하곤 했는데, 볼수록 묘한 매력이 있더군요.

우리가 일상에서 사용하는 도장을 보면 거의 직선으로 되어 있잖아요. 그런데 낙관으로 찍힌 인장을 보면 곧은 글씨보다는 울퉁불퉁한 글씨로 되어 있고, 인문(印文)의 구성도 독특한 게 많았습니다. 어떤 것은 인장의 표면이 뜯겨 나간 듯한 모습으로 되어 있기도 했는

데, 잘 모르겠지만 뭔가 느낌이 있는 듯 했어요.

─일반인들에겐 생소할 수도 있는데, 전각이란 어떤 예술인가요?

전각은 금이나 상아, 또는 옥이나 나무 등과 같이 굳고 단단한 재질을 지닌 물체에 움직일 수 없는 확고한 징표를 글이나 그림으로 새겨넣는 작업을 말합니다. 사실상 인류역사에서 가장 오래된 예술 장르 가운데 하나인 동시에 오늘날에는 동양 특유의 예술 정신이 살아 숨쉬는 장르이기도 하지요. 그림이나 문자를 새기는 행위는 인간의 가장 원초적인 모방의 행위이자 의사표현의 수단으로 존재해왔기 때문입니다. 그만큼 새김〔刻〕의 역사는 저 멀리 신석기시대의 암각화까지 거슬러 올라갈 정도로 그 뿌리가 깊어요. 오늘날까지 전해지는 이러한 새김 행위의 대표적인 유물로는 빗살무늬토기를 들 수 있습니다. 넓은 의미에서 본다면 우리 민족의 위대한 문화유산인 『팔만대장경』과 금속활자인 「직지심체요절」 역시 전각 예술의 소산이라고 할 수 있을 것입니다. 이처럼 전각은 단단한 물체에 조형성을 더해서 인간의 정신과 생명을 불어넣는 작업입니다.

중국의 역사에서는 애초에 한자 서체의 일종으로 진나라의 문자인 전서를 주로 쓴다고 하여 이런 이름이 붙었지만, 그렇다고 전각이 반드시 전서로 새긴 것만을 의미하지는 않아요. 해서나 예서, 그림이나 문양, 또는 인물이나 동물의 형상을 그린 그림이나 거기에 문자가 곁들여져 있는 초형인(肖形印)도 모두 전각이라는 이름으로 불립니다. 전각은 보통 사방 한 치, 즉 가로와 세로가 각각 3.3센티미터 가량 크기인 돌에 문자를 새겨넣는 작업이기 때문에 흔히 '방촌(方寸)의 예술'이라고 불리며, 이러한 전각의 아름다움은 '방촌의 미'라고

박원규 작가가 사용하는 전각도(篆刻刀).
대학생 시절 서울 청계천에 있는 대장간에서 주문 제작한 것이다.

일컬어져왔습니다.

전각에서는 양각이니 음각이니 하는 각법(刻法)과 어떤 글귀를 어떤 조형으로 담고 있느냐에 따라 작가의 정신세계와 심미안이 드러나기 때문에 작품의 느낌도 그에 따라서 달라지게 됩니다. 물론 우리가 일상생활에서 사용하는 인장도 넓은 의미에서 보면 전각의 범주에 들어간다고 할 수 있지만, 전각이라고 함은 그런 실용적인 인장의 역할에 머무는 것이 아니라 거기에 작가의 예술 정신과 미의식을 조형적으로 형상화하여 표현함으로써 그 자체로 독립된 예술작품을 이루는 것이라고 말할 수 있습니다. 이렇게 애초에는 실용성의 측면에서 제작되었지만, 거기에 덧붙여 조형성과 회화성을 갖춘 전각이라면 더할 나위 없이 훌륭한 예술 작품이 될 수 있는 것입니다.

─동양예술 가운데 글씨나 그림 작업을 끝내고 마지막에 낙관(落款)을 하게 되는데, 전각과 낙관은 그 구분이 모호하게 불리고 있습니다. 정확히 어떻게 구별해야 하는 건가요?

훌륭한 서예나 회화작품이라도 낙관이 없으면 미완의 작품으로 느껴질 만큼 동양예술, 특히 서화에서 낙관은 없어서는 안 될 중요한 요소입니다. 한편으로 낙관은 이른바 전각이라고 불리는 기술적이고 예술적인 행위의 결과를 전제로 하고 있어요. 흔히 '서화의 꽃'이라고 불리는 전각은, 따라서 서화의 한 요소에 불과한 것이 아니라 이미 그 자체로 독립된 예술 장르를 형성하고 있습니다. 전각이 지니는 문자학적·서사적(書史的)·예술적 가치는 오늘날 새롭게 평가받고 있는 것이 사실입니다.

지적한 것처럼 일반인에게는 다소 생소한 전각이라는 말은 주로

서화작품의 한 요소로서만 널리 알려져 있는 낙관이라는 용어와 흔히 혼동되어 쓰이기도 합니다. 그러나 전각과 낙관은 분명히 구분됩니다. 서예나 동양화, 문인화 등에서 작가가 작품을 마친 뒤 그 완성의 표시로서 행하는 낙관은 '낙성관지'(落成款識)의 줄임말이에요. 그것은 글씨를 쓰거나 그림을 그린 뒤 관지[1]를 하고 작가의 인장(印章)을 찍는 과정 전체를 이르는 말입니다. 이렇게 낙관할 때 쓰는 인장을 바로 전각이라고 합니다. 따라서 전각은 글씨를 새겨넣는 작업이나 그 결과로서의 인장 모두를 뜻한다고 할 수 있습니다.

― 전각이란 이름에서도 알 수 있듯이 전각은 대부분 전서를 사용하고 있습니다. 전서를 주로 사용하는 이유가 있는지요?

여러 가지 서체 가운데 전서를 고집하는 것은 조형미와 회화성이 가장 뛰어난 서체이기 때문입니다. 전서는 진시황이 여러 곳에 자신의 공덕을 새겨놓은 비문을 만든 이후, 가장 권위적이고 존중되는 서체로 인식되어왔어요. 또한 그것은 구조적으로도 좌우가 대칭을 이루며 고른 짜임새를 갖기 때문에 공간적 균형 감각이 빼어난 서체로 인식되고 있습니다. 이러한 전서를 새기면서 전각가는 글자를 오그라들게도 하고 넓히기도 하면서 조형적 형식미를 극대화하게 됩니다.

---

1 관지: '관'은 음각한 글자를, '지'는 양각한 글자를 말한다. 따라서 관지란 글자를 새기는 행위나 그 새겨진 글자를 의미한다.

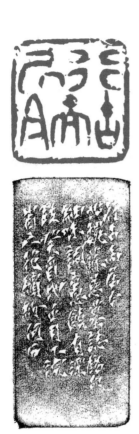

박원규, 「행고이거금」(行古而居金), 탁본.

## 믿음을 상징한다

- 인장의 기원과 고대인들이 인장에 부여했던 의미는 무엇이었나요?

'인'(印)의 기원은 고대 제후가 확장된 영토의 통치를 위해 분봉해 나갈 때 중앙으로부터 새로 지어주는 성씨를 하사받고, 하사받은 새 성씨는 청동인으로 주조하여 반사물(頒賜物)로 내려준 데서 비롯되었습니다. 그 인은 새 영토의 관할권과 통치자의 신표(信標)를 나타내는 것이었지요. 그래서 그 청동인의 성씨는 그때부터 새 종파의 조종(祖宗)이 되려니와 새 봉지(封地)의 소국명이 되었습니다.

'인' 자는 '손톱 조'(爪)와 '병부 절'(節)의 합성자입니다. 손톱은 적으로부터 자기를 방어하는 원초적 무기이기 때문에 손톱과 어금니(爪牙)는 무기 또는 임금을 호위하는 병사를 일컫는 말입니다. 절은 부절(符卩), 즉 믿음의 표시이므로 인은 무기를 가진 사람, 곧 집정관이 가지고 있는 신표를 뜻합니다. 『설문해자』에 보면 "인은 집정(執政)을 하는 데 필요한 신(信)이다"라고 했어요. 『설문해자』에 주석을 단 단옥재(段玉裁)도 「주」(註)에서 "대개 벼슬하는 자는 모두 집정이라고 하고, 그것을 유지하기 위한 절신(卩信)을 인이라 한다. 옛날에는 상하를 통칭하여 새(璽)라고 한다"라고 했습니다. 어찌 되었건 인장은 믿음의 표시임에는 틀림없지요. 시대가 내려오면서 생활이 복잡해지고, 그에 따라서 믿음이 흐려지게 되자 그것을 바로잡고자 위정자들은 인장이라는 신표를 사용하게 한 것입니다.

- 그러면 다른 문자나 기물(器物)도 많은데 왜 도장이 믿음의 표시가 되었을까요?

크기가 작으면서도 상징하는 의미에 함축성이 있고, 보관과 운반

이 쉬워서 사용이 편리했기 때문이었을 것입니다. 그런 까닭으로 고대에서는 중앙 관청에 도장을 제조하는 부서를 별도로 두고 모든 도장을 관장케 한 것입니다.

─인장의 역사도 서화의 역사만큼이나 유구한 세월을 지나왔을 것으로 생각됩니다. 인장의 역사는 어떻게 되는지요?

인장은 수천 년의 역사를 가지고 있어요. 인장에 관한 기록으로서는 『주례』(周禮)에 "금옥(金玉)과 포백(布帛)의 교환에 새절²을 사용한다"는 기록이 있어 주나라 시대에 인장이 사용되었음을 알 수 있습니다. 보편적으로 실용화된 것은 춘추전국시대로 알려져 있습니다. 『사기』(史記)에서는 "소진(蘇秦)은 육국 재상이 인을 허리에 매었다"고 했고, 고유(高誘)의 주석에는 『회남자』(淮南子)의 「설림훈」(說林訓)을 인용하면서 "구뉴³의 인은 신분이 높은 자가 몸에 지니는 것이다"라고 했습니다. 하·은·주의 시대에는 인을 일괄하여 새(璽) 또는 새절이라고 불렀어요. 처음에는 황제의 사자임을 증명하는 신물로써 몸에 지니는 것 또는 상인이 물품을 보낼 경우 증거로 제시했던 것입니다. 그것이 서신을 봉인하는 데 사용하게 되어 봉니⁴가 되고 거기서 후세에 이와 같이 인장으로 사용되기 시작되었다고 보고

---

2 새절(璽節): 지금의 인장을 이르는 말이다.
3 구뉴(龜紐): 인장의 꼭지가 거북모양인 것 또는 인장의 손잡이로 사용되는 거북.
4 봉니(封泥): 고대 중국에서 문서와 귀중품을 봉함할 때 사용한 진흙덩이. 진(秦)·한(漢) 때의 문서는 '간독'(簡牘)이라는 대나무 패에 글자를 새긴 것이었다. 이것을 여러 개 겹쳐서 삼끈·명주끈으로 묶고, 그 일부에 진흙을 바른 뒤, 거기에 도장을 찍어 간독이 풀어지지 않도록 봉했다. 1882년 사천성 성도 부근에서 백여 개의 봉니가 발견된 이후 점차 주목을 끌게 되었다.

박원규인(朴元圭印), 백문.

박석(朴石), 주백상간인.

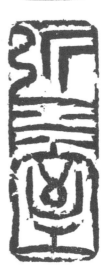

근수실(近水室), 주문.

있습니다. 즉 진나라 때부터 엄격한 관인제도가 확립됩니다.

오늘날에는 인(印), 장(章), 인신(印信), 신인(信咽) 등으로 불리며, 인장을 새기는 사람에 따라 아무 글자나 제한 없이 새길 수 있지만, 각 시대별로 인장 제도가 엄격했을 때에는 인장의 크기와 높이, 재료 등에 이르기까지 직분에 따라 철저히 규정되어 있었습니다. 특히 인장을 차고 다닐 당시에는 도장을 매는 끈의 실 색깔까지도 제한되었습니다. 왜냐하면 인장이 그 사람의 신분을 증명하는 유일한 징표였기 때문입니다.

그러던 것이 당나라 이후부터 차츰 개인을 위한 사인(私印)이 등장하여 보편화되기에 이릅니다. 옛날 사람들은 사인에는 대개 이름만 새겼으나 경우에 따라서 '인'이나 '지인'(之印)이라는 글자를 보태기도 했어요. 또 '인'을 대신하여 '장'(章)으로 하기도 했으며 더러는 '인장'이란 두 글자를 동시에 사용하기도 했습니다. 오늘날 도장을 인장이라고 한 것도 이때부터 연유된 것으로 보입니다.

예전에는 '장'이나 '인장'이란 말은 관인에만 주로 사용되었습니다. 특히 원나라 말의 왕면(王冕)은 부드럽고 새기기 쉬운 돌을 인장의 재료로 등장시켜 화가와 문인들이 직접 새길 수 있게 함으로써 인장이 널리 사용되었습니다. 원나라 이전에는 유명한 화가들도 자신의 작품에 서명이나 낙관을 하지 않거나, 또는 자기의 이름을 사람들이 주목하기 어려운 곳에 쓰는 일이 흔했다고 합니다. 그것은 아마도 그다지 고명하지 못한 글씨가 자신의 그림을 손상시키는 일을 두려워했기 때문으로 보여요. 심호(沈顥)가 쓴 『산수법』(山水法)「낙관」(落款)에는 "원 이전에는 대체로 낙관을 사용하지 않았다. 낙관을 찍

을 때는 그것을 바위틈에 숨기곤 했는데 아마도 글씨가 뛰어나지 못해 그림 전체의 형국을 상하게 할까 두려워서였던 듯하다"라고 적혀 있거든요. 전각이 서화의 한 영역 속에 포함된 것은 명나라 때입니다. 오늘날 작품에 사용하는 낙관용 전각이 출현한 것도 바로 이 시기이지요.

ㅡ전각이 비로소 동양예술의 한 장르로서 독립된 분야를 형성하기 시작한 시기가 명나라 때라는 말씀인가요?

전각은 명나라 때의 유명화가인 문징명(文徵明)과 그의 아들 문팽(文彭)이 고인(古印)을 수집·연구하면서 예술적 가치의 대상으로 인식하고 발전시켰습니다. 특히 문팽은 제자 하설어(何雪漁)와 함께 전각의 유파를 형성합니다. 문인 취향의 금석기[5]를 드러내는 각법과 전각한 작가의 이름을 옆에 새겨넣는 방각(傍刻, 또는 측관)을 창안함으로써 전각 발전의 새 지평을 열게 됩니다. 그래서 두 사람을 문하(文何)로 병칭하고 전각의 개조(開祖)라고 말합니다. 방각은 때로는 인신(印身)의 사면에 돌아가면서 새겨넣는데, 전각할 때의 감상기와 촉각한 사람과의 인연기 등을 기록해 인보에 일일이 탁본해놓음으로써 예술사적 자료의 성격을 지니게 됩니다.

전각의 역사상 가장 큰 발전을 이룬 시기는 청대였어요. 청대에는 고증학의 발달로 금석학(金石學)이 유행했고, 서예에서는 진·한시대의 전서와 예서에 대한 고구(考究)와 표현에 주력하던 시기입니

---

5 금석기(金石氣): '금'은 옛 동기인 종과 솥 위에 주조한 문자이고, '석'은 비갈에 새긴 글씨를 말한다. 이는 모필을 사용하여 쓴 글씨가 주조하고 새겨서 나온 글자처럼 질박하고 고졸한 기식을 갖춘 것을 의미하는 것이다.

다. 따라서 전서와 관계 깊은 전각의 발전은 자연스러운 현상이었다고 할 수 있겠습니다. 이때 출현한 등석여[6]는 전서와 전각의 대가로서 그 문하에서 많은 제자들이 배출되었으며, 또 제자들은 인맥을 형성하여 개성적인 인풍(印風)을 수립함으로써 전각 발전에 크게 공헌하게 됩니다.

등석여의 인풍을 계승한 유명 전각가로서는 조지겸, 오창석, 제백석 등 세 사람이 있어요. 이들은 모두 시·서·화 삼절에 전각까지 겸비한 탁월한 근세 작가들로서 중국은 물론 한국과 일본의 서화계에 막강한 영향을 미쳤습니다. 이른바 현대작가치고 이들 삼인의 작품을 모방해보지 않은 사람이 없다시피 할 정도니까요. 이중에서 특히 학습의 대상이 되는 사람은 오창석과 제백석입니다. 오창석의 각풍은 석고문(石鼓文)에서 득력한 독창적인 장법으로 문자의 조형적 형식미와 내용적 의경(意境)이 뛰어납니다. 제백석은 두 번 칼을 대지 않는 단도직입 각법으로 조작 없는 야취(野趣)가 횡일한 멋이 있어 특유의 현대미가 넘치는 특징이 있어요. 오창석은 1904년 '서령인사'[7]를 절강성 항주에 창설하여 오늘날까지 중국 전각의 메카로 만들었어요.

---

6 등석여(鄧石如, 1743-1805) : 이름은 염(琰), 자는 석여(石如)·완백(頑伯), 호는 완백산인(完白山人). 안휘성 회령 출생으로 관직에 나가지 않고 서도와 전각에 전념했다. 진·한 이래의 금석학을 배워 강한 복고적인 새로운 서풍을 세웠으며, 청초 이래 첩학(帖學)의 폐단을 없애고 '비학파'(碑學派)의 선구자로서 첫손가락 꼽히는 서가이다. 또 전각에서도 등파(鄧派)의 시조로서 웅장하고 세련된 작풍이 높이 평가되고 있으며, 저서에는 『등석여법서선집』(鄧石如法書選集)이 있다.

−인장의 역사가 수천 년에 이른다고 말씀하셨습니다. 현존하는 가장 오래된 인장은 어떤 것인지요?

현재 확실한 제작 연대를 알 수는 없지만 오래된 인장으로 대표될 만한 것으로는 '삼과'(三顆)가 있어요. 그림만 보아서는 문자를 새긴 것인지 알 수 없지만, 이것들이 바로 최고(最古)의 도장이라고 대부분의 학자들이 주장하고 있습니다. 그다음으로는 진나라와 한나라 때의 도장이 가장 오래된 것이라 할 수 있어요. 특히 진나라 때의 거새(巨璽)인 '일경도췌거마'(日庚都萃車馬)는 현재 일본에서 보관 중인데, 이는 사용한 재료에 따라 와당인(瓦當印)으로 구분됩니다.

−이렇게 오래된 인장을 통해 얻게 되는 것이 있다면 무엇인지요?

단순히 오래된 인장이라는 가치만 있는 것이 아니라, 고졸미(古拙美)와 질박미를 느낄 수 있습니다. 또 글자의 형태와 구성 조건, 여백을 고려한 공간 처리, 무거우면서도 부드러운 맛을 느끼게 하는 선질(線質), 그러면서도 힘찬 서선(書線) 등을 느낄 수 있어요. 모든 고인(古印)에서 느끼는 공통점은 일정한 규격에 따르면서도 전혀 그 규격에 매여 있지 않다는 것입니다. 그것은 오늘날의 현대 전각에서도 쉽게 찾아볼 수 없는 높은 격조가 따로 들어 있음을 의미합니다. 고인이라 함은 청나라 말이나 조선 후기의 도장까지도 포함하지만 진나라와 한나라 이전의 것들을 고인으로 구분해볼 수 있어요.

—

7 서령인사(西泠印社): 청나라 광서제(光緖帝) 때인 1904년에 금석학을 연구하는 학술단체로 출발했다. 중국 인장문화의 역사를 한눈에 볼 수 있는 곳이며, 중국 절강성 항주시 고산에 위치해 있다.

문자를 새긴 것인지 알 수 없지만, 오래된 인장으로 대표되는 삼과.

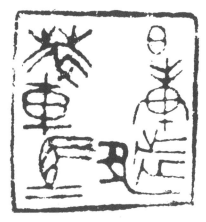

「일경도췌거마」(日庚都萃車馬)는 진나라 때의 거새(巨璽)로 현재 일본에서 보관 중인데, 와당인(瓦當印)으로 구분된다.

## 인간 세상을 다스리는 징표로 시작되다

—중국 인장의 역사에 대해 살펴보았는데, 우리나라 인장의 역사는 어떻게 발전해왔는지요?

우리나라에서 실증할 수 있는 가장 오래된 인장은 한사군시대부터 사용된 것으로 알려져 있습니다. 내용이 공개되는 것을 막기 위해 문서를 봉하고 진흙을 바른 후 그 위에 찍었다는 봉니인(封泥印)과 청동인이 가장 오래된 것인데, 그 실물은 낙랑 유적에서 출토되었습니다.

한편 전설로 전해지는 인장의 기원으로는 단군신화를 들기도 합니다. 일연이 쓴 『삼국유사』 제1권 「기이」(紀異) 편에 실려 있는 고조선 건국 신화에 따르면, 천제 환인(桓因)은 아들 환웅(桓雄)이 인간 세상을 다스리고자 하는 뜻이 있음을 알고 이에 천자의 표지로서의 인(印), 즉 '천부인'(天符印) 세 개를 주어서 환웅으로 하여금 인간 세상에 내려가 이를 다스리게 했다고 나옵니다. 물론 한반도에서 단군이 사용했다는 '천부인 삼방'이라는 신화 속의 인장이 현존한다면, 인류 역사에서 가장 오래된 인장이 될 것입니다. 어쨌든 상징성이 강한 이러한 신화를 통해서도 알 수 있듯이, 인장이란 신성의 위력과 영험한 힘의 표상이었어요. 인간 세상을 다스리는 징표, 곧 움직일 수 없는 확고한 지위의 표지가 되었던 것입니다.

삼국시대에 들어서 인장의 사용에 대한 최초의 기록은 고구려가 건국과 동시에 한나라로부터 인을 받아 국새(國璽)로 사용했을 것이라는 다음과 같은 추정으로부터 이루어집니다. 김부식이 쓴 『삼국사기』에 따르면, "고구려의 제8대 신대왕(新大王)을 맞아들이고 무릎

을 꿇고 국새를 올리며 말하기를"이라고 나와 있어요. 한편 신라에서는 안압지에서 출토된 목인(木印)이 있는데, 새겨진 글자가 무엇을 뜻하는지는 아직 판독되지 않고 있습니다.

우리나라에서 전각이 출현한 시기는 인장이 사용되기 시작한 고려시대라고 볼 수 있어요.『고려사』「백관지」(百官誌)의 기록을 보면, 고려시대에는 인부랑(印符郎)이라는 관직을 두어 궁정의 인장을 관장했음을 알 수 있습니다. 당시에는 이미 개인들도 인장을 사용했을 뿐 아니라 극히 숭상했음을 볼 수 있습니다. 특히 고려의 청동인은 중국의 인장에서는 볼 수 없는 독특한 형식을 지닌 장식적인 조각이 인상적인 것으로 널리 알려져 있어요. 고려시대에는 대부분 석인(石印), 동인(銅印)이었고, 모양이 사각형, 육각형, 원형 등이 있으며 글자체도 대부분 구첩전[8]이었습니다. 이와 같은 전각의 유풍은 조선으로 전승되어 동인, 철인 등을 만들었으며, 글씨와 그림의 발달과 더불어 문인 스스로가 전각하는 사인(私印)이 유행하게 됩니다.

그중 숙종 때의 허목[9]은 우리나라 전각의 제1인자라 할 수 있어요. 전각을 남긴 많은 사람 중에서 스스로 전각했다는 문인문객은 정학교, 윤두서, 오경석, 김정희, 오세창[10] 등이 있습니다.

---

8 구첩전(九疊篆): 글자 획을 여러 번 구부려서 쓴 서체로 인장을 새길 때에 흔히 쓴다.
9 허목(許穆, 1595-1682) : 조선 중기의 학자이자 문신. 사상적으로 이황·정구의 학통을 이어받아 이익에게 연결했다. 이로써 기호 남인의 선구자가 되고, 남인 실학파의 기반이 되었다. 전서에서 독보적인 경지를 이루었으며, 문집 『기언』(記言), 역사서『동사』(東事) 등을 편집했다.

－한사군시대 봉니인은 문서를 봉하고 진흙을 바른 후 그 위에 찍었다고 하셨는데, 그렇다면 봉니인이 최초의 인장형태라고 볼 수 있는 것인가요?

인장이 사람들 사이에서 맨 처음 신표로 등장하게 된 형태는 봉니인이라고 할 수 있습니다. 이 봉니인은 청나라의 도광(道光) 연간 초에 사천(四川)에서 처음으로 출토되었어요. 그 뒤에 산동의 임치(臨淄)에서도 많이 발견되었습니다. 니(泥)의 색은 거의가 청자색이었어요.

그러나 이 봉니인을 실제 사용한 시기는 한나라 이전으로 거슬러 올라갑니다. 봉니인은 공문서를 보내거나 어쩌다 사신을 보낼 때에도 내용이 공개되는 것을 막기 위해 밀봉한 데서 비롯되었습니다. 죽간이나 목간을 한꺼번에 다발로 묶어서 매듭진 곳에 니를 발라두고 그 위에 검인(檢印)같이 찍은 것이지요. 또 다른 경우는 자루에 문서를 넣고 묶은 끈을 니로 싸매고, 그 위에 찍었던 흔적도 볼 수가 있어요.

이러한 봉니인의 매력은 우선 형태 자체로 볼 때 규칙적인 제약을 벗어난 점을 들 수 있어요. 대개의 봉니인을 살펴보면 하나같이 제한된 흔적을 찾을 수 없기 때문이지요. 봉니인은 위로는 황제 신새(皇帝信璽), 아래로는 말단 벼슬아치들이나 저명한 학자들, 또는 여러

---

10 오세창(吳世昌, 1864-1953): 3·1운동 민족대표 33인 가운데 한 사람. 한말의 독립운동가·서예가·언론인이다. 『한성순보』 기자로 일했고, 우정국 통신원 국장 등을 역임했다. 『만세보사』 『대한민보사』 사장을 지냈고, 대한서화협회를 창립해 예술운동에 힘썼다. 전서와 예서에 뛰어났으며 서화의 감식에 깊은 조예가 있었다. 저서로는 『근역서화징』(槿域書畵徵), 『근역인수』(槿域印藪) 등이 있다.

계층에서 두루 사용되었습니다. 이는 봉니인들의 쓰임이 매우 다양했음을 알 수 있는 것이죠. 물론 봉니인은 종이에 날인한 것 같지는 않아요. 그러나 그 다양성과 변화성에 많은 이들이 애호한 것으로 생각됩니다.

봉니인을 재현하는 데는 우선 고인(古印)의 모각(模刻) 과정을 거쳐야 합니다. 현대에서 봉니인을 만드는 것은 문서 송달에 필요한 것이 아니며 서화작품과 동시에 고인의 질박한 맛을 수용하고자 하는 의도로 보면 좋을 것입니다. 봉니인을 사용할 당시에는 인을 바로 니에 찍었기 때문에 질박한 맛은 니 자체에서도 얻을 수 있었습니다. 그러나 지금은 새기는 과정에서 니에 찍은 맛을 내야 되기 때문에 작업을 하는 데 어려움이 뒤따르게 됩니다.

─전각 공부는 어떤 방식으로 하셨는지요?

서예가들의 작품집에서 작품에 찍힌 인장을 감상하기도 하고, 전각 관련서적에 나와 있는 당대 대가들의 작품을 보면서 실제로 모각해보기도 했습니다. 그러면서 전각에 대한 눈을 떴다고 할 수 있습니다. 1970년대 초에 오창석과 제백석의 각을 천 과[11] 이상 모각했고, 등산목을 비롯한 전각가들이 남긴 전각이론서를 많이 보았습니다. 대만에서 출간된 『인림』(人林), 『전각』(篆刻) 등의 잡지를 정기구독하며 전각 공부에 심혈을 기울였습니다.

─혼자 공부하면서 풀리지 않은 의문도 있었을 것이라 생각됩니다. 특히

─────

11 과: 전각을 한 돌 한 개를 1과라고 한다. 예를 들어 1천 과라고 하면 1천 개의 인장이 새겨진 돌을 뜻한다.

전각을 하고 있는 박원규 작가의 손.

전각에서는 어떤 부분이 어려우셨나요?

책을 보고 독학을 했는데, 측관을 새기는 법을 모르겠더군요. 또한 측관을 탁본하는 법을 몰라서 그 해법을 알기 위해서 이리저리 많은 고민을 했어요. 그래서 전각도가 아닌 일반 도장을 새기는 칼로 도장 새기는 사람처럼 앞쪽으로 밀어서 새기기도 했는데, 상당히 어색했어요.

### 도장 측면에 새긴다 하여 측관

－측관이란 무엇인지 간략하게 설명해주실 수 있으신지요?

편의상 방각이란 말을 사용하고 있으나 정식으로는 인의 관지(款識)입니다. 또 도장의 측면에 새긴다 하여 측관이라고도 하지요. 이 측관은 일반적으로 인장만큼 오래된 것은 아니에요. 현재까지의 기록으로는 원나라의 조맹부가 가지고 있었던 '송설재'(松雪齋), '천수조씨'(天水趙氏)라는 두 개의 도장 측면에 '자앙'(子昻)이라는 두 자의 관(款)이 있는데 그것이 측관의 시작이라고 말합니다.

명나라 말에 이르러서는 문팽과 하진(何震)이 원나라의 조맹부를 계승해서 화려한 도장, 곧 측관의 막을 올리게 됩니다. 처음 측관이 시작되었을 때는 그 관의 글자 수가 겨우 2~3자이거나 어쩌다가 작업을 한 연월일을 새겨넣은 것뿐이었어요. 장문(長文)을 채택한 경우는 없었지요.

필묵으로 먼저 써놓지 않고 칼로 직접 새기는 방법을 개발한 것은 청나라 말이었습니다. 이러한 기법은 고졸한 맛이 풍부하다고 평가되고 있어요. 이후로 이름 한두 자나 날짜를 새기기보다는 인장의 측

면에 시사(詩詞)라든가 인장을 논한 말 또는 인문의 출처, 새겨주는 상대에 대한 인상, 새기게 된 경위 등 형편에 맞는 글귀를 도장 측면에 남기게 되었던 것입니다.

－측관에 대한 의문점은 언제, 어떤 방법으로 해결하셨나요?

대만으로 유학가서 비로소 그 의문이 풀렸어요. 이대목 선생님을 찾아뵙고, 처음 인고(印稿)를 그리는 것부터 시작해서 마지막 측관 작업까지 전각작업의 전 과정을 한 번 시연해달라고 부탁드렸습니다. 이대목 선생님께서 작업의 전 과정을 보여주셨는데, 특히 선생님의 전각도 쓰는 법을 유심히 관찰했지요. 이후 한인, 명청대 명가들의 인을 모각하면서 스스로 공부했습니다. 전각은 칼 쓰는 법만 이해한다면 스스로 공부해도 됩니다.

－최근에 작업하신 측관 작품이 있다면 감상할 수 있을까요? 아울러 그 내용을 설명해주실 수 있는지요?

전남 광주에서 활동하는 서예가인 학정 이돈흥 선생의 전시를 축하하는 의미로 성명인과 아호인을 새긴 후에 측관을 한 것이 있습니다. 원문과 함께 그 해설을 소개해봅니다.

李敦興吾兄 貫永川 潭陽人 生於丙戌 臘月卄九日 號鶴亭 又號小帖
亦號雲卿 晚號佛台山房主人 扁其齋曰觀松 弱冠志于臨池 承奉家嚴之
命 拜謁松谷先生爲師 學書則 上窺商甲周鼎 下法秋史雪舟 累代 名拓名
佳帖 無不仿學 鍥而不捨者 今已四十載矣 貫穿斟酌自成一家書名 絶世
而 行草尤精 縱橫放逸 無不如意 若神入三昧 吾兄博雅多能 氣度宏廓
不慕榮利 不求聞達 爲人處事 守正不阿 接人一以至誠 無所矯飾 固有君

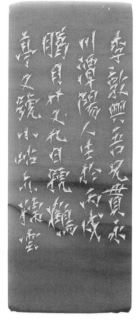

박원규, 「이돈흥인」(李敦興印), 부분.
'학정 이돈흥 서예술 40년전'을 축하하며
박원규 작가가 글을 짓고 새겼다.

子風者 客月見招待 于光州市立美術館擧行 鶴亭李敦興書藝術四十年展
乃是其 初度展也. 敢述微忱用表 茂悅之歡 並祝硯耕.

大有年 歲在乙酉夏至前三日 於石曲室 損弟 朴元圭.

이돈흥 형은 관향이 영천이고 담양사람으로 병술년 12월 29일에 나셨다. 호는 학정, 또 다른 호는 소점 또는 운경이며 만호는 불태산방주인이며 그 집은 '관송재'라 이름지었다. 20대 무렵부터 붓글씨에 뜻을 두었다. 엄친의 명을 이어 받들어서 송곡 선생을 찾아뵙고 스승으로 모셨다. 위로는 상나라 갑골문과 주나라 종정문을 공부하고 아래로는 추사와 설주 선생을 법으로 삼았다. 그리고 여러 시대의 유명한 탁본과 명첩을 쉼 없이 섭렵하고 익힌 세월이 이제 40년이 넘었다.

그리하여 터득한 서예의 본질 위에 가감하여 스스로 일가를 이루었다. 그의 글씨는 세상에 견줄 만한 것이 없을 만큼 뛰어나다. 특히 그의 행초서는 더욱 정밀하다. 자유자재로 종횡무진하는 그의 행초서는 마치 신기의 삼매경에 빠져든 느낌이다.

형은 학식이 넓고 성품이 조촐하며 다능하다. 또 기품과 도량이 커서 하찮은 세상사에 별 관심이 없다. 형의 됨됨이와 일처리는 아부를 모르고 정도를 고수하는 사람이다. 사람을 지성으로 대함이 한결같고 꾸미는 바가 없으니 참으로 군자이시다.

지난달에 광주시립박물관의 초대전으로 '학정 이돈흥 서예술 40년전'이 열렸다. 이는 형의 첫 번째 전시회이다. 외람되게 몇 자 적어 형의 경사가 내 경사인 것 같은 심정을 이렇게 드러낸다. 또 형의 벼루농사에 큰 풍년이 들기를 아울러 축원한다.

을유년 하지 사흘 전에 석곡실에서 손제 박원규

-다른 작가들의 전각 작품집을 보면 측관을 탁본하는데, 선생님의 전각 작품집에는 그냥 사진으로 찍어놓으셨습니다. 옛부터 측관은 탁본을 해왔는데, 사진으로 남기신 특별한 이유가 있는지요?

예전에는 측관을 탁본했습니다. 탁본을 배우느라 고생했던 기억도 있습니다. 과거에는 오늘날과 같은 사진술이 없었기 때문에 탁본을 한 것이라고 봅니다. 사진으로 찍어놓으면 돌의 석질도 감상할 수 있고, 칼 맛도 더 느낄 수 있어서 탁본한 것보다 좀더 작품으로서 생생한 느낌이 납니다. 그래서 오래전부터 작품집에 측관을 사진으로 찍어서 싣고 있어요. 최근에는 중국이나 일본에서도 작품집에 측관을 사진으로 싣고 있더군요.

## 문자학을 알아야 전각을 볼 수 있다

-우리는 단순한 도장은 예술로 평가하지 않습니다. 반면 전각은 동양의 전통예술로서 문인들의 아취를 담은 예술로 평가해왔습니다. 이러한 이유는 무엇입니까?

먼저 전각가와 도장을 파는 사람과는 어떤 차이가 있는지 구분해볼 필요가 있습니다. 어떤 사람은 전각가는 돌에 새기고, 도장은 나무에 새긴다고 하는데 이는 맞지 않는 말입니다. 양자의 구분에서 재료는 중요한 것이 아닙니다. 전각과 도장의 차이점은 문자학에 대한 인식의 유무입니다.

대만으로 처음 유학 갔을 때 이대목 선생님께서 먼저 공부하라고 건네준 책이 『전서비결』(篆書秘訣)입니다. 이 책에는 글자의 기원, 즉 자원(字源)에 대한 이야기가 나옵니다. 해서나 예서로 보면 춘

(春), 진(秦), 봉(奉), 태(泰), 주(奏) 등의 자원이 같을 것으로 생각되지만, 전서로 풀어보면 전혀 다른 글자가 됩니다. 이러한 사실을 알고는 충격을 받았어요. 그래서 문자학을 공부해야겠다는 생각을 하게 되었습니다.

문자학에 대한 이해가 부족해 벌어진 일화를 소개해보겠습니다. 청나라 때 원세개(袁世凱)의 아들 원극문(袁克文)은 서화가이면서 문자학에 일가견이 있었습니다. 어느 날 한 전각가가 자신에게 잘 보이기 위해, '원극문'이라는 전각을 해왔다며 보여줬어요. 그런데 어찌된 일인지 원극문은 이를 보고 불같이 화를 냅니다. 문자학에 밝지 못한 이 전각가는 전서에 대한 이해가 부족했고, 결과적으로 '원충문'(袁充文)이라고 틀리게 각을 해서 원극문의 이름이 바뀐 줄도 모르고 가져왔기 때문이지요.

또 다른 예로 청나라 때 옹방강(翁方綱)의 손자 옹빈손에게 한 전각가가 그의 이름으로 각을 해서 선물합니다. 그런데 옹빈손이 선물로 받은 전각을 보니 자신의 이름인 '옹빈손'(翁斌孫)이 아닌 '옹빈손'(翁份孫)으로 되어 있는 게 아니겠어요. 그래서 그는 무식한 전각가가 내 이름을 바꿨다며 돌려보냈다고 합니다. 그런데 당시 옹빈손에게 전각을 선물한 사람은 조석(趙石)이라는 당대에 유명한 전각가였으며, 그는 또한 전각가인 등산목(鄧散木)의 스승이었습니다. '빈'(斌) 자를 살펴보면 전서에는 이 글자가 안 나옵니다. 그렇다고 '문'(文)과 '무'(武)를 서로 붙여서 글자를 만든다면 이는 문자학에 없는 글자를 만드는 것이니 말도 안 되는 것이지요. 그래서 이럴 때는 '빈'과 같이 쓰였던 글자를 찾아야 합니다. '빈'과 같이 쓰

였던 글자로는 빈(份)과 빈(彬)이 있어요. 따라서 옹빈손(翁份孫)과 옹빈손(翁彬孫)으로 써도 문자학적으로는 옳은 것이죠. 이와 같이 전각을 하려면 문자학에 대한 식견이 필요한 것입니다. 서예도 마찬가지이지만요.

−결국 전각을 잘하기 위해서는 문자학에 대한 이해가 필수적이라는 말씀이시군요.

전각이란 칼로 쓰는 글씨입니다. 글씨에 대한 이해, 즉 문자학을 모르면 전각을 제대로 할 수 없게 됩니다. 기능적인 면은 1천 과 이상을 새기면 어느 정도 수준에 도달할 수 있어요. 전각에서도 서예와 마찬가지로 학문, 인품, 교양 등이 중요합니다. 글씨도 잘 모르면서 전각을 하면 단순한 전각쟁이에 불과합니다.

−전각의 매력은 어디에 있을까요? 문인들이 과거엔 쟁이들이 하던 것으로 치부하던 전각에 빠져든 이유가 있을 것 같습니다.

전각에 사용하는 문자는 금문, 갑골 등의 전서와 해서, 초서로도 가능합니다. 최근 중국에서는 벽돌글씨로 새기는 것이 유행처럼 번지고 있지요. 벽돌글씨란 기와나 전(磚)돌에 새겨진 글씨를 말하는데, 이것이 정제된 전통적인 글씨와는 달리 자유분방한 느낌이 있기에 현대적인 미감에 잘 어울립니다.

전각은 서예에서 붓으로 할 수 있는 것을 칼로 한다고 보면 됩니다. 좁은 공간에서의 포치(布置)가 전각이 갖는 최고의 매력입니다. 일본 사람들은 전각을 '방촌의 우주'라고 표현합니다. 사방 1촌 작은 공간에 그 사람의 미감·사상·획 등 모든 것이 다 들어 있다는 것이죠. 이것은 서예가들만이 할 수 있는 매력적인 예술입니다. 여기엔

또 다른 적공, 관심과 노력을 필요로 합니다. 붓으로 할 수 없는 것을 칼로 하고 칼로 할 수 없는 것을 붓으로 한다는 것이 서예와 전각의 상보성일 것입니다. 서로 보완해가면서 예술적 성취도를 맛볼 수 있기 때문이지요.

─서예와 전각의 상보성이라고 하셨는데, 실제로 두 가지 요소가 들어간 예술을 병행했을 때 작가에겐 어떤 좋은 점이 있는지요?

전각을 할 수 있느냐에 따라서 서예작품을 할 때 공간구성에 차이가 있어요. 글씨도 하나의 작품이고, 전각도 하나의 작품인데, 전각을 함으로써 공간구성에 대한 감각을 키울 수 있는 것이죠. 전각은 좁은 공간에서 우주를 이야기하니까요. 전각은 결코 쉬운 게 아닙니다. 그 사람의 글씨 수준만큼 하게 되어 있어요. 글씨가 되지 않으면 문기와 아취가 생기지 않아요. 그래서 전각은 글씨의 격조만큼 하게 되는 것입니다.

전각과 서예를 하려면 거듭 이야기하지만 문자학에 대한 공부는 필수적입니다. 그렇기 때문에 서예와 전각은 학문의 영역에 있다고 봐야 할 것입니다. 전각은 동양예술의 정수입니다. 동양의 보편문자인 한자에서 출발하여 동양사상과 역사학에 이르기까지 두루 섭렵해야 합니다.

─한글로 된 서예작품을 보면 역시 한글로 된 낙관이 찍혀 있는 것을 볼 수 있습니다. 한글로 전각할 때는 어떤 서체로 하게 되나요?

한글로 전각을 하게 되면 주로 훈민정음 반포체로 전각을 하게 됩니다. 작품은 한글로 되어 있는데, 낙관은 한문으로 되어 있는 경우를 더러 보게 됩니다. 낙관은 전체적으로 서예작품과 어울려야 합니

다. 따라서 작품이 한글이라면 전각도 한글로 찍는 것이 바람직하죠.

―전각 작품은 낙관을 하기 위한 실용적인 예술이라서 그런지 크기가 크지 않습니다.

전각 작품은 크게 작업하지 않아요. 실제로 작업을 하면 자신의 작품에 낙관으로 쓰거나 기타 유인으로 쓰기 때문이지요. 전각이 하나의 예술로 각광을 받으면서 간혹 큰 치수로 하는 작품도 있지만, 일반적인 현상은 아닙니다. 나의 경우 작은 작품을 실크스크린 작업을 통해서 확대해 보기도 합니다. 일반적으로는 가로와 세로의 길이는 1치 정도로 합니다. 1치면 대략 3센티미터입니다. 그래서 전각 작품은 도록에 실제 크기로 실어요. 여기에 있는 일본에서 발행된 『현대서도20인전』 도록을 보세요. '자아작고'(自我作古)라는 인장이 나와 있는데, 이게 작품의 실제 크기입니다.

―전각을 할 때 어떤 부분에 유념해서 작업을 하게 되는지 궁금합니다. 그리고 전각에서 가장 중요한 요소는 무엇인가요?

좋은 전각 작품은 자법(字法), 장법(章法), 도법(刀法)의 세 요소가 고루 조화로워야 합니다. 자법은 전법(篆法)이라고 부르기도 하는데, 선택된 인문(印文)에 어울리는 전서체를 사전이나 자전에서 찾아 골라내는 것이지요. 장법은 전각에서 아주 중요한 것입니다. 왜냐하면 이 장법이야말로 바로 전각의 조형성과 전각을 하는 사람의 미의식을 가장 분명하게 드러내기 때문이지요. 전각이 하나의 예술 장르이고자 하는 한, 모든 미술이 그 조형성을 벗어버릴 수 없듯이 전각 역시도 감상자의 심미안에 호소하는 조형성을 지녀야 합니다.

이러한 의미에서 전각의 조형 역시 문자가 가진 특성을 최대한 활

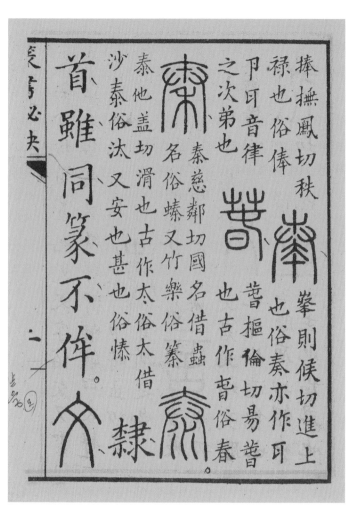

捧撫鳳切秩

峯則侯切進上

祿也俗俸
也俗奏亦作
卪曰音律
之次弟也

晉摑倫切晉俗晉
也古作晉俗春

秦慈鄰切國名借蟲
名俗蟒又竹樂俗篆

秦他盖切滑也古作太俗借
沙秦俗汰又安也甚也俗慅

首雖同篆不侔。

隸

『전서비결』(篆書秘訣)의 본문. 대만에 유학 갔을 때
이대목 선생이 박원규 작가에게 공부하라고 주신 책이다.

용하여 형태적으로나 구조적으로 조화로움을 갖추어야 하는 것입니다. 단순히 자전에만 나타나 있는 글자의 형상에만 의지한 채 전각을 하는 사람의 미적 의식을 더하지 못한다면 좋은 작품이 나올 수 없어요. 장법은 흐름이 자연스럽고 전체적으로 일관성 있게 연결하면서 조화를 이루는 공간구성을 의미합니다. 대개의 인장은 네모로 되어 있는데, 둥글게 되어 있는 문자를 그 네모의 틀 속에 잘 맞도록 조정·배치하는 것입니다.

글씨를 쓸 때 붓을 움직이는 방법〔運筆〕이 있듯이, 전각에서는 도장을 새길 때 칼을 움직이는 방법〔運刀〕이 있는데 이를 도법(刀法)이라 합니다. 등산목의 저서인『전각학』에서 도법을 세분하여 15종류로 구분하기도 했어요. 그러나 실제로 몇 가지만 유의하면 이 도법은 아주 쉽습니다.

글씨에도 여러 서체가 있듯 인장 또한 주문(朱文)과 백문(白文) 등으로 구분하는데, 이에 따라 칼 쓰는 법도 자연스럽게 달라집니다. 제백석은『자술서』(自述書)에서 "당연히 당겨야 하지만 경우에 따라서 밀 때도 있다"라고 말하고 있어요. 인장을 돌에 새길 때는 붓으로 글씨 쓰듯 앞으로 당겨야 한다고 규정하고 있는 것입니다.

—주문과 백문은 어떤 차이가 있는지요?

전각은 대부분 붉은색 인주로 찍습니다. 붉은색은 상서로운 기운을 담고 있기 때문입니다. 붉은 인주가 만들어내는 문자를 주문이라고 하고 종이의 흰 여백이 만들어내는 문자를 백문이라고 합니다. 일반적으로 백문은 굵은 선이 좋고, 주문은 가는 선이 좋습니다. 일반적으로 백문을 음각(陰刻)이라고 하고, 주문을 양각(陽刻)이라고 하

는데, 이보다는 백문과 주문으로 구분하는 것이 더 올바른 방법이라고 할 수 있습니다. 이 두 가지 조건이 하나의 인장에 상존하는 경우를 볼 수 있는데, 이를 '주백상간인'(朱白相間印)이라고 부릅니다.

전각은 인주의 붉은색과 종이의 흰색 사이의 조화가 어떻게 균형을 이루느냐에 따라 그 품격이 결정되는 예술이지요. 전각의 최종 결과는 붉은색과 흰색의 조화로 존재하게 됩니다. 이러한 붉은색과 흰색의 공간이 만들어내는 조형성은 미적인 측면에서는 변화와 조화를 으뜸의 기준으로 삼게 되는 것이죠. 다시 말해서 하나의 글자에는 그 글자 나름대로의 변화와 조화가 있어야 하며, 또 한 개의 인장에는 그 인장으로서의 변화와 조화가 있어야 합니다. 이 모든 작업이 끝나고 종이 위에 찍혔을 때 나타나는 문자와 바닥의 상호 균형이 바로 전각예술의 핵심입니다.

─전각작업을 하면서 어려운 점은 무엇인지요. 유명한 전각가들과 관련된 재미난 일화도 있을 것 같습니다.

전각작업에선 획수가 간단한 글자를 작업하는 것이 오히려 획수가 많은 글자를 새기고 구성하는 것보다 더 힘들어요. 이는 서예작업에서도 마찬가지인 것 같습니다. 일반적으로 주문보다는 백문이 포치를 하고 각을 하기가 힘들다고 합니다. 흥미로운 것은 중국 청나라 때 유명한 화가이자 전각가였던 제백석 같은 대가들도 전각의 가격표를 붙여놓고 그 가격에 따라 다르게 전각을 새겼다고 하는데, 제백석의 전각은 백문보다 주문의 가격이 더 비쌌다고 합니다.

─전각의 종류에는 어떤 것이 있습니까?

전각의 종류에는 첫째로 성명인(姓名印)과 아호인(雅號印)이 있

어요. 두 번째로는 한장인(閑章印)이 있고요. 한장인은 평소에 좋아하는 시구, 격언, 잠언 등을 새겨서 작품의 여백에 찍는 것을 말합니다. 보통 시의 한 구절을 따오기도 하고, '만수무강'이라든지 '길상여의'(吉祥如意) 같은 길어인(吉語印)을 새기기도 합니다. 자신의 거처를 지칭하는 재·헌·당과 같은 말을 넣어 지은 인장도 있어요. 보통 3~5자에 이르게 됩니다. 책의 보관을 위한 수장인이나 감상인(鑑賞印) 등도 있습니다.

─우리가 명가의 법첩에서 보는 것은 다양한 감상인입니다. 감상인이 많이 찍힌 서예작품일수록 그 지위가 올라가지요?

작품을 완성한 후에 사용하게 되는 인장으로는 감정인, 배관인(拜觀印, 拜見印), 과안인(過眼印) 등이 있습니다. 특히 황제가 본 것은 어람(御覽)이라 해서 보는 것마다 반드시 도장을 찍었어요. 어람한 작품은 거의 보물급의 의미를 지니기도 했어요. 이러한 예는 우리 주위의 많은 서예작품의 영인본 등에서도 발견할 수 있습니다. 감정인은 특별한 작품을 감정한 후에 찍는 도장인데, 중국에서는 한때 조선 사람인 안기(安岐)의 도장이 찍혀 있으면 당연히 명품이라고 인정되기도 했습니다.

서예사적인 명작에는 명분에 맞는 도장을 찍는 일이 중국에서는 오래전부터 다반사였습니다. 오히려 도장이 적게 찍혀 있으면, 작품의 격이 떨어진다고 의심하는 풍조로 발전하기도 했지요. 좋은 작품을 보고 그 작품에 대한 감상기를 표시하는 것은 바람직한 일입니다. 이러한 것이 옛 사람들의 교유(交遊)에서나 이루어질 수 있다는 사실을 생각한다면 그 작품에 대한 내력을 알 수 있기 때문에 서예사적

가치는 더욱 높아지게 됩니다.

─전각 작품 가운데 좌측열에 글자를 새긴 후 우측열에 글자를 새긴 것이 아니라 좌측열에 첫 글자를 새긴 후 우측열에 바로 두 번째 글자를 새기는 경우도 있는 것 같습니다.

이를 회문(回文)이라고 하는데, 시계 반대방향으로 글자를 새기는 것이지요. 회문을 했을 때는 꼭 방각에 기재해줘야 합니다. 또한 중요한 것은 다른 사람의 이름을 새길 때는 회문을 하지 않는다는 것입니다. 다른 사람의 이름을 새겨줄 때는 이러한 사항을 꼭 참고할 필요가 있습니다.

## 좋은 작품은 큰 울림이 있다

─정한숙의 소설 「전황당인보기」(田黃堂印譜記)를 보면 "전황(田黃), 전청(田靑), 전백(田白), 물론 그것이 다 동석에 속하는 돌 종류이지만, 밀화(蜜花) 같은 전황석은 화중지화(花中之花)이다. 아늑한 빛깔과 부드러운 감촉이 손끝이 따스해지는 것 같았다"라는 구절이 나옵니다. 이를 통해서 전각에 사용하는 석재가 다양하다는 것을 알 수 있습니다. 전각을 새기기 좋은 돌의 기준은 무엇인가요?

전각을 할 때 돌의 강도가 칼이 가는 대로 받아줄 수 있어야 전각하기에 적합한 석재입니다. 전각을 하다보면 좋은 돌을 수집하게 되는데, 이러한 석인재를 수집하는 일은 상당히 멋스러운 취미 가운데 하나입니다. 좋은 전각 작품 자체도 훌륭한 예술이지만, 아름다운 돌 자체에도 큰 매력이 있습니다. 전각가들은 좋은 돌을 보면 정신을 차릴 수 없게 빠져들지요.

「난화청전」(蘭花靑田).
좋은 전각 작품 자체도 훌륭한 예술이지만,
아름다운 돌 자체에도 큰 매력이 있다.

인재(印材)는 생산되는 지방의 이름을 따서 청전석(靑田石), 수산석(壽山石), 창화석(昌化石) 등이 있어요. 수산석에 해당하는 전황석은 얼마나 희귀한지 발견된 지 얼마 지나지 않아 황금보다도 값비싸게 거래되었다고 합니다. 지금도 간혹 중국에서 가져온 전황이라는 돌이 있는데, 그 값이 상상을 초월할 정도예요. 수산석의 경우 돌의 생김새나 빛깔에 따라 백부용(白扶容), 황부용(黃扶容)이라고 이름 붙이고, 등급에 따라 돌의 가치를 정합니다. 또 청화석 가운데 닭의 피를 뿌려놓은 것과 같다는 계혈석(鷄血石)이 있는데 제대로 형성된 계혈석은 엄청난 값을 부릅니다. 여기서도 계혈석에는 동석(凍石)이 곁들어져야 한다는 이론도 있지요.

이렇게 탁월한 인재로 사용되는 돌의 강도는 1.5도 내외입니다. 일반적으로 강도가 7도 이상이 되면 보석의 강도예요. 전각에 사용되는 돌은 중국의 경우 남쪽에 있는 푸젠성(복건성)에서 나오고 있고, 우리나라에서는 일반적으로 해남에서 나오는 인재를 제일로 치는데, 최근엔 거의 나오지 않아요.

－서예 작품 가운데 본문을 완성한 후 화룡점정의 과정으로 마지막에 하게 되는 작업이 낙관과 인장을 찍는 일입니다. 인장은 주로 어떤 위치에 찍게 되는지요?

서예작업에서 본문을 다 쓰고 난 후에 작가가 의미를 두는 곳에 낙관을 하게 됩니다. 마지막에 낙관을 찍다 망쳐서 좋은 본문을 쓰고도 실패하는 경우도 많아요. 특히 인장을 적절한 위치에 찍어야 합니다. 인장은 반드시 이름자나 아호 밑에 백문인 성명인을 먼저 찍습니다. 그 다음에 주문의 아호인을 그 아래에다 찍는 것이 일반

적입니다. 물론 이러한 주·백문의 순서는 별도로 규정하고 있지는 않으나 겸손의 뜻으로 이름 도장을 먼저 찍고, 나중에 아호인이나 자인(字印), 당호인(堂號印)을 찍게 됩니다. 반드시 두 개의 도장을 찍을 필요는 없어요. 때에 따라서는 성명인이나 아호인, 아니면 수결인(手決印), 또는 자인을 하나만 사용하는 경우도 있습니다. 이럴 때는 작품의 크기가 쓰인 모양새에 따라 주문, 또는 백문의 도장을 사용하게 됩니다.

인수인(引首印)은 글씨 첫머리 오른쪽에 찍는 것이 상례입니다. 이는 작품의 시작을 알리는 역할인데, 요즘은 인수인을 명언가구(名言佳句)로 하고 있어요. 원래는 서자(書者)의 당호라든가 별호의 인을 찍었지요. 작품의 비어 있는 공간에 적당한 의미의 도장을 주백에 관계없이 작가의 판단에 의해 찍게 되는데, 이러한 인장은 유인(遊印)이라고 합니다.

인장은 서예작품에서 최대한으로 아껴서 찍어야 합니다. 붉은색 인장이 강렬하기 때문에 조그마한 인장을 찍어도 시선을 끌게 되어 있어요. 서예작품에서 인장을 남발하는 작품들을 보는데, 이러한 작품에선 그 의미를 찾기 어렵습니다. 인장을 남발하면 감상자들의 시선이 분산되고 작품 또한 분산되어 보이기 때문에 꼭 있어야 할 자리에만 최소한의 인장을 사용해야 합니다.

－독립된 작품으로서의 전각이 주목받기 시작한 기간이 우리나라에서는 30여 년 정도 된 것으로 알고 있습니다. 공모전 등에 출품된 전각 작품은 어떻게 보고 계시는지요?

지금은 사라졌지만, 동아미술제[12]가 전각 예술에 대한 관심을 높이

는 계기가 되었어요. 이제 주요 서예공모전에서 전각은 중요한 분야가 되었습니다. 작품의 내용은 명언이나 시, 아름다운 문장 등이지요. 이러한 내용을 주·백의 대구(對句)로 하는 것이 원칙이지만, 간혹 전혀 상관이 없는 내용을 담고 있어요. 이러한 작품을 볼 때는 그 작가의 역량이 의심스러워요. 아직도 독립된 작품으로서의 전각에 대한 연구가 부족한 것이 아닌가 생각됩니다.

최근에는 일반 서화처럼 전각 그 자체를 감상적 차원의 예술품으로 제작하는 경우가 점차 늘어나고 있어요. 전각은 앞에서도 말했지만, 서예와 서로 상보적인 관계입니다. 전각 작품에서도 글씨가 들어가잖아요. 적어도 전각 작품에 쓰인 글씨라면 격이 높아야 합니다. 전각 작품에 부연 설명으로 곁들인 문장에서 훌륭한 서사(書寫)가 되지 않는다면, 그만큼 전각 작품의 질도 떨어지게 됩니다. 따라서 전각을 위한 각법만 연습할 것이 아니라 각의 격에 맞게 필법도 동시에 연마해야 할 것입니다.

－한국의 현대 전각 흐름에서 주목하는 작가가 있다면 말씀해주십시오. 개인적으로 전각 작품 발표는 어떤 방법으로 하고 계신지요?

현대 전각가로는 철농 이기우 선생을 꼽을 수 있습니다. 철농 선생은 위창 오세창 선생의 지도를 받은 한편 동경미술학교를 졸업했어

---

12 동아미술제(東亞美術祭): 동아일보사가 '새로운 형상성(形象性)의 추구'라는 표제를 내걸고 1978년 4월에 개최한 대표적인 민전(民展)이다. 동아일보사 주최로 개최해왔던 '동아사진콘테스트'와 '동아공예대전'을 통합하고 확대해서 만든 종합전람회로, 회화(동·서양화, 판화 포함)·조각·사진·공예·서예 등 각 분야에 걸친 공모전을 부문별로 격년으로 개최했다. 현재는 전시기획공모전으로 바뀌었다.

요. 위창과는 다른 측면에서 당시 최고의 안목으로 일컬어지는 무호 이한복 선생의 지도로 현대적 감각의 장법과 포치라는 문자의 조형성을 체득한 오창석의 각풍을 받아들여 독자적인 창작세계를 열었습니다. 1972년에 간행한 『철농인보』에 수록된 1,125과의 전각은 모든 서화가를 비롯한 명사들에게 인정받은 철농 전각의 예술적인 성취를 확인시켜주고 있습니다.

한국의 현대전각은 근대전각의 양대가였던 위창과 성재 김태석 이후부터 이분들의 맥을 계승한 작가들에 의해서 형성·전개되었어요. 전각은 서예가만 할 수 있는 것인데, 서예가라고 해서 모두 할 수 있는 것은 아닙니다. 철농 선생의 스승이셨던 위창 선생의 전각은 그분의 안목에 비해서 실망스러운 수준입니다. 전각가의 작품이라기 보다는 장인적인 전각이라고 생각합니다. 특히 위창 선생의 측관은 아직 본 적이 없습니다. 석봉 고봉주 선생의 전각은 일본풍인데 그 맥이 청람 전도진이나 석헌 임재우로 이어져 오고 있고, 철농 선생의 전각은 모암 윤양희와 근원 김양동 씨로 이어져 오고 있습니다.

나의 경우에는 5년에 한 번 씩 전시를 한 후 그 다음해에 전각집을 펴내고 있어요. 5년 동안 해온 전각들을 한자리에 모아 작품집으로 엮어내는 것이죠. 서예를 하면서 관심이 많이 갔던 서체를 중심으로 하는 경우도 있고, 감동적인 글을 읽고 그 글을 새기는 경우도 있어요.

-전각 작품집에 대해서 말씀해주셨는데, 인보(印譜)는 이와 다른 것 같습니다.

인보는 역대의 관인과 사인, 전각가의 전각 작품을 모아놓은 총집

으로서, 이른바 전각역사 3천여 년 예술의 결정체입니다. 또한 수집된 도장을 종이에 박아 인쇄한 책이기도 합니다. 역사적으로 초기엔 전각예술에 대해서는 벌레모양의 전서나 새기는 하찮은 재주라는 부정적인 평가가 주류를 이루었으며, 제대로 된 정당한 평가를 받지는 못했어요.

이러한 사실을 반영하는 대표적인 사례가『사고전서』(四庫全書) 수록 실태에서도 나타납니다. 청나라 정부가 출간한『사고전서』가 인보에 보인 관심은 극히 적었습니다. 인보는 송나라 때부터 비롯되었는데,『선화인보』(宣和印譜)는 송나라 최초의 인보입니다. 명나라 융경(隆慶) 6년(1572)에 고종덕(高從德)이 쓴『집고인보』(集古印譜)가 세상에 나오면서 인보는 완전히 새로운 시대를 맞이하게 됩니다. 이것은 원석(原石)을 날인한 것을 모아놓은 인보였기 때문에 전각가에게 기초적인 자료를 제공한 셈이지요.

우리나라의 인장이나 인보는 일부 도장 애호가나 서화가들의 감상을 위한 취미로 수집되었습니다. 조선시대 초기의 이용(안평대군)이나 근세의 김정희, 민영익, 이하응(흥선대원군), 권돈인, 정학교, 안심전 등이 많은 도장을 수집한 것으로 알려져 있습니다. 인보로는 오경석의『왕죽재인보』(王竹齋印譜), 오세창의『오위로인보』(吳韋老印譜) 3권, 이용문의『전황당인보』(田黃堂印譜) 4권과 전형필의『취설재인보』(翠雪齋印譜) 4권 등이 간행되어 전해오고 있습니다.

–최근 중국과 일본의 전각 흐름은 어떻습니까?

일본의 전각풍은 굉장히 사나운 편이고 상대적으로 중국의 전각풍은 순한 편이지요. 요즘에는 중국의 전각은 고대의 하층계급 글씨

였던 벽돌글씨체에 빠져 있어요. 옛 도공들이 벽돌이나 전돌에 새긴 못생긴 글씨체를 새기는 것이 유행하고 있습니다. 과거 형태를 중시했던 관인풍의 정제된 형식보다는 벽돌에 새기듯 형식에 구애받지 않고 제작하는 것이 요즈음 중국의 대세인 듯합니다. 특히 개성을 중요시하는 중국인들의 인풍과도 닿아 있습니다. 다른 사람과 달리한다는 것은 예술가로서 좋은 태도입니다. 반면 전각에 관심 있는 사람이라면 누구나 공감할 수 있는 부분은 부족하다는 느낌입니다. 개성과 공성(共性)이 같이 있어야 좋은 작품이라고 봐요.

일본의 전각은 실용인을 넘어서고 있습니다. 일단 부피가 커졌어요. 방촌의 크기에서 2~3치로 확장되고 있습니다. 중국은 시서화와 전각을 같이 합니다. 그러나 일본은 전각·글씨·그림을 각각 따로 전문적으로 하고 있어요. 서양의 미술을 일찍이 받아들인 탓인지 각 분야를 미분했어요. 일본작가 중에서는 바이 조테키(梅舒適)의 전각 작품을 관심 있게 보고 있어요. 바이 조테키는 오사카 출신으로 관서지방 제일의 전각가입니다. 각은 점잖고 학자풍이지요. 그의 작품을 보면 한문실력도 꽤 갖추고 있는 것처럼 보입니다. 한편 대만에서는 왕장위(王壯爲) 선생의 전각이 훌륭했어요.

―오랜 시간 전각을 해오면서 훌륭한 대가들의 전각 작품을 감상하셨을 텐데요. 좋은 전각 작품이란 어떤 작품이라고 생각하시는지요?

운치가 있어야죠. 격조가 있어야 하고요. 구체적으로 설명하자면 누구도 닮지 않고 자기 세계가 있는 각이 좋은 작품입니다. 대부분의 전각 작품들은 어디서 본 듯한 작품입니다. 독창적이기가 쉽지 않아요. 독창적이기 위해서는 자기만의 장법과 도법이 있어야 합니다. 이

역대 관인과 사인 및 전각가의 전각 작품을 모아놓은 인보(印譜).

러한 것이 미묘하고 작은 차이 같지만 결국은 큰 차이로 다가옵니다. 똑같은 돌에 똑같은 칼로 작업하면서 개성을 드러내기란 정말로 쉽지 않은 일입니다.

서예나 전각작업에서 흔히 볼 수 있는데, 글자 수가 많은 작업이 곧 훌륭한 작업인 것처럼 생각하는 작가들을 종종 볼 수 있습니다. 과연 이런 작업을 작가로서 해야 되나 하는 의문이 드는 경우가 많아요. 가령 「금강경」 5천여 자를 잔뜩 써놓는다든지, 또는 「금강경」에 나오는 것을 전각으로 1,200과 새겼다든지, 이런 것을 전시해놓고 좋은 작품이라고 내세우는 전각가들이 있어요. 사실 「금강경」을 5천 자 정도 써놓은 것을 보면 이게 과연 서예가의 작업인지 단순한 필사가의 작업인지 헷갈리는 경우가 많아요. 전각도 1,200과 정도를 한꺼번에 전시하면 이게 장인의 작업인지 전각가의 작업인지 모호할 때가 많고요.

예술작업에서 중요한 것은 울림 아니겠어요. 이러한 작업은 애썼다는 느낌 말고는 큰 울림이 없습니다. 작업이란 대작이라고 해서 좋고, 글자 수가 많다고 해서 좋은 게 아닙니다. 소품이라도 느낌이 살아 있어야지요. 단 한 글자로 작품을 하더라도 뭔가 관람객을 잡아당기는 느낌이 있어야 합니다. 작가의 미감과 철학, 메시지를 읽을 수 있어야 합니다. 그럴 때에만 그것이 의미 있는 작업이 될 것입니다. 작가로서 내가 아니면 할 수 없는 작업, 그런 작업을 작가는 할 수 있어야 합니다.

# 문자로 보는 인류의 문화사

## 틀린 글자가 있으면 서예가 아니다

—서예를 이해하거나 공부하기 위해서는 문자, 즉 한자에 대한 이해가 선행되어야 하겠지요?

서예를 하기 위해서는 한자와 문자학에 대한 이해가 반드시 필요합니다. 또한 그 시대를 이해하지 못하면 서체의 변화를 이해할 수 없어요. 문화사와 인문학에 대한 배경을 알아야 서예를 이해할 수 있습니다. 종이가 발명된 후 서체는 급격히 변화하게 됩니다. 종이에 걸맞는 행서와 초서가 나타나게 된 것이죠. 이렇듯 서체의 변화에는 중국의 역사가 담겨 있는 것입니다. 어떤 한자는 한 글자에 20여 가지의 뜻이 있습니다. 서체별로 계속 변천되었고, 시대별로 뜻이 첨가되어 온 것입니다.

또한 한자는 신화시대 이후 역사의 여명기에 걸쳐 생활 속에 세워진 기념비라고도 볼 수 있어요. 한자가 처음 나타나던 시기는 인간의 역사로 보자면 대변혁이 일어났던 시기예요. 따라서 고대문자를 연구

上陽烟尉正秋蠶夜
雨懷人天一方萬事不如歸
自好
天遠爲農老故鄉

起句杜牧秋夕句
二高翥轉句方岳偶句陸游
石林晚集句

박원규, 「집시」(集詩), 2004,
전서, 갑골문.

하려면 신화학과 고대학 등 다양한 방법이 요구된다고 생각합니다.

－문자학에 대한 이해가 부족하여 작품을 하는 데 어려움을 겪는 서예가들을 보게 됩니다.

한자에 대한 이해와 더불어 문자의 구성 원리를 이해하는 것이 서예가에겐 필수적입니다. 한나라 이전과 이후를 나눠서 살펴보면 한나라 이후에는 소전(小篆, 篆書)이 없어요. 이것은 문자학적으로 분명한 사실임에도 서예가 자신이 임의로 소전을 만들어서 쓰는 사람이 있습니다.

늘 강조하는 점이 서예가의 작품에서 무엇보다 중요한 것은 글자가 틀리지 않아야 한다는 것입니다. 요새 청대 서예가인 오창석이 쓴 「반야심경」을 보고 있는데, 이러한 대가가 쓴 작품에도 오자가 있어요. 예를 들면 '주'(說) 자로 써야 하는데 '축'(祝) 자로 쓴 게 보이더군요. 서울 종로구 탑골공원 「3·1독립선언기념탑」에 「기미독립선언서」가 새겨져 있습니다. 여초 김응현 선생이 쓴 것인데, 이 기념탑의 전체 한자 1,762자 가운데 원문과 달리 뜻을 알기 힘든 글자, 점과 획이 빠지거나 불필요하게 들어간 글자 등 잘못된 글자가 100여 자에 달하는 것으로 확인됐다는 신문보도를 보았습니다. 이렇게 되면 아무리 대가가 쓴 작품이라도 그 가치가 없는 것이죠.

문자학적으로 근거 없는 글자를 임의로 만들어 쓴다는 것은 한마디로 어불성설입니다. 한대 이후에도 새로운 문자들이 만들어졌습니다. 그러나 이러한 문자들은 조자원리에 따른 것이었습니다. 새로운 문명이 탄생함에 따라서 사상이입이 필요할 때마다 새로운 문자가 필요했던 것이죠. 한마디로 확장·생성되는 문자문명사라고나

할까요.

－먼저 문자의 기원에 대해 말씀해주십시오.

문자학자가 아니기에 전문적인 이야기는 할 수 없고요. 그저 읽은 여러 가지 책들에서 나오는 일반적인 이야기 정도만 하겠습니다. 문자학을 공부한다는 것은 고대인과의 대화입니다. 한자는 표의문자이기 때문에 그 형태를 보면 한자가 성립되었던 시대를 산 사람들의 생활 태도와 사고방식이 구체적으로 드러나게 되지요.

한편으로 각각의 글자들은 형성 당시의 모습을 여전히 간직함으로써 우리들에게 그 모습을 말해주려는 듯합니다. 만약 우리가 이 오래된 글자와 허심탄회하게 마주할 수 있다면 옛 사람들은 삼천수백 년 이전의 역사는 물론이고 문헌에도 전하지 않는 이런저런 비화를 속속들이 이야기해주었을 것입니다.

－고대의 유물을 통해서 보면 문자는 결국 권위를 나타내기 위한 것이 아닐까요?

고대 왕조의 성립과 함께 왕의 권위로 실질적인 질서가 유지되고, 왕이 그 질서를 관장하게 됩니다. 사실 왕에게 주어진 권위는 왕이 위대하기 때문이 아니라, 신의 매개자로서 중간 역할을 했기 때문에 주어진 것이죠. 때문에 그 권위를 온전히 자신의 것으로 만들기 위해서는 자신이 그 권위를 갖기에 합당한 사람임을 증명하는 근거가 필요했을 것입니다. 다시 말해 신의 뜻에 따른 왕의 행위를 단지 말로만 전하고 끝나는 게 아니라 어떤 형태를 통해 정착시키려고 했던 것이죠.

어떤 사물에 정착시켜 자신의 권위를 드러내는 과정을 통해 시각

적으로 나타낼 필요가 있었습니다. 이러한 과정을 통해 비로소 왕이 실제로 질서를 부여하는 사람이라는 근거가 마련되었던 것입니다. 문자는 바로 이러한 요구에 대한 대안으로 탄생했다고 보는 것이죠. 그리고 그 시점부터 비로소 역사가 시작됩니다.

−문자는 신화와 역사의 접점에 자리하게 되고, 문자학을 공부하기 위해서는 신화학과 역사학을 공부해야 된다는 말씀이지요.

조금 더 깊이 생각해보면, 문자는 신화를 배경으로 신화를 계승해 그 내용을 역사 속에 정착시키는 역할을 맡았습니다. 따라서 원시문자는 신의 말이 됩니다. 아울러 신과 함께 존재했던 말을 형태화하고 현재로 끌어내기 위해 탄생한 것이라고 볼 수 있습니다. 문자는 원래 신과 소통하고 신을 드러내기 위한 것인 동시에 신의 대리인인 왕권의 확립을 돕는 역할을 했습니다.

−말보다 문자가 더 늦게 만들어졌다고 말씀하셨는데 얼마나 더 늦게 만들어졌나요?

인류가 말을 하기 시작한 시기는 수십만 년 전으로 추측된다고 합니다. 말의 역사에 비하면 문자의 역사는 상대적으로 매우 일천한 셈이죠. 가장 오래된 문자로 알려져 있는 이집트의 신성문자와 수메르 설형문자의 원형으로 알려져 있는 상형문자가 성립된 것은 기원전 31세기경으로 추정된다고 합니다. 지금으로부터 약 5천 년 전의 일이지요. 한자의 성립은 그보다 훨씬 늦어요. 자료를 통해 확인할 수 있는 한자의 성립 추정 시기는 대체로 기원전 14세기경, 지금으로부터 약 3,300~3,400년 전의 일입니다. 문자가 생긴 후 중국의 문화는 눈부시게 전개되었습니다. 그 중심에는 항상 한자가 있었고요.

－문자를 배운다는 것은 결국 과거와의 대화라고 하셨는데, 일반인이 문자를 통해 과거를 유추한다는 것이 쉬운 일은 아니지요?

고대인들의 생활상을 이해하기 위해서는 우선 그들이 사용했던 말의 정확한 형태를 알아야만 할 것입니다. 다행히도 갑골문(甲骨文)과 금문(金文) 모두 성립 당시의 모습을 그대로 간직하고 있어요. 그 다음은 당시 문자가 사용된 의미와 방법에서 가장 본질적인 의미를 알아내야 합니다. 그러려면 갑골문과 금문을 충분히 비교한 다음, 그에 대한 확실한 이해를 바탕으로 정리해서 하나의 체계로 조직하는 작업이 뒤따라야 할 것입니다. 문자는 당시의 사유 방식에 따라 엄밀하게 하나의 원리로 구성되는 것이기 때문이지요.

－'문자를 연구한다'는 것은 단순히 한자를 이해하는 것이 아니라 문화와 역사를 연구하는 것이라는 생각이 듭니다.

한자는 문자가 성립했을 당시의 문화권과 그 주변에서 벌어진 다양한 양상을 정확하게 투영하고 있습니다. 예를 들어 북방에 있었던 샤머니즘이라든지, 남방의 농경문화에 있었던 여러 가지 의식 등이지요. 어떤 학자들은 그 당시 분포되어 있던 문신 풍습을 이야기하기도 합니다. 조개를 화폐로 사용했던 문화, 원시사회에 오래도록 남아 있던 사람을 희생하여 신에게 바치는 풍습 등이 문자 안에 남아 있는 것이죠.

### 문자학의 성전

－문자학을 공부하거나 연구할 때 기본으로 삼아야 할 대표적인 텍스트는 무엇인가요?

『설문해자』(說文解字)와 관련된 책들. 가장 뛰어난 주석인
청나라 단옥재의 『설문해자주』(說文解字注)를 비롯해,
계복의 『의증』(義證)과 주준성의 『설문통훈정성』(說文通訓定聲) 등이
설문학의 정수라 할 수 있다.

문자학의 성전으로 불리는 책이『설문해자』입니다. 문자학에선 정말 귀한 보고입니다.『설문해자』란 후한의 허신이 약 9천 글자 각각에 대해 문자의 성립을 설명하고 본의, 즉 문자의 원래 의미를 구명하여 '부수법'(部首法)이라는 원칙에 따라 문자를 그룹별로 분류한 자서(字書)입니다. 서기 100년에 완성되었고요.『설문해자』는 문자의 본의와 자형의 짜임을 설명하고 있습니다.『설문해자』는 문자의 형(形)·음(音)·의(意) 전반에 걸쳐 고찰한 최초의 문자학 저술입니다. 이후에『설문해자』에 대한 연구는 경서 연구를 위한 보조적인 역할에 그치지 않고 독립된 학문으로서 자리를 차지하게 됩니다.

−『설문해자』에 대한 연구가 학문으로까지 자리 잡은 것을 보면, 문자학 연구에서『설문해자』가 중요한 위치를 차지하고 있다는 말씀이지요?

나중에는 설문학이라는 연구 분야가 탄생하기도 했지요. 이 분야의 최고봉이라고 일컬어지는 단옥재의『설문해자주』, 왕균의『설문해자구두』(說文解字句讀), 주준성의『설문해자통훈정성』(說文解字通訓定聲) 등 매우 많은 권수로 이루어진 한 벌의 연구서들이자 탁월한 업적이 담긴 책들이 차례로 출현하게 됩니다. 고증학자의 한 사람인 왕명성은 진전의 저서『설문해자정의』(說文解字正義)에 붙인 서문에서 "문자는 허 씨(許氏)를 종(宗)으로 삼아야 할 것이다. 그렇게 하여 반드시 먼저 문자를 궁구하고 그런 뒤에 훈고(訓詁)에 통한다. 그러므로『설문해자』는 천하 제1종의 책이다. 천하의 책을 아무리 두루 읽는다고 해도『설문해자』를 읽지 않으면 여전히 아무것도 읽지 않음과 같다.『설문해자』에 통하기만 하면 다른 책들을 아직 읽지 않았어도 통유(通儒)가 아니라고 말할 수 없다"라고 말했습니다.

다시 말해『설문해자』에 대해서 절대적이라 할 정도의 권위를 부여했던 것입니다.

―허신이『설문해자』를 쓴 이후 새로운 자료들이 지속적으로 발굴되었습니다. 경우에 따라서는 허신이 풍부한 자료에 의존하기보다는 자의적인 해석을 한 부분도 있지 않을까요?

사실『설문해자』가 집필된 시기에는 갑골문과 금문 등 고대의 문자 자료가 발굴되지 않았던 때였어요. 한편으로는 문자학을 연구하는 방법도 많이 부족한 시기였지요. 때문에『설문해자』는 당시의 시대사상을 토대로 하여 문자를 해석한 부분이 적지 않습니다. 예를 들어 왕은 '천지인삼재'(天地人三才)를 관통하는 것으로, 풍(風)은 바람이 일어 벌레가 생기므로 '충'(蟲)에서 유래한 글자라는 식으로 풀이하고 있습니다.

한편으로 생각해보면 허신 스스로도 문자학적 성과는 그리 만족할 만하지 않았을 수도 있어요. 하지만 허신이 문자학에 그만큼 확신을 가질 수 있었던 것은 당시 음양이원론(陰陽二元論)과 천인상관(天人相關)의 자연관이 그의 문자 체계와 일치를 이루었기 때문이라고 합니다. 그는 문자 체계란 곧 자연적 질서의 표현이라고 생각했던 것이지요.

『설문해자』는 부수의 일(一)부터 시작하여, 상(上)과 시(示)와 삼(三)으로 전개하고, 거기서 다시 왕(王)과 옥(玉)으로 나아간다는 식으로 구성되어 있습니다. 그러면서 삼라만상을 나열하고, 마지막으로 그 만상을 운동하게 하는 십간십이지(十干十二支)로 끝마쳤다는 데서 문자는 곧 자연적 질서의 표현이라고 생각한 것을 알 수 있어요.

－허신은『설문해자』에서 서예를 뜻하는 '서'(書)를 어떻게 이해하고 기술하고 있는지 궁금합니다.

　『설문해자』의 '율부'(聿部)를 보면, "율이란 글을 쓰는 도구, 즉 붓이란 뜻이다. 초나라에서는 '율'이라 하고, 오나라에서는 '불률'(不律)이라고 하며, 연나라에서는 '불'(弗)이라 한다"라고 적고 있어요. 허신은 '서' 자에 대해 "서, 저야"(書, 著也)라고 말하고 있는데, 이에 대해 문자학자인 단옥재는『설문해자』,「서」(敍)에 "죽백(竹帛)에 쓰는 것을 '서'라고 하는데, '서'란 그 사물의 모양과 꼭 같게 한다는 뜻이다"라고 밝히고 있습니다.「주」(注)에서는 "죽백에 쓰는 것은 붓이 아니면 방법이 없다"라고 기술하고 있어요. 여러 군데에서 서에 대한 기록이 발견됩니다.『석명』(釋名)에는, "서란 '서'(庶) 자의 뜻으로, 뭇 사물을 기록한다는 의미이다. 또 죽간이나 종이에 기록하여 영원불멸함을 말하기도 한다"라고 적고 있지요.

　『상서』(尙書)를 보면 '서'에 대해 공영달은 '서'란 '서'(舒) 자의 뜻이라고 밝히고 있습니다.『서위선기검』에 이르기를 , "서란 모양을 꼭 같게 한다는 뜻이다"라고 말하고 있습니다. 아울러 "서란 그 말을 쓰는 것으로, 그 마음을 그대로 그려내고 감정을 구김살 없이 있는 그대로 드러내는 것이다"라고 했습니다. 결국 과거엔 한자를 '서'라고 했는데, 이것은 문자가 '서사', 즉 쓰는 것이기 때문입니다.

－오늘날의 '서예'와 의미가 일부 통하는 것도 있지만, 그 의미가 맞지 않는 것도 발견할 수 있습니다. 생각하기에 따라 문자에 대한 굉장히 황당한 해석도 나올 수 있지 않을까요?

　그렇게도 생각할 수 있지요. 이러한 해석이 나온 배경을 살펴봐야

되는데, 이는 당시의 사상과 자연관에 따른 것입니다. 우리가 주목해야 할 부분은 문자의 기원적 의미는 글자 원래의 형태에 입각해 당시의 사유 방식에 따라 고찰되어야 한다는 것이죠. 『설문해자』가 집필된 시대에는 특히 음에 바탕을 둔 해석이 유행했어요. 후한 말 유희(劉熙)가 집필한 『석명』은 모든 말을 음의(音義)에 가까운 말로 해석하는 방법을 택하고 있습니다. 예를 들어 다음과 같이 해석했다는 것이죠.

日, 實也, 光明盛實也

月, 缺也, 滿則缺也

해는 실하니 이지러지지 않는 것,

달은 결하니 차고 이지러지는 것

## 문자라는 말은 어디서 왔을까

─왜 문자라는 이름을 사용했을까요? 문자라는 말이 어디에서 왔는지 궁금합니다.

'문자'(文字)라는 글자에 대해서 살펴볼 필요가 있을 것 같군요. 문(文)은 상형문자처럼 하나의 글자체로 된 문자입니다. 자(字)는 증가한다는 뜻인 자생(滋生)을 의미하고 있어요. 따라서 두 글자는 회의문자와 형성문자 같은 복합 문자를 지칭하는 것으로 해석되어왔습니다. 그러나 이러한 견해는 나중에 붙여진 해석에 불과합니다. 문자의 원래 뜻은 다른 데 있어요. 문은 '문신'이라는 뜻으로, 사람의 가슴에 문신을 그려넣은 형상을 본뜬 형성문자입니다. 아마도 고대

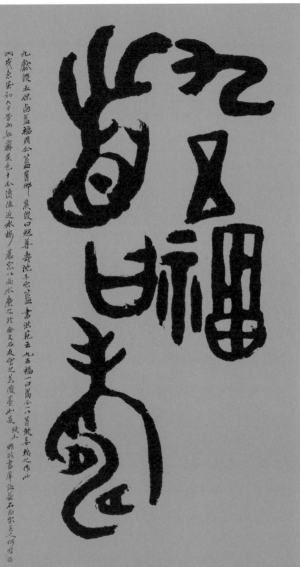

九歡陵五𝄆自盖福周公盖彝郡一象彝曰䰇尊壽沈子它盖書洪范五九五福一曰萬今六首歆妄数之作以

戊寅年初六日當和如㴑䍿色十不濟焉近水橋晨窓八雨水瀀之於無艾石友寮之其滾雲山是
𝄇胙非書屏嶺盖石南客夌人何浩

에는 시체를 신성하게 치장하는 의식으로서 문신을 새겼던 것 같습니다. 이러한 이유로 문조(文祖), 문고(文考), 문모(文母) 등 조상을 가리키는 말에도 문을 붙였어요.

자는 조상의 위패를 모신 사당 속에 아이가 서 있는 모습을 나타낸 글자입니다. 고대에는 어린아이가 태어나 일정 기간이 지나면 비로소 새로운 가족이 생겨난 것으로 여기고 그 탄생을 조상에게 보고하기 위해 사당에 참배시키는 '가입식'이라는 의식을 행했습니다. 지금도 이러한 의식은 일부 남아 있는 듯합니다. 이때 아이를 부르는 이름이 정해지는데 그 이름이 자예요. 즉 이름 대신 불리는 명칭이었습니다. 이러한 사례는 고대 문자의 형상이 각각의 의례와 습관, 고대적인 관념 위에 성립되었고, 그러한 의미가 글자 형태에 반영되었음을 말해줍니다.

－문자라는 단어가 정식으로 문헌에 등장하게 된 것은 언제부터인가요?

한자를 '문자'라는 말로 최초로 표기한 책은 사마천의 『사기』입니다. 이 책의 「진시황본기」(秦始皇本紀)에 '서동문자'(書同文字)라고 쓴 데서 그 기원을 찾아볼 수 있지요. 이후 『한서』, 「예문지」(藝文志)에 "문자가 다른 것이 7백여 자나 된다"라는 말이 나옵니다. 『후한서』(後漢書), 「안제본기」(安帝本紀)에는 "잘못되고 누락된 것을 정리하여 바로잡고, 문자를 옳게 바로잡았다"라고 기술하고 있고요. 『동관한기』(東觀漢記), 「환제기」(桓帝記)에는 "처음으로 비서감을 설치하여 도서와 고금의 문자를 관장해 그 이동(異同)을 대조토록 했다"라는 말이 나오고요. 이를 종합해서 보면 '문자'라는 말로 표기한 것은 한대 이후의 일임을 알 수 있습니다.

-중요한 의미의 단어라면 다양한 어휘로 풀어내는 것이 한문의 특징인 것 같습니다. 중요한 단어인 '문자'를 지칭하는 말이 여러 가지 더 있었을 것 같은데요.

문자는 다른 말로 '서계'(書契)라고도 불렀습니다. 『주역』, 「계사전하」(繫辭傳下)에 보면 상고시대에는 끈을 묶어 약속의 표시로 삼아 정치를 했지만 뒷날 복희씨(伏羲氏) 시대에 이르러 '서계'를 만들어 썼다고 나옵니다. 실제로 문자가 등장한 것은 은 왕조의 후기인 기원전 14세기 무렵에 들어와서입니다. 복희가 서계를 만들었다는 이야기는 물론 전설입니다. 여기서 복희는 전설 속에 나오는 옛 제왕인데 남방 묘족(苗族)의 신이었다고 보는 것이 일반적입니다. 서계라는 말도 진한 이후에 나왔을 것으로 추정됩니다.

옛 문헌을 보면 문자는 옛날에는 그저 문이라고 불렸으며, 문장은 문사(文辭)라고 했습니다. 『맹자』, 「만장상」(萬章上)에 "문 때문에 사(辭)를 해치지 않는다"(不以文害辭)라고 나와 있습니다. 이것은 언어의 표면적인 의미만 보다가 참 문맥을 잃어서는 안 된다는 뜻입니다. 또 『논어』, 「학이」(學而) 편에서는 "실행하여 여력이 있으면 문을 배워라"(行有餘力則以學文)라고 했습니다. 언어 규범을 배우는 일은 부차적인 일이라고 지적한 듯합니다. 문자를 서계와 동의어로 사용했지만 글자의 처음 뜻에는 차이가 있었습니다. 서는 주술적인 목적에서 감추어두는 주문이고, 계는 새겨서 표시하는 기호방법이라는 의미가 있었지요. 또한 문자를 명(名)이라고 한 일이 있습니다. 『주례』(周禮)에서 '서명'(書名)이라 한 것은 문자를 가리킵니다. 정리해서 말씀드리자면, 문·명·자는 모두 사람의 출생, 관례, 혼례, 상

례와 관계가 있고, 서는 문자의 기능, 계는 기록 방법과 관련이 있던 것입니다. 이것 말고 본래 문자를 뜻하는 글자들인 문·명·자 따위는 모두 통과의례와 관계가 있었습니다.

－한자의 기원과 생성에 대한 여러 가지 설들이 있습니다. 구체적으로는 어떤 것이 있나요?

한자의 기원과 생성에 대해서는 선진시대 이래로 지금까지 여러 가지 주장이 제기되어왔는데 대표적인 몇 가지만 이야기해보겠습니다. 먼저 결승(結繩)에 대한 이야기입니다. 글자가 없었던 시대에는 노끈으로 매듭을 맺어서 기억의 편리를 꾀하고 또 서로 뜻이 통하게 했습니다. 이러한 결승은 고대 이집트·중국·티베트에서 행해졌으며 하와이·페루에서는 근대까지 남아 있었다고 합니다.

중국의 옛 전적(典籍)에 보이는 결승에 대한 기록을 시대 순서에 따라 살펴보면 다음과 같습니다. 『주역』, 「계사하」(繫辭下)에는 "상고시대에 결승으로 다스렸는데, 후세에 이르러 성인이 이를 서계, 즉 문자로 바꾸었다"라고 되어 있어요. 『노자』에는, "백성들로 하여금 결승을 복원하여 사용하게 했다"라는 말이 나옵니다. 그런데 이러한 기록들은 구체적인 증거의 제시나 예시가 없는 단순한 서술에 불과하여, 의문이 제기되기도 합니다. 남아 있는 문헌 등을 통해서 알 수 있는 바는 큰 일은 매듭을 크게 하고, 작은 일은 매듭을 작게 했다는 것이며, 약정(約定)에서 수량을 표시하여 뒷날의 증거로 삼았다는 사실입니다. 이는 결승이 명확하게 언제인지는 알 수 없으나, 중국에 아직 문자가 없던 상고시대에 인간의 기억력 보조 수단으로 사용되었음을 알게 해준다고 말할 수 있습니다.

다른 것은 '팔괘'(八卦)와 관련된 말입니다. 허신의 『설문해자』, 「서」와 공안국의 위(僞)『고문상서』, 「서」에는 팔괘가 중국문자, 즉 한자의 조자(助字)와 밀접한 관계가 있는 것처럼 기록되어 있습니다. 이 팔괘란 두말할 필요도 없이 『주역』의 팔괘입니다. 『설문해자』, 「서」와 『고문상서』, 「서」에는 모두 팔괘가 복희씨 시대에 만들어졌다고 하고 있으나, 복희씨가 정말 실존했던 인물인지도 불투명하고, 또 설사 실존 인물이라 하더라도 그 시대가 정확히 언제인가를 알 수 없는 상황이므로 팔괘가 언제 만들어졌는지는 확실하게 알 수가 없어요. 그렇다면 한자가 이 팔괘로부터 비롯된 것인지가 문제입니다. 위에서도 말한 바와 같이 『설문해자』, 「서」와 『고문상서』, 「서」에는 직접적으로 이 팔괘가 바로 한자의 기원이라고는 말하지 않았으나, 상당한 수준으로 한자는 팔괘에서 유래되었다고 암시하고 있습니다.

─그렇지만 팔괘에서 한자의 자형이 나왔다는 것은 어쩐지 설득력이 약해 보이는데요.

팔괘는 문자의 자형과는 전혀 상관없지요. 그래서 팔괘설은 억지에 가까운 속설이라고 봅니다. 비록 팔괘가 여덟 가지 종류의 자연계의 현상을 나타내는 고정된 부호라고 볼 수 있다 하더라도, 이 팔괘는 결코 문자일 수도 없고 또 문자의 기원과도 전혀 관계없기 때문이지요.

### 한자의 기원은 무엇인가

─한자의 기원과 생성에 대하여 이야기할 때, 대표적인 것이 창힐의 문자 조자설인 듯합니다. 중·고등학교 때 한문시간에 배운 기억이 있습니다.

한자의 창조자로 아주 오랜 옛날부터 거명된 사람이 바로 창힐입니다. 창힐이 한자를 창조했다는 문헌 기록들을 살펴보면 『한비자』, 「오두」(五蠹) 편, 『여씨춘추』(呂氏春秋), 「군수」(郡守) 편, 『세본』(世本), 『회남자』(淮南子), 「본경훈」(本經訓) 편 등이 있어요. 허신이 상세하게 말하기를 "황제의 사관 창힐은 새와 짐승들의 족적들을 관찰하고, 그들의 무늬의 차이를 비교 분석해낼 수 있음을 알게 되어 이를 토대로 비로소 문자를 창조해냈다"라고 했습니다. 이러한 기록들로 말미암아 과거의 학자들은 대부분 한자는 창힐이 창조한 것으로 믿었습니다.

그러나 이 창힐의 문자조자설도 문제점을 가지고 있어요. 창힐은 전설상의 인물로서 그의 사적(事蹟)과 생존했던 시대가 어느 때인지를 도무지 알 수 없다는 점입니다. 위에서 인용한 창힐의 문자조자설을 주장한 기록들보다 앞선 시대의 기록인 『순자』, 「해폐」(解蔽) 편에는 "문자를 좋아한 사람이 많았는데, 창힐이 홀로 후세에 전해지는 것은 그가 오로지 이 길 하나에 매진했기 때문이다"라고 나와 있습니다. 이는 창힐이 문자를 애호한 많은 사람들 가운데 한 사람일 뿐이며, 그만이 후세에 전해지고 있을 따름이라고 한 것이지, 결코 그가 문자를 창조했다고 한 말은 아니라는 것이죠. 창힐의 사적이 한자와 어떤 관련이 있었으리라고 추측할 수는 있을지 모르지만, 결코 창힐 한 사람이 문자를 창조했다고 믿기는 어렵다고 봅니다.

─그밖에 신뢰할 수 있는 가설은 없는지요?

도화설(圖畵說)이 있어요. 한자는 사물을 사실적(寫實的)으로 그린 그림이 기원이라는 것이 도화설입니다. 현대의 문자학 연구자들

은 대부분 이 설을 믿고 있습니다. 현대에 와서야 비로소 일반화되었지만, 중국의 옛 문헌에서도 이 설을 유추할 수 있는 기록이 있어요.

예를 들면『여씨춘추』에는 "사황이 도형을 만들었다"라고 나와 있고, 『세본』에는 "사황이 도형을 만들었고, 창힐이 문자를 만들었다"라고 적고 있습니다. 여기에 나온 사황이 비록 전설적인 인물로서 실존 여부가 의문이긴 하지만, 어쨌든 그의 그림이 창힐의 문자 창조와 동등한 수준으로 거론되고 있다는 사실은 한자가 도화, 즉 그림에서 기원되었음을 유추할 수 있는 자료가 됩니다. 이밖에 현재까지 발견된 중국의 문자 가운데 최고(最古)인 갑골문자 가운데 상형문자는 『설문해자』에서 표준으로 삼은 소전체(小篆體)보다 훨씬 더 사물의 형체를 본떠서 그린 그림에 가깝다는 사실이 이 설에 대한 신빙성을 더욱 높여줍니다.

–'서화동원'이란 말이 있지만 그림이 곧 문자는 아니기에, 문자와 그림과는 차이가 있지 않을까요?

도화설에서 주목해야 할 것은 문자와 도화와의 차이점이 어디에 있느냐일 것입니다. 지적하신 대로 도화, 즉 그림이 바로 문자는 아니기 때문이지요. 문자와 그림이 모두 의미를 갖추고 있다는 점은 같지만, 문자에는 음(音)이 있고 그림에는 음이 없다는 것이 가장 큰 차이입니다.

앞에서 이야기한 것같이 한자의 기원에 대해서 종래에 여러 가지 설이 있어왔지만 그 가운데 가장 합리적이고 신빙성이 있는 것은 도화설이에요. 어떤 동일한 사물을 그림으로 그린 모양은 시간과 장소, 사람에 관계없이 기본적으로 같거나 비슷하잖아요. 이런 사실에서

유추해보면 한자는 어떤 한 사람에 의해 창조되지도 않았고, 또 어느 한 시점, 한 지점에서만 만들어지지도 않았다는 것을 알 수 있습니다. 사물을 사실적으로 그린 그림에서 출발하여 자연적인 변천 과정을 거쳐 모두가 인정하는 약정으로 만들어졌다고 결론내릴 수 있다는 것이죠.

－한자를 연구하는 학문을 단순히 문자학으로 생각하고 있는데, 한자가 성립된 후 한자연구는 어떻게 진행되었는지요?

한자를 연구하는 학문을 중국에서는 전통적인 명칭으로 '소학'(小學)이라 합니다. 소학은 한자가 지닌 자형·자음·자의를 주요 대상으로 하여 다시 문자학·음운학·훈고학으로 구분됩니다. 유교를 국교로 삼았던 과거의 중국에서는 만인의 필독서였던 경서를 철저하게 연구했습니다. 따라서 경서를 닦는 학문, 즉 경학을 모든 학문 가운데 가장 중시했습니다. 경서를 좀더 정밀하게 이해하기 위해 2천 년에 걸쳐 모든 방면의 연구에 집착해왔지요. 소학이 경학 속의 기초 학문으로 자리를 차지해왔던 것입니다. 경서라고 해도 본래 문자로 엮어진 문헌이므로 그 내용을 좀더 깊이 이해하기 위해서는 언어학적·문헌학적 연구로부터 출발하지 않으면 안 됩니다. 그렇기 때문에 소학이 경학 가운데 기초 과학으로 자리를 잡은 것이죠.

경학은 청나라 때 눈부시게 발전했어요. 경서의 정확한 독해보다도 이론적인 사고를 중시했던 송학(주자학)에 대립해 청조의 경학자들은 엄밀한 본문교정에서 출발하여 경서의 정밀한 이해를 목표로 삼았습니다. 그들의 실증주의적인 학풍을 고증학이라고 하잖아요. 고증학자들이 경서를 연구할 때 강력한 무기로 삼은 것이 소학이었

습니다. 이러한 이유로 청대에 들어서자 경학의 발전과 더불어 소학의 연구도 번영기를 맞이하게 되었던 것입니다.

## 갑골문과 금문의 발견

－문자의 기원에 대한 연구에서 가장 먼저 이루어져야 하는 일은 갑골문과 금문을 통해 문자가 가진 본래의 정확한 글자 형태를 파악하는 것입니다. 그렇다면 갑골문은 언제 발견되었는지요?

갑골문자는 19세기가 20세기에 선사한 위대한 선물이었다는 찬사를 들을 정도로 문자학과 서예학 연구에서는 대단한 발견이었어요. 또한 고고학계에는 은 왕조 유적의 발굴이라는 커다란 수확을 가져온 시발점이기도 했고요. 갑골문이 처음 발견된 게 1899년입니다. 이에 얽힌 에피소드를 말하자면 중국의 중앙교육기관이었던 국자감(國子監)의 좨주(祭酒) 왕의영이 말라리아에 걸려 고생하고 있었다고 합니다. 그래서 말라리아 특효약으로 팔리고 있던 갑골을 구해 복용하던 중 우연히 갑골조각에서 문자의 흔적을 발견했어요. 당시 그 집의 식객이던 유철운과 함께 찬찬히 살펴보니 그것은 분명 이제까지 한 번도 본 적 없는 고대 문자였던 것이죠. 왕의영은 고대 금석학에도 조예가 깊은 학자였습니다. 그는 비용을 아끼지 않고 갑골을 사들였는데 그 이듬해 의화단 운동의 책임 문제로 자살하고 말았습니다. 그리하여 그가 남긴 유품은 모두 유철운의 손에 건네졌어요.

－갑골이 처음에는 약재로 팔렸다는 사실이 흥미롭군요. 좀더 일찍 구안자(具眼者)들의 눈에 띄었다면 많은 문자들이 보존되었을 텐데요.

갑골이 출토된 곳은 안양현 소둔촌 부근입니다. 황하(黃河)강이

갑골문은 중국 상(商)나라 때 점치는 데 사용했던 귀갑(龜甲)·우골(牛骨)에 새긴 문자이다.

바라다 보이는 소둔촌의 야트막한 경사지에 펼쳐진 그리 깊지 않은 너른 밭 지층에서 고대 생물의 유골로 보이는 것들이 이따금씩 농부들의 호미 끝에 걸려나왔던 것이죠. 농부들은 이를 고대의 용골이라고 하면서 약재상에 팔아넘겼습니다. 그 가운데 문자가 많이 새겨져 있는 것은 오래된 우물 속에 내던져버리고 글자 수가 적은 것은 글자를 깎아 출처를 감춘 채 팔아넘겼어요. 그러나 글자가 새겨진 것이 비싸게 팔리고 급기야 한 글자에 2원이나 준다는 말이 들리자 농부들은 앞을 다투어 갑골을 파내기 시작했어요.

이렇게 해서 유철운의 수중에는 삽시간에 문자가 새겨진 수천 조각의 갑골이 모이게 됩니다. 유철운은 수중에 들어온 수천 조각의 갑골 가운데 문자 자료로 이용할 만한 1,058개의 조각을 골라 탁본을 뜨고 『철운장귀』(鐵雲藏龜) 전6권을 펴냈는데, 이때가 1903년 9월이었습니다. 『철운장귀』가 간행된 다음해인 1904년에는 이미 금문학 분야의 대가였던 손이양[1]이 갑골문자의 해석을 시도하고 『계문거례』(契文擧例) 제1권을 펴냈으며, 그 이듬해에는 『명원』(名原)을 저술해 갑골문자의 문학적 고찰을 시도했습니다. 중국의 고증학자 나진옥[2]은

---

1 손이양(孫詒讓, 1848-1908): 경학(經學)·제자학(諸子學) 등 학문 영역이 넓었던 청나라 말의 학자. 당시 성행하기 시작한 금석문의 연구에서도 탁월한 견해를 보였다. 새롭게 학계에서 주목된 은허(殷墟)에서 출토된 갑골문에 대해 처음으로 조직적인 연구를 시도했다. 이는 새로운 고전과 사학 연구의 출발점이 된 것으로 그 의의가 크다.

2 나진옥(羅振玉, 1866-1940): 중국의 학자. 금석학·고증학의 제1인자로 알려져 있다. 은허에서 출토된 갑골문자를 연구하고 『은허서계전고석』 등을 펴내 그 해독을 시도했다. 또 돈황에서 발견된 문서 등의 연구로 '돈황학'의 기초를 닦았다. 경사대학당 농과대학 감독을 역임했으며, 일본에 청조고증학을 소개했다.

1910년에 『은허정복문자고』(殷墟貞卜文字考)를 집필했어요.

─한 가지 의문은 고대 문자인 갑골문자가 발견되자마자 수년 내에 상당 부분을 해독하여 책으로 냈다는 점입니다. 금문에 비해서 상대적으로 해독하기가 쉬웠는지요.

갑골문자는 출토된 지 10여 년 만에 거의 해독된 셈인데, 다른 고대 문자 해독의 역사에 비하면 놀랄 만큼 빠른 속도입니다. 그러나 해독에 참여한 사람들의 면면을 살펴보면 결코 부자연스러운 일이 아니었어요. 예컨대 갑골문자 해석에 참여한 학자 가운데 한 사람인 손이양은 일찍이 은·주시대의 청동기에 새겨진 명문을 연구하면서 이미 『고주습유』(古籒拾遺)와 같은 연구해석서를 펴낸 고대 문자에 정통한 대가였습니다.

해독 작업이 빠르게 진행되었던 것은 출토된 자료의 글자 형태가 금문과 거의 동일했기 때문입니다. 갑골에 씌어진 문장의 내용을 이해하는 데 많은 어려움이 뒤따랐지만 문자 자체를 규명하고 해석하는 기초는 이미 갖춰져 있던 셈이지요. 좀더 덧붙이자면, 한자는 성립한 이래 캘리그래피로서의 서체의 변천을 겪기는 했지만 기본적인 구조 변화는 없었으며, 글자의 용법 역시 동일해서 갑골문자와 한자는 동일한 체계를 지지고 있었습니다. 한자는 원시시대 이래 현대에 이르기까지 일관되게 전해 내려온 유일한 문자 체계이기 때문에 가능했던 것이지요.

─일반적으로 갑골에 점을 치는 과정에서 나온 것이 갑골문자라고 이해하고 있습니다. 어떤 방식으로 갑골에 점을 치게 된 것인가요?

그 시절엔 점을 칠 때는 동물의 뼈 외에 거북의 등딱지를 사용했습

니다. 거북의 손발이 나오는 갑교(甲橋) 부분을 자른 다음 그것을 펼쳐 좌우에 긍정과 부정을 의미하는 두 가지 형식의 복사(卜辭)를 표기했습니다. 그 안쪽에는 찬(鑽)이라고 하는 가로로 긴 홈을, 그 옆에는 작(灼)이라고 하는 둥근 형태의 작은 홈을 팠는데, 그곳을 태우면 찬의 표면에는 가로선이 나타나고, 작은 표면에는 세로선이 나타나게 됩니다. 이 형태를 문자로 나타낸 것이 복사입니다.

─만일 복사의 목적이 단지 점을 치고, 길흉을 예고하는 것에 불과했다면 점을 보는 것만으로 충분했지 굳이 그 내용을 글로 새겨 남길 필요는 없었을 것입니다. 그런데 왜 점친 내용과 그것에 대한 왕의 판단까지 새겨둔 것일까요? 실제로 입증된 사실에 대한 내용까지 새겼다는 것은 무엇을 의미하는지 궁금합니다.

거기에는 왕이 점친 내용을 보고 판단한 사실에 오류가 없었다는 점을 기록으로 남기려 한 의도가 엿보입니다. 뿐만 아니라 거기에 적힌 점의 풀이에 대한 신성성을 유지하려던 목적이 있던 것으로 보여요. 복사의 내용을 새긴 곳에는 거의 대부분 붉은색 진흙으로 만든 안료가 발라져 있으며, 중요한 곳에는 붉은색 주칠이 더해져 있기 때문이지요. 달리 말하면 왕의 신성한 능력을 나타내 보이기 위한 것이었다고 여겨집니다.

문자학들에 따르면 고대 중국에서는 말 속에 신령한 힘이 깃들어 있다고 생각해 말을 언령(言靈)으로 여겼다고 합니다. 그러나 말은 언령에만 머물게 할 수 있는 것이 아니었습니다. 문자는 더욱 위대해진 왕의 신성한 능력을 증명하고 나타내기 위해서 언령이 지닌 주술적 능력을 더 효과적으로 만들었고, 아울러 그것을 계속 유지하

기 위해서 그 필요성을 더욱 부각시켰던 것이지요. 곧 문자는 그 안에 언령의 주술적 능력을 담아 지속시키기 위한 목적으로 탄생했다고 볼 수 있습니다. 신화를 버팀목으로 삼아 존속할 수 있었던 왕조의 권위가 현실에 실재하는 왕의 신성성 위로 옮겨졌을 때 비로소 문자가 필요해진 것입니다.

─갑골문에 이어 문자학적으로 중요한 것이 금문입니다. 금문에 대한 간단한 설명을 부탁드립니다.

금문이라는 말의 사전적인 의미는 어느 시대를 불문하고 쇠붙이에 새겨진 모든 문자를 지칭합니다. 문자학에서 말하는 자체(字體)로서의 금문이란 상대(商代)부터 주대(周代)를 거쳐 전국시대에 이르는 긴 시기에 걸친 청동기나 철기에 새겨진 명문을 말하죠. 문자학자에 따라서는 이 가운데 전국시대의 금문은 문자의 형체와 구조에서 큰 변화를 보이고 있기 때문에 문자 발전 단계라는 관점에서 따로 구분하기도 합니다. 같은 시기 쇠붙이 이외의 재료, 즉 죽간이나 목간 또는 비단 등에 기록된 문자와는 차이가 있으므로 굳이 따로 구분할 필요는 없다고 생각합니다.

이 시대에 사용한 수많은 종류의 동기(銅器)는 일반적으로 예기(禮器)와 악기 두 가지로 나뉩니다. 예기로는 정(鼎)이 가장 많고 악기로는 종(鐘)이 가장 많아요. 이 때문에 새겨진 기물에 근거하여 이 금문을 종정문(鐘鼎文)이라고도 하는 것입니다. 금문은 진나라 이전인 주나라의 것이 가장 많습니다. 이 금문은 위로는 갑골문과 연결되고 아래로는 소전체(小篆體)와 연결됨으로써, 한대에서부터 갑골문 시대까지의 문자학 연구의 연결고리로서의 역할을 하기 때문에 문

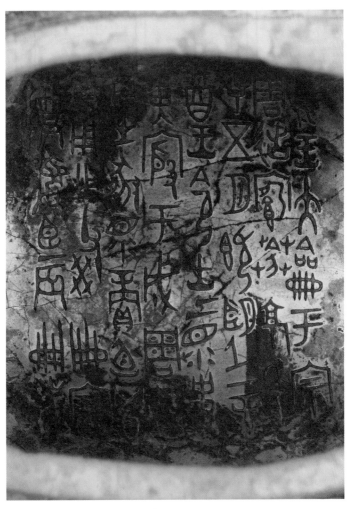

금문은 은·주·전국시대에 주로 쓰였다.
지금은 정(鼎)과 같은 제사기물 등에서 찾아볼 수 있다.

자학 연구에서도 매우 중요한 위치를 차지하고 있습니다. 현재까지 발굴되거나 출토된 상대와 주대의 청동기만도 1만여 점에 이르며, 개별 글자수만 하더라도 4천여 자나 됩니다. 이들 청동기에 새겨진 명문의 길이는 일정하지 않은데, 긴 것은 5백 자에 육박하는 것도 있으나 대부분은 극히 짧은 문장이고 심지어는 글자가 하나만 새겨져 있는 것도 있어요. 금문의 주된 내용은 대부분이 사전(祀典), 석명(錫命), 정벌(征伐), 약계(約契), 족휘(族徽) 등에 대한 기록입니다.

–갑골문과 금문의 시대는 얼마 동안이나 지속되었는지요?

갑골문이 사용된 시기는 은나라 무정(武丁) 때부터 은나라 말기까지입니다. 갑골문의 시대 구분 연구를 완성한 동작빈의 『은력보』(殷曆譜)에 따르면 227년간입니다. 또 서주 시기는 은주 혁명부터 주나라 동천(東遷)에 이르기까지, 역대 각 왕의 재위 연수와 편년을 기초로 3백 년 전후의 기간이었다고 계산할 수가 있어요. 이 두 기간을 합하고 거기에 춘추 전기 70~80년을 합해서 약 6백 년에 이르는 시기가 갑골문, 금문시대입니다. 이 시대는 곧 문자가 본래의 형상과 표기 의식을 잃지 않고 전승되던 시기였다고 볼 수 있습니다. 이 시기에 비록 자형의 구조는 필기자에 따라 상당히 자유롭게 변화했더라도, 자형이 표시하는 본래의 표상은 정확하게 파악되어 표현되었어요.

–갑골문과 금문의 자형에 변화가 많았다는 것은 문자로서 정착되지 못했기 때문인가요?

자형에 변화가 많다는 것은 문자로서 성숙하지 못했거나 안정되지 않았음을 의미하는 게 아닙니다. 오히려 구조적 의미가 충분히 이

해되었기 때문에 자유로운 표기가 이루어졌다고 볼 수 있어요. 중국 과학원이 편찬한 『갑골문편』(甲骨文編), 중산대학의 용경(容庚)이 편찬한 『금문편』(金文編)에 기록된 자형들을 보면, 춘추 후기 이후에 속하는 금문의 자형을 제외하고는, 글자 본래의 입의(立意)에 위배된다고 간주할 만한 것이 거의 없습니다. 이것은 당시의 표기자인 사관들이 문자 형상의 본래 의미를 충분히 이해하고 정확하게 전승했기 때문입니다. 따라서 그들이 문자를 단순한 기호로 그저 모방하는 데 급급하지 않았음을 알 수 있어요. 그렇지 않고서는 그렇게 복잡한 구성을 지닌 글자의 필획을, 입의(入意)를 그르치는 일 없이, 그것도 자유자재로 필의(筆意)를 변화시키면서까지 표기할 수는 없었을 것입니다. 서법을 양식화하는 일은 갑골문, 금문시대에 이미 두드러지게 나타났습니다. 미의 양식화에 대한 지향을 드러낸 것이라고 볼 수 있겠습니다.

### 한자도 우리 문화다

—넓은 중국 땅에서 일정한 문자의 양식을 갖추게 된 이유가 있는지요?

서주 시기에는 청동기의 제작지가 동광(銅鑛)이 소재한 곳이나 기술 조건이 적합한 곳을 중심으로 서너 곳에 분산되어 있었으리라고 생각됩니다. 그런 여러 지역에서 만들어진 청동기의 글꼴이 시기를 대표할 만한 양식을 공통적으로 지녔다고 한다면, 그것은 문자를 미 양식의 실현장으로 보는 공통 의식이 그 기반에 있었기 때문이라고 말할 수 있겠습니다.

전국시대 이후 진·한의 백서 목간, 한비, 육조 시대 이후의 비첩

등을 보면, 문자는 늘 시대적 미양식이나 개인적 미양식을 지향하고 있어요. 즉 문자로서의 '서'는 늘 의미의 집성체인 문화의 내용을 이루어왔으며, 정신사적인 운동을 드러내었던 것입니다. 미의 실현 수단이란 관점에서 보면 서는 회화와 같은 차원에 있는 동양의 전통예술이라고 말할 수 있습니다. 전통예술로서 그림과 글씨, 그 둘 속에는 공통된 심원한 철학이 있었어요.

─갑골문과 금문 이후 출토된 전서의 대표적인 자료는 석고문(石鼓文)이 아닐까요? 저의 경우에도 대학시절 서예동아리를 통해 전서에 입문해서 처음으로 임서하던 것이 석고문이었습니다. 후배들을 보니 지금도 전서 하면 석고문, 그중에서도 청대 서예가인 오창석이 임서한 석고문을 쓰고 있더군요.

오창석은 30대 이후 석고문에서 필의를 터득하여 전서는 물론 행서와 초서에 응용했던 청말의 서예와 그림, 전각에 두루 능통했던 작가입니다. 그가 65세에 쓴 『임석고문』(臨石鼓文)의 「발문」에 보면 "내가 전서를 배움에 석고문을 수십 번 임서한 이후 하루가 다르게 새로운 경지에 올랐다"라고 적고 있습니다. 시중에 보면 오창석이 임서한 석고문 4~5종류가 출판되어 있어요. 오창석이 임서한 석고문은 원문과 비교해볼 때 더러 틀린 글자도 있고, 글씨의 개성이 강해 처음 붓을 잡는 사람이 임서하기엔 적절하지 않아요.

석고문은 주나라 때에 만들어진 것으로 중국 최초로 돌에다 새긴 문자이기 때문에 가치가 있습니다. 이것은 열 개의 북 모양을 한 돌에다 주문(籒文)을 사용해 사언시(四言詩)를 새겨놓은 것으로 한 개의 크기는 3척 정도 됩니다. 전국시대 진나라 군주가 사냥을 즐겼던

상황을 적어놓았기 때문에 엽갈(獵碣)이라고도 하지요. 석고문은 당초 협서성의 서쪽 봉상(鳳翔)에서 출토되었습니다. 이것을 봉상부자묘(鳳翔夫子廟)에 보관하고 있었는데 오대의 난리통에 잃어버렸어요. 그러다 송나라 때 들어와 다시 이것을 수집해 봉상부학(鳳翔府學)의 서쪽 방에다 보관했지요. 휘종(徽宗) 대관(1107-10) 때 개봉(開封)으로 옮겨 보화전(保和殿)에 보관했다가 금나라가 송을 물리친 후에 다시 북경으로 옮겼으며, 청나라 때는 국자감에 보관했습니다.

석고문의 연대에 대해 장회관은 주선왕 때라고 했으며, 한유도 「석고가」(石鼓歌)를 지어 주문왕 때 짓고 주선왕 때 제작한 것이라고 했습니다. 그러나 송나라 정초는 진나라의 것으로 보았어요. 사실 석고문은 진양공 8년(기원전 763)의 작품이라는 게 거의 정설로 되어 있습니다. 곽말약[3]은 「석고문연구」에서 "석고문이 비록 사주(史籀)가 쓴 작품은 아니지만 글씨체는 대전(大篆)에 속한다. 글씨체는 상당히 규율적이면서 필획이 굳건하고 묵직하며 짜임새도 매우 엄밀하면서 변화가 있다"고 적고 있어요.

장회관은 『서단』(書斷)에서 석고문을 칭송하길 "자체의 형상이 뛰어나 옛것과는 현격한 차이가 있다. 한 글자 한 글자가 주옥같으며

---

3 곽말약(郭沫若, 1892-1978): 중국의 시인, 극작가이자 사학자. 낭만주의 문학 단체인 창조사(創造社)를 결성하고, 국민혁명군의 북벌운동에서 정치부 비서처장으로서 참가했다. 주로 갑골문·금석문을 연구하고, 과학원장, 인민대표대회상무위원회 부위원장 등의 요직에서 활동하기도 했다. 주요 저서에는 『중국 고대 사회 연구』『여신』(女神) 등이 있다.

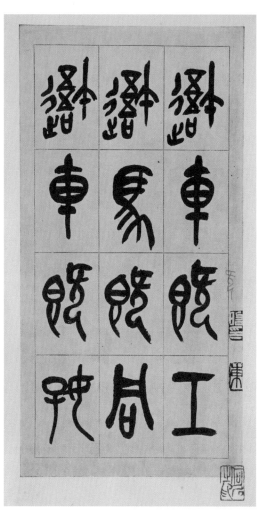

오창석이 임서한 석고문.
오창석은 석고문에서 필의를 터득했다.

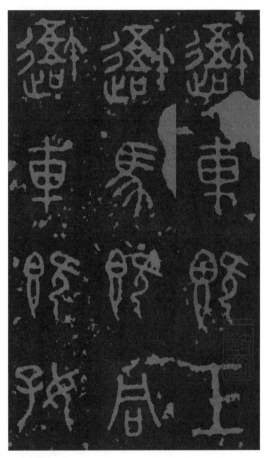

석고문 탁본.
선진시기의 석고문은 송·원·명·청나라 시기에 번각되었다.

맥락이 통하고 있어 소전의 조정이다"라고 했어요. 구슬과 같은 둥근 획이 많고 생동감 넘치는 획으로 점철되어 있는 것이 서예적 미의 특징입니다. 갑골문과 종정문의 뒤를 잇고 소전에 대해서는 종주의 역할을 하고 있어요. 그러므로 당대의 서예가인 구양순, 우세남, 저수량 등은 물론이고 송나라 이후의 여러 서예가들이 모두 이것을 추종하여 전서의 모범으로 삼았습니다. 나도 전서를 처음 쓸 때 이 석고문을 많이 임서해보았어요.

─갑골문과 금문의 시대를 거쳐 한자가 만들어지는데, 오늘날까지 기록된 한자의 수는 어느 정도인가요?

갑골문이나 금문은 회화적인 상형문자입니다. 모든 고대 문자가 상형문자만으로 구성된 것은 아니에요. 한자를 상형문자라고 하는데 이 상형만으로는 문자 체계를 갖출 수가 없습니다. 상형으로 나타낼 수 있는 글자는 대부분 형태가 있는 것으로 한정되기 때문이지요. 새를 잡고 있는 모습을 형상화한 한자 '획'(獲)을 짐승을 잡는다는 말로 쓴 것은 그 의미를 확대해 사용한 용법입니다. 획은 추(隹)와 우(又), 즉 손(手)이라는 두 가지 요소가 결합된 글자이므로 회의(會意) 문자에 속합니다. 상형적 방법 가운데 상하나 본말 등 관계를 뜻하는 것을 지사라고 하는데, 『설문해자』에 수록되어 있는 지사문자는 7백 자도 채 안 됩니다. 또 상형문자를 조합한 회의문자 역시 6백 자 정도이고, 그밖에 글자는 모두 음부(音部)를 가지고 있는 형성문자입니다. 『설문해자』에 수록되어 있는 9,353자 가운데 상형문자와 회의문자가 차지하는 비율은 14퍼센트에 지나지 않아요.

훗날 한자의 수는 점차 늘어나 위나라 때 편찬된 『광아』(廣雅)는

1만 8,151자, 양나라 때 만들어진 『옥편』은 2만 2,726자, 당나라의 『광운』(廣韻)은 2만 6,194자를 수록하고 있습니다. 또 명나라 때 편찬된 『자휘』(字彙)는 3만 3,179자, 청나라 강희제 때 편찬된 『강희자전』(康熙字典)에 이르러서는 4만 2,174자가 수록되어 있고요. 뜻이나 음은 같지만 형태가 다른 글자를 차용해 쓰는 이체자(異體字)까지 포함하면 7천 자가 더 추가됩니다. 글자 수가 늘어나도 글자의 기본인 상형문자나 회의문자는 늘어나지 않으며, 전체에서 보면 이 글자들이 차지하는 비율은 오히려 낮아집니다. 그럼에도 한자를 상형문자라고 하는 것은 음을 표기하는 방법이 본래의 음표문자에 의거하지 않고 여전히 원시시대의 표의문자를 사용하고 있기 때문입니다.

−문자학이 발전을 거듭하면서 글자 수도 늘어나는 모습을 보였을 것이라고 생각합니다. 그러나 문자가 발전만 했던 것은 아니지요?

역사적으로 볼 때, 문자는 문화 구조의 중심에 위치하면서 강력한 기능을 행사해왔습니다. 물론 때에 따라서 문자와 이에 대한 확산을 강제로 막으려던 측면이 있었습니다. 이러한 것은 그 의도가 선의였더라도 지금에 와서 본다면 모두 반문화적이라고 해야 할 것입니다.

문자는 언어나 마찬가지로 자율성을 지니고 있습니다. 자율성 속에서만 문자는 언어와 같은 운동을 해나갈 수 있어요. 살아 있는 생명체나 마찬가지니까요. 중국역사를 보면 진시황제의 문자 통일은 과감한 혁명 위업으로 칭찬받고 있어요. 하지만 그의 문자 정책에 대한 칭송은 진나라 전서에 의한 문자 통일이 정치적 통일의 성공에 기인한다고 여기는 데 지나지 않습니다. 실제로 진시황의 문자 정책을

용경 편저, 『금문편』(金文編)의 본문.
지금까지 발견된 청동기의 명문에 등장하는 한자는 4천 자가 넘고,
해독한 글자도 2천4백 자가 넘는다.

보면 오히려 복고적인 성격을 지녔습니다.

다른 사람으로는 측천무후(則天武后)를 들 수 있겠습니다. 그 당시 만들어진 측천문자는 지금 19자가 전하는데, 그 문자에는 어딘지 모르게 주술적인 신앙이 기능하고 있는 듯합니다. 이후 이 글자는 중국에서도 쓰이지 않게 되었습니다.

왕안석은 문자학을 정치권력의 도구로 삼아서 그 둘을 결합시켰어요. 그는 자기 방식대로 경서를 해설했는데, 『삼경신의』(三經新義)를 만들고, 그것을 국학에서 교과서로 학습하게 했습니다. 또한 그는 자형 가운데 성부(聲符)를 인정하지 않고 문자를 구성하는 요소는 모두 의부(意符)라고 해석했습니다. 왕안석의 신법을 비판했던 소동파는 왕안석의 문자설을 종종 야유했어요. 왕안석은 죽편(竹鞭: 대나무 채찍)을 말에 가하는 형태를 '독실할 독'(篤)이라고 했는데, 소동파는 "그렇다면 죽편으로 개(犬)을 때리는 것이 어째서 웃을 '소'(笑)인가"라고 물었죠.

— 한자에 대한 인식과 앞으로의 미래에 대해 어떻게 생각하시는지요?

한자는 기억하기 어렵다고 말합니다. 하지만 형체가 있는 것은 기억하기가 쉬워요. 자형과 영상이 잘 결합해 있기 때문입니다. 자형학의 방법이 확립되면 자형과 영상이 더욱 합리적으로 결합될 것입니다. 일단 기억된 자형은 쉽사리 잊혀지지 않아요. 그것은 실어증 환자가 한자를 보고 의미를 환기할 수 있었다는 사실로도 실증되었습니다.

한자를 꿰다놓은 것처럼 여기는 생각이 근본적으로 잘못입니다. 알파벳은 고대 오리엔트에서 기원한 문자이지만 지금 알파벳을 사

용하는 민족들은 결코 그것을 꿔다놓은 것이라고 여기지 않습니다. 우리 역사서가 전부 한자로 기록되어 있지 않습니까. 이것은 우리문화의 일부입니다. 따라서 한자를 단순히 중국의 글자라고만 생각할 것이 아니라 동방의 문자라고 생각해야 합니다.

최근에 와서 다시 일부 기업들을 중심으로 한자를 사용하자는 움직임이 있듯, 한문에 대한 사용을 점차 확대해야 합니다. 한글전용을 외치는데, 이대로 가다가는 우리 선조들이 물려주신 소중한 문화유산에 대한 해석을 할 수 없는 시대가 올지도 모르겠습니다. 한자는 표현력에서 융통성을 지니기 때문에 정보화시대에 한층 더 중요한 기능을 거머쥘 것으로 기대됩니다. 한자를 대신할 만큼 고도의 기호적 기능을 지닌 문자는 달리 없다고 생각하기 때문입니다.

# 서예사의 도저한 물결

－문자의 성립 이후 갑골문과 금문의 시대에 대해 말씀해주셨는데 이후 서예의 흐름에 대해서 말씀을 듣고 싶습니다. 석고문이 발견되기 전후의 움직임은 어떠했는지요?

먼저 역사적인 배경을 보면 은나라에 이은 주나라가 탄생했고, 주나라는 다시 동주와 서주로 나뉘게 됩니다. 은왕조 초기는 신석기시대에서 청동기시대로 전환하는 시기였어요. 따라서 은왕조 후기, 즉 안양(安陽)으로 수도를 옮긴 뒤에는 청동기가 고도로 발달하게 됩니다. 이렇게 만들어진 동기(銅器) 위에는 일반적으로 명문이 새겨져 있으나 은왕조의 청동기에는 명문이 새겨져 있는 것이 적어요. 설사 명문이 있다고 하더라도 몇 글자에 지나지 않습니다.

주왕조가 들어서면서부터 정치형태와 사회제도의 변혁으로 갑골문의 사용이 급격하게 쇠퇴하기 시작합니다. 상대적으로 동기의 제작이 성행했으며, 여기에 새기는 명문도 어떤 한 사건을 기록하는 것

을 하나의 임무로 여기게 됩니다. 이렇게 사건을 기록하는 동기는 대체로 제례 때 쓰이는데 이것을 '이기'(彝器)라고 부릅니다. 그 시대 사람들은 동(銅)을 금(金)이라고 불렀기 때문에 이렇게 청동기 위에 문자를 주조한 것을 금문이나 길금문자(吉金文字) 또는 이기문자(彝器文字)라고 부릅니다.

—동기에서 보게 되는 금문은 직접 새겨넣은 것인가요?

청동기 위에 있는 문자를 통칭해서 '명문'이라고 부릅니다. 금문은 일반적으로 먼저 모필로 글씨를 쓴 다음 다시 이 모양대로 새겨서 주조를 했어요. 전국시대의 금문 가운데 어떤 것은 직접 그릇 위에 새긴 것도 있어요. 주조하고 새긴 글자가 오목하게 들어간 것을 '음문'(陰文) 또는 '관'(款)이라고 하고, 뾰족하게 나온 것을 '양문'(陽文) 또는 '지'(識)라고 부릅니다. 이를 합쳐서 보통 관지라고 하지요.

학자들은 주나라 때 금문을 전기·중기·후기의 세 시기로 나누어서 구분합니다. 전기 금문의 특징은 글자의 형체가 무겁고 응축되고 행필이 방정하다는 것인데, 대표적인 것이 영이(令彝), 대우정(大盂鼎) 등입니다. 중기와 후기 금문은 행필이 방정한 데서 둥글고 고른 것으로 변화하면서, 결구[1]가 더욱 긴밀하며 평정하고 안정되었습니

---

1 결구(結構): 한 글자를 구성하는 것. 간가(間架)라고도 한다. 결구는 용필을 근본으로 삼으며, 이는 또한 결자(結字)·행기(行氣)·장법(章法) 등 세 방면으로 나눌 수 있다. 결자는 먼저 채옹이 기본원칙을 제시했고, 왕희지가 이를 발전시켰으며, 이후 지과가 『심성송』(心成頌)에서 결자의 미학 규율에 대한 구체적인 계통을 수립해 논술했다. 이러한 결자의 원칙을 중심평온(重心平穩)·변화참차(變化參差)·대립통일(對立統一)로 정리할 수 있다. 행기는 중심 축선이 연접한 곳에서 표현됨과 동시에 점과 획 사이, 글자와 글자 사이에서 서로 흡인하는 곳에서 나타난다. 이러한 행기는 '형태는 꿰뚫지 않았으나 기는 꿰뚫은 것'(形不

다. 장법에서 특징을 찾아보면 종으로는 행을 이루고 횡으로는 공간의 거리를 이루고 있다는 점이지요. 대표적인 작품으로는「괵계자백반」(虢季子白盤),「산씨반」(散氏盤),「모공정」(毛公鼎) 등이 있습니다.

춘추전국시대가 되어 봉건제후의 세력이 확대되면서 자연스럽게 주나라 왕실은 쇠퇴하게 됩니다. 동기의 제작도 제후에서 거족과 부호로 옮겨가게 되는데, 이러한 사실은 명문에 왕실이 연호를 사용하지 않고 열국의 기년(紀年)을 사용한 데서 그 증거를 찾을 수 있습니다. 정치가 지방으로 분산되면서부터 자형에 혼란이 일어나고, 정식 서체와 약식서체, 장식문자 등이 생겨나게 됩니다.

－서예사적으로 중요한 자료로서 전국시대에 나타난 죽간과 백서를 주목하게 됩니다. 최근엔 죽간과 백서를 중심으로 활발한 연구가 이뤄지고 있는 것으로 알고 있습니다.

죽간은 전국시대 무렵부터 일반적으로 서적이나 문서의 기록에 사용되었습니다. 그 실물은 존재하지 않았는데, 근년에 여기저기서 대량으로 발견되고 있습니다. 1953년 호남의 장사(長沙)에서 발견된 43편의 전국시대의 죽간이 있어요. 1957년엔 하남의 신양(信陽)에서 전국시대의 죽간과 모필, 칼, 죽관(竹管) 등 죽간에 문자를 쓰는 데 사용된 공구가 발견되기도 했습니다. 은나라 사람들이 죽간을 쓴 것은 갑골에 새기는 것에 비하여 편리하고 경제적이었기 때문입니다. 자체는 고문(籀文)에 가깝고, 간편하고 독창성이 풍부하며, 체

---

貫而氣貫)을 으뜸으로 친다.

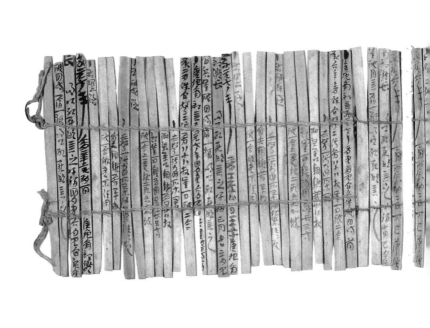

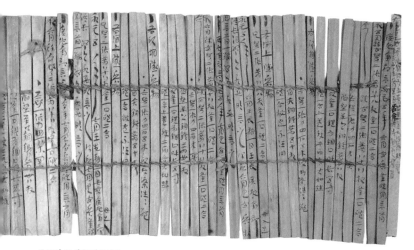

중국의 고대 죽간(竹簡).
대나무를 깎아 글을 쓴 필기구의 일종으로서 끈으로 묶어 책으로 엮었다.

세(體勢)는 편장(扁長)하고 횡획에는 비수²가 심한 것이 많아요. 필의가 이미 한예(漢隷)에 가까워졌음을 엿볼 수가 있습니다.

이들 죽간에서 진나라 이전에 이미 예서가 싹트고 있음을 발견할 수 있는 것은 주목할 필요가 있어요. 또 1954년 6월, 장사 교외에 있던 전국시대의 묘에서 좋은 토호(兎毫) 모필이 발견되었는데, 초나라 사람의 필사용구로 밝혀졌고 놀랄만큼 우수합니다. 이는 죽간에 사용되었으리라 보이는데, 모필에 묵 또는 옻을 묻혀 썼음을 알 수 있습니다. 춘추전국시대의 백서(帛書)는 죽간과 더불어 널리 사용된 것이며 지금까지 발견된 유품도 적지 않습니다. 1934년 장사 근교의 오래된 묘에서 출토한 초나라의 백서는 둘레에 세 가지 색깔로 신물(神物)을 그리고, 가운데는 좌우로 나누어 장편의 문자가 쓰여 있습니다. 이들 문자는 필획이 잘 정리되어 있을 뿐만 아니라, 특히 힘차고 일치(逸致)가 있어 옛맛을 더해주고 있습니다.

−주나라가 멸망하고 전국시대를 거쳐 진나라가 세워지면서 전서가 나타나게 됩니다. 진나라 때 전서가 탄생하게 된 배경은 무엇인가요?

진나라는 중국 역사상 비록 15년이라는 짧은 기간 동안 존재했지만 중국 서예사에서는 매우 찬란한 한 페이지를 장식하고 있습니다. 진나라가 천하를 통일하자 시황제는 자국의 문자를 중심으로 혼란에 빠진 서체의 통일을 시도했습니다. 통일 이전의 문자를 대전(大篆) 또는 주문(籀文)이라 하고, 통일 후의 문자를 진전(秦篆) 또는 소전이라고 합니다. 소전의 필획은 둥글면서도 유창하고, 대전에 비하

---

2 비수(肥瘦): 필획이 굵고 가는 정도를 말한다.

면 비교적 정제되어 있는 게 특징입니다. 시황제는 각지에 자신의 송덕비를 세우게 했는데 대신(大臣)이었던 이사는 시황제를 위해서 각석(刻石)에 많은 글을 썼습니다. 소전의 대표적인 작품으로는 6개가 있는데, 모두 이사가 쓴 것으로 전해지고 있지요. 이중 현존하는 것으로 기원전 219년에 제작한 「태산각석」(泰山刻石), 「낭야대각석」(瑯邪臺刻石)이 있습니다.

─대전을 주문이라고도 한다고 말씀하셨는데, 특별한 이유가 있는지요. 대전과 소전의 차이점은 무엇인가요?

　주나라 선왕(宣王) 때 태사(太史)인 주(籒)가 정리한 문자라고 해서 주문이라고 부릅니다. 허신의 『설문해자』, 「서」에 보면 "주나라 선왕 때 태사인 주가 대전 15편을 지었는데 이는 고문과 혹 다른 점이 있었다"라는 말이 나옵니다. 여기서 말한 주는 사람의 이름으로 그 성씨가 자세히 나와 있지는 않아요. 대전이란 넓은 의미로 말하면 소전 이전의 문자와 서체를 말하는 것입니다. 갑골문, 종정문(鐘鼎文), 육국문자(六國文字) 등이 포함됩니다. 앞에서 말한 석고문도 대전이 되겠지요. 소전은 진나라 때 정리하여 만든 것입니다. 『설문해자』, 「서」에서는 "7개국의 언어가 다르고 문자의 형태가 다르기 때문에 진나라가 천하를 통일하자 승상인 이사가 이것을 정리해 하나로 만들었다. 대전의 복잡한 것을 생략하고 간단히 했으니 이를 소전이라 한다"라고 적고 있지요.

## 전문적인 서예가의 등장

─진나라에 이어 서예사에 새로운 이정표를 세운 한나라가 등장합니다.

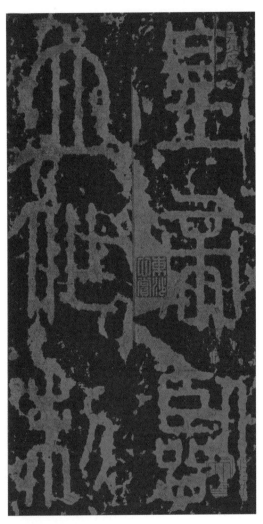

「태산각석」(泰山刻石), 전서.
진시황이 천하를 통일한 다음 황제의 위업을 나타내기 위해서
기원전 219년, 태산 정상에 세운 각석이다.

한대는 서예가 가장 찬란하게 꽃을 피웠던 시기이지요?

한자의 자체란 한자의 형체를 말합니다. 한자의 자체는 한자가 생성된 이래로 지금까지 직접적으로 뜻을 나타내는 도형에서 간접적으로 뜻을 나타내는 필획으로 변천되어 왔습니다. 물론 여기에는 자형의 구조, 필획의 다과(多寡), 모양의 곡직(曲直) 등의 변화가 포함되지요.

한자 자체의 변천은 대체로 세 단계로 나누어 설명할 수 있습니다. 첫째는 고문자(古文字) 단계로 갑골문과 금문 등이 이에 속하죠. 둘째는 전문(篆文) 단계로 대전과 소전 등이 이에 속합니다. 셋째는 해서 단계로 예서 이후의 자체들이 이에 속합니다. 이를 대략적인 시기로 나누면, 첫 단계는 상대부터 서주까지이고, 둘째 단계는 동주부터 진시황까지이며, 셋째 단계는 진시황 이후부터 현재까지입니다. 흥미로운 것은 한나라 말기에 이르러 전·예·초·행·해서 등 오체가 갖추어졌다는 것이죠.

진나라가 멸망한 후 기원전 204년부터 한나라가 시작되었어요. 청나라 강유위는 『광예주쌍즙』에서 "글씨는 한나라 때 가장 성행했는데 비단 그 기운과 형체만 높았던 것이 아니라 변화도 가장 다양하여 가히 백대의 으뜸이라 하겠다"라고 했습니다. 이 시대 서예상의 특징은 대략 세 가지 정도로 나누어볼 수 있을 듯합니다.

먼저, 전서에서 약식서체이던 예서가 파책이 발생되면서 양식화되고, 이에 따라 예서가 한대의 공식적인 서체로 등장한 것입니다. 후한시대에 이르러서는 공식 서체로서의 예서가 최성기에 이르렀으며 전형적인 한비(漢碑)가 주류를 이루게 됩니다. 또한 서예가 하나

의 예술로 인식되기 시작했는데 이는 서예사에서 큰 분기점이 아닐 수 없습니다.

둘째, 초서의 성립과 발달입니다. 예서가 정체서로 되고 양식화되면서 일상의 서사는 능률적이면서도 간략한 문자를 필요로 하게 됩니다. 그래서 생겨난 것이 초서입니다. 이 시기의 초서를 장초(章草)와 초예(草隷)라고 하는데, 주로 목간류에 사용되었으며 금석문에는 거의 사용되지 않았어요. 행서나 초서가 금석문에 사용되는 것은 당나라 초기 이후로 보입니다. 이것은 그 시대 사람들의 의식과 미적 감각이 시대에 따라 변화했기 때문입니다.

마지막으로는 석비(石碑)의 유행과 종이의 발명입니다. 후한 말에 이르러 석비를 세우는 일이 유행하며 나아가 그 비를 묘소도 아닌 타인의 눈에 잘 보이는 장소에 세우게 됩니다. 이러한 현상은 후한 말 수십 년 사이에 집중적으로 나타나며, 서예술의 발흥을 촉진시키는 원인이 되었을 뿐만 아니라 문학의 발달도 재촉하게 되었어요.

일반적으로 알려진 바와 같이 종이는 채륜에 의해서 발명되었다는 것이 통설입니다. 종이의 발명으로 척독[3]에 종이를 사용하는 일이 생겼으며 이로 인해 자연스럽게 초서의 발달을 보게 됩니다. 특기할 것은 석비의 유행과 종이의 발명에 의한 결과로 채옹[4]과 같은 전문적인 서예가가 출현한 것이지요. 한대의 대표적인 서적으로는 「태초삼년

---

3 척독(尺牘): 길이가 한 자 가량 되는 글을 적은 널빤지(서간)를 말한다. 다른 말로 척서(尺書), 척소(尺素), 척저(尺楮)라고도 한다.
4 채옹(蔡邕, 132-192): 중국 후한의 학자·문인·서예가. 젊어서부터 박학했고, 비백체(飛白體)를 창시했으며 문장에 뛰어났다.

목간」(거연, 기원전 102), 「노효왕각석」(기원전 56), 「내자후각석」(16), 「개통포사도각석」(66), 「북해상경군비」(144), 「석문송」(148), 「을령비」(153), 「예기비」(156), 「서협송」(171), 「장천비」(186) 등이 있으며, 이외에도 수많은 서적이 있습니다.

─한대의 대표적인 서체는 예서라고 생각합니다. 예서의 성립과 그 특징은 무엇입니까?

예서는 좌서(佐書), 사서(史書), 금문(今文)이라고도 부릅니다. 소전의 뒤를 이어 한자의 서체로 통용되었어요. 예서의 명칭에 대한 이해는 예서가 형성된 배경과 연결해볼 필요가 있습니다. 일반적인 학설로는 법가(法家)를 바탕으로 철권통치를 행했던 진나라였기에 강한 형벌을 받아야 했던 노역의 죄수들이 많아 이들을 관리하는 형리들이 간편하고 쉬운 행정문서를 다루기 위해 고안했다고 합니다. 여기서 '노예 예' 자를 쓴 예서(隸書)라는 이름이 생겼다는 것이죠.

당시 문자의 흐름을 보면 진나라의 분서갱유(焚書坑儒)에 이어 한나라 초기까지는 예서의 체제가 완성되지 않았습니다. 한 무제 때 예서가 국가의 공식 문자로 정착되고 유학이 국교가 된 이후 경전의 해석을 둘러싼 학문이 왕성히 발전하며 서체 역시 큰 진전을 이루게 됩니다. 한편 한나라 경제(景帝) 때 산동지방 곡부(曲阜)에 있는 공자의 고택을 개축하다가 벽 속에서 대량의 경전이 발견됩니다. 이에 대한 해석으로 훈고학이 발전하는데, 여기서 발견된 경전에 기록된 문자는 한대의 예서보다 훨씬 이전의 서체였기에 이를 고문경서라 하고 당시 사용되던 경서를 금문경서라고 부르게 됩니다.

진나라의 소전은 이전의 갑골문이나 금문에 비해 획기적인 발전

을 이룬 한자의 개념을 제시한 서체였습니다. 하지만 아직도 문자 자체로 보면 획이 둥글고 자형의 성분들을 그대로 살린 다소 불편하고 복잡한 형태를 지니고 있었습니다. 그래서 실용적 방향으로 의미전달에 큰 지장이 없는 범위 내에서 최대한 쉽고 빨리 쓸 수 있는 형태로 간략하게 변한 서체가 예서입니다. 곡선의 둥근 자형으로 인해 아직 회화적 요소가 남아 있던 소전의 자형에서 완전히 벗어나 직선의 기호적 성격을 지닌 서체를 만들어 전체적인 자형이 사각형 모양의 전형을 이루게 됩니다. 상형적 회화요소의 고대문자 틀을 벗고 새로운 문자의 규격을 이루게 된 예서의 출현은 이후 한자 자형의 전형을 제시하게 됩니다.

문자의 틀이 완성되어 급속도로 서체 발전의 기틀을 마련했다는 점에서 예서의 가치는 이후 '서예'라는 개념까지 도출하게 됩니다. 실제 그 이후에 등장한 서체의 규범이라고 하는 해서의 자형도 이에서 크게 벗어나지 않는다는 점을 보면 한자 자형의 대략 2천 년 전에 예서에서 모두 갖추어졌다고 해도 과언이 아닐 것입니다. 예서는 은은한 고풍의 예술미를 느낄 수 있는 서체로 현대까지 많이 애용되고 있습니다.

—지금까지 남아 있는 한대 예서의 대표적인 작품들은 어떤 것이 있는지요?

한대의 예서는 때로는 세밀하고 정교하면서도 전아하고 화려하고 사치스러운 멋이 있으며, 때로는 표일하면서도 빼어난 아름다움과 기이하면서도 방종한 멋도 있습니다. 또한 울창하면서도 웅건하고 강하면서도 그윽하고 두터운 맛도 있지요. 또한 순박하고 고졸하면서도 고고하며 굳세면서도 조용하고 편안한 맛이 있어, 마치 오색찬

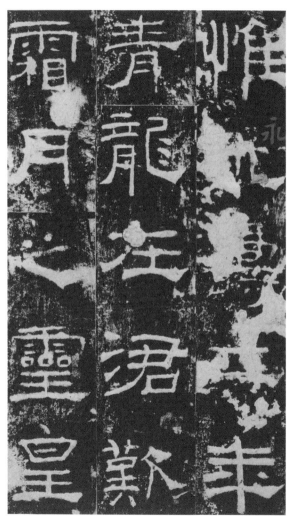

「예기비」(禮器碑), 예서. 중국 노(魯)나라 재상 한래(韓勅)가 공자묘를
수리하고 제기를 바친 공적을 기념하기 위해 세웠다.

란한 천태만상이 드리워져 있는 듯합니다.

「서악화산묘비」(165)는 명나라 때 지진으로 허물어지고 현재는 탁본만 전합니다. 서법이 단정하면서도 근엄하고, 기상이 전아하고 아름다워요. 역대의 서예가들은 여기에 모든 법이 갖추어져 있다고 하면서 한예 가운데 제일 정교한 작품이라고 말했습니다. 「예기비」의 용필은 방필과 원필을 겸했기 때문에 섬세하고 아름다운 멋이 있으면서도 두터워요. 특히 비음[5]과 비측[6]에 씌어진 글씨는 더욱 방자하면서도 기이하지요. 청나라 옹방강은 「예기비」를 한나라 비문 중 제일이라고 극찬한 바 있습니다. 「장천비」는 서법이 두터우면서도 강하고, 아름다우며 방정하면서도 변화가 많아요. 「을령비」는 서법이 단정하고 근엄한 가운데 질탕하고 붓을 꺾어서 누른 필치가 드러나요. 파책의 꼬리 부분은 항상 크게 삐쳐서 웅건하고 고박한 멋이 납니다. 옹방강은 "뼈와 살이 고른 조화를 이루면서 뜻과 문자를 유창하게 했다"라고 칭찬했습니다. 「사신비」는 하나이나 양면에 글을 새겼기에, 「사신전후비」라고도 합니다. 전비는 169년에, 후비는 168년에 썼으나 모두 한 사람이 쓴 것으로 밝혀졌습니다. 글자의 형체가 아름답고 긴밀하면서도 법도가 있어요. 단정하고 근엄한 면에서 한예의 전형을 이룬 작품이지요. 「석문송」은 벼랑 위에 새긴 것입니다. 서법이 방자하면서도 웅건하고 또한 천진난만한 것이 특징이지요. 예서 가운데 초서의 필법이 가미된 것이 주목받는 점이지요.

---

5 비음(碑陰): 비신의 뒷면을 말한다.
6 비측(碑側): 비신의 좌우 양면을 말한다.

「조전비」(185)는 글씨가 수려하면서 골력(骨力)이 있고, 용필은 대단히 화창합니다. 한예 중에서 원필의 아름다움을 갖춘 전형적인 작품입니다. 우리나라 서단의 큰 기둥이었던 일중 김충현 선생의 예서가 특별한 아름다움을 간직하고 있는데, 일중 선생은 「장천비」와 「예기비」를 공부하셔서 일가를 이루셨지요. 특히 "「예기비」 속에 「장천비」의 맛을 품어야 한다"고 말씀하셨습니다.

─한대의 서예 흐름에서 주목해야 할 부분이 있다면, 한대 역시 간독의 시대였다는 점이 아닐까요?

20세기에 들어 발견되기 시작해 50년대와 70년대에 많은 양이 발굴된 목간류와 백서들은 한대의 서예 자료로서 서체의 변천 연구에 중요한 정보를 제공하고 있습니다.

그중에서도 특히 주목을 받는 것들은 마왕퇴(馬王堆) 1호묘의 한간(漢簡)과 돈황(敦煌), 누란한간(樓蘭汗簡), 거연한간(居延汗簡)입니다. 먼저 마왕퇴 1호묘의 백서는 문자 자료가 적은 전한대의 글씨로서 서체의 변천기의 중요한 출토품이며, 그 서체의 특징은 결구와 획의 곳곳에 전서의 풍치가 남아 있으면서 상당히 진보된 예서의 필법을 나타내고 있다는 점이지요. 즉 전서가 예서로 넘어가는 과도기의 서체를 아는 데 귀중한 자료가 됩니다.

다음으로 돈황, 누란한간, 거연한간은 기존의 학설을 뒤엎을 만큼 귀중한 자료입니다. 이 자료들에 의해서 파책[7]의 서법이 이미 전한

---

**7** 파책(波磔): 파세(波勢)라고도 한다. 예서를 쓸 때 횡획의 수필에서 붓을 누르면서 조금씩 내리다가 오른쪽 위로 튕기면서 붓을 떼는 방법이다. 예서의 특징이기도 하다.

「마왕퇴한묘백서」(馬王堆漢墓帛書).
1973년 중국 창사(長沙) 마왕퇴 한묘에서 출토된 비단에 쓴 글씨다.

때 존재했으며, 예서를 간략화하여 빠르게 쓰는 초예와 장초[8]가 쓰이고 있었다는 것이 알려지게 됩니다. 이 한간들의 내용은 주로 변방의 기록들이므로 초서체가 일반 민간에 널리 사용되고 있었음을 알 수 있어요. 즉 당시의 정식 서체로는 대부분 파책이 있는 예서가 사용되었고, 일상의 서체로는 예서의 속서(速書)로 장초와 초예가 쓰이고 있었던 것을 알 수 있습니다. 한대의 서체에 대한 연구는 돌에 새겨 영구히 후세에 전하려는 의도에서 엄격하게 씌어진 한비가 주종을 이루어왔지만, 한간의 발굴로 그 연구영역은 한층 더 확대된 셈이지요. 한간은 대부분 필세가 자연스럽고 억지로 붓을 돌리지 않았으며 붓으로 쓴 먹의 흔적을 찾아볼 수 있어서 한비와는 대조적인 차이를 찾아볼 수 있습니다.

일찍이 한대의 사람들이 쓴 생동감 있는 글씨에 주목했던 터라, 내게는 간독의 풍부한 표정을 살려서 쓴 작품이 많아요. 목간은 운필이 신속하면서도 감미롭고, 유창하면서도 자유분방합니다. 그러면서도 동시에 빼어나고 기이하면서도 고박한 기운을 잃지 않고 있어요. 또한 목간에는 전서에서 예서로, 예서에서 초서로 변하는 전환기의 서체까지도 엿볼 수 있다는 데서 그 중요성은 말할 것도 없습니다. 그

---

8 장초(章草): 예서를 빨리 쓰기 위해서 자연적으로 발생한 서체. 원래 한예(漢隷)는 전한 중간에 완성되어 널리 쓰였지만 시대의 흐름에 따라 점획을 붙여서 간소화되었고, 후한 초기에는 예서이면서 행초서(行草書)를 닮은 서체가 생겼는데, 이것이 장초이다. 색정(索靖)이 썼다고 전해지는 『월의장』(月儀章), 『출사송』(出師頌), 황상의 『급취장』(急就章), 후한 장제의 『천자문』, 육기의 『평복첩』(平復帖) 등이 전해졌으나 돈황에서 목간이 발굴되면서 고담주경(枯淡遵勁)한 장초의 진수를 엿볼 수 있게 되었다.

렇기 때문에 한예를 더욱 넓게 연구할 수 있는 자료가 되는 것입니다.

─한대의 해서와 행초가 어떻게 만들어졌는지도 궁금합니다.

한대에 후반부에 이르자 많은 서예가들은 여러 가지 변형체를 발전시키게 됩니다. 이런 과정 속에서 앞에서 잠시 언급한 것같이 오늘날 통용되는 모든 서체가 성립합니다. 초서는 진의 예서가 간략해진 것으로, 한자의 발전으로 인한 자연적인 산물이라고 보면 됩니다. 진대에는 소전을 쓴 것으로 알려졌으나 실제로 통용되던 글씨는 오히려 초서였습니다. 이러한 사실은 돈황의 한간에서 발견할 수가 있어요. 따라서 당시의 초서를 정확히 부른다면 초예라고 할 수 있으며, 그 후의 초서를 금초(수草)라고 할 수 있습니다. 후한의 장제 때 이르러 초예에 능한 두도가 나왔으나 불행하게도 그의 유품은 찾아볼 수가 없습니다. 그 후 장지가 초서를 더욱 발전시켜 금초를 이룩했습니다.

한대 말기에 와서는 우로 삐치는 파책의 필법이 대단히 오랫동안 사용되어 왔기 때문에 사람들이 싫증을 느끼게 됩니다. 그래서 전서와 예서의 둥근 맛이 있는 형을 받아들여서 해서를 만들었습니다. 해서는 예서의 사각형과 정확성이라는 기본 성격과 장초의 간결성과 속필을 결합한 서체입니다.

해서의 출현 전후 구분이 어려울 때에 행서가 등장했는데, 행서는 후한의 유덕승이 쉽고 간편하게 쓰고자 만들었다고 전해집니다. 예서의 형식을 완전히 벗어난 진보된 형태의 글씨체가 나오게 된 것이죠. 예서의 모난 각이 죽었고 상대적으로 운동감과 경쾌한 맛이 더해

졌습니다. 행서의 획과 자형은 해서와 동일하나 속필로 썼다는 사실이 다릅니다. 아마도 해서와 행서는 거의 동시에 일어나 유행했을 테고, 해서가 발전하고 분화됨에 따라서 그 변형체는 해서와 행서의 혼합체로 발전되었을 것으로 추측합니다.

이로써 지금까지 통용되고 있는 서체들은 한대에 이미 모두 만들어지게 됩니다. 진나라 이전에는 글씨의 공졸(工拙)을 비교하지 않았으므로 서학(書學)이나 서법의 설이 없었으나, 한대에 이르러 비석이 성행하면서부터 글씨의 심미적 요구가 이어져 서법의 전승에 계통을 찾을 수 있게 되었습니다. 이에 따라 자연히 전문적인 서예가가 등장하게 됩니다. 그러므로 한대는 중국 서예사상 매우 중요한 시대였음을 알 수 있습니다.

## 왕희지를 빼고 서예를 논하지 말라

—선생님의 작품집을 보면, 진·한시대 와당에 나오는 문자를 근간으로 한 작품들이 종종 나옵니다. 진·한시대 와당 문자의 매력은 어디에 있을까요?

와당은 통상 반 정도 굽거나 둥근 형태의 원통 기와머리로, 기와 등성마루의 앞부분을 덮기 위해 만든 일종의 기와입니다. 와당은 주나라 때 처음 등장하여 진·한 때에 성행했습니다. 이후 역대로 내려오면서 그 명맥이 끊이지 않고 있습니다. 진한 와당은 대부분 원형으로 동물·식물·물·구름 등의 꽃무늬 도안을 장식합니다. 이외에도 대량의 도안과 문자를 서로 섞거나 또는 순전히 문자만으로 장식한 와당이 있습니다. 하나의 와당에 있는 글자 수는 일정하지 않으나 통

상 4사를 기본으로 하고 있으며 적은 것은 1~2자, 많은 것은 12자까지 있기도 합니다. 내용은 주로 궁전명이나 당시 습관적으로 쓰던 길상어(吉祥語) 등이 있어요. 예를 들어 「난지궁당」(蘭池宮當), 「감천궁당」(甘泉宮當), 「여천무극」(與天無極), 「천추만세」(千秋萬世) 등이지요.

와당에 씌어진 글씨에는 장인의 마음이 들어 있어요. 이러한 것을 근거로 특징을 살펴보면, 전체의 글자 형체와 결구, 운필, 장법 등에 풍부한 변화가 있어 독특하면서도 아름다운 서예미의 효과를 나타냅니다. 운필상으로는 윤택하고 수려한 원필[9]이 있는가 하면, 강경한 방필[10]도 있고, 원필과 방필을 결합한 필세도 보여 변화가 많지요. 전아하면서도 빼어난 아름다움이 있고, 때로는 웅건하면서도 거친 것이 있고, 때로는 고박하면서도 단정하고 엄격한 것이 있습니다.

－실물을 직접 보면서 말씀을 나눌까요?

진한 와당의 글씨를 보면서 오늘날에도 찬탄을 금치 못하게 되는 것은 바로 절묘한 결구와 장법에 있습니다. 와당에 글씨를 쓰는 사람은 지름이 겨우 1자가 되지 않는 유한한 공간에서 그들의 예술적인 창조력을 발휘하여 문자의 포치(布置)를 아주 아름답게 하고 있습니다. 유명한 와당인 「천추만세여천무극」(千秋萬世與天無極)과 「유천

---

9 원필(圓筆): 기필과 수필의 과정에서 보이는 둥근 원형의 필획으로 우아하고 유창한 느낌을 준다. 기필(起筆)이란 점과 획의 시작으로 처음 종이에 붓을 대는 과정을 말하는 것이고, 수필(收筆)은 점과 획의 끝마무리 과정을 말한다.

10 방필(方筆): 기필과 수필의 과정에서 보이는 방형(方形)의 필획으로 장중한 느낌을 준다.

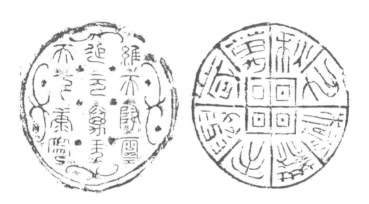

왼쪽 | 「유천강령연원만년천하강녕」(維天降靈延元萬年天下康寧)
오른쪽 | 「천추만세여천무극」(千秋萬世與天無極)

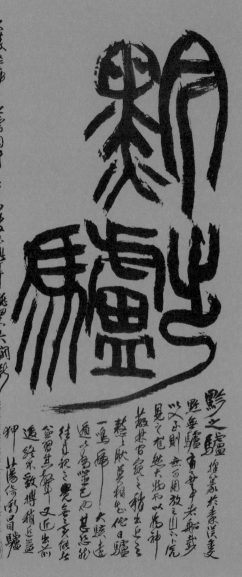

박원규, 「검지려」(黔之驢), 2009, 전서, 전문(篆文).

강령연원만년천하강녕」(維天降靈延元萬年天下康寧)을 통해 그 아름다움을 살펴보겠습니다.

전자의 경우 문자를 원형에 배열했는데, 1자가 들어가는 자리에 2자를 넣고 매 1자의 자리마다 고르게 쌍선을 그어 서로 격리시키고 입체감을 조성했습니다. 이렇게 함으로써 문자가 뛰어난 정제미를 가지면서 눈에 들어오도록 하는 강렬한 아름다움을 나타냈습니다.

후자의 경우는 전면에 일정한 문자의 자리가 없으며 12자를 세 줄로 나누어 왼쪽에서부터 오른쪽으로 곧게 배열했습니다. 공백 처리는 조그만 검은 점이나 박쥐 같은 동물의 문양을 써서 와당 전면을 조화, 통일시키고 변화를 풍부하게 하여 공정하면서 영활한 예술적 효과를 꾀했어요. 문자 배열과 문자가 차지하는 자리의 형상을 변화시키는 것 이외에도 와당에 글씨를 쓰는 사람은 문자의 형체와 결구에도 상당히 고심했던 것 같습니다.

ㅡ와당은 전각연구에도 상당한 도움이 될 듯한데요?

진한 와당은 눌러서 제작하여 완성한 것입니다. 그러므로 자연히 시간이 흐름에 따라 부식되고 때론 갈라지고 벗겨지기도 합니다. 또한 이미 만들어진 문자의 필획이 가지런하거나 고른 균형을 이루지 못하고 어떤 것은 연결이 끊어지는 경우도 생기죠. 이러한 현상으로 인하여 나타나는 필획의 형상은 매우 독특한 변화를 가져오는데, 이것이 바로 청나라 이후 전각가나 서예가들이 추구했던 금석미라는 것입니다. 이런 금석미를 자신의 것으로 흡수한다면 서예와 전각예술에 풍부한 표현력을 발휘할 수 있을 것입니다.

실제로 청나라 말기의 서화전각가인 조지겸과 오창석은 일찍이

와당의 서법을 연구하여 그것을 예술작품 안에서 융화시켰어요. 진한 와당은 직접 인장에 삽입시킬 수 있으며, 또한 전서의 좋은 모범이 되기도 합니다. 뿐만 아니라 다양한 변화의 운필과 의취(意趣), 장법 등은 서예와 전각 모두에서 귀감이 될 만합니다.

─오체가 한나라 때 완성됐다면 그 이후엔 서예가 한층 더 번영을 누리지 않았을까요?

한나라의 멸망 후 위·촉·오나라의 대립시대가 되고 이것을 진나라가 통일하는데 북방민족에게 밀린 한민족은 남쪽으로 이동해서 동진을 세웠으며 양자강 유역에는 육조(六朝) 문화가 번영했습니다. 진나라의 서예는 역사상 전에 볼 수 없을 만큼 번영과 흥성을 누렸던 시대입니다. 한나라와 위나라 시대의 해서·행서·초서 등의 간편하고 실용적인 서체가 싹트기 시작했고, 진나라에 들어와서는 이것이 고도로 성숙하는 단계였어요. 또한 당시 서예가들은 온 마음을 다하여 서예를 연구하고 창조성을 발휘했기 때문에 진나라의 서예가 높은 예술성을 갖게 되었죠.

자주 이야기되는 '한나라의 문학, 진나라의 글씨, 당나라의 시, 송나라의 사(詞)'라는 말이 괜히 나온 것이 아닙니다. 이런 말을 통해서도 진나라의 서예가 서예문화사에 얼마나 큰 영향을 미쳤는지 알 수 있습니다.

한나라 때에 일어난 서예는 위나라의 종요, 동진의 왕희지·왕헌지(王獻之)의 출현으로 절정을 이루게 됩니다. 왕희지는 옛날부터 내려온 서예의 표현방법을 집대성하고 귀족적인 밝은 서풍으로 해서·행서·초서 3체의 서예술을 완성하여 서성(書聖)으로 추앙받았습니

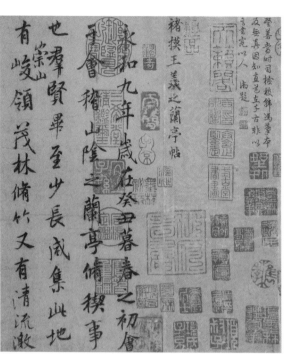

왕희지, 「난정서」(蘭亭敍).
행서와 해서의 중간 형태로, 천하제일의 명작으로 꼽힌다.

다. 이러한 서체는 중국·한국·일본을 통해 오랜 기간 후세에 영향을 미쳤지요. 왕희지가 쓴 것으로 전해지는 작품으로는 행서인 「난정서」(蘭亭序)·「집자성교서」(集字聖敎序), 초서에 「십칠첩」(十七帖)·「상란첩」(喪亂帖)·「공시중첩」(孔侍中帖), 해서에 「동방삭화찬」(東方朔畵讚)·「악의론」(樂毅論)이 있습니다. 그러나 어느 것이든 진필은 전하지 않아요. 임모[11]가 아니면 쌍구전묵[12] 또는 돌에 새겨서 탁본을 뜬 것입니다. 왕희지의 일곱째 아들인 왕헌지는 해서인 「낙신부」(洛神賦), 초서인 「중추첩」(中秋帖) 등의 작품이 있는데, 이것도 진필은 전하지 않아요. 왕희지를 대왕(大王), 왕헌지를 소왕(小王)이라 했으며 이 두 사람에 의해서 중국서예의 기초가 확립되었습니다.

─서예술의 최고봉으로 불리는 「난정서」는 어떤 내용이며, 서예적 특징은 무엇입니까?

진나라 목제(穆帝) 영화(永和) 9년(353) 3월 3일 상사일(上巳日)에 왕희지는 사안(謝安) 등 41명과 함께 회계(會稽)의 산음(山陰)에 있는 난정에서 성대한 계사를 거행합니다. 굽이굽이 흐르는 물에 술잔을 띄우면서 시를 지었는데 당시 51세였던 왕희지는 거나하게 술을 마신 뒤 잠견지(蠶繭紙)에다 서수필[13]을 사용하여 단숨에 천고의 명작이라고 알려진 「난정서」를 썼습니다. 전문은 모두 28행으로 전체의 글자수는 324자입니다. 작품 전체가 굳세고 아름다우면서도

---

11 임모(臨模) : 본을 보고 쓰는 것을 말한다.
12 쌍구전묵(雙鉤塡墨): 진필 위에 얇은 종이를 놓고 가는 붓으로 윤곽을 그리고 먹으로 채우는 것을 이른다.
13 서수필(鼠鬚筆): 쥐의 수염으로 만든 붓.

표일한 맛이 충만하고, 종횡 형세의 변화가 무궁하여 마치 신의 도움이 있는 것 같습니다. 행서에 볼 수 있는 기복과 변화, 강한 리듬감, 형태의 다양한 변화, 점획의 상응이 충분히 표현된 작품입니다.

「난정서」의 특징은 몇 가지로 설명할 수 있어요. 먼저 자연스러운 장법입니다. 형식은 종으로 행을 취하고 있으나 횡으로는 나열하지 않았어요. 행으로 쓴 글씨는 조밀하고 리듬감이 있으면서도 머리와 꼬리가 서로 호응하는 방식을 취했습니다. 이것은 왕희지가 손가는 대로 썼던 초고의 상태이기 때문에 가능하리라고 생각됩니다. 둘째는 변화가 많은 결구를 들 수 있어요. 「난정서」의 결구는 정말 극진한 변화를 표현한 작품이라고 할 수 있어요. 평정함을 구하지 않았기 때문에 기울임이 강조되었고, 대칭을 구하지 않았기 때문에 읍양[14]이 강조되었고, 고른 것을 구하지 않았기 때문에 대비가 강조되었습니다.

가장 돋보이는 것은 20개의 '갈 지'(之) 자를 전부 다른 모양으로 처리한 점입니다. 때에 따라서 평온하게 베풀어놓기도 하고, 필봉을 감추고 수렴하기도 하고, 해서와 같이 단정하게 하기도 하고, 초서와 같이 유창하게 하기도 하면서 온갖 변화로 서예술의 아름다움을 표현했던 것입니다.

−서예사 가운데 가장 흥미로운 일화는 「난정서」에 얽힌 이야기가 아닐까 생각하는데요. 이와 관련된 더 자세한 이야기가 궁금합니다.

---

14 읍양(揖讓): 읍하여 겸손한 뜻을 표시함. 연례(燕禮)나 대사례(大射禮)·향사례 (鄕射禮) 등 군신 또는 사대부들의 모임에서 예법을 갖출 때에 읍양의 예부터 시작했다. 또한 주인과 손님 또는 스승과 제자 사이에도 읍양은 기본으로 지켜 야 할 예절이었다.

왕희지의 「난정서」는 그의 7대손인 지영(智永)에게 전해졌으며, 지영은 다시 제자인 변재(辯材)에게 물려주었다고 기록에 나와 있어요. 당 태종은 어사(御史)인 소익(蕭翼)을 변재가 있는 곳으로 파견하여 그를 속여서 「난정서」를 취한 다음에 서예가인 구양순(歐陽詢), 저수량(褚遂良), 우세남(虞世南) 등에게 임모하도록 명령했습니다. 그리고 이것을 황태자와 그의 가까운 신하들에게 각각 나눠주었고, 당 태종이 죽은 뒤에는 「난정서」의 원본을 당 태종의 묘지인 소릉(昭陵)에 순장합니다. 「난정서」는 당나라 이후 2개파로 나뉘었는데 그중 하나가 저수량에게서 나온 것입니다. 이것이 당나라 사람들의 모본(模本)이 됩니다. 다른 하나는 구양순에게서 나온 것인데, 이를 「정무석각본」(定武石刻本)이라고 합니다.

－당나라 이후 임서했다면 여러 가지 임서본이 있었을 텐데, 후대에 전해진 「난정서」의 임모본으로는 어떤 것이 있나요?

당나라의 모본으로 흔히 보이는 것으로는 네 가지 종류가 있어요. 먼저 「신룡본」(神龍本)입니다. 이것을 또한 「풍승소모본」(馮承素摹本)이라고도 합니다. 이 첩의 앞쪽과 뒤쪽에 각각 신룡이라는 반쪽의 도장이 찍혀 있어요. 신룡은 당나라 중종의 연호입니다. 청나라 옹방강은 저수량 계통의 임본이라고 했어요. 이 본의 글씨는 침착하면서도 그윽하고, 신채가 풍부하면서도 아름다우며, 기운이 생동감이 넘쳐 「난정서」 가운데 가장 빼어나다는 평가가 있습니다.

두 번째로는 저수량의 임본이 있어요. 이 첩의 앞에는 「저모왕희지난정첩」(褚摹王羲之蘭亭帖)이라는 제목이 있으며, 뒤에는 미불의 「칠언고시」가 있습니다. 명나라 진경종은 「제발문」(題跋文)에서 저

수량이 임서한 것이라고 했지만, 용필과 결구가 미불의 필법과 아주 흡사하기 때문에 미불이 임모했을 가능성도 있어요.

세 번째로는 우세남의 임본이 있습니다. 이 첩의 끝에는 「신장금계노상진」(臣張金界奴上進)이라는 7자가 적혀 있기 때문에 「장금계노본」(張金界奴本)이라고도 부르지요. 서법이 침착하면서도 웅장하고 단정하면서도 우아함이 있습니다.

마지막으로 「황견본난정」(黃絹本蘭亭)이 있습니다. 이것을 또한 「영자종산본」(領字從山本)이라고도 부르는데, 저수량이 임서한 것이라고 합니다. 이 첩의 뒤에는 미불, 막사룡(莫士龍), 왕세정(王世貞), 문가(文嘉), 옹방강이 쓴 제발문이 있어요. 이 첩의 필획은 순수하면서도 기상이 뛰어나고 자태가 유려하며, 점획 사이에 때로는 기이한 정취가 있습니다.

그밖에 각본(刻本)이 있어요. 당 태종은 일찍이 구양순에게 진적을 구모(勾摹)하여 돌에 새기도록 명령을 하고 이 돌을 대궐 안에 두었던 것입니다.

#### 서예가 나아갈 길을 알리다

─위진남북조는 중국 서예사에서 특수한 위치를 차지하고 있습니다. 위아래 시대를 이어주면서 서예가 나아갈 바를 밝혀주는 중대한 시기라는 점 때문이 아닐까 싶은데요.

한대까지 중국문화다운 요소가 정착되었다면, 중국의 중세라고 할 수 있는 위진남북조시대(220-589)와 수당오대시대(581-907)에는 중국문화가 외래문화를 받아들이면서 한 차례의 폭넓은 변화

를 꾀한 시기라고 할 수 있습니다. 이때에는 남북이 장기간 분할되어 있어 사회·정치·경제·문화도 현저하게 서로 다른 형태로 발전하고 있었습니다. 여기서 주목해야 할 점은 남쪽과 북쪽의 서예가 표현에서 다른 형태로 나타나게 된다는 것입니다. 남쪽은 수려하면서도 전아하여 풍골(風骨)이 적어요. 반면 북쪽은 웅혼하고 강건한 반면 우아한 운치가 결여된 모습을 보이고 있습니다.

서예 발전의 추세로 볼 때 남조의 서법은 종요나 왕희지를 이어 대부분 서풍과 자태가 너그러우면서도 아름답고 둥글며, 윤택하면서 깨끗하고 표일한 맛을 지니고 있습니다. 이는 운치의 아름다움을 중시하는 위진시대 명사들의 특징을 잘 나타내어 당시 사대부 계층의 우아하고 담담한 심미주의적 취향에 아주 적합하다고 할 수 있어요.

반면 북조의 서법은 진한시대의 법도와 예서의 법을 따르고 있어 일반적으로 두텁고 육중하면서, 고박하고 웅장하면서도 기이한 멋을 나타내고 있습니다. 북조의 서예는 북위 때가 가장 최고봉의 단계로 이 당시에 씌어진 위비(魏碑)가 단연 대표적입니다. 북위시대의 대표작으로는 「석문명」(石門銘), 「정도소제비」(鄭道昭諸碑), 「고정비」(高貞碑), 「장맹룡비」(張猛龍碑) 등이 있는데, 이외에도 「조상기」(造像記)나 「묘지명」(墓地銘)이 있어요.

―남조와 북조의 서예는 청대에 들어서면서 본격적인 비학(碑學)과 첩학(帖學)의 논란으로 다시 주목을 받게 됩니다. 청대 이후 비학 중시사상이 현대 한국서단에도 큰 영향을 미치지 않았나요?

『사해』(辭海)라는 중국사전에서 비첩에 대해 설명한 것을 보면 "비는 비석에다 각을 한 것을 말하며, 첩은 법첩을 말하는 것으로 세

상에서는 이것을 함께 묶어 비첩이라고 한다"고 나와 있습니다. 종이나 비단에 쓰인 서찰, 척독(尺牘) 등을 '첩'이라고 합니다. 첩학은 두 가지의 의미를 가지고 있어요. 첫째는 법첩의 원류, 우열, 탁본의 선후와 좋고 나쁨을 고증하여 작품의 진위와 내용 등을 연구하는 학문으로 쓰이고 있고, 둘째는 법첩을 숭상하는 서파의 의미로 사용되고 있습니다. 첩학은 종요와 왕희지에서 당해 이외에 송·원·명·청의 각 첩 가운데 소해·행서·초서를 포괄하고 있습니다. 중국 당대로부터 시작된 명가(名家)는 우세남, 저수량, 구양순, 안진경, 유공권, 회소, 장욱과 송대의 소식, 황정견, 미불, 채양이 있으며, 원의 조맹부, 명의 송극, 해잠, 장서도, 미만종, 축윤명, 문징명, 왕총, 동기창 등에 이르고, 청의 장득천, 유용, 양동서, 왕문치, 옹방강과 근대의 심윤묵에 이르기까지 모두 첩학에 속합니다. 이는 종왕서법을 위주로 하는 것이었습니다.

반면 비(碑)는 옛사람의 진적을 돌에 새긴 것을 말합니다. 유협의 『문심조룡』(文心雕龍)에서 "옛날에 황제가 천명을 받아 태산에서 하늘과 땅에 제사 지내고, 돌에 문자를 새겨 공을 기록했으므로 비라 한다"라는 구절이 나옵니다.

비학은 또한 두 가지 뜻을 가지고 있어요. 하나는 비각(碑刻)의 원류, 시대, 체제, 탁본의 진위와 문자내용을 연구하고 고증하는 학문을 말하는 것이고, 다른 하나는 비각을 숭상하는 서파를 가리키는 것이죠. 청나라 이전까지는 아직 북조의 비각을 중시하지 않았어요. 사료의 가치로 볼 때 당시 북조의 역사를 연구하는 사람도 많지 않았고, 서예적인 측면에서 볼 때도 당시 성행하던 서예는 한비(漢碑)의

예서와 당나라 해서 위주였기 때문이지요.

그런데 청나라 때 걸출한 서예가인 포세신이 나타나 북위의 맑고 강한 서법을 추앙하면서 진나라 초서와 당나라 해서의 유약한 폐단을 지적했습니다. 그는 자신의 저서 『예주쌍즙』을 통하여 서예에 대한 새로운 이론과 관점을 나타냈어요. 청나라 말에 강유위는 포세신의 이론을 계승하면서 『광예주쌍즙』을 통하여 위나라의 글씨를 숭상하고 당나라의 글씨를 깎아내리는 이른바 '존위비당'(尊魏卑唐)의 구호를 제창하기도 했습니다.

─포세신과 강유위가 청나라에 비학의 발전에 일대 전기를 마련한 셈인가요?

포세신과 강유위의 제창으로 인하여 서예가들 중에서는 비로소 북위의 글씨를 임모하는 새로운 풍조가 일어났습니다. 이때부터 북위의 비판(碑版)이 주목을 받기 시작했어요. 지금도 북경이나 대만, 홍콩에 가보면 상점들의 간판 글씨가 대부분 북위의 서체들로 되어 있습니다. 또한 그곳에서 발행되는 많은 책들의 제목도 대부분 북위체로 씌어 있고요.

국내에서는 청나라 때 일어난 첩학과 비학의 영향을 받았는데, 조선시대 원교 이광사의 경우 비학의 영향을 받은 대표적인 서예가입니다. 반면 추사체는 비학과 첩학을 혼융한 결정체입니다. 현대에 와서는 여초 김응현 선생이 북위체를 적극 수용하여, 서숙인 동방연서회를 통해 널리 보급시켰습니다.

─수나라와 당나라 때의 서예적 특징은 무엇이고, 유명한 서예가로는 어떤 사람이 있었는지 궁금합니다.

수나라에서 이룩한 새로운 문화는 당나라에 계승되어 문학과 예술의 꽃을 피웠으며 서예의 황금기를 가져오게 됩니다. 수·당대에는 특히 왕희지의 서풍이 존중되었던 시대입니다. 수나라의 지영은 왕희지의 7세손으로 「진초천자문」(眞草千字文)을 썼습니다. 송나라 미불은 이 글씨를 보고, "빼어나고 윤기가 있으며 둥글고 강하면서 팔면이 모두 구비되어 있다"고 평했습니다. 당나라 초에는 품격 있는 서풍의 우세남[15], 방정하고 준엄한 구양순[16], 초당 해서의 최고봉 저수량[17] 등 3대가가 나오게 됩니다. 또 과거의 응시 과목 가운데에 서예가 들어 있었고 정치가와 관리가 되기 위한 필수 교양으로 각광받게 됩니다.

당나라 태종은 서예에 대한 대단한 정열가로서 자신도 「온천명」(溫泉銘) 등의 작품을 남겼습니다. 또한 왕희지의 필체를 좋아하여 조서를 내려 왕희지의 진필을 모았고 필사하도록 했어요. 이렇게 하여 왕희지의 서풍은 널리 세상에 전해졌고 당나라의 서예를 융성하게 만들었습니다.

당나라 중기에는 이러한 풍조에 식상해져서 새로운 서풍이 생겨

---

15 우세남(虞世南, 558-638): 중국 당나라의 서예가. 왕희지의 서법을 익혔으며, 특히 해서의 제1인자로 알려져 있다. 해서 작품으로는 「공자묘당비」(孔子廟堂碑)가 유명하며, 행서로는 「여남공주묘지고」(汝南公主墓誌稿)가 있다. 시에서도 당시 궁정시단의 중심을 이루었으며, 시문집 『우비감집』, 편저 『북당서초』 등이 있다.

16 구양순(歐陽詢, 557-641): 중국 당나라 초의 서예가. 북위파(北魏派)의 골격을 지니고 있으며, 가지런한 형태 속에 자신의 정신을 포화상태까지 담고 있다는 느낌이 강한 작품을 남겼다. 예로부터 많은 사람들이 '해법(楷法)의 극칙(極則)'이라 칭송했다.

나게 됩니다. 손과정은 「서보」를 저술하여 종래의 전통을 존중해야 한다고 주장했지만, 당나라의 중흥을 이룬 현종 때에는 이백(李白)과 두보(杜甫)의 시가 전성기를 맞고 강직하고 중후한 서풍의 안진경을 비롯하여 이북해, 하지장, 서호 등 많은 서예가가 배출되었습니다. 또 한·진나라로 거슬러 올라가서 전서·예서를 연구하려는 복고주의적 경향과 장욱, 회소 등과 같이 새로운 초서에 의한 혁신적인 서예의 추구는 이어지는 송·원·명나라 때 광초체[18]의 선구가 되었습니다.

—이 시기의 작품 가운데 서예사에서 특히 주목을 끄는 작품이 손과정이 쓴 「서보」입니다. 그 내용과 서예적 특징은 무엇인지요?

「서보」가 탄생했던 시대적 배경은 왕희지의 서(書)를 사랑했던 당 태종(597-649)이 승하하고 고종(628-683)과 측천무후(624-705)의 시대로, 우세남·구양순·저수량 등의 초당 대가들은 이미 사망한 후입니다. 왕희지의 전형적인 서예가 무너지기 시작할 때이며 이러한 징조가 보이는 새로운 서풍에 대한 전통존중의 사상을 준수하려는 것이 「서보」의 서론이었습니다.

「서보」는 무심(無心) 중에 몸과 마음이 합치되었을 때, 단숨에 씌

---

**17** 저수량(褚遂良, 596-658): 중국 당나라의 서예가. 우세남·구양순과 더불어 초당(初唐) 3대가로 불린다. 왕희지의 필적 수집 사업에서는 태종의 측근으로 그 감정을 맡아 보았고 그 진위를 판별하는 데 착오가 없었다고 한다. 그의 글씨는 처음에 우세남의 서풍을 배웠으나, 뒤에 왕희지의 서풍을 터득해 마침내 대성했다. 아름답고 화려한 가운데서도 용필(用筆)에 힘찬 기세와 변화를 가지고 있었다.

**18** 광초체(狂草體): 감흥에 맡겨서 빠른 속도로 쓰는 초서.

어진 것으로 짐작됩니다. 장회관은 「서단」에서 손과정을 일컬어 "이른바 들이는 공은 적지만 선천적인 재주가 있다"라고 했습니다. 이렇듯 손과정은 마음의 섬광이 그대로 붓끝에 쏟아지는 천재적인 사람이었던 것 같습니다. 「서보」의 용필과 선질을 보면 점획에서 받은 느낌은 입체적이며 힘이 담겨 있고 싱싱한데다가 윤기가 있습니다. 왕희지 이래 가장 이상적인 선이라고 생각합니다. 이것을 기법적으로 보면 날카로운 기필(起筆)과 경쾌하고 힘이 담긴 운필 리듬감을 강조해서 전체를 생동케 하는 '돈좌절세'(頓挫節勢) 등의 요소가 있습니다. 또 이 선이 보여주는 윤기 흐르는 아름다움은 붓과 종이의 질이 극히 좋았던 데서 연유한다고 생각합니다.

「서보」는 서예의 각 방면에 걸친 이론을 섭렵했기 때문에 결코 독립적이며 주관적인 견해로만 흐르지는 않아요. 「서보」를 정독하면 서학의 달고 쓴맛을 볼 수 있는데, 그것은 손과정의 체험에 따라서 만들어졌기 때문일 것입니다. 「서보」는 서예사적으로 그 내용이나 필체에 무한한 가치를 가지고 있다고 할 수 있습니다.

—수나라와 당나라의 서예가 가운데 특별히 관심을 갖고 연구한 작품이나 작가가 있다면 소개해주시기 바랍니다.

당대 서예가인 안진경의 작품을 많이 임서해봤습니다. 안진경은 노군개국공(魯郡開國公)에 봉해졌기 때문에 안노공(顔魯公)이라고도 불렸습니다. 남북조시대 이래로 그의 선조 가운데 안등지·안지추·안사고·안근례 등이 모두 고문자학을 연구했고 서예에도 뛰어났습니다. 인척관계에 있던 은영명, 은중용 부자도 또한 당대 초기의 유명한 서예가였어요.

박원규, 「왕탁시」(王鐸詩), 2001, 행서.

안진경의 글씨는 남조 이래 내려온 왕희지의 전아한 서체에 대한 반동이라고도 할 수 있을 만큼 남성적인 박력 속에 균제미(均齊美)를 충분히 발휘한 것으로, 당대 이후의 중국 서예를 지배했습니다. 해서·행서·초서의 각 서체에 모두 능했으며, 많은 걸작을 남겼습니다. 「중흥송마애」(中興頌磨崖)·「원차산비」(元次山碑)·「송광평비」(宋廣平碑)·「안씨가묘비」(顔氏家廟碑) 등과 같은 만년의 작품이 특히 좋아요. 「제질문고」(祭姪文稿)의 필적, 「제백부고」(祭佰父稿)·「쟁좌위고」(爭座位稿)·「채명원」(蔡明遠)·「송류태충서」(送劉太沖紋) 등의 첩에 나타난 그의 서체는 힘차면서도 급작스럽게 꺾이는 등 변화무쌍합니다. 이 첩들을 보면 전서체에서 비롯된 필획이 많아요. 또한 스스로 독자적인 일파를 이루어 한 획도 이왕[19]의 필체와 비슷한 것이 없어요.

안진경의 서예는 후대의 유공권·양응식·소식·황정견·미불·채경·조병문·동기창·왕탁·유용·전풍·하소기 등에게 매우 큰 영향을 미쳤습니다. 송나라의 유명한 문학가이면서 서예가인 소식은 안진경의 글씨를 칭찬하면서 "서예의 집대성자"라고 말했어요. 이는 그가 한·위·진 이래로 내려오는 서예 조형의 경험을 융해하고, 여기에 전·예·해·행·초서의 자형과 결구, 필획의 형식, 용필의 특징을 흡수했기 때문입니다. 현대 서예가 가운데 안진경 글씨를 모본으로 하여 일가를 이룬 분들이 많은데, 그 대표적인 서예가가 일중 김충현 선생입니다.

---

**19** 이왕(二王): 왕희지와 왕헌지 부자를 뜻하는 말.

—이후 송나라와 원나라의 시대가 열립니다. 송나라 때도 훌륭한 서예가
들이 나타나게 되는데, 이 시기 서예의 특징은 무엇입니까?

당나라 말기의 혼란에서 천하를 통일한 송나라는 북송에서 남송으
로 넘어갈 때까지 약 320년 동안 계속되는데, 이때 왕희지의 필법을
배우기 위하여 복제한 것을 다시 복제하게 되어 진적과는 전혀 다른
독특하고 낭만적인 서풍이 생기게 됩니다. 또 고대의 전서에 대한 관
심이 더욱 고조된 것이 이 시대의 특징입니다. 인쇄술이 발달하면서
보고 감상하고 쓸 수 있는 법첩을 만들어내기 시작한 것도 바로 이때
부터입니다. 자유로운 표현을 통해 개성을 발휘하려는 경향이 강했
는데, 이 같은 취향에 따라 행초서(行草書)를 즐겨서 쓰게 됩니다.

미불은 글씨와 그림에 모두 능했고 글씨는 행서에 능했습니다. 대
표작으로는 「촉소첩」(蜀素帖), 「의고첩」(擬古帖), 「방원암기평지첩」
(方圓庵記評紙帖) 등이 있지요. 소식은 문학과 글에서 당대 제일이
라고 했으며 호방한 서풍으로 후세에 큰 영향을 미쳤는데, 「황주한
식시권」(黃州寒食詩卷), 「적벽부」(赤壁賦), 「취옹정기한」(醉翁亭記
寒) 등의 작품을 남겼지요. 또 채양은 정치가·문인으로서 유명하며
해서·행서에 능했고 황정견은 초서에 능했습니다.

이들 4대가 외에 북송의 휘종도 독특한 서체를 남겼는데, 휘종은
글씨와 그림에 능했습니다. 이 시대에 문방구에 대한 수집 및 감상의
취미가 유행한 것도 휘종의 힘이 큽니다. 휘종의 아들 고종도 우수한
해서를 남겼습니다. 또 장즉지(張卽之)는 선사상(禪思想)을 통한 독
특한 글씨를 썼습니다. 송나라 때에는 여러 가지 산업이 일어났고 서

예문화에 관계가 깊은 종이·먹·붓 등 특산품이 곳곳에서 생산됩니다.

원나라에서는 조맹부가 나타나서 다시 왕희지의 고필법이 부활했어요. 왕희지 글씨를 조종(祖宗)으로 하는 그의 전아·우미하면서 격조 높은 서풍이 풍미했으며, 고려 말 이후 그가 한국 서예에 미친 영향은 매우 큽니다. 한편 송·원나라 때엔 선종승(禪宗僧)의 필적이 유행했는데, 서법에 구애받지 않는 자유스러운 필법을 인격의 발로라고 보았기 때문이지요.

－송나라와 원나라의 서예가 가운데 특별히 연구를 한 서예가의 작품이 있으신지요?

송 4대가 가운데 어떤 분들은 미불의 글씨를 연구한다고 하는데, 저는 소식과 황정견의 글씨를 연구했어요. 임서도 상당히 많이 했고요. 소식은 중국 북송시대의 시인이자 문장가, 학자, 정치가인데, 흔히 소동파라고 부릅니다. 시, 사(詞), 부(賦), 산문 등 모두에 능해 당송팔대가의 한 사람으로 손꼽힙니다. 서예에도 뛰어났는데, 그의 서예적 성취는 바로 형체와 풍격의 창신(創新)에 있습니다. 그의 글씨는 동진(東晋)의 왕희지·왕헌지 부자의 정통적인 서법과 당대 안진경 일파의 혁신적 서법을 겸비하고 있는데, 그 자신은 글씨 자체보다도 살아 있는 정신과 기백의 표현을 가장 중요한 가치로 여겼기 때문입니다.

그는 「제발」(題跋)이라는 평론에서 해서가 모든 서체의 기본이며 서예는 사람 됨됨이의 표현이라는 생각을 일관되게 주장하기도 합니다. 소식의 작품을 보면 글씨 쓸 때의 심경, 정서, 내용에 따라 작품

의 체세와 필의도 달라지고 있습니다. 즉 그의 학문에 대한 깊고 높은 식견과 넘치는 천재성이 서로 밀접한 관계를 가지고 있기 때문이지요. 따라서 그의 글씨는 특별히 서권기(書卷氣)가 풍부하고 글자의 필획 안팎에 담긴 심경을 간직하고 있기 때문에 변화가 무궁합니다.

내가 자주 임서하던 작품은 「전적벽부」(前赤壁賦)인데, 행서로 썼고, 그의 나이 48세 때의 작품입니다. 여기서 보여주는 그의 필력은 둥글고 강하며 봉망이 안으로 수렴되어 있고, 먹물이 응축되어 있으며 함축적인 맛이 있어요. 이러한 것이 보는 사람으로 하여금 단정하고 장엄하면서도 빼어난 아름다움을 느끼게 합니다.

─송4대가 가운데 한 사람인 황정견은 어떤 점에서 끌리게 되셨는지요?

황정견은 홍주분녕(洪州分寧, 지금의 장시성 슈수이 쌍징) 사람으로, 자는 노직(魯直)이고 호는 산곡도인(山谷道人) 또는 부옹(涪翁)이라고 불렀습니다. 『송사』의 「황정견전」에서는 "행초서를 잘 썼고, 해서 필법 또한 스스로 일가를 이루었다"라고 기록하고 있어요. 황정견의 서예 풍격의 중요한 점을 한마디로 말하면 신기(新奇)입니다. 그는 "사람을 따라 계획을 세우면 마침내 그 사람의 뒤에 서게 되니 스스로 일가를 이루어야만 비로소 핍진된 맛이 있을 것이다"라고 했습니다. 이 말이야말로 그의 예술사상을 잘 반영한 말이라고 생각합니다.

황정견의 글씨를 분석하면 두 가지 정도로 특징을 말할 수 있어요. 먼저 용필에서 기울임을 취했다는 것입니다. 특히 행서의 표현에서 필획은 전서의 필의를 가미하여 길고 파세를 분명히 하여, 보는 사람

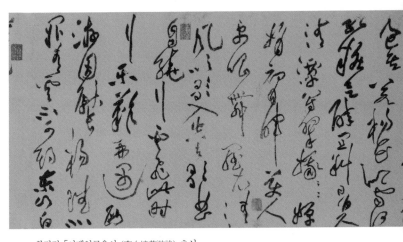

황정견, 「이백억구유시」(李白憶舊游詩), 초서.

으로 하여금 높은 산이 뻗치는 것 같은 기이하고 험준한 감각을 느끼게 합니다. 두 번째로는 가운데로 수렴하여 모이게 하면서 긴 획을 사방으로 전개시키는 이른바 복사식(輻射式)의 결구를 했던 점입니다. 황정견의 이러한 결구 방법은 진(晉), 당 이래로 내려오는 사방이 골고루 평형을 유지하는 외형을 크게 변형시킨 것입니다. 초서의 중요한 작품으로 「이백억구유시」(李白憶舊游詩), 「제상좌첩」(諸上座帖), 「화기시첩」(花氣詩帖), 「염파린상여전」(廉頗藺相如傳) 등이 있습니다.

나도 이들 작품을 수없이 임서했는데, 특히 이따금 나오는 점이라도 그 용필이 파리하고 굳세면서도 아름다워 웅장하고 기이한 느낌을 줍니다. 행서작품도 많이 임서했는데, 작은 글씨의 행서는 서찰 위주입니다. 서법은 굳세고 수려하면서도 자연스럽지요. 큰 글씨의 행서는 낙필이 웅대하고 기이하며, 풍채는 영웅적 기질이 있고, 용필은 둥글고 침착합니다. 대표적인 행서작품으로는 「범방전」(范滂傳), 「송풍각시」(松風閣詩), 「발원문」(發願文), 「고순첩」(苦筍帖), 「산예첩」(山預帖) 등이 있습니다. 이밖에 황정견의 서예이론은 주로 운치를 중시했으며, 용필에 대해서도 많은 연구를 했습니다. 아울러 정확한 임모를 강조하기도 했어요.

─명나라 서예의 발전상황에 대하여 말씀해주시기 바랍니다.

명나라 서예 연원의 일부분은 진·당을 계승하여 대부분 송·원시대의 각첩(刻帖) 중에서 훌륭한 점을 취했으며, 또 다른 일부분은 직접 사제의 관계로 서법을 전수했습니다. 그러나 모두 첩학을 위주로 하여 행초서에 뛰어난 성취를 보입니다. 중기에는 축윤명·문징명,

말기에는 황도주·예원로·장서도·왕탁·부산 등이 나타납니다. 이들은 행초서를 사용해 리드미컬하고 정열이 약동하는 듯한 훌륭한 작품을 많이 남겨 후세에 크게 영향을 미치게 됩니다. 명나라 서예를 종합해보면 제왕이 제창함에 따라 학서의 기풍이 매우 성행하여 적지 않은 명가들이 나오게 됩니다. 그러나 서예의 발전은 행초서에만 국한되었어요. 명나라 때는 수공업이 발달했는데, 특히 명나라 말에는 커다란 비단으로 종이를 대신하여 자유분방하게 글씨를 썼습니다. 이는 종이보다도 좋은 조건이었지요. 왕탁과 부산 등이 행초로 이름을 날렸던 것은 이러한 조건을 이용해 마음껏 자신들의 기량을 발휘했기 때문입니다.

ー작품집에 보면 왕탁과 부산의 작품을 임서한 것이 더러 보이던데, 이 두 작가에 대한 연구와 임서도 많이 하신 것 같습니다.

부산의 글씨도 많이 써보았지만, 특히 왕탁의 영향을 많이 받았습니다. 그러나 부산의 서예미학은 지금도 가슴에 새기고 있습니다. 그는 글씨 쓸 때 조심할 점 네 가지를 말했습니다. "차라리 졸할지언정 공교하게 하지 말고, 차라리 미울지언정 예쁘게 하지 말고, 차라리 지리할지언정 가볍고 매끄럽게 하지 말고, 차라리 진솔할지언정 꾸미기를 노력하여 안배하지 말라"라는 것입니다.

왕탁은 하루는 옛 대가들의 글씨를 임모하고 또 그 다음날 하루는 자유롭게 이를 쓰는 작업을 평생 지속했다고 해요. 나도 왕탁의 영향으로 창작하기 전에는 반드시 임서를 많이 해보는 습관이 생겼습니다. 왕탁의 운필은 떨림의 운율이 있으며 진한 농묵부터 먹이 거의 다 말라버린 것까지 먹색의 변화가 많아요. 이러한 먹색의 변화도 내

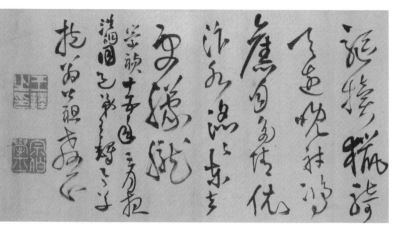

왕탁은 글의 뜻을 따르는 데 철저했는데, 행서와 초서에서는
정열과 의기가 드러나는 자유분방한 운필을 보여준다.

가 영향받은 것 가운데 하나입니다. 그의 초서 필법은 팔을 들고 올리는 흔들림에 의하고 있는데 황정견과 축윤명의 영향을 받았다고 합니다.

왕탁의 자는 각사(覺斯)이고 호는 치암(痴庵)·숭초(嵩樵)·연담어수(烟潭漁叟)입니다. 하남성 맹진(孟津) 사람이라 왕맹진(王孟津)이라 불렸고, 벼슬은 예부상서(禮部尙書)에 이르렀어요. 왕탁의 행초서 필법은 뛰어나고 풍격은 독특하며 결체는 험준하고 굳세요. 필세는 온건하고 리듬이 명쾌하며 마르고 실함이 서로 호응하며 점과 획은 서로 뒤섞여 있지요. 특히 광초서는 날아올라 치솟는 듯하여 정신의 변화를 예측하기 어려워 별도로 하나의 특색을 갖추고 있습니다. 필묵이 온중한 가운데 풍요롭고 윤택함이 있으며, 리듬이 명쾌한 가운데 변화가 있어 그만의 완미한 예술적 특징을 구성했습니다.

왕탁은 명나라 말과 청나라 초의 서단에서 장서도(張瑞圖)·황도주(黃道周) 등과 높고 예스런 법을 취하고 옛사람을 배우자는 것을 제창함으로써 당시 성행했던 동기창 일파의 '평담수일'[20]한 서풍과 대항해 면목이 새로운 시대서풍을 개창하게 됩니다. 그의 서예 성취는 동시대 사람을 훨씬 뛰어넘었을 뿐만 아니라 북송의 대가와 서로 아름다움을 견줄 수 있을 정도로 서예사에서 중요한 지위를 점유했습니다. 특히 현대 중국 서예와 일본 서단에 상당한 영향을 주었고, 최근엔 한국 서단에도 그의 영향을 받은 서예가들이 늘어나고 있습니다.

---

**20** 평담수일(平淡秀逸): 평이하고 담백한 가운데 뛰어난 경지.

—마지막으로 청나라 서예의 미와 서예가들에 대하여 말씀해주세요.

강유위는 『광예주쌍즙』, 「체변제사」(體變第四)에서 "청나라의 서법은 네 번의 변화가 있었다. 강희와 옹정 연간(1662-1735)에는 전적으로 동기창을 모방했고, 건륭(1736-95) 때는 다투어 조맹부를 말했고, 구양순은 가경과 도광 연간(1796-1850)에 성행했으며, 북비는 함풍과 동치 연간(1851-74)에 싹트기 시작했다"라고 적고 있습니다.

위의 글에서도 알 수 있듯이 청조 초기에는 강희제(康熙帝)가 동기창을 좋아했으므로 그의 서풍이 널리 퍼졌습니다. 일면 개성이 강한 서가들인 금농(金農)·정섭(鄭燮) 등이 있지만 대체로 법첩을 주로 하는 첩학파가 많았습니다. 유용·양동서·왕문치·성친왕 등이 그러하며 금석학의 영향으로 전예가 유행하던 시기이기도 했어요. 특히 등석여는 전예에 새로운 생명을 불어넣은 전무후무한 탁월한 서예가였습니다.

전예에 능한 서예가로는 양기손, 오양지, 윤묵경, 조지겸, 오대징, 오창석 등이 있으며, 행초서에 능한 유석암, 하소기 등이 있습니다. 후기에 들어서자 완원이 남북서파론(南北書派論)·남첩북비론(南帖北碑論)을 제창합니다. 그 요지는 한·위 이래 서예의 정통은 번각을 거듭하여 본래의 모습을 잃은 법첩으로 인하여 쇠잔하고, 오히려 북위 이후의 비각에서 정통을 찾을 수 있다는 주장이지요. 고증학의 발달에 따라 금석학의 연구도 성행하여 고대의 원비까지 주목하게 되었습니다. 또한 1899년에 하남성에서 3천~4천 년 전 은나라 때의 갑골문자를 발견함으로써 문자 표현에 새로운 계기가 마련됩니다.

# 글씨로 남은 우리의 문화와 예술

—한국서예사와 서예가들에 대해서 여쭤보겠습니다. 먼저 우리나라에서 '서예'라는 명칭을 쓰게 된 것은 언제부터인지요?

서예라는 말은 대한민국 정부가 수립되고, 정부에서 실시하는 미술전람회가 처음 열려 글씨 부문이 다른 미술부분과 함께 참여하게 되었을 때 붙여진 이름입니다. 소전 손재형[1] 선생이 '서예'라는 명칭

---

1 손재형(孫在馨, 1903-81): 한국의 서예가. 호는 소전(素田)이며, 추사 이래의 대가로 추앙받을 정도로 우리나라 서예계에 뚜렷한 발자취를 남기면서, 한자문화의 정수인 서예를 오늘날까지 이어온 서예계의 거목이다. 1924년 제3회 조선미술전람회에서 예서「안씨가훈」(顏氏家訓)으로 입선했고, 제10회에서는 특선을 받았다. 그밖에 1949년 제1회 대한민국미술전람회부터 제9회까지 심사위원으로 활동하고, 고문·심사위원장을 지내면서 현대서예계에 영향을 미쳤다. 1947년 재단법인 진도중학교를 설립해, 이사장을 지냈으며, 예술원회원·민의원의원·한국예술단체총연합회 회장·예술원 부회장·국회의원 등을 역임했다. 작품으로는 한글예서체로 쓴「진해이충무공동상명」과 그밖에「육체사육신묘비문」「이충무공벽파진전첩비문」등이 있다.

을 처음으로 사용했지요. 그 이전에는 일본처럼 '서도'(書道)라고 부르다가 우리만의 독자적인 명칭을 붙여야 할 필요성을 느낀 것입니다. 앞서 중국 서예사에서는 서법(書法)이라는 말이 자주 등장하는데, 중국에서는 서예나 서도라는 말 대신 서법이라고 부르고 있어요. 서예·서도 또는 서법이라는 말은 모두 글씨라는 뜻 외에 다른 것이 없어요. 회화·조각·음악 등도 예술임에는 틀림없으나 '예'(藝)라는 말을 붙이지는 않습니다. 글씨에만 서도 또는 서예라는 말을 붙인 까닭은 이것이 독립된 대상임을 뜻하는 의도인데, 오히려 이 점이 지나치게 예술성을 부각시켜 글씨의 순수성을 해치는 것 같다고 말하는 사람들도 있습니다.

－우리나라 서예사는 언제부터 시작된다고 볼 수 있을까요?

고대부터 서예는 한자를 대상으로 시작되었습니다. 한자 자체는 표음문자가 아닌 상형문자의 원형을 그대로 지녀왔고, 또 붓·먹·종이를 통해서 나타나기 때문에 그 자체로 조형적인 요소를 담고 있습니다. 한자문화권 안에서는 일찍이 한자를 예술 감상의 대상으로 삼아왔습니다. 우리나라에는 한글이라는 고유문자가 있기는 하지만, 한글은 15세기에 이르러서야 만들어진 것입니다. 또한 당시 한글은 심미의 대상으로 쓰인 것이 아니기 때문에 서예라고 하면 우리는 먼저 한자를 생각하게 됩니다.

한자가 우리나라에 전해진 것은 고조선시대인데, 그때부터 서예를 했다고 가정해보면, 우리나라의 서예는 2천 년 이상의 역사를 지녔다고 말할 수 있습니다. 기원전·후 우리나라에 전해진 문자는 명도전·한인(漢印)·와전문(瓦篆文)·경명(鏡銘)·점제비 등의 진·한

대 소전과 예서가 주를 이룹니다. 그러나 유물로 거의 남아 있지 않아요.

−유물이 많이 남아 있지 않다는 사실은 이에 대한 연구가 충실히 이뤄질 수 없다는 뜻인데, 참으로 안타까운 일입니다.

왜 우리나라의 글씨는 쓰지 않고, 중국의 갑골문이나 금문만 쓰냐고 묻는 분들이 있는데 이게 다 현존하는 자료가 없기 때문입니다. 현존하는 글씨의 유적은 금석(金石)·목판전적(木版典籍)·법첩(法帖)·진적(眞蹟) 등으로 구분하는데, 진적은 본인이 직접 쓴 친필이므로 남아 있는 유물 가운데 가장 귀중한 것입니다. 중국에서는 3천 년 전의 문자인 갑골문을 비롯해서 춘추전국시대 및 한·진 이래 진적이 많이 출토되었으며, 당·송 이후 종이에 쓴 문자도 남아 있어서 당시의 필법을 연구하는 데 귀중한 자료가 되고 있어요. 그러나 우리나라에는 고려시대까지의 진적은 10여 점에 불과하고, 조선시대의 유물도 임진왜란 이전의 것은 얼마 남아 있지도 않아요.

−전쟁과 화재로 대부분의 자료가 소실된 것이지요?

그렇지요. 남아 있는 작품들도 대체로 편지와 같은 소품들이고 큰 글씨는 매우 드문 상황입니다. 서예작품을 연구하는 데 같은 작가의 글씨라도 초기·중기·말기에 따라 글씨의 형태와 우열이 다르고, 작품의 대소에 따라서 평가를 달리해야 할 경우가 다수입니다. 그러므로 어떤 작가를 논할 때 그의 소품 한두 점을 보고 그 작가의 전모를 비평한다는 것은 매우 위험한 일이지요. 이러한 의미에서 우리나라의 서예를 역사적으로 정리할 때 자료가 빈곤하다는 어려움을 겪지 않을 수 없습니다.

―진적은 많지 않지만, 그래도 남아 있는 자료를 통해서나마 우리나라 서예사를 조망한다는 것은 상당히 의미 있는 일이 아닐까요?

고려시대 이전까지는 금석문을 통해서 그 자료를 찾아볼 수 있습니다. 삼국시대부터 통일신라까지만 해도 상당수의 비갈[2]과 금문이 남아 있고, 고려시대는 비문 외에도 많은 묘지가 남아 있어 그나마 위안이 됩니다. 조선시대는 전적이 비교적 많이 남아 있고, 또 글씨들을 모은 법첩이 다수 전해지고 있어요. 법첩이란 역대 명인의 글씨를 모아서 돌이나 나무판에 새겨 인쇄한 것으로, 송나라 때의 「순화각첩」(淳化閣帖)을 가장 대표적인 작품으로 들 수 있습니다. 이것은 한나라에서 당나라에 이르는 동안의 명가 80여 명의 글씨를 모아서 새긴 것입니다.

우리나라의 법첩으로는 조선 초기에 안평대군이 편각(編刻)한 「비해당집고첩」(匪懈堂集古帖)이 가장 오래된 것이지만, 이 고첩에서 우리나라 사람의 글씨를 새긴 부분은 현재 전해지지 않습니다. 이밖에도 조선 중종 때 신공제가 편집한 『해동명적』(海東名蹟)이 있습니다. 이 법첩의 앞부분에는 조선 역대 국왕의 글씨를 싣고, 뒷부분에는 신라의 김생·최치원을 비롯한 고려와 조선시대 명가들의 작품을 실어 매우 귀중한 자료로 평가됩니다.

---

2 비갈(碑碣): 비석(碑石)과 갈석(碣石)을 합친 말. 비석은 사적을 기념하기 위해 글을 새겨 세우는 것이고, 갈석은 가첨석(加檐石)을 얹지 않고 머리를 둥글게 만들어 세우는 것을 말한다.

「광개토대왕비」, 414, 예서, 탁본.
'국강상광개토경평안호태왕'(國岡上廣開土境平安好太王)이라는
광개토왕의 시호를 줄여서 '호태왕비'라고도 한다.

### 삼국시대의 명필들

─먼저 삼국시대의 서예 가운데 고구려의 서예는 어떤 특징이 있는지요?

고구려는 중국의 문자를 가장 먼저 받아들인 나라입니다. 한인(漢人)들은 낙랑시대부터 5세기 초에 이르기까지 이 지역의 일부에서 행정을 펴고 있었습니다. 그들이 물러간 뒤에도 육지로 연접되어 고구려는 문화교류가 아니면 무력적인 공방으로 그들과의 접촉을 끊을 새가 없었습니다. 그러므로 문화·예술면에서도 그들의 직접적인 영향을 민감하게 받아들였어요.

고구려 상류사회에서는 서예를 교양으로 받아들입니다. 그러나 찬란했던 7백 년 역사의 고구려 왕조가 멸망한 뒤 문화의 계승자가 없었기 때문에 문헌으로 전하는 고구려의 역사는 가까스로 왕의 계보를 전하는 정도에 불과하고, 대부분의 사료는 중국측 자료에 의존할 수밖에 없는 안타까운 실정이지요. 그러므로 글씨 유적이 거의 남아 있지 않아요. 겨우 몇 점의 금석유물을 통해서 고구려의 서예를 음미할 수밖에 없습니다.

고구려의 유물로는 전문(塼文)·석각·묘지명 등이 있어요. 대표적인 것으로는 「광개토대왕비」 「모두루묘지」 「중원고구려비」 「평양성 벽석각」 등을 예로 들 수 있습니다. 여기에는 예서·행서·해서 등 여러 가지 서체가 갖추어 있으며, 그 형태가 각기 다른 양상을 지니고 있어 이 시기의 서예를 다양하게 고찰할 수 있습니다. 이 가운데 「광개토대왕비」는 7미터에 달하는 거대한 돌에 사면이 꽉차게 글씨를 새겼는데, 서체는 당시 일반적으로 쓰이던 해서가 아닌 예서였어요.

─「광개토대왕비」는 동북아 역사에서도 중요한 위치를 차지하고 있지만,

서예사적으로도 굉장히 중요하기 때문에 고구려 서예를 논하면서 제일 먼저 떠오르는 유물인 듯합니다.

예서는 전한과 후한이 달라서 전한에서는 자획에 삐침과 파임이 없어 소박하고 중후한 맛을 지녔으나, 후한에 와서는 삐침과 파임이 생겨서 웅건한 맛 대신에 가냘픈 외관미를 나타내게 됩니다. 후한의 예서는 바로 해서로 변해 「광개토대왕비」가 세워질 무렵 일반적으로 예서는 쓰지 않았는데, 이 비에 쓴 자체는 전한의 예서체입니다. 이 비의 횡획(橫劃)은 수평에 가까운 직선으로 파책은 없어요. 또한 비문이나 서체 등을 살펴볼 때, 전체적으로 무게가 느껴지며, 웅장한 기상이 나타난 이러한 글씨는 중국에서도 볼 수 없는 명품입니다.

「모두루묘지」의 벽서는 행서로서 약동하는 기운이 넘치고, 「중원고구려비」는 글씨의 짜임새가 「광개토대왕비」와 일맥상통합니다. 또, 「평양성벽석각」은 행서체로 썼는데, 당시 중국 북조의 서풍과 비슷하면서도 고구려 사람들의 힘찬 기상을 보여 주고 있습니다. 이상 몇 되지 않은 유물이지만 그 하나하나가 각기 특색을 지니고 있다는 점에서 주목할 만합니다.

－고구려의 서풍이 고구려인들의 힘찬 기상을 대변하고 있다면, 백제의 서예는 한층 더 유려하고 아름답지요. 백제 서예의 미는 무엇인지요?

고구려가 중국 북조의 문화를 받아들인 데 반해 백제는 바다를 통해서 남조와 교류를 가졌습니다. 현재 글씨로서의 유물은 거의 남은 것이 없는데, 무령왕릉에서 발견된 매지권(買地券) 두 점은 당시의 서체를 보여주는 사료로서 귀중한 것이지요. 유려하고 우아한 필치가 중국 남조풍을 그대로 살려 중국의 어느 명품과 비교해도 손색이

寧東大將
軍百濟
斯麻王年
六十二歲

박원규, 「무령왕지석」(武寧王誌石), 2002, 해서.

없습니다. 저도 이 자료에 매료되어 임서를 해서 작품집에 수록한 적이 있을 정도입니다.

이 매지권은 「광개토대왕비」보다는 100여 년 뒤지고, 신라의 「진흥왕순수비」보다는 약 40년이 앞서 삼국 간의 문화발전을 가늠할 수 있는 좋은 자료입니다. 부여에서 발견된 「사택지적당탑비」는 백제 말기의 것으로 추정됩니다.

글씨가 비교적 크고 서체는 방정하고 힘이 있어서 남조보다는 북조풍이 짙습니다. 이것은 백제 말기에 와서는 남북조 모두 교류가 있었음을 보여주는 좋은 본보기입니다. 이밖에도 불상명, 와전명 등이 유물로 전해지는데, 최근에는 백제시대 목간이 점차 발견되고 있습니다.

─삼국 가운데 상대적으로 가장 많은 자료를 보유하고 있는 나라는 신라입니다. 즉 가장 늦게 서예문화를 꽃피웠다고도 볼 수 있지 않을까요?

신라에서 한문은 불교와 함께 수입된 것으로 보이는데, 신라에 불교가 공인된 것은 법흥왕 때라고 알려져 있습니다. 법흥왕 이전에도 고구려를 통해서 한문과 불교가 수입되었지만, 따로 중국에 사절을 보내기 시작한 것은 대체로 6세기 초인 법흥왕 때로 보는 게 타당할 것입니다.

신라의 금석유물에 글자가 들어 있는 것으로 가장 오래된 유적은 울주 천전리 서석의 암면에 새겨진 제기(題記)입니다. 넓은 암벽에는 선사시대의 그림이 조각되어 있고, 그 밑부분에 따로 새겨진 이 제기는 문장도 치졸하고 글씨도 매우 서투른 솜씨인데, 그 내용으로 보아 법흥왕 때의 유적으로 추정되고 있습니다.

이후 삼국통일까지의 금석유문은 비교적 많이 남아 있는 편입니다. 대표적인 것으로 「진흥왕순수비」「창녕비」「황초령비」「마운령비」「북한산비」와 1982년에 발견된 「충원비」가 있어요. 「창녕비」와 「북한산비」는 마멸이 심해서 거의 알아볼 수 없으나 「황초령비」는 「마운령비」와 함께 뛰어난 필세를 보이고 있는데 그 명성이 중국까지 미쳐 중국인의 위비(僞碑)라는 의혹감을 자아낼 정도로 필치가 뛰어납니다. 이는 진흥왕 당시 신라의 의기(意氣)를 대표하는 것이라 할 수 있겠습니다.

그중에서 「진흥왕순수비」는 문장이 유려하면서도 장엄미를 띠어 왕자의 교령에 걸맞는 품위 있는 글이며, 서법은 북조풍을 따라 우아한 품격이 넘쳐 흐릅니다. 중국의 문화를 받아들인 기간이 얼마 되지 않은 신라에서 이러한 작품을 남겼다는 것은 놀랄 만한 일입니다. 이 밖에 다른 작품들의 서풍은 모두 중국 북조풍의 영향을 받은 것으로 추정됩니다.

─삼국의 서예미를 한마디로 표현한다면 어떤 말로 대신할 수 있을까요?

고구려는 한·위시대로부터 중국문물을 접하게 되어 예서부터 출발했고, 신라는 가장 늦게 출발했습니다. 이 세 나라의 특성은 한마디로 고구려는 힘이 넘치는 필치이며, 백제는 우아하고, 신라는 단중하다는 말로 표현할 수 있을 듯합니다.

─신라의 서예는 통일신라시대에 이르러 비로소 만개하게 됩니다. 문화적 배경으로는 무엇을 꼽을 수 있겠습니까?

백제는 660년, 고구려는 668년을 전후로 신라와 당에 의해 망하고 신라가 통일된 왕조를 이루게 됩니다. 그러나 신라는 통일 이전까

지 드러나는 문화적인 진보가 없었어요. 하지만 통일을 이룩하면서 고구려와 백제 문화를 융합하고, 중국과 좀더 활발하게 교류하면서 눈부신 발전을 이룩하게 됩니다. 삼국 말기 신라와 당나라와의 교섭은 정치적인 것이 주가 되고, 문화의 수입은 오히려 부차적인 것이었습니다. 그러나 통일신라시대에는 당나라의 문화를 적극적으로 받아들이면서 학술·문화·정치·제도 등 모든 분야에서 당나라의 색채를 띠게 됩니다. 또한 당으로 유학을 가는 승려, 관료의 자제들도 많았으며, 그곳에서 과거에 급제하여 벼슬하는 사람도 생겨나게 됩니다. 또한 과거제도를 받아들여 관리 등용에 학문하는 사람을 채용하게 됨에 따라 문필에 능한 사람이 다량 배출되었습니다.

―통일신라시대의 서예적 경향은 어떻게 나타나는지요?

통일신라시대의 금석 자료는 매우 방대해서 금석에 있는 서법은 당과도 대등할 정도였으며, 또한 한국적인 근원을 이루어 그 특색을 완성해놓았습니다. 이는 신라인 특유의 기질이 드러나는데 한문화의 수용에서 '향찰'과 '이두'를 만들었다는 사실과 연결시켜 보면 무조건적이고 노예적인 문화 창조가 절대 아니었음을 알 수 있습니다. 이 시기에는 왕희지체가 크게 유행했는데, 당나라 중엽 이후 해서의 전형적인 규범이 정립됨으로써 그 영향이 통일신라에도 크게 미쳐 말기부터 해서가 유행하게 됩니다. 그리하여 행서는 주로 왕희지법, 해서는 구양순법이 통일신라를 거쳐 고려 때까지 양조의 서예계를 풍미했습니다. 초기 자료인 영업(靈業)의 「신행선사비」 「감산사석조불상조상기」 「성덕대왕신종명」 「보림사보조선사창성탑비」에 쓰인 김생의 「태자사낭공대사백월서운탑비」 서체가 모두 왕희지의 서풍

을 따르고 있습니다. 영업의 글씨는 왕희지의 「집자성교서」와 구별해낼 수 없을 정도로 명품이며, 김생은 왕희지의 법을 따르면서도 그대로 모방하지 않고 남북조시대의 서풍과 당나라 초기 저수량의 필의를 참작하여 개성이 뚜렷한 서풍을 창안함으로써, 훗날 이규보로부터 '신품제일'(神品第一)이라는 평을 받게 됩니다.

한편 이 시대의 서예에서 특기할 만한 것으로 '사경'(寫經)을 들 수 있습니다. 우리나라 '사경'은 삼국시대부터 시작되는데 통일신라와 고려는 당시 증대되는 불경 수요로 인쇄문화가 발전하게 됩니다. 특히 경덕왕 때에는 목판인쇄술 보급으로 초기 경전 연구와 독송용 사경 대신 수행과 서사공덕으로 바뀌게 되는데, 그 예로 「다라니경」과 「대방광불화엄경」이 있습니다. 특히 세계 최고(最古)의 목판인쇄물인 「무구정광대다라니경」은 751년 불국사 중창 연대에 간행된 것으로 인정되는데, 본문 가운데 측천무후자나 신라의 종이인 '백추지'가 이를 증명합니다.

이 유물이 나오기 전까지 세계 최고는 770년쯤 제작된 일본의 「백만탑다라니경」으로 알려져 왔습니다. 그러나 이것은 우리의 「다라니경」을 발췌한 것이자 판각기술과 글씨도 「다라니경」의 정교함이나 힘에 미치지 못합니다. 「대방광불화엄경」은 한국에서 사경으로 가장 오래된 것이며, 「화엄석경」은 대체로 구양순의 서풍이 짙은 당나라 때의 사경체입니다. 이는 정강왕이 사망한 헌강왕의 명복을 빌기 위해 '화엄경'을 돌에 새겨 장륙전 내벽을 장식했던 것으로 판단되는데 임진왜란 때 화재로 파손되어 1만 4천여 점의 파편으로 남아 있습니다.

신라 말기의 대가로는 최치원·김언경·최인연이 있습니다. 통일

신라시대는 비록 고려시대보다 양적으로는 미치지 못할지라도 품격에서는 우리 서예사상 최고의 절정에 달한 시기라고 할 수 있겠습니다.

─통일신라시대의 서예가 가운데 가장 주목해야 할 사람은 김생[3]과 최치원이라고 생각합니다. 두 서예가는 어떤 특징이 있을까요?

『삼국사기』, 「열전」에 보면 "김생은 신라 성덕왕 10년(711) 한미한 집안에서 태어나 80세가 넘었는데도 글씨 쓰기를 쉬지 않아 각체가 모두 신묘한 경지에 들었다"는 문장이 나옵니다. 우리 역사에서 김생은 왕희지에 비견되는 '해동서성'(海東書聖)으로 불립니다. 송 휘종 연간(1102~1106)의 기록을 보면, 고려학사 홍관이 진봉사(進奉使)를 수행하여 변경(현재 하남성)에 머물 때, 휘종 황제의 조칙을 가지고 온 송의 한림대조 양구와 이혁이 김생의 행초서 두루마리를 보고 놀라 "뜻밖에 오늘 왕희지의 친필을 보는구나"라고 했어요. 이에 홍관이 "아니다, 신라사람 김생의 글씨이다"라고 했답니다. 그러나 두 사람은 우기면서 "천하의 왕희지가 아니고서야 어찌 이와 같은 신묘한 글씨가 있을 수 있겠는가" 하면서 끝내 믿지 않았다고 『삼국사기』, 「열전」에서 전하고 있습니다. 김생의 글씨는 한 획을 긋는 데도 굵기가 단조롭지 않고, 변화가 무쌍하며, 글자의 짜임새에서도 좌우와 상하의 안배에 있어 율동적 효과를 살려 음양향배(陰陽向

---

3 김생(金生, 711~?): 자는 지서(知瑞), 별명은 구(玖). 일생을 서예에 바쳤으며, 예서·행서·초서에 능해 송나라에도 왕희지를 능가하는 명필로 이름이 났다. 그의 필적은 유일한 서첩 「전유암산가서」(田遊巖山家序) 외에 「여산폭포시」(廬山瀑布詩), 경복궁 안에 있는 「낭공대사비」(朗空大師碑)에서 찾아볼 수 있다.

背)의 조화를 나타내고 있습니다. 김생 글씨의 가치는 바로 이와 같이 김생이 외래문화를 수용하되 그것을 모방하는 데 그치지 않고 우리의 미의식에 맞게 재해석하고 실천해낸 우리 역사가 기억하는 첫 인물이라는 데 있다 할 것입니다.

통일신라 말기의 대가로는 최치원을 들 수 있어요. 그는 서예가 이전에 시문으로나 사상으로 우리 역사의 문을 연 사람입니다. 남긴 시문은 현전하는 『계원필경』(20책), 『사산비명』을 포함하여 『삼국사기』에 문집 30권이 전한다고 기록할 정도로 방대하지요. 그의 작품으로 현재 남아 있는 것은 「쌍계사진감선사비」인데, 구양순·저수량·우세남은 물론 보는 사람에 따라 안진경·유공권에 이르기까지 당나라 해서체의 전형적인 필법을 9세기 통일신라 말기의 미의식에 가장 알맞게 유려한 필치로 소화해냈다고 하는 걸작입니다.

통일신라의 서예에는 이밖에도 많은 자료가 있으나 결론적으로 말하면 초기에는 왕희지의 서풍이 유행했는데, 이는 당나라의 태종이 특히 왕희지의 글씨를 좋아한 까닭에 그 영향이 컸으리라 생각됩니다. 말기에는 구양순의 서풍이 도입되어 고려로 이어지게 됩니다.

### 독자성을 찾아가는 고려의 서예가들

—우리나라 서예는 통일삼국시대에 이르러 꽃을 피우는군요. 그러면 고려시대에도 이러한 번영기를 이어가게 되나요?

고려는 초기에 중국의 제도를 그대로 받아들여 과거제도를 실시하고, 제술(製述)과 명경(明經)의 두 과목을 두었습니다. 명경과는 신라시대의 독서출신과와 비슷하지만, 제술과는 시(詩)와 부(賦) 등

의 문학작품을 가지고 시험을 보는 것이었습니다. 고사의 기준은 문학작품의 우열이 결정하는 것이나, 글씨도 심사에서는 제외될 수 없는 것이므로 서예의 수련에 힘쓰지 않을 수 없었어요. 이밖에 잡과(雜科)가 있었는데, 잡과는 전문직을 위한 시험으로 이 가운데 글씨 쓰는 것을 전문으로 하는 서업(書業)이 있었습니다. 서업은 기본 과목인『설문해자』와『오경자양』(五經字樣) 외에 실기로 예서·전서의 여러 서체를 써서 통과해야 했으므로, 이러한 제도의 출현은 서예의 융흥을 이끌어 실로 고려시대는 통일신라 못지않게 서예문화가 찬란하게 발달하게 됩니다.

－고려시대의 대표적인 서예 자료로는 어떤 작품이 있는지요?

고려의 서적은 진적으로 몇 점의 고문서와 말기에 작성된 수십 점의 사경이 남아 있고, 그밖에 진가가 확실하지 않은 명인의 글씨 몇 점이 남아 있을 뿐입니다. 서예 자료로 다루어야 할 것은 신라시대와 마찬가지로 비석과 묘지 등의 금석문에 의존할 수밖에 없어요. 또한『팔만대장경』을 비롯한 각종 목판서적의 글씨도 좋은 자료가 됩니다. 비석은 사적비(寺蹟碑)·승탑(僧塔)·탑비(塔碑) 등을 들 수 있는데, 문장과 글씨 모두 당시의 대가가 왕명에 의하여 성의를 다한 것이므로, 우수한 필법을 보여주는 동시에 고려 서예의 뛰어난 수준을 보여주고 있습니다. 이 시대의 서법은 당 초기 대가의 필법을 주로 따랐으며 특히 구양순체가 많았습니다. 구양순체는 자획이 '방정건엄'(方正健嚴)하여 한 자 한 자를 쓰는 데 순간이라도 정신이 흐트러짐을 용인하지 않는 율법적(律法的)인 서법이므로 특히 많이 쓰인 듯합니다.

한편 고려시대 서법의 정수라고 할 수 있는 비갈과 함께 주목받는 것이 묘지입니다. 비갈은 지상에 세우는 것이므로 대부분 심력을 쏟아서 쓴 작품인 데 반해, 묘지는 땅속에 묻어버리는 것이기 때문에 구속을 받지 않고 자유롭게 운필하여 자연스러운 자세로 쓰는 것이 일반적이므로 비갈과는 다른 친근감을 줍니다. 또한 서체가 다양하고 교졸(巧拙)의 차가 많고, 필자를 밝힌 것은 몇 점에 불과하지만, 모두 정확한 연대가 새겨져 있어 각 시대 서법의 변천을 파악하는 데 귀중한 자료가 되고 있습니다.

―고려시대의 서예는 흐름상 몇 가지 국면으로 나눠서 볼 수 있을 듯합니다. 전체적인 흐름과 각 국면별 특징으로는 어떤 것이 있는지요?

초기, 중기, 말기의 3가지 국면으로 나눠서 볼 수 있을 듯합니다. 고려시대는 중기나 후기보다 초기에 예술적인 측면에서는 더 활발한 모습을 보였습니다. 전성기가 초기에 온 셈이지요. 고려는 먼저 국가의 기초를 다지기 위해 여러 방면으로 노력했습니다. 신라문화를 계속 이어받아서 구세력을 회유하기도 하고, 앞에서 이야기한 대로 과거제를 실시해서 지방 호족세력을 견제하기도 했어요. 여하튼 초기에는 문화면에 당문화를 수용한 신라문화의 연장으로 보는 것이 가장 좋을 것 같습니다.

이러한 노력의 결실이 문종 때부터 그 빛을 발하기 시작했는데, 이때를 고려문화의 황금시대라 칭해도 무리는 없을 것입니다. 이는 무인세력이 주축이었던 고려가 문치주의를 표방하던 송문화를 어느 정도 수용하면서 나타난 결과이기도 합니다. 초기에는 신라의 전통을 계승하여 당나라 여러 대가들의 필법을 모방했는데, 그중에서도

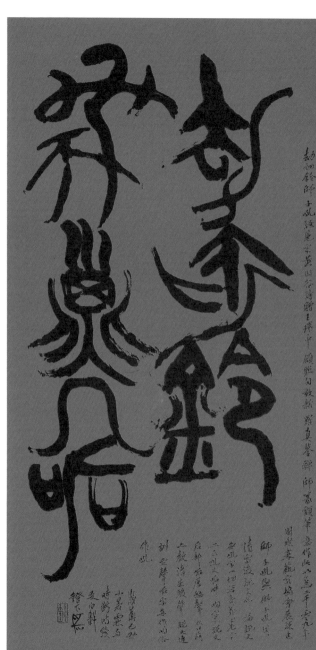

박원규, 「김초평사자후」(此初鋪師子吼), 2009, 전서, 「쌍계사진감선사비」를 주제로 한 작품이다.

특히 구양순의 서체가 지배적이었으며, 행서는 역시 왕희지풍이 대부분이었습니다. 구법[4]의 영향을 받은 비가 많이 세워졌고, 기타 북위(北魏)나 우세남, 유공권 등의 영향을 받은 비도 세워졌습니다. 구법의 영향을 받은 서체로 세워진 대표적인 비로는 법천사(法泉寺)의 「지광국사탑비」가 있는데, 안민후의 글씨로 고려 초 전성기 문화의 대표작이라고 할 수 있습니다.

당·송의 유명한 금석에 비해도 손색없는 작가들이 많이 나타납니다. 특히, 이원부와 장단열은 우세남체(虞世南體)에도 능했습니다. 이원부의 「반야사원경왕사비」는 『금석고』(金石攷)에 "신라·고려 양조에서 금석의 서체는 대부분 구법으로 일관한 경향이 있는데, 홀로 원부의 우법[5]이 있음은 실로 새벽하늘의 샛별에 비할 수 있는 진귀하고 중한 것이다"라고 했습니다. 장단열의 「봉암사정진대사원오탑비」(보물 제172호)는 한국 서예사상 드물게 우세남의 서풍으로서 수윤(秀潤)·근정(謹整)한 명품이며, 고려비 중에서는 최상급입니다. 주목을 끄는 것은 「낭공대사비」예요. 이 비는 김생의 서를 집각한 것인데, 2,500여 자의 장문으로 되어 있고, 김생이 죽은 뒤 3백 년의 시간이 흐른 다음 세워진 것입니다. 따라서 '동방의 왕희지'라는 김생의 서풍이 당시에도 상당히 유행했음을 알 수 있지요.

─고려시대 초기에는 서예의 전성기를 구가하다가 중기엔 쇠퇴한다고 말씀하셨는데, 어떠한 이유에서 비롯된 것인지요? 고려시대 중기의 서예흐

---

4 구법(歐法): 구양순의 서법.
5 우법(虞法): 우세남의 서법.

름에 대하여 듣고 싶습니다.

고려 중기에는 초기의 전성기를 끝내고 점점 하향의 길을 걷기 시작합니다. 이 당시 고려는 안으로는 귀족세력과 숭문경무(崇文輕武) 등의 모순으로 중앙과 지방에서 변란이 이어졌습니다. 밖으로는 중국왕조의 교체가 북방민족에 의해 이루어지면서 더욱 혼란을 가중시켰습니다.

이런 혼란을 평정한 사람이 최충헌입니다. 12세기에 무신들이 정권을 장악한 뒤에 문학·예술 전반이 크게 쇠퇴했는데, 서예도 예외는 아니었어요. 이러한 상황은 대체로 13세기 말엽 이전까지 계속됩니다. 서예사적인 측면에서 보면 이미 만연하고 있던 당의 서체와 송대의 신서체가 조화를 이루게 됩니다.

이 시기에 이르러 우리나라 서예사에 큰 변화를 일으킨 대가가 나타났으니 그가 곧 탄연입니다. 이 시기에 빼놓을 수 없는 위대한 업적을 남겼지요.

─고려시대 중기 이후 서예사적으로 빼어난 업적이 있다면 무엇이라고 생각하시나요?

몽고의 침입 당시에 강화도에서 강력한 신앙심과 애국심을 결합하여 만든 『팔만대장경』을 꼽고 싶습니다. 『팔만대장경』 이전의 '대장경'은 당의 사경체(寫經體)를 근간으로 만든 반면에, 『팔만대장경』은 송체(宋體)를 근간으로 해서 만들어졌습니다. 이러한 '대장경'의 글씨는 어디에서도 찾아볼 수 없는 당시 고려인의 정신이 가장 잘 나타나 있음을 절대로 부인할 수 없을 것입니다. 고려 중기의 우수한 작가로서는 유공권·김효인 등이 있습니다. 유공권의 「서봉사현오국사

昔如來見諸眾生
於清淨心中瞥起
一念流而爲六情
廣而爲八萬四千
煩惱則其對之也
不可以一端故設
三乘十二教

탄연, 「법어」(法語), 12세기, 해서, 탁본.

탑비」(보물 제9호)는 송나라 소식의 서풍을 띠고 있으며, 사경의 풍미가 풍기는 걸작입니다. 김효인은 고종 때의 사람인데 「보경사원진국사비」(보물 제252호)는 탄연의 서풍을 계승한 명작이지요.

-고려 중기 서예가인 탄연에 대한 상찬은 한국서예사를 기록한 문헌이라면 곳곳에 드러나 있습니다. 탄연은 어떤 서예가였습니까?

탄연은 고승인 동시에 명필가인데 법명은 대감(大鑑)입니다. 일찍이 유학경전에 능통했고 불법에 들어가서 왕사(王師)까지 되었습니다. 그는 고승이었지만 서예로 그 이름이 더 높았어요. 김생에 버금가는 명필로 왕희지의 필체를 따랐습니다. 국사(國師)에 추증되고 단속사에 「대감국사비」를 세웠으나 망실되고 지금은 그 탁본이 전할 뿐입니다. 작품에 「청평사문수원중수비」「북룡사비」「승가사중수비」가 있습니다.

탄연은 당시 거사(居士)로서 귀족불교의 성향을 띠고 있던 이자현의 문하에서 『능엄경』(楞嚴經)에 근거한 선(禪)을 공부했습니다. 그는 조계종 승려로서의 자부심을 갖고, 특히 정통 임제종 승려를 자처하여 고려 중기 선종을 부흥시키는 데 커다란 영향을 미쳤습니다. 이렇듯 그는 선승으로 12세기 고려의 귀족적 세련미의 절정을 붓끝에 녹여낸 사람입니다. 지극히 귀족적이고 화려한 천태종이나 최씨 무신정권기(1196-1258)의 자가통치 이념이자 고려 고유사상으로 토착화된 조계종의 정신과 미감이 녹아 나온 것이 탄연체입니다. 그는 김생, 최우, 유신과 함께 신품사현(神品四賢)으로 불렸어요. 이규보는 신품사현 각찬에서 탄연을 김생에 이어 다음과 같이 노래했습니다.

"환하기가 달 구름 속 나오는 듯/빛나기는 연꽃 못에서 피는 듯/

아리따운 여인마냥 약하다 하지 마라/겉은 연미한 듯 속은 단단한 힘줄 있네/한 점 한 획 제자리 박혔으니/사람 솜씨 아니라 신이 베푼 것이라네."

이규보는 탄연체의 귀족적인 기품과 자태를 달과 연꽃에, 유려하고 단단한 필획의 성질을 아리따운 여인에, 점획과 글자의 짜임새를 신의 솜씨에 빗대어 말하고 있는 것입니다. 탄연 사후 그의 서풍은 12세기에 들어서면서 통일신라부터 근 4백 년 동안 해석되어온 구양순 계통의 글씨를 대체해 고려문화의 황금기를 주도하게 됩니다.

―고려 말기의 서예의 흐름은 어떻게 진행되며, 이 시기의 특징은 무엇인가요?

몽고 침입으로 자주성을 상실한 고려 후기에는 고려의 특색을 많이 잃어가고 있었습니다. 이 시기에 이르러서는 정치적으로 원나라와 밀접한 관계를 가지게 되면서 고려의 국왕은 원나라 수도인 대도(현재 북경)를 자주 내왕했고, 또 오랫동안 체재하는 경우도 많았습니다. 이런 현상에 박차를 가한 것이, 충선왕이 연경(燕京)에 세운 만권당(萬卷堂)이었습니다. 충선왕은 1314년 아들인 충숙왕에게 양위한 후 연경에 들어가서 만권당을 짓고 당시 원나라 명사들과 교유했는데, 특히 조맹부와 친교가 두터워 그의 영향을 크게 받았어요. 조맹부는 원나라를 대표하는 글씨의 명가로서 충선왕을 따라갔던 문신들 중에는 조맹부의 서법을 따른 사람들이 많았습니다. 이 시대의 대표적인 명가는 이암·이제현입니다. 특히 이암의 글씨는 중국에도 영향을 줄 정도였다고 전해집니다.

충선왕이 고려로 귀국할 때 많은 문적과 서화를 들여왔는데, 이때

조맹부의 송설체(松雪體)가 들어와 유행이 된 후 고려는 물론, 조선 초기까지 서예계를 풍미하게 됩니다. 관료들도 사절 또는 왕의 수행을 위해 북경 나들이가 빈번했고, 그 가운데 원나라의 과거에 급제한 명사도 많이 나오게 됩니다. 따라서 원나라 학자들과의 교류가 두터웠으며, 전에 없이 많은 문인과 학자가 배출되었습니다. 이 시기의 작품 가운데 권중화의「회암사나옹화상비」가 예서인 것이 이채로워요. 한수는『동문선』(東文選)에서 양촌 권근을 "유항 한문경공(한수의 호)은 지행이 높고 견식이 밝아서 일시에 사람들의 모범이 되었고, 서범(書範)이 절륜하여 세상이 소중하게 여기더라"라고 말했습니다. 그의「회암사지공대사비」「신륵사나옹화상석종기」등은 우법으로 아윤청경(雅潤淸勁)하고 품격이 높아 고려비 가운데 최상급의 명품으로 손꼽힙니다.

강력했던 원 왕조도 유구할 수는 없었습니다. 명이라고 하는 신흥 왕조가 원을 멸망시키고, 국가가 성립하면서 강력한 한족 복고주의가 성립되었습니다. 이에 고려도 원으로부터 자주성을 회복하기 위해 이전 시대로 복귀하고자 자주화 운동이 벌어지게 됩니다. 하지만 5백여 년간 축적되어온 종교, 사회체제 등의 내부 모순으로 분열과 대립이 격해지면서 한 시대의 막을 내립니다.

－고려 후기의 서예가 가운데 가장 널리 알려진 이암은 어떤 서예가였는지요?

이암은 고려 말의 최고 명필입니다. 공민왕 때 수상인 문하시중을 지낸 그는 글씨 못지않게 문장과 그림에도 능했습니다. 또한 지금 학계에서 긍정도 부정도 못하는『단군세기』의 저자라고 알려져 있습

니다. 그가 쓴 「문수사시장경비」를 보면 그의 서예세계를 알 수 있습니다. 이 비는 행서체로 탄연의 「청평사문수원중수비」와 더불어 고려 글씨의 자웅을 다툽니다. 왕희지의 「집자성교서」를 많이 따랐지만 이것보다 점획과 결구에서 균제미와 무게감이 더 보이고 있어요. 이는 또한 이암이 보통 송설체의 병폐, 말하자면 유려한 외형미에 치중하다 근골(筋骨) 없이 늘어지는 것을 극복한 지점이기도 합니다.

—당시에 이암의 글씨가 나오게 된 배경은 무엇입니까?

원이 무력으로 한족을 지배했지만 실상 문화적으로는 여전히 송의 한족이 주도를 하고 있었어요. 이민족의 지배는 한족들로 하여금 새로운 문화 창조보다 복고에 치중하게 했고, 그 복고의 중심에 서예계에선 왕희지를 들고 나와 송설체를 완성시킨 조맹부가 있었습니다. 요컨대 이암의 자아찾기는 복고풍 송설체를 통한 우회적 탐색이었던 셈인데, 여전히 고려문화가 송과 일맥상통한바 이것을 더 적극적으로 수용하고 자기화의 기회로 삼은 것이라 볼 수 있습니다.

그러나 이암은 송설체를 판박이로 구사하지 않았어요. 송설체는 소식·미불·황정견 등 송나라 서예가들의 방종미에 대한 반동으로 시작되었는데, 왕법[6]을 바탕으로 세련미를 추구한 결과는 고려의 탄연체와도 일맥상통한다고 할 것입니다. 요컨대 이암은 송설의 유려함과 탄연의 근력을 동시에 추출해내는 데 성공했다는 학자들의 주장은 타당해 보입니다. 그래서 이색이 「묘지명」에서 "행촌의 필법은 묘의 극치를 이루었는데 송설 조맹부와 겨룰 만하다"라고 했던 것입니다.

----

6 왕법(王法): 왕희지의 서법.

# 한글의 탄생

─조선시대 서예는 그 흐름에 따라 어떻게 나눠볼 수 있을까요?

조선시대도 크게 세 가지 시기로 나눠볼 수 있겠습니다. 먼저 조선 초기의 서예 흐름에 대해 이야기해보겠습니다. 조선은 신흥왕조의 기반을 닦는 것부터 착수했습니다. 그동안 국가를 지배해온 불교에서 새로운 사상으로서의 전환, 농본주의 정책, 한글 창제, 과학기기의 발명, 의서(醫書)의 집성 등 이러한 정책적 노력은 신흥왕조답게 진취적이었으며 그 결실 역시 매우 풍성했습니다. 특히 주자학을 숭상하는 유학자들이 혁명에 참여하여, 예의와 윤리를 바탕으로 하는 유학의 기본원리 위에서 통치원칙을 세우게 됩니다.

초기에는 주자학의 기반이 확립되지 않아 관료들 가운데는 아직도 시문과 서화의 대가들이 많았고, 따라서 예술적인 운치가 많이 남아 있었습니다. 그러나 15세기 이후 성리학파가 강대한 세력을 구축하며 학계를 지배하는 데 이르렀을 때부터 그들의 학문적 태도는 매우 편파적이고 배타적인 방향으로 기울어졌고, 주자학 외에 어떠한 학문도 주류가 되도록 용납하지 않았습니다. 불교나 도교 사상은 물론, 문학을 숭상하는 사람들을 경박한 사장파(詞章派)라 하여 공박했으며, 근엄한 예의도덕을 중시하여 조금이라도 유학의 행동규범에 어긋나면 가차 없이 공격의 화살을 퍼부었던 것이죠. 이렇게 경색된 풍토 속에서 예술의 자유로운 발전을 바랄 수 없었음은 자명한 일입니다. 따라서 글씨도 고루한 경지를 벗어나지 못했습니다.

조선 초기의 글씨는 고려 말기에 받아들인 조맹부의 서체가 약 2백 년 간 지배합니다. 그것은 고려 충선왕 때 직접 조맹부를 배운 서예

가가 많았고, 또 조맹부의 글씨와 그의 법첩이 다량으로 흘러 들어와서 그것을 교본으로 삼았기 때문이지요. 1435년(세종 17)에는 승문원 사자관(寫字官)의 자법이 해정(楷整)하지 못하다 해서 왕희지체를 본보기로 삼게 했고 이로부터 두 가지 서체가 병행했으나, 주류는역시 송설체였습니다. 송설체에 가장 능한 서예가는 고려의 이암과조선 초기의 안평대군 이용이었습니다. 이용의 글씨는 송설체를 모방하는 한편, 자기의 개성이 충분히 발휘된 독자성을 나타냈습니다.당시 최고의 화가 안견이 그린 「몽유도원도」(夢遊桃源圖)의 발문에는 호탕하고 늠름하며 품위 또한 높아 '천하제일'이라고 했습니다.

그밖에 조선 전기에 서명(書名)이 높은 사람으로는 강희안·성임·정난종·소세양·김구·양사언 등이 있습니다. 조선 전기에는 조맹부·왕희지 이외에도 명나라의 문징명·축윤명의 서풍도 함께 들어와 쓰이기 시작했습니다. 그러나 대체로 신라나 고려에 비하면 품격과 기운에서는 다소 쇠퇴했는데, 이는 중국에서도 볼 수 있는 시대적추이였습니다.

─저도 조선 초기를 대표할 수 있는 서예가는 안평대군 이용이라고 생각합니다. 안평대군의 서예의 특징에 대해 좀더 자세히 말씀해주시겠습니까?

안평대군이 조선 초기를 대표하는 서예가로 불리는 것은 정말 그의 능력 가운데 일부만 이야기하는 것에 지나지 않아요. 그는 시문(詩文)·서화·금기(琴碁), 활자와 법첩 제작, 고서화 컬렉션 등 조선문화의 인프라를 구축한 사람이자 당시 예술가들의 강력한 후원자이기도 했습니다. 「몽유도원도」의 발문을 보면 골기를 속으로 감춘유려한 점획, 균제미가 뛰어난 결구는 안평대군 서예의 전형미를 보

여주는 표본이라 할 만합니다. 이러한 안평대군 서예의 전형적인 아름다움은 해서뿐만 아니라 행서나 초서에서도 그대로 확인할 수 있습니다. 그것은 이덕무가 『청장관전서』에서 "안평대군이 취중에 금니(金泥)를 흑단에 뿌린 뒤에 붓을 들어 그 뿌려진 금니의 점을 따라 초서를 만들었다"라고 특기할 정도로 기운생동의 묘가 극에 달했는데, 서예의 전형이자 시대양식으로서 안평대군의 서풍은 정말 대단했습니다.

한편 지난해 하버드 대학에서 안평대군의 작품인 「지장경 금니사경」을 공개한 적이 있어요. 이 「금니사경」은 세로 40.5센티미터, 가로 21.6센티미터(표구 포함)이며 푸른색 감지에 금니로 『지장경』을 7행 20줄의 규격으로 써내려간 작품입니다. 표구의 비단에 후대의 누군가가 '안평대군 진적'이란 감정을 적어놓았습니다. 안평대군의 글씨는 일본 덴리대학에 소장된 「몽유도원도」의 발문에 남아 있으며, 우리나라에는 「소원화개첩」이 국보 제288호로 지정되었으나 2001년 분실, 현재로서는 행방이 묘연한 상태입니다. 이러한 소중한 유산이 하루 빨리 우리 곁으로 돌아오길 기대해봅니다.

─조선 초기에 가장 주목할 만한 사건은 한글 창제일 것입니다. 이후 한글은 어떤 모습으로 변모했는지요?

우리나라는 말과 글이 달랐는데, 뜻글자인 한자를 사용해왔습니다. 690년경 통일신라에서 이두를 만들어 우리말을 기록하기도 했지만, 1446년 세종대왕이 언문일치의 한글을 만들어내면서 우리말을 완전하게 기록하게 됩니다. 15세기 한자 서예의 경우 조맹부의 송설체가 우리 식으로 소화되어 절정을 구가했는데, 한글이나 송설

歲丁卯四月二十日夜余方就枕精神遽相
騷之熟也夢亦至焉忽與仁叟至一山下層
巒深壑嵯峩窈窅有桃花數十株微徑抵林
表而分歧細徑佇立莫適兩之遇一人山冠
野服長揖而謂余曰從此往以北入谷則桃
源也余與仁叟策馬尋之崖磴卓犖林莽蓊
鬱溪回路轉蓋百折而欲迷入其谷則洞中
曠豁可二三里四山壁立雲霧掩靄遠近桃
林照暎蒸霞又有竹林茅宇柴扃半開土砌
已沈無鷄犬牛馬前川唯有扁舟隨浪游移
情境蕭條若仙府然佇位是踟躕瞻眺者久之
謂仁叟曰架巖鑿谷開家室豈不是歟寶桃
源洞也儞有數人在後乃貞父汶翁等同樻

이용, 「몽유도원도발」(夢遊桃源圖跋), 부분, 1447, 해서.

체 주인공은 모두 문종이나 안평대군 등 왕실 인사를 비롯한 집현전 학사들이었습니다.

이 사실은 바로 『훈민정음』에 실린 한글과 공존하고 있는 한자에서 증명됩니다. 당시로서는 한글을 심미의 대상으로 쓰지 않았기 때문에 서예라고 하면 먼저 한자를 생각했습니다. 자음 17개, 모음 11개 등 총 28개의 한글 자모의 점획은 창제 당시에는 고전체(古篆體)였어요. 하지만 필사 속도와 시대의 미감에 따라 16~17세기 과도기를 거쳐 후기에 들어서면 궁체로 바뀌게 됩니다. 필사가 필요하게 되면서 궁전의 궁녀들에 의해 서체가 개발되었습니다. 처음에는 한문 해서체를 따르다가, 17세기 말경부터 한문의 초서체와 비슷한 흘림체로 발달하게 되었죠.

초기에는 글씨의 틀이 제대로 잡히지 않은 채 한문의 서풍 그대로 답습했습니다. 이것이 차차 한글의 특수한 글씨 모양에 알맞은 서체로 발전하면서 정서(正書)에서도 새로운 틀이 생기고, 흘림체에도 뛰어난 시각미를 갖춘 독특한 궁체가 형성되었습니다. 글씨의 선이 곧고 맑으며 단정하고 아담한 것이 특징인 궁체는 주로 궁중 나인들에 의하여 궁중에서 발전했기 때문에 '궁체'라는 이름이 생겼습니다. 또한 한글 소설이 발전하면서 민간에서 소설을 필사하여 돈벌이를 하는 이들도 출현했는데 그 필사체가 이른바 민체입니다.

한글로 작업을 할 경우 문자 구조상의 단순성으로 인해 어려운 점이 많은 것도 사실입니다. 제 작품집 두 권을 통째로 한글서예로 꾸며, 조형시험을 해봤지만 쉽지 않은 작업이었습니다. 최근 이러한 제약성을 탈피하기 위해 몇몇 서예가들이 한글서예의 새로운 형태를

시도하고 있는 듯합니다.

−조선 중기를 대표할 만한 서예가로 누구를 손꼽을 수 있을까요?

석봉 한호입니다. 그는 사자원(寫字員) 출신으로 글씨를 잘 써서 선조의 사랑을 받았고, 임진왜란 중에도 외교문서를 도맡아 써서 중국인들에게까지 절찬을 받았습니다. 그는 왕희지의 「위서」(僞書)를 임모하여 배웠으나, 이후 많은 훈련을 쌓아 원숙한 경지에 달했습니다. 그의 해서는 사자관답게 「선무공신유사원교서」「서경덕신도비」 『천자문』 등 각종 공신교서, 비갈명, 법첩이 진적이나 간본형태로 다양하게 남아 있습니다.

이러한 필적을 통해 석봉은 왕희지의 소해인 「황정경」「악의론」을 토대로 공부하면서도 고려 말 이래 당시까지 유행했던 조맹부의 송설체의 연미함에서 탈피해 엄정하고 단아한 조선화된 서풍을 만들어냈음을 확인할 수 있습니다. 석봉의 행서와 초서 또한 그가 지향했던 왕희지체를 재해석한 양태가 농후하게 나타나 있습니다. 특히 작은 글씨가 그러한데 『석봉필결』에 등장하는 「난정서」 중심의 고법이나, "지금 왕희지의 「산음계첩」의 진본을 전수하고부터는 전에 익힌 것을 모두 버리고 간절한 마음으로 오늘 한 글자를 쓰고, 내일 열 글자를 배워 달마다 연습하고 해마다 터득하니 세월 가는 바를 깨닫지 못했다. 비록 왕희지에 미치지는 못했지만 또한 조맹부보다 못하지는 않았으니 어찌 다행스럽지 않은가?"라고 쓴 석봉의 작가 노트에서 이를 짐작하게 합니다.

노년으로 가면서 그의 작품에는 점획·결구·장법 전반에서도 곡직·장단·소밀·대소의 변화가 극심하게 드러나게 됩니다. 선조는 필

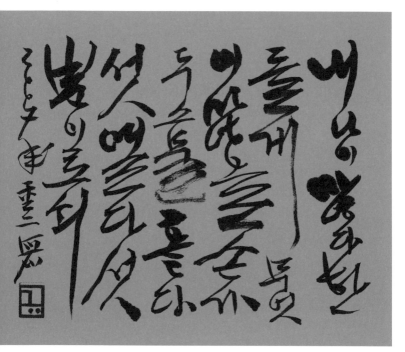

박원규, 「내 나이 많다 한들」, 2007, 한글흘림.

사업무에 지친 말년의 석봉을 한가한 곳으로 보내 오직 서예에만 잠심하도록 배려합니다. 동시에 선조는 석봉에게 '취리건곤 필탈조화'(醉裏乾坤 筆奪造化: 크게 취한 가운데로 우주가 내 품에 안기니 붓으로 그 조화를 담아냈구나)라는 어필을 하사했습니다. 이것을 통해 선조가 석봉을 사자관이 아니라 대예술가로 대했다는 점을 알 수 있습니다.

한편 빛이 있으면 그림자도 있게 마련인데, 석봉체는 궁궐의 서사 정식(書寫程式)을 이루어 중국에서 말하는 천록체(千祿體)로 전락하고 말았습니다. 이 영향은 오랫동안 후대에 미쳐서 석봉체를 본받은 사람의 수는 많았지만, 서예술의 발전에는 도움이 되지 않았습니다.

─조선 후기의 서예 흐름은 어떠했는지요. 청나라에서는 금석학이 부흥하는 등 다양한 서예적 움직임이 일어났는데, 조선에도 그 영향이 미치지 않았나요?

조선 후기의 서예의 흐름을 알아보면 영조 이후에 일어난 자아각성으로 문예부흥적 기운이 농후하여 문화 전반에 걸쳐 새로운 양상을 띠게 됩니다. 이 시기의 글씨는 우리나라 서예의 원천으로서 또 그 방향과 운명을 결정하게 됩니다. 조선 후기가 시작되던 무렵 등장한 윤순은 각 체에 능했는데, 특히 행서에서 여러 서예가의 장점을 잘 조화시켜 일가를 이루었습니다. 18세기 말에 이르면, 청나라에 가는 사절단을 따라 학자들이 북경에 들어가서 그곳 학자들과 교유하며, 크게 견식을 넓혀 학계는 물론 서예면에서도 커다란 발전을 가져오게 됩니다.

당시 청나라 학풍의 주축을 이룬 것은 고증학이었습니다. 모든 고전의 문헌과 전통적인 학술에 대해 무조건 전승하던 전래의 태도를 지양하고, 그 용어·문자에 대한 근본적인 고찰에서 시작하여 실증을 얻는 데 모든 노력을 기울여 옛 문헌을 재검토·재평가하기에 이르렀던 것입니다. 문자에 대한 연구를 위해 금석학이 발달되고, 따라서 문자의 근원인 고문·전서·예서 등에 대한 고찰이 활발히 전개되었습니다. 글씨를 쓰는 사람도 현행하는 해서와 행서 이전의 전과 예의 필법을 추구하여 옛 서체의 운필을 배웠으며, 해서와 행서에 임하게 되었습니다. 종래는 체본과 법첩에만 의존하여 학습했는데, 다시 비문의 탁본에서 직접 옛법을 배우는 방법을 개발하게 됩니다.

우리나라의 선진학자들은 바로 중국에서 이러한 새로운 지식을 얻었습니다. 청대의 대학자인 옹방강·기균·완원·손성연 등으로부터 경학과 금석에 대한 지식을 얻었고, 시문서화의 대가인 장문도·나빙·이병수 등도 한국의 학자들과 깊은 학문의 인연을 맺게 됩니다. 그들의 영향을 직접 받은 사람으로는 박제가·이덕무·유득공·이서구·신위 등이 있고, 이들보다 약간 후진으로는 김정희·권돈인·이상적 등이 있습니다.

이들 가운데 서예에서 가장 큰 혁신을 일으킨 사람이 추사 김정희입니다. 그는 처음 안진경과 동기창의 서체를 임서했고, 뒤에는 한동안 구양순체를 연구했지만 차츰 독창적인 세계로 나아갑니다. 그는 서법의 근원을 전한의 예서에 두고 이 법을 해서와 행서에 응용하여, 전통적인 서법을 깨뜨리고 새로운 형태의 서법을 시도했습니다. 그의 독창적인 서법은 파격적이었으므로 처음에는 많은 비난을 받았

『석보상절』(釋譜詳節). 조선 세종 때 수양대군이 왕명으로
석가의 일대기를 찬술한 불경언해서이다.

으나, 근대적 미의식의 표현을 충분히 발휘하고 중국 서법에 대한 숭상과 추종으로부터 우리나라 서예의 자주적인 가능성과 의지를 확연히 나타냈던 만큼 시간이 흐를수록 평가가 높아졌습니다. 그러므로 '추사체'라는 그의 특출한 서체의 출현은 우리나라 근대서예에서 뚜렷한 기점으로 볼 수 있을 것입니다. 그의 영향을 받은 권돈인의 행서, 조광진의 예서가 모두 우수한 경지에 이르렀으며, 그의 제자에 허유·조희룡 등이 있었으나 그의 정신을 체득하는 데까지는 이르지 못했습니다.

─그밖에 조선 후기를 대표하는 서예가는 어떤 사람들이 있을까요?

조선 후기 삼대가라 불리는 백하 윤순·원교 이광사·표암 강세황이 있습니다. 이광사는 주로 초서가 많이 남아 있는데 필력이 매우 주경하나 숙서(熟書)이며 저서로 『원교서결』(圓嶠書訣)이 있습니다. 강세황은 서화겸선(書畵兼善)하고 품위가 있으며 특히 세행(細行)이 우수합니다. 엄밀히 말하면 세 사람 모두 비슷한 서풍이라 말할 수 있겠습니다. 송하옹·조윤형은 백하풍의 글씨를 썼어요. 또 다산 정약용은 청수(淸秀)하고 주경한 서풍으로 품격이 높은 경지를 보여주고 있습니다. 눌인 조광진·창암 이삼만·조광진은 예서에서 볼 만한 것이 있고 이삼만은 호남에서 특히 이름이 높았어요.

자하 신위는 시·서·화 삼절(三絶)이라고 일컬어졌고, 특히 행서는 아윤(雅潤)하고 청순하여 품격이 높은 자하체(紫霞體)로 알려져 있습니다. 이밖에 노석 이하응·고균 김옥균·향수 정학교·해사 김성근·석운 권동수·차산 배전·백송 지창한 등이 유명하며 이들의 필적은 오늘날에도 전해집니다.

## 유배지에서 꽃피운 동국진체

—조선 후기를 이야기할 때 꼭 떠올리게 되는 것이 '동국진체'(東國眞體)가 아닌지요?

조선 후기 옥동 이서에서 시작된 '동국진체'는 백하 윤순을 거쳐 원교 이광사에 이르러 꽃을 피웁니다. 허전이 "동국진체는 이서로부터 시작되어 그후 윤두서·윤순·이광사 등은 모두 그 실마리를 이은 자들이다"라고 한 데서 유래됩니다. '동국진체'는 말 자체에서 진정한 우리 것이 무엇인지를 규정하고 있는 듯합니다. 그러나 이 말이 공식화된 것은 이를 근거로 간송미술관의 최완수 선생이 「한국서예사강」이라는 논문에서 '동국진체의 맥락'을 사용하고 나서입니다. 그런데 이에 대해 고(故) 임창순[7] 선생은 진체(眞體)라는 서체가 없어 이것은 서예용어상 부적절하고, 옥동과 백하가 사승관계가 아님을 들어 '동국진체'를 맥락으로 연결하는 것이 말이 될 수 없다고 지적했습니다.

한편 최완수 선생의 '동국진체' 설정 또한 해서·초서 등 특정서체를 염두에 둔 것이 아니라 조선 중화를 자처하며 자의식이 팽배한 조

---

**7** 임창순(任昌淳, 1914~99): 호는 청명(靑溟). 한학자이자 금석학자. 한학·금석학·서지학·서예 등 전통문화에 통달했으며, 1963년에는 '태동고전연구소'를 설립하고 일반인을 대상으로 한문강좌를 열기도 했다. 1974년에는 한문 서당인 '지곡정사'(芝谷精舍)를 세웠으며, 그밖에도 문화재위원장(1985), 한국서지학회 회장·명예회장(1994~99), 청명문화재단 이사장 등을 지냈다. 1998년에는 계간지 『통일시론』을 창간했다. 저서로는 『당시정해』 『한국미술전집』(서예편), 『한국의 서예』(일어판), 『신역옥루몽』 『한국금석집성 I』 등이 있으며, 경복궁 홍례문의 '상량문'(1998)도 그의 작품이다.

선 후기, 일련의 시대적 서풍의 특질로 사용한 것이라는 점에서 보면 이 또한 설득력이 있어 보입니다. 작품마다 다르게 대비되는 작가의 개성은 별도로 치더라도 '동국진체의 맥락'은 이서, 윤순, 이광사를 통해 당시 서풍이 주도되었다는 사실에서 확인할 수 있습니다. 최근까지도 동국진체의 성립에 대한 논란이 있지만, 하나의 개념으로 시대를 보는 관점을 제시하는 게 중요하다고 보는 견해라면 동국진체가 성립할 수 있는 것이지요. 요컨대 '진경'이다 '진체'다라고 할 때 '진'(眞)이라는 것이 내면의 참됨은 물론 형상까지 사실과 부합되어야 하고, 관념은 물론 현실까지 참되어야 한다는 전제 아래 말입니다.

─동국진체의 출발점이었던 옥동 이서는 어떤 서예가였습니까?

옥동 이서는 유배지에서 작고한 부친을 장사 지낸 후 관직으로의 진출을 단념하고 초야에 묻혀 글과 글씨공부에 일생을 걸었습니다. 옥동은 우선 글씨도 글씨지만 우리 서예사에서 「필결」(筆訣)이라는 서예 이론과 비평서를 남긴 선구적인 인물로 평가할 수 있습니다. 사실 역대 우리 서예사에서 글씨로 일가를 이룬 작가는 무수하고, 이중에는 중국과 비견될 작가도 많습니다. 그러나 이런 작품의 이론적 토대나 품평을 우리 시각에서 밝힌 본격적인 저작은 옥동 이전에는 사실상 찾아보기 어려워요. 이것은 임진왜란과 병자호란을 거친 이후 관념에서 현실로 눈을 돌리기 시작한 당시 사회현실을 반영한 것이지만 「필결」을 통해 서예를 역리(易理)와 등치시킴으로써 서예를 도학과 같은 반열에 올려놓은 것이나 마찬가지이기 때문입니다.

「필결」은 총 24장으로, 옥동의 유고집인『홍도선생유고』제12권에 수록되어 있습니다. 「필결」의 구성은 대체적으로 총론, 각론, 결

론으로 되어 있어요. 총론은 글씨가 주역의 음양(陰陽)·삼정(三停)·사정(四正)·사우(四隅) 등에 근본을 두고 있음을 그 기본이 되는 점획과 영자팔법(永字八法)으로 밝힌 「여인규구」(與人規矩)입니다. 각론 역시 『주역』의 원리로 붓을 잡거나 움직이는 법, 먹을 가는 법은 물론 점획을 긋고 변화시키는 법, 글자의 짜임과 배치를 논한 작자법(作字法)과 행법(行法), 글씨의 정도와 변통의 중용을 경권(經權)으로 논하는 데 할애하고 있습니다.

「필결」은 신채보다 외형 모방에만 급급해온 17세기 당시 조선서예의 말폐적 현상을 극복하기 위해 서예의 본질에 대한 성찰을 촉구했다는 점에서 가치가 있습니다. 예컨대 옥동은 「논고서」에서 조맹부와 한호를 극렬하게 비판하고 있습니다. 그가 볼 때 조선에 전래된 이래 근 2백 년이 지난 송설체는 균정미에 대한 지나친 집착으로 유약함과 몰개성으로 흘렀고, 석봉체는 판박이 사자관체로 전락했던 것입니다. 동국진체의 발원지인 옥동의 글씨는 당시 그와 함께 교유한 윤두서와 윤덕희 부자 등 근기남인들을 통해 맥이 이어졌습니다.

-그러면 백하 윤순은 동국진체의 성립에서 어떠한 역할을 했나요?

백하 윤순이 생존한 전후시대는 여타 시대와는 분명 다릅니다. 즉 당시 시대상황은 임진왜란·병자호란이 일어난 뒤 대륙의 질서가 재편되는 명·청 교체기 이후 소중화(小中華)를 자처한 조선에서 자존의식이 팽배해져 북벌을 도모할 계획을 세울 때입니다. 이 시기는 사상 또한 관념에서 현실을 문제 삼는 실학으로 바뀔 때이고, 문예사조는 사실을 지향하면서 그 속에서 참됨을 찾아낼 때입니다. 요컨대 모든 방면에서 조선적인 것이 무엇인지를 가장 절실하게 묻지 않으면

정약용, 「서간」(書簡), 18세기, 초서.

안 될 때라고 할 수 있습니다.

백하는 송설체가 퇴조하고, 석봉체가 관각체(館閣體)로 떨어진 조선 후기, 새로운 시대의 서풍을 꽃피운 인물로 자리매김합니다. 즉 왕법(王法)을 토대로 당·송·명의 여러 명서예가, 특히 미불과 동기창을 소화해냄으로써 백하 이후 후기 서단을 주도한 이광사·조윤형·강세황 등의 서풍에 절대적인 영향력을 행사했습니다.

그러나 문제는 이서와 윤순은 글씨에서 똑같이 왕희지를 토대로 하고 있지만 백하는 한걸음 더 나아가 미불과 동기창을 수용하여 옥동과는 서풍이 현격하게 차이가 있다는 사실입니다. 백하와 사제관계인 이광사 또한 왕희지법을 토대로 하고 있다는 점에서 글씨의 이념형은 같지만, 해서와 행초서는 물론 그 이전의 전서와 예서 등 오체겸수를 실천했다는 점에서 현격하게 차이가 납니다. 요컨대 '동국진체' 시기에는 같은 이념형을 가지고 있지만 실천에서는 개별성이 두드러지는 흐름을 보여주고 있습니다. 즉 백하는 조선 글씨의 정체성을 가장 문제 삼는 시기에 핵심적인 위치를 차지하는 인물이라 하겠습니다.

－동국진체의 꽃을 피운 원교 이광사의 서예세계는 어떠했는지요?

원교는 근 20년간을 야인으로 지내며, 윤순과 정제두를 사부로 글씨와 양명학 공부만 했습니다. 유배지에서만 22년간 살았으니, 한편으로 보면 불행한 삶을 산 셈입니다. 그러나 어찌 보면 이것이 서예가로서 원교 일생에서는 다행이었는지도 모르지요. 그는 이러한 불행을 딛고 당대의 걸출한 서예가로 나중엔 동국진체의 꽃을 피우게 됩니다.

원교의 글씨에는 다른 사람에게선 보기 어려운 다양한 표정이 포착됩니다. 그중에서 폭발적인 율동감을 선보이고 있는 행서는 원교체의 진수인데, 작가의 성정과 기질이 숨김없이 드러납니다. 원교의 글씨는 획 하나하나의 음악적 리듬에 자신의 미묘한 감정을 그대로 담아내는 게 가장 큰 특징입니다.

이규상의 「서가록」에서 "어떤 사람이 전하는 말로는 '이광사는 글씨를 쓸 때 노래하는 사람을 세워두고 노랫가락이 우조(羽調)일 경우에는 글씨도 우조의 분위기로 썼으며, 노랫가락이 평조(平調)일 경우에는 글씨에도 평조의 분위기가 서려 있었다'라고 한다. 그렇다면 그의 글씨가 추구하는 바는 기(氣)라고 할 수 있다"라고 한 부분에서 확인할 수 있습니다.

당대 최고의 명필인 백하 윤순을 스승으로 모신 것은 원교 예술의 골간이 됩니다. 원교 스스로도 "내가 30세 이후로 고인의 필법을 전적으로 학습했지만 필의(筆意)를 깨닫게 된 바는 백하에게서였다"라고 했습니다. 원교는 「서결」에서 "우리나라에 제대로 된 왕희지 고첩이 없었는데, 오로지 옥동과 민성휘 집에서 얻어 본 「낙의론」(樂意論)과 「동방삭화상찬」(東方朔畵像讚) 두 첩에서 내 평생의 필력을 얻었다. 무릇 고첩은 모두 모각(摹刻)을 거듭했으니 오늘날 왕희지의 본색을 정하기가 어렵다. 한·위의 여러 비석 글씨는 원래의 각을 전하고 있어 심획(心劃)을 볼 수 있는데, 나는 이 두 가지 첩을 여러 비석 글씨와 비교해서 익혔다"라고 고백하고 있지요.

이를 통해 왕희지를 근본으로 둔 이서나 윤두서는 물론 백하 등 선대 명서예가들의 서예이념을 공유하면서도 그 이전의 전·예서에 뜻

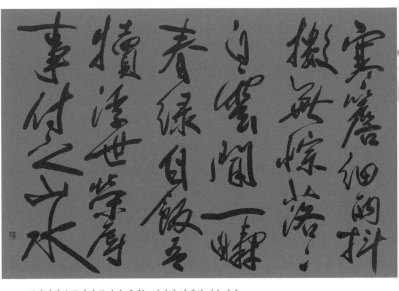

폭발적인 율동감이 특징인 행서는 이광사 서체의 진수이다.

을 두고 있었음을 알 수 있는 것이죠. 원교는 "배우는 자는 모름지기 글씨가 비록 작은 도이지만 '반드시 먼저 겸손하고 두터우며 크고 굳센 뜻'을 지닌 뒤여야지만 원대한 장래를 기약할 수도 있고, 성취할 수도 있게 됨을 명심해야 한다"라고 「서결」에서 말하고 있습니다. 최근처럼 서예가로 성공하기가 어려운 세상에서 서예가들이 생각해볼 대목이 아닌가 생각됩니다.

─동시대의 후배 서예가였던 추사 김정희는 원교에 대해 심한 비평을 한 것으로 전해지고 있습니다. 이는 다분히 잘 나가던 선배 서예가를 의식한 것이 아니었을까요?

원교 글씨의 이러한 성취에 대해 정작 추사는 「서원교서결후」(書員嶠書訣後)에서 원교가 먹을 가는 법, 붓 잡는 법도 제대로 모르고, 구양순과 안진경의 글씨를 격조가 같다고 여기는 것을 비판하고 있습니다. 특히 추사는 청에서 들어온 급진적인 비학파 이론을 토대로 원교가 왕체 「소해법첩」(小楷法帖)과 「순화각첩」 등 첩학의 본래 결함도 모르고 있거나 한·위의 여러 비석 글씨의 품평상 오류까지도 신랄하게 지적하고 있습니다. 그러나 추사의 이러한 비판은 지금까지 본 대로 사실과는 다른 측면이 많을뿐더러 지금까지도 그 여파가 남아 있어 원교 서예의 예술적인 성취를 평가절하시킨 요인이 되었습니다.

### 동아시아 최고 서예가, 추사 김정희

─조선시대의 서예, 더 나아가 우리나라 최고의 서예가인 추사 김정희의 탄생을 보기 위해 발전과 진보를 거듭한 것이 아닌가 생각합니다. 추사 서예의 바탕은 무엇이라고 보시는지요?

먼저 추사가 위대해질 수 있었던 바탕이 무엇인지를 생각해봅니다. 그것은 추사가 평생 추구했던 것이 '학예일치'라는 데서 잘 드러납니다. 추사 문예론은 한마디로 '문자향 서권기'(文字香 書卷氣)입니다. 이것은 학문과 서화예술의 일치를 추구하는 가운데 나온 것이죠. 추사는 예술 전반에 걸쳐 법을 중시했던 분입니다. 법의 전수를 통해 서예의 역사가 이루어졌고, 따라서 그 근원과 역사에 대한 학문적인 탐구 없이는 서예의 완성을 기약할 수 없다고 여겼던 것입니다.

우리가 다양한 서예작품을 보다가 추사의 서예작품을 처음 보고 훨씬 더 놀라는 이유는 무엇일까요. 그것은 강한 개성 때문입니다. 실제로 추사는 예술에서 개성을 매우 중시했습니다. 작품 제작은 물론 감상에서도 각기 자신의 성령(性靈)에 맞는 것을 추구하라고 했습니다. 『완당전집』에서 "무릇 시도(詩道)는 광대하여 구비하지 않는 것이 없어 웅혼(雄渾)도 있고, 섬농(纖濃)도 있고, 고고(高古)도 있고, 청기(淸奇)도 있으므로 각기 그 성령의 가까운 바를 따르고 한 부분에만 매이고 엉겨서는 안 된다"라고 할 정도입니다. 여기서 추사가 예로 든 웅혼·섬농·고고·청기 등은 문예의 다양한 풍격을 제시한 것입니다. 각기 자신의 성령에 맞는 것을 추구해야 하며, 어떤 하나의 풍격으로 남을 평가하거나 강요해서는 안 된다는 주장이지요.

추사는 개성을 강조했지만 기괴함만을 추구하지는 않았습니다. 개성적인 작품 세계를 과시하기 위해 기괴함으로 빠져들던 서예가 부류가 많았는데, 추사는 그 위험한 요소를 경계하고 있어요. "9,999분은 인력으로 가능하다. 그러나 나머지 1분을 성취하는 것이 어렵다.

마지막 1분은 웬만한 인력으로는 불가능하지만 그렇다고 인력 밖에 있는 것은 아니다."라는 경계가 그 단적인 예입니다. 추사는 칠십 평생 "열 개의 벼루와 천 자루의 붓을 닳게 했다"(磨穿十硯 禿盡千豪)라면서 그 독실한 노력을 친구인 권돈인에게 회고한 바 있습니다. 이것은 학문과 예술이 별개가 아님을 스스로 자신의 문예론을 통해 입증해 보인 것이라 하겠습니다.

－추사 서예의 특징은 무엇입니까?

흔히 추사를 두고 18~19세기 동아시아 서예사의 최고 작가라고 말합니다. 추사야말로 모든 비·첩 등 서예고전을 가장 완벽하게 혼용하여 재해석해낸 인물이지요. 추사가 활동하던 시대에 가장 큰 서예적 특징이라면 청대 금석학의 영향을 받았다는 것입니다. 조선 후기와 청대에 들어와서 서예의 이념형을 왕희지, 즉 진당고법 이전의 은·주·진 등의 전서와 한예에서 찾아냄으로써 이전과는 다른 서예 역사가 전개되었는데 이것이 비파 계열의 글씨혁명입니다. 그 이전까지는 첩파 계열의 글씨가 우리나라에서는 주류를 이루었습니다.

하지만 추사체의 경우 기존의 첩파나 비파로 구분하기가 어렵습니다. 추사체의 형성 과정을 보면 초기 가학(家學)이나 사승관계를 통해 전에 쓰던 대로 답습한 조선에 전래되던 글씨나 미불·동기창 등 조선후기 유행서체, 옹방강은 물론 구양순·저수량·안진경 또는 그 이전의 진대고법의 재해석에서 보듯이 연행 이후 20대 중후반과 30, 40대까지 첩학이 주류를 이루고 있어요.

추사체의 큰 특질 가운데 하나는 정법의 첩학이 전제되지 않으면 성립하기 어렵다는 사실입니다. 특히 추사체 완성기의 특질을 보면

운필과 용묵에서 방원(方圓: 둥글고 모가 남)과 윤갈(潤渴: 기름지고 마름)의 혼용, 점획에서 태세(太細: 굵고 가늘기)·장단(長短)·측도(測度: 기울기)의 대비, 결구에서 비정형(非正形) 구조, 장법에서 글자의 대소 대비, 서체에서 비학과 첩학의 각 체가 혼용되어 있습니다. 그런데 추사체의 가치는 여기서 그치는 것이 아니라 서로 정반대의 이질적이고 극단적인 조형 요소를 한 화면에서 조화롭게 만들어낸다는 것입니다. 요컨대 추사학예의 결정체로서의 추사체는 시기적으로 제주 유배에서 풀려난 이후 강상(江上: 지금의 서울 용산)과 북청 시절을 거쳐 과천에서 완성되었습니다. 결국 서예사에 나타난 모든 장점적 요소들을 흡수하여 자신만의 세계를 구축한 것입니다.

─그밖에 서예가로서 추사의 위대한 점은 무엇인지요?

서예가들은 대부분 중국의 법첩에 대하여 연구를 하고, 임서를 많이 합니다. 나의 경우 우리나라의 서예가 가운데 가장 많이 임서한 것이 추사의 글씨예요. 추사 작품을 작품집이나 전시를 통해서 보면, 진품이 아닌 것이 너무 많아요. 전시를 기획하거나 책을 내는 분들이 추사의 진면목을 제대로 아는 분이 없는 듯합니다. 추사를 이해하려면 추사의 '획'을 볼 줄 알아야 하는데, 서예를 본인들이 하지 않으니 이를 보지 못하는 것이죠. 특히 추사 작품은 변화가 심해서 구안자가 아니면 구별해내지 못합니다.

추사의 글씨가 오로지 변화만 즐기는 것은 아닙니다. 관조해보면 일관된 변화 원칙이 있어요. 시기별로 보면 추사의 글씨는 어느 누구도 범접할 수 없는 엄격한 정법을 토대로 하고 있습니다. 연행 이후부터 30대에 옹방강을 통해 정법을 익혔다면 40대에는 바로 옹방

강의 토대가 된 구양순법을 체득하면서 정법의 극점에 도달합니다.

서예사에서 '당법'(唐法)이라 함은 바로 해서의 전형을 두고 한 말인데 그중에서 구법(歐法)을 최고로 쳐왔습니다. 해배 이후 과천 시절에 무르익은 추사 글씨의 기괴하고 고졸(古拙)한 미학은 첩·비가 혼용된, 바로 정법의 자기해체나 파괴의 결과물인 것입니다. 조형 그 자체로 보면 엄격한 음양 원리가 작동하고 있습니다. 글자의 점획이나 짜임새, 글자 간의 배치를 문제 삼는 장법 등에서도 극단적인 대비 속에서 전체적으로는 조화를 이끌어내는 것이 추사 공간경영의 제1차적인 특질입니다. 이러한 특질을 알아야 하는 것이죠.

추사의 서예적 장점을 이야기할 때 추사의 진면목이 예서라고들 말합니다. 추사의 진면목은 해서 느낌의 행서로 쓴 잔 글씨로 된 제발 부분에 나타납니다. 예를 들어 추사의 글씨 가운데 「염화취실」이라는 작품이 있는데, 거기에 나오는 잔글씨로 된 제발이 일품이지요.
─추사의 작품 가운데 인상적인 작품이 있었다면 하나 소개해주시지요.

추사의 작품 가운데 「침계」(梣溪)라는 작품이 있습니다. 가로 42.8센티미터, 세로 122.7센티미터이니까 그리 크지 않은 작품이지요. 냉금지에 진한 먹물로 침계라는 두 자를 크게 쓰고, 왼쪽에 이 작품을 부탁받아 완성하기까지의 정황을 자세하게 서술했습니다. 「침계」는 '물푸레나무 침' 자와 '시내 계' 자로, 추사와 같은 시대를 살았던 윤정현의 호입니다. 윤정현은 경사(經史)에 밝고 문장으로 명성이 높았으며, 효성과 우애가 돈독하여 그 덕망이 널리 알려졌던 인물입니다. 특히 비문에 능했으며 추사가 함경도 북청에 유배되었을 때, 함경도 감사가 되어 추사를 돌봐주었던 사람으로 알려져 있습니다.

'침'은 가로획이 올라가고, 필획의 시작과 끝부분을 처리한 붓놀림이 해서에 가까우며, '계'는 기필과 수필부분이 파인 모양인데, 너부죽한 글자모양이 예서에 가깝습니다. '침'의 '나무 목' 자는 구양순·우세남·안진경체 등에서 느껴지는 정돈되고 말쑥한 이미지가 아니라 오랜 세월 거친 비바람을 맞고 세상의 풍상을 다 겪은 듯한 고목처럼 투박하지요. 이 작품에서 관심을 끈 것은 '침계'라는 두 글자보다 왼쪽에 행서풍으로 써내려간 세필입니다. 작품을 부탁받아 완성하기까지의 정황을 자세하게 서술했습니다. 그 내용은 다음과 같아요.

　　梣溪 以此二字轉承正囑 欲以隸寫 而漢碑無第一字 不敢妄作 在心不忘者 今已三十年矣 近頗多讀北朝金石 皆以楷隸合體書之 隋唐來陳思王 孟法師諸碑 又其尤者 仍仿其意 寫就 今可以報命 而快酬夙志也 阮堂幷書.

　　침계, 이 두 글자를 부탁받고 예서로 쓰려 했으나 한비(漢碑)에 첫 번째 글자가 없기에 감히 함부로 만들어 쓰지 못하고 마음속에 두고 잊지 못한 것이 30년이 되었다. 요즘 자못 북조 금석문을 많이 읽는데 모두 해서와 예서의 합체로 쓰여 있다. 수나라와 당나라 때의 「진사왕」(593)이나 「맹법사비」(642)와 같은 여러 비석들 또한 뛰어난 것이다. 그 필의를 모방하여 써내니 이제야 부탁을 들어 오래 묵혔던 뜻을 쾌히 갚을 수 있게 되었다. 완당이 아울러 쓰다.

추사는 한비, 즉 예서에 관한 법첩을 2백여 종이나 익혔다고 하는

데 이 한 글자를 예서풍으로 쓰지 못하겠어요? 하지만 그렇게 하지 않았던 것이죠. 한나라 시대 여러 가지 비문들을 아무리 살펴봐도 이 '침' 자가 보이지 않기에 차마 함부로 만들어 쓰지 못하고 고증이 될 때까지 마음에 담아두고 기다렸던 것입니다. 30년이란 세월이 지나고 예서의 필의가 남아 있는 북위 해서를 익히다가 이 '침' 자를 발견하고 작품에서 보이는 것처럼 '침' 자는 해서의 느낌으로, '계' 자는 예서의 느낌으로 썼습니다. 작품이 빛나는 것은 이와 같이 작품에 대한 이야기를 방서로 풀어 썼기 때문입니다. 추사의 이 작품을 보고 나도 방서를 아취 있게 쓰고 싶은 생각이 들어 더욱 한문공부에 매진하게 되었습니다. 좋은 작품을 만들기 위해서는 많은 고민의 시간이 있어야 한다는 것을 이 작품을 통해 느끼게 되었습니다.

─추사와 관련된 흥미로운 일화가 있으면 소개해주시지요.

추사는 문장으로도 대단한 면을 보여줍니다. 그의 제발을 받으려고 중국에서도 작품을 보내올 정도였으니까요. 「세한도」의 제발을 보세요. 명문이잖아요?

추사는 제자가 많지 않았는데, 제자를 묘하게 가르쳤어요. 제자들의 작품을 평할 때, 작품이 제일 안 좋은 학생에게 먹물을 먹였다고 문헌에 나와 있습니다. 즉 벌로 '음묵'(飮墨)을 한 것이죠. 제자 가운데는 조희룡이 가장 많이 혼났어요. 추사는 누구이 내 흉내를 내면 안 된다고 말합니다. 한마디로 조희룡이 추사와 너무 닮은 글씨를 썼던 것이죠. 조희룡이 남긴 글씨 가운데 『한와헌제화잡존』(漢瓦軒題畵雜存), 「우일동합기」(又一東閤記)가 있는데, 그 내용은 난초와 매화를 주제로 쓴 화제(畵題)를 모은 것입니다. 이 「우일동합기」를 보

以此兩字辨之　足瞻識矣
餘審官而漢隸無草字不
歟如此必不忘者今金三
卒失此類今陳北朝奉
右時之楷隸合雜董之陰庭
棐陳思之孟洼硯又其无
書仿真無官就今祇
命而央一酬鳳卷也院堂許書

김정희, 「침계」(梣溪), 예서.

면 정말로 추사와 닮은 글씨를 썼다는 것을 알 수 있습니다.

－추사 이후 우리나라 서예의 흐름은 어떻게 변했습니까?

19세기 말엽에 이르게 되면 전국적으로 서양식 제도의 학교 교육이 나타나기 시작하고, 붓글씨 전용이 점차 사라지기 시작합니다. 교육이나 일상적인 필기생활에서 연필과 펜이 갈수록 널리 활용되기 시작하면서, 서예와 문화적인 일상생활의 오랜 밀착관계는 전문적·직업적 서예가의 사회적 역할을 필요로 하게 됩니다. 그것은 한학의 깊이와 정신생활에 부수되었던 문인 또는 학자의 글씨에서 전문적 서예가의 시대로 옮겨가는 과도기의 한 단면이었습니다.

그러나 그 시기 대표적인 서예가들의 글씨가 뚜렷한 근대적 서풍을 보인 것은 아니었습니다. 오랜 역사적 밀착관계에서 일방적인 중국 서법의 숭상과 추종에서 한국 글씨의 자주적 가능성과 의지가 확연히 싹텄던 것은, 오히려 19세기 중엽 이전의 추사에게서였습니다. '추사체'로 불리는 그 특출한 서체의 위대한 출현은 곧 한국 근대서예의 뚜렷한 기점으로 여길 수 있습니다.

추사의 독창적 서예는 너무나 파격적인 것이었으므로 처음에는 많은 비난을 받았으나 다른 한쪽에서는 그의 필치의 탁월함에 감명을 받은 사람의 수가 이미 많았습니다. 한편 추사의 서체에 영향을 받거나 그의 서체를 철저하게 모방한 문인과 서예가도 있었습니다. 대표적인 인물로는 위에서 언급한 바와 같이 권돈인을 비롯해 이상적·조희룡·허유 등이 있습니다. 추사 이후 19세기 중엽에서 후반에 걸친 시기에 활동한 서예의 명가로는 이종우·전기·권동수 등이 있고, 정대유·현채·서병오·오세창·김규진·김돈희 등도 1910년대 이

후 한국 근대서예사의 실질적 개창자로서 다채로운 활약을 보였습니다. 이들은 추사가 이룩한 바와 같은 근대적인 표현방법이나 서법의 독자성을 뚜렷이 빛내지는 못했으나, 한 시대를 대표하며 근대서예의 형성에 일조했습니다.

# 한학과 경학에 녹아든 깊은 '공부'

경서인가, 『통감』인가

―서예가들에게 한문에 대한 이해와 공부는 꼭 필요한 요소인데요. 선생님께서는 언제부터 한문을 배우셨나요?

삼국시대부터 고려시대까지 유교경전에 대한 이해는 한·당의 훈고학에 의한 경전해석에 바탕을 두었어요. 그러나 조선시대에 성리학이 발달하면서 훈고학풍의 경전해석은 더 이상 발전하지 못하게 됩니다. 우리나라에서는 이러한 성리학 이전의 유교학풍이나 조선후기 성리학에 대해 비판적이었던 학풍을 설명하면서 한학이라는 개념을 사용하기도 하지만, 그것과는 다른 한문 공부에 대해서 말하려 합니다.

서예를 하기 위해서는 한문을 모르면 안 되겠다는 생각이 들더군요. 그래서 대학에 입학하자마자 한문을 배우기 시작했습니다. 당시 전주에서 제일 한문을 잘 아는 긍둔 송창 선생님께 한문을 배우기 위해서 무작정 찾아뵈었습니다. 당시 긍둔 선생님은 워낙 연로하셔서

그냥 할아버지라고 불렀습니다. 처음 선생님을 찾아뵈었을 때가 생각나는군요. 긍둔 할아버지께서는 내 한문 실력이 어느 정도인지 테스트하려고, 한문으로 된 책을 읽게 하셨지요. 낱자를 더듬거리며 읽었더니, 그만하면 됐다고 하시면서 『통감』을 배우라고 하셨어요.

―『통감』이란 어떤 책인가요?

정확히 말해 『자치통감』(資治通鑑, 1065-1084)이지요. 『자치통감』이란 원래 중국 북송의 사마광(司馬光)이 기원전 403년부터 959년까지 1,362년간의 중국 역사를 편년체로 엮은 통사(通史)입니다. 『자치통감』이라 함은 "치도(治道)에 자료가 되고 역대를 통하여 거울이 된다"라는 뜻입니다. 곧 역대 사실을 밝혀 정치의 규범으로 삼으며, 또한 왕조 흥망의 원인과 대의명분을 밝히려 한 데 그 뜻이 있었지요. 따라서 사실을 있는 그대로 기술하지 않고 독특한 사관에 의하여 기사를 선택하고, 정치나 인물의 득실을 평론하여 감계(鑑戒)가 될 만한 사적을 많이 기록했습니다.

편년에서도 삼국의 경우에는 위나라의 연호를, 남북조의 경우에는 남조의 연호를 각각 써서 그것이 정통임을 명시했습니다. 그러다가 송나라 휘종 때 강지가 사마광의 『자치통감』을 요약해 목판본으로 제50권 제15책으로 다시 만들었습니다. 이것을 『통감절요』라고 하는데, 이 책을 줄여서 『통감』이라고 부르기도 합니다. 또한 그는 주자의 정통론에 영향을 받아 사마광의 『자치통감』과는 달리 삼국시대의 촉한(蜀漢)을 정통으로 보았고, 위를 비정통으로 보았어요. 이런 까닭으로 주자학을 신봉하던 조선시대에 많이 읽혔던 것이죠.

―한문을 처음 공부한다고 하면 『천자문』『명심보감』『고문진보』[1]와 같은

책을 주위에서 권하던 기억이 있습니다. 긍둔 선생님은 어떤 이유로 처음 한문을 배울 때 『통감』을 권하셨을까요?

『천자문』의 경우 내용이 비슷한 부류로 구성되지 않아 처음 배우는 사람이 이해하기 상당히 어려운 책입니다. 사실 『천자문』은 해설을 보지 않고서는 알 수 없는 대목이 많아요. 처음 한자를 배울 때는 한자가 만들어진 원리와 운용에 대해 깨우쳐야 하는 것입니다.

조선시대에는 지방관아의 아전들이 『통감절요』 제15권 중에서 3권만 읽으면 원님이 하는 말을 한문으로 쓸 수 있었다고 합니다. 한문에 대한 문리를 트는 데 적당한 교재였기 때문에 초심자들의 교재로 많이 쓰였던 것이죠. 허나 거질(巨帙)을 간추리다 보니, 곳곳에서 앞뒤 맥락도 없고 이야기가 뚝뚝 끊어지는 단점도 있습니다. 아이들은 이 책을 읽다가 질려서 그만 공부에 정을 떼기도 했다고 합니다. 조선시대에 온 나라가 이 책만 읽자 다산 정약용 선생은 다음과 같이 『통감』을 비판하기도 합니다.

有一夫爲之說, 以惑之曰: "讀了通鑑一部, 兒輩必得文理." 嗟乎! 誠以 讀了此一部之力, 讀六經諸書, 與之相等, 其文理又可勝言哉! 騎牛者終 日而筮之, 菫適莽蒼, 且鞭然自賀曰: "行地莫如牛." 不知乘快駃而駕騄

---

1 『고문진보』(古文眞寶): 주나라 때부터 송나라 때에 이르는 고시(古詩)·고문(古文)의 주옥편(珠玉篇)을 모아 엮은 책. 전집 총 10권, 후집 총 10권으로 되어 있으며, 편자인 황견(黃堅)과 편찬 경위 등에 대해서는 분명하지 않으나, 송나라 말기에서 원나라 초기 사이에 걸친 시기의 편저임은 확실하다. 1366년 정본(鄭本)의 서문에 따르면, 당시에 이미 주석도 있었고, 오랫동안 세상에 보급되었다고 전한다.

馹, 已蒼梧玄圃矣, 何其愚哉.

　　한 사람이 말을 만들어 유혹하기를,『통감』한 부만 독파한다면 아이
들이 반드시 문리를 얻는다고 한다. 아아! 진실로 이 한 부의 책을 읽는
노력으로 6경의 여러 책을 읽어 서로 견주어본다면 그 문리를 또 어찌
말로 다할 수 있겠는가? 소를 탄 자가 온종일 채찍질을 해서 간신히 들
판을 지나고는 흐뭇해하며 기뻐하기를 "길 가는 데는 소만한 것은 없
어!" 하는 격으로 빠른 준마를 타거나 날랜 말을 멍에 지고 갔더라면 벌
써 아득히 먼 창오(蒼梧)나 현포(玄圃)에 이르렀을 것이니, 어찌 이다
지도 어리석은가?

　　• 「통감절요에 대한 평」(通鑑節要評)

－『통감』에 대한 비판에서도 볼 수 있듯이 조선시대에도 처음 한문을 배
울 때,『통감』만 가지고 한문을 배운 것은 아니었을 것이라고 생각합니다.
그 당시 한문을 배우는 방법은 어떠했는지요?

　　예전에 한문을 가르칠 때 두 가지 길이 있었습니다. 퇴계나 이이
선생 같은 대학자의 가문에서는 절대로 처음에『통감』과 같은 역사
서를 가르치지 않았습니다. 역사에는 각종 권모술수가 나오기 때문
이었지요. 그래서 학자의 집안에서 처음 한문을 가르칠 때에는『소
학』이나『명심보감』등을 통해서 사람이 되는 법부터 가르쳤던 것입
니다. 한마디로 먼저 예의범절을 가르치고 역사서는 나중에 가르쳤
어요. 반면 일반적으로는 역사서를 먼저 가르쳤어요.

　　최근에 보면 상업주의가 사회 곳곳에 만연하면서 독서시장에도
영향을 미치고 있다고 생각합니다. 처세술과 관련된 서적이 많이 팔

大　用易金全書　十七

身治國皆有可用拟篇以為如此求之必得
三聖之遺意○孔子之易非文王之易文
之易非伏羲之易伊川易傳尚程氏之易
也故學者且依古易次第先讀本文則見本
旨矣○看易須是看他未畫卦已前是怎生
模樣却就這裏看他許多象數○易非是杜
撰都是合如此只是箇至虛至靜之中有許
然這至虛至靜之中有箇象數說出許多
象數吉凶道理而已禮曰潔靜精微易教也

蓋之為書是懸空做出來如書便真箇有
這政事謀謨方做出書來詩便真箇有這人有
情偽風俗方做出詩却都无這箇事○易
只是懸空做底未有文畫之先在易則渾然
一理在人則澄然一心既有文畫方見得這至
又至靜中做出許多象數來此其所以靈○這
易須是錯綜看天下事无不出於此其善惡都出
非得失以至於屈伸消長盛衰看盡事都出
於此得失以至於前不知如何占孝夫伏羲揲陰

大　用易金全書　十一

陽兩箇畫卦以示人使人於此占考吉凶禍
福一畫為剛二畫為柔一畫為奇二畫為偶
遂為八卦又錯綜為六十四卦凡三百八十
四爻文王又於之象辭以釋其義无非陰陽
消長盛衰屈伸之理聖人之所以學者學此
而已○易最難看其為書也廣大悉備包
萬理无所不有其實是古之卜筮書也只
說理象數亦可說初不曾滯於一偏其近世一向
易見得聖人本无許多勞攘接自是後世一向
妄意增減便要作一說以強通其義所以聖

人經旨愈見不明且如解易只是添虛字去
迎過意來便得今人解易乃去添他實字却
是借他做已意說了又恐或者一說有以破
之其勢不得全不支離更為一說以諱客之說
千說萬說是難看底物○易
難看不比他書盖初一箇物非真箇有一箇物
如說龍非真龍若他書則真箇是實若孝悌便
孝悌仁便是仁易中自有一箇物非真若孝悌
看無箇言語可形容得蓋文辭是說箇影象難

사서오경 가운데 『주역』을 공부하며 메모한 흔적.
40여 년 동안 꾸준히 한문을 연구하고 있는 박원규 작가는 지금도
선생님을 모시고 한문 공부를 한다.

리잖아요. 『삼국지』 열풍이 우리나라에도 몰아치고 있습니다. 웬만한 출판사나 이름 있는 소설가라면 으레 『삼국지』를 발간한 경험이 있습니다. 그러나 『삼국지』의 내용이 과연 우리가 권장할 만한 것이었는지 생각해볼 필요가 있어요. 사실 그 안에는 권모술수가 가득하지 않습니까. 우리는 무엇보다 인간의 도리라든지 세상 사는 지혜와 관련된 경서를 읽어야 합니다. 그래야 사회가 건전해지지 않겠어요.

### 나의 한문공부 방법

－처음에는 다른 작가의 글씨를 알아보기 위해서 한문공부를 시작했다고 말씀하셨는데요. 그동안 한문공부를 어떻게 해오셨나요?

대학 때부터 시작해서 지금도 일주일에 세 번씩, 한 번에 두 시간씩 선생님을 따로 모시고 공부하고 있어요. 서예를 한 것과 마찬가지로 거의 40여 년간 공부를 하고 있습니다. 그동안 '사서오경'을 비롯하여, 당시 300수, 『노자』 『장자』 『고문진보』 등 한문으로 된 유명한 경서는 거의 다 보고, 또 몇 번씩 보았어요. 다만 천성이 아둔해서 이 모든 내용을 소화하고 있는지는 의문입니다. 이제 나이가 들다보니 자꾸 배운 것을 잊어버리고, 또 배우면 또다시 잊어버려요. 배운 것을 계속 잊어버려도 남는 것이 있을 거라는 신념으로 공부하고 있습니다.

무엇보다 한문도 어려서부터 익히는 것이 중요하리라고 봅니다. '한문'이란 학문은 참으로 어려워요. 학문에도 자기 전공분야가 있듯이 대가들을 스승으로 모셔보면 한문에서도 전공분야가 각각 다릅니다. 뛰어난 한문의 대가들도 전체를 아울러서 잘하기보다는 각

각의 분야에서 뛰어난 사람들이죠. 이를테면 경서에 뛰어난 사람, 시문에 뛰어난 사람, 역사서에 뛰어난 사람, 제자백가에 뛰어난 사람 등이 있어요. 지금 공부하고 있는 스승인 지산 장재한 선생님께서는 "누가 와서 한문 물어볼까봐 겁이 난다"고 말씀하십니다. 경서를 보면 글자 한 자마다 그 전거가 있어서 단순하게 읽을 수 없거든요. 지산 선생님은 우리나라 최고의 실력가이신데, 아직도 이런 말씀을 하고 계시니 한문공부는 정말 끝이 없는 듯합니다.

―한문공부를 오래 하다보면 점차 한문을 보는 시각도 달라지셨겠네요?

처음에는 남의 작품을 읽거나 선인들의 작품을 막힘없이 읽었으면 좋겠다는 생각으로 시작했지만 시간이 지나니 작품하는 데 도움이 될 수 있는 방법을 생각해보게 되더군요. 점차 한문에 대한 이해가 높아지면서 중국이나 대만에서 나온 원서들을 읽으면서 좋은 문장을 선문(選文)하게 되고 이것을 작품에 반영하게 되었어요. 다른 작가들이 작품으로 남긴 문장들은 의식적으로 작품에 쓰지 않았어요.

―선생님 작품에는 좀처럼 읽기 힘든 글자들이 자주 나옵니다. 이체자(異體子)나 예전에 쓰였던 고문인 듯한데요. 이러한 글자들을 작품 속에 넣는 이유는 무엇인지요?

좋은 글씨를 쓰고, 좋은 서예가가 되기 위해서는 가슴에 많은 글자를 품고 있어야 합니다. 다양한 자전이 머릿속에 있어야 작품을 하면서 순간적으로 변화를 줄 수 있습니다. 같은 글자가 반복되거나 같은 부수가 연속으로 나오는 경우가 있어요. 가량 '삼수변'(氵)이 들어간 글자들이 연속해서 나온다면 작품으로 해놨을 때, 조형적으로 굉장히 답답해지곤 하지요. 이럴 때 같은 뜻의 다른 글자나 그 글자의 고

박원규작가는 이체자가 나올 때마다 노트에 메모를 한다.
지금까지 기록해놓은 메모는 약 1,800자나 된다.

자(古字)를 안 다면 다양하게 표현할 수 있는 것입니다.

조선시대 서예가 가운데 원교 이광사의 작품에서 이러한 고자를 많이 볼 수 있습니다. 글자를 많이 안다는 것은 그만큼 작품의 표정을 풍부하게 해주는 것입니다. 한자는 한대 이후에도 새로운 글자들이 만들어졌습니다. 새로운 문명이 탄생함에 따라서 사상이입이 필요할 때마다 새로운 글자가 필요했던 것이죠. 한마디로 확장·생성되는 문명사라고나 할까요.

─이체자는 따로 정리해놓으신 게 있는지요?

이체자가 나올 때마다 노트에 메모를 해놔요. 다 합쳐서 약 1,800 자가 됩니다. 그리고 대만에서 출간된 『중문대사전』이나 중국의 『한어대사전』, 그밖에 일본에서 나온 『대한화사전』 『이체자자전』 등을 참고해서 봅니다. 그 글자의 고자, 동자(同字), 본자(本字) 등을 기록해놓았는데, 제겐 아주 소중한 자료입니다. 실제로 궁금한 글자를 사전으로 찾아가면서 공부하다보니, 어떤 글자에 이체자가 있는지는 알고 있습니다. 기억이 잘 떠오르지 않으면 메모해놓은 것을 보든지, 아니면 자전을 펴 봅니다. 이체자는 일일이 자전에 형광펜으로 표시를 해놨기 때문에 금방 알 수 있거든요.

─이체자와 관련된 흥미로운 일화가 있다면 소개해주시기 바랍니다.

정양모 선생이 국립중앙박물관장을 맡고 있을 때 일이에요. 백제 은향로를 국보로 지정하려고 하는데, 거기 있는 명문(銘文)이 해독되지 않아 문제가 된다는 이야기를 전해왔습니다. 그 문장을 판독해달라고 박물관에서 사람을 보내왔어요. 그중에 한 글자는 범어이고 이체자로 생각했는데, 전체 문맥으로는 '받들 봉'(奉) 자가 맞겠더군

요. 그 근거를 찾으려고 여러 자료를 찾았는데, 일본에서 펴낸 『난자해독자전』에서 확인할 수 있었습니다. 그래서 박물관 측에 그 글자가 받들 봉 자라는 것을 이야기하고 문장 해석도 해주었습니다.

서예가는 한문을 전공한 사람보다 더 잘해야 한다고 생각합니다. 그래야만 전공자도 모르는 한문을 물어봐도 일러줄 수 있는 것입니다. 즉 서예가라면 적어도 한문을 쓸 줄 알아야 하고, 읽을 줄 알아야 하고, 그 내용을 알아야 한다고 생각합니다.

— 저도 자전이라면 국내에서 나온 책은 거의 다 갖고 있는데요, 아직까지 우리나라에서 나온 『이체자자전』은 본 적이 없습니다.

『이체자자전』은 한국에는 없지만, 일본에는 총 10권으로 된 저작이 있습니다. 자주 보는 『한화대사전』도 일본의 모로하시가 평생을 걸고 만든 책입니다. 이후 대만과 중국에서 방대한 분량의 『중화대사전』과 『한한대사전』을 만들었고, 우리나라에서도 단국대에서 『한한대사전』을 편찬했습니다. 결국 사전이란 그 나라의 문화수준과도 직결되는 것 같아요.

## 지금도 무릎 꿇고 한문을 배운다

— 이번에는 경서에 대해서 여쭙겠습니다. 먼저 경서란 무엇인가요?

경서는 사서를 기본으로 말하고 있지요. 『대학』 『중용』 『논어』 『맹자』를 합해서 사서(四書)라고 합니다. 송나라 때 정자라는 사람이 오경 가운데 하나인 공자가 편찬한 『예기』에서 『대학』 『중용』을 분리하고 『논어』 『맹자』와 함께 엮어내 사서로 만들었어요. 그 전에는 오경이 주로 읽혔으나 내용이 어려워 별로 호응을 얻지 못했습니다. 하

異体字研究資料集成 第五卷
異体字研究資料集成 第七卷
異体字研究資料集成 第八卷
異体字研究資料集成 別卷
異体字研究資料集成

박원규 작가가 문자학에 해박하기 때문에 종종 옛 한자에
대한 해석을 문의하는 기관이나 사람들이 있다. 그럴 때
즐겨 찾는 자전 가운데 하나인 이체자자전이다.

지만 송나라 때부터 편찬된 사서가 중시되기 시작해 원나라 때는 고시 과목으로 채택되기도 했고, 명나라 때는 영락제에 의해서『사서대전』이 만들어지기도 했습니다. 주자학을 집대성해서 중국 사상계에 큰 영향을 미친 주자(주희)는『사서대전』에 평생 작업으로 주해(주석)를 달아『사서집주』(四書集註)를 냈습니다. 이를 토대로 한 사서가 오늘날까지 전해지게 된 것이죠.

사서를 배울 때는 먼저『대학』을 읽고 학문의 깊이를 정한 다음『논어』에서 근본을 배우게 됩니다. 이어『맹자』에서 그 발전을 터득한 후에 마지막『중용』에서 선인들의 높은 사상을 음미하는 것이 대체적인 순서예요. 사서 가운데 가장 많은 사람들이 읽는 것이 공자가 말한『논어』입니다.『논어』나『맹자』를 읽어보면 만약『맹자』가 없다면『논어』가 현재까지 이어지지 않았을 것 같아요. 맹자는 아성이라고도 부르는데, 두 번째 성인이라는 말이지요. 그러나 정작『맹자』는 면면하게 이어져 오질 못했어요. 그는 공자보다 120년 정도 후대의 사람입니다. 맹자는 공자의 제자인 자사에게 공부를 한 셈이지요.『대학』과『중용』은 일종의 철학서입니다.

─일반적으로는 사서삼경이라고 하기도 하는데, 좀더 넓게는 오경을 말합니다. 오경에는 어떤 책이 있는지요?

오경은 유교의 다섯 가지 기본 경전인『서경』(書經),『시경』(詩經),『역경』(易經)을 의미하는『주역』삼경을 포함해『예기』(禮記),『춘추』(春秋)를 총칭하는 말입니다. 경(經)이란 말은 본래 날줄로서 피륙의 가장 기본적인 단위인데, 뜻이 변해 '사물의 줄거리' 또는 '올바른 도리'란 의미를 지니게 됐어요. 따라서 오경에는 모든 진리의 원

천이 되는 성인의 변하지 않는 가르침이 담겨 있는 것으로 전해집니다. 즉 인간이 어떻게 사는 것이 참인지에 대한 해답은 모두 오경 속에 구비돼 있다고 여겼어요.

　오경을 경으로 칭하고 권위를 높인 것은 순자에서부터 시작됐어요. 또한 오경이라는 용어가 성립된 것은 전한(前漢) 무제 때 유교를 관학으로 삼고 오경박사(五經博士)를 두었던 데서 비롯됩니다. 후한시대에 와서 반고가 『백호통의』에서 '오경'이라는 말을 쓰면서 널리 사용된 것으로 전해집니다.

－오경은 주로 어떤 내용을 담고 있지요?

　『시경』은 춘추시대의 민요를 중심으로 한 중국의 가장 오래된 시집이며 공자가 편찬했다고 전해지나 작자미상이란 주장도 있습니다. 『시경』의 내용은 매우 광범위해서 통치자의 전쟁과 사냥, 귀족계층의 부패상, 백성들의 애정과 일상생활 등 다양한 모습을 담고 있습니다.

　『서경』은 중국의 요순 때부터 주나라 때까지의 정사에 대한 문서를 수집해 공자가 편찬한 책이며 상서(尙書)라고도 합니다. 『서경』의 일부는 후대에 와서 기록되었다고 밝혀지기도 했지만 이 부분을 제외한 나머지는 중국에서 가장 오래된 역사서로 꼽습니다.

　『역경』은 『주역』이란 말로 더 많이 쓰이고 있는 고대 중국의 철학서 육경(六經)의 하나입니다. 『주역』은 후세에 철학, 윤리, 정치에 많은 영향을 미쳤고 현재까지도 가장 많이 연구되는 경서입니다. 만상(萬象)을 음양 이원으로써 설명하고, 그 으뜸을 태극이라 여긴 뒤 거기서 64괘를 만들어 설명하는 것이 『주역』의 특징입니다.

『예기』는 명칭에서도 알 수 있듯이 예에 관한 이론과 실제를 기술한 책입니다. 주례, 의례와 같이 예 자체를 기술한 책은 아니지만 음악·정치·학문에 걸쳐 예의 근본정신에 대해 기록하고 있습니다.

마지막으로『춘추』는 사건의 발생을 연대별과 계절별로 구분하던 고대의 관습에서 유래해 공자가 죽기 직전까지 노나라의 12제후가 다스렸던 시기의 주요 사건들을 기록한 책입니다. '춘분'과 '추분'은 낮과 밤의 길이가 같은 때입니다. 이와 같이 어디에도 속하지 않는, 편파적이지 않고 중립적인 견지에서 책을 기술하고 있습니다.

오경은 주로 제왕학에 관한 이야기로 지금으로 말하자면 사회지도층이 공부하는 과목이었습니다.『시경』이나『서경』을 보면 "이 왕은 이렇게 해서 흥했고, 저 왕은 이렇게 해서 망했다"는 이야기가 주를 이룹니다.

–사서와 오경은 어떻게 공부해야 합니까?

다산 정약용은 반산 정수칠에게 아래와 같이 편지를 보냅니다.

> 옛날에는 서책이 많지 않아 독서는 외우는 것에 힘을 쏟았다. 지금은 사고(四庫)의 서책이 집을 가득 채워 소가 땀을 흘릴 지경이니, 어찌 모두 읽을 수 있겠는가? 다만『주역』『서경』『시경』『예기』『논어』『맹자』 등은 마땅히 숙독해야 한다. 그러나 강구하고 고찰하여 정밀한 뜻을 얻고, 떠오른 것을 그때그때 메모하여 기록해야만 실제로 소득이 있다. 그저 소리 내서 읽기만 해서는 또한 아무것도 얻는 것이 없다.
>
> •「반산 정수칠에게 주는 말」(爲盤山丁修七贈言)

사서오경은 동양정신의 보고이기 때문에 메모하고 음미해가면서

읽고 또 읽는 수밖에 없어요. 다산 정약용은 먼 유배지에서도 아들들에게 편지를 보내 공부를 염려했습니다. 그 내용 중에는 "방대한 책을 볼 때는 핵심을 요약해 파악하라"라는 가르침도 있어요. 그 책의 핵심을 끝까지 연구해야 하며 끝까지 도달하지 못한다면 아무런 이익이 없다고 말하고 있습니다. 그가 말한 사서와 오경을 읽는 법과 일맥상통하는 게 있지요.

ㅡ『논어』와 『맹자』를 선생님의 서예아카데미 '작비서상'에서 강의하고 계시다고 들었습니다. 이 둘의 차이점은 어디에 있나요?

『논어』와 『맹자』의 가장 큰 차이점은 『논어』는 지리산처럼 푸근하고 여백이 많다는 것입니다. 반면 『맹자』는 주어진 틀 안에 딱 맞게 되어 있어요. 그 안에서 꼼짝 못하게 됩니다. 법관이나 정치하는 분들은 대체적으로 『맹자』를 좋아하는 듯합니다.

ㅡ이러한 경서를 보는 것이 작품을 하는 데 실제로 많은 도움이 되는지요?

경서를 많이 본 사람이 쓴 문장과 역사서를 많이 본 사람이 쓴 문장은 확연히 차이가 납니다. 한마디로 학자의 글인지 문장을 잘 쓰는 재주꾼의 글인지를 알 수가 있어요. 경서를 많이 본 사람의 문장은 장중합니다. 경서는 문장뿐만 아니라 그것을 읽는 소리조차 장중해요. 『서경』을 읽는 소리를 들은 적이 있는 데 아주 장엄하게 들렸던 기억이 있어요. 한마디로 문사의 글과 학자의 글은 달라요.

ㅡ서예작품을 위해서만 경서를 보시는 건 아니겠지요. 경서에서 말하고 있는 것은 한마디로 어떤 것인가요? 우리가 경서를 읽음으로써 취하게 되는 것은 무엇인지요?

경서는 한마디로 사람되는 공부입니다. "수신제가(修身齊家) 연

박원규 작가를 만나본 사람들은 인품의 부드러움에 반한다.
타인에 대한 섬세한 배려 때문에 그의 부드러움은 더욱 두드러져 보인다.

후에 치국평천하(治國平天下)"라는 말은 누구나 한번쯤은 들어봤을 것입니다. 경서는 뭐 대단한 것이 아니라 부지불식간에 우리 의식에 깔려 있는 것들입니다. 배움이 깊지 않은 사람들도 자라오면서 어디에선가 자주 들어서 의식 속에 깔려 있는 것이죠.

『논어』의 「자한」 편에 보면 "세한연후 지송백지후조야"(歲寒然後知松栢之後彫也)라는 말이 있지요. 날이 추워진 이후에 소나무와 잣나무가 나중에 시든다는 것을 안다는 말입니다. "사람이 어려운 지경에 처했을 때야 비로소 절의가 드러나는 법이다. 아무런 걱정 없이 살 때에는 서로 아껴주며 술자리나 잔칫자리에 부르곤 한다. (……) 하지만 조금이라도 이해관계가 엇갈리면 눈길을 돌리며 마치 모르는 사람을 대하듯 한다. 함정에 빠진 사람을 구해주기는커녕 구덩이 속으로 밀어 넣고 돌을 던지는 사람이 이 세상에는 널려 있다." 뭇사람의 사태가 각박함을 한탄하며 한유가 쓴 「유자후묘지명」인데, 이 구절과도 통하지요. 한편 '지송백지후조'라는 말은 사람을 제대로 알아본다는 뜻입니다. '후조'라는 말은 '늦게 시듦' 또는 '간난을 견디어 굳게 절조를 지킴'이란 말인데, 여기에서 생각을 얻어 '후조당'(後彫堂)이라고 당호를 만든 분을 보았어요.

─세한이란 말을 들으면 바로 추사의 「세한도」가 떠오르면서 소나무가 같이 연상됩니다. 문인의 세계에서 소나무가 상징하는 바는 큰 것 같은데요.

선비의 절개를 소나무와 비유한 말이 많이 있습니다. 문득 소나무와 관련된 단어 가운데 아름다운 말이 하나 생각나는군요. '송뢰'라는 말인데, 바람에 소나무가 흔들리며 내는 소리를 말합니다. 소나무가 내는 피리소리라고 해석할 수도 있지요. 마치 합창하는 듯하다고

해서 지어진 이름입니다. 또한 '송도'(松濤)는 소나무에 이는 바람소리인데 그것이 마치 파도소리와 같다는 데서 지어진 이름입니다.

－경서 가운데 특별히 좋아하는 책이 있으신지요?

『논어』를 좋아합니다. 『논어』는 인간의 실천윤리에 대한 책인데, 버릴 내용이 없습니다. 총 20편으로 구성되어 있는데 한 편마다 메시지가 있어요. 사람들이 가장 많이 읽는 책은 『기독교의 성경』이라고 하지만, 세상의 책 중에서 제일 많이 인용되는 책은 『논어』가 아닐까 싶습니다. 우리나라에는 삼국시대에 전해진 것으로 추정되며, 3~4세기 경 한성백제시대 목간에 「공야장」(公冶長) 편의 주요 내용이 기록되어 남아 있어요.

조선의 정약용은 『논어고금주』(論語古今注)를 지어 이후 한국과 일본 유학에 많은 영향을 미치게 됩니다. 정약용과 비슷한 시대를 살았던 일본의 유학자 이토 진사이는 『논어』를 두고 '우주제일서', 즉 '세상에서 가장 으뜸가는 책'이라고 찬탄합니다. 이 책을 통해서 우리는 인간의 모든 것을 배울 수 있습니다. 『논어』는 공자 사후에 제자들이 편집했는데, 배움에 관한 내용이 제일 앞에 있습니다.

－이는 배우는 것이 제일 중요한 일이라고 보았기 때문인지요?

『논어』 첫 장에 있는 것이 「학이」 편이지요. 배움과 익힘, 곧 학습으로 시작됩니다. 「학이」 편에 보면 '자왈 학이시습지 불역열호(子曰 學而時習之 不亦說乎), 유붕 자원방래 불역락호(有朋 自遠方來 不亦樂乎), 인부지이불온 불역군자호(人不知而不溫 不亦君子乎)'라는 말이 나옵니다. 이는 "공자께서 말씀하셨다. '배우고 때에 맞추어 익히니 또한 기쁘지 아니한가? 뜻을 같이하는 친구가 먼 곳에서 찾아

오니 또한 즐겁지 아니한가? 사람들이 알아주지 않아도 부끄럽지 않으니 또한 군자가 아니겠는가?'"로 해석할 수 있을 것입니다. 여기에 세 가지의 호(乎)가 나옵니다. 이 세 가지 호가 들어간 문장이 마음에 든다면서 당호를 '삼호재'라고 지은 분도 있습니다.

실제로 세상을 살다보면 배울 것이 너무나 많아요. 따라서 겸손해야 합니다. 올해 64세인데 지산 선생님께 무릎을 꿇고 한문을 배우면서 나도 모르게 겸손해지는 것을 느낍니다. 배울 것이 많기 때문에 끊임없이 배우는 것이 중요합니다. 배우지 않는다면 희망이 없기 때문입니다.

자식들의 생활에 평소 간섭하지 않는 편인데, 이따금 만나면 딱 두 가지 질문만 합니다. "요즘 뭘 배우느냐"와 "요즘 읽고 있는 책은 무엇이냐"입니다. 책의 좋은 점은 다른 사람의 체험을 간접적으로 경험할 수 있다는 데 있지요. 『논어』의 마지막 장 역시 앎과 지식으로 마무리되지요. 이 문장은 잘 알려져 있지는 않아요. "하늘의 명을 알지 못하면 군자라고 이를 수 없고, 예를 몰라서는 올바로 처신할 수 없으며, 말을 알아듣지 못해서는 상대방을 제대로 알 수가 없다."(孔子曰, "不知命, 無以爲君子也, 不知禮, 無以立也, 不知言, 無以知人也") 곧 배움(學)으로 시작하여 앎(知)으로 끝나는 것이 『논어』입니다. 이처럼 『논어』 속에 들어 있는 오롯한 지식적·학문적 면모야말로, 공자사상이 명령과 복종을 특징으로 하는 공장제 산업시대와 불화하고, 오늘날 지식정보의 시대와는 친화할 것임을 예감케 하는 근거가 아닐까요.

─『논어』가 지리산처럼 푸근하고 여백이 많다고 표현하셨는데, 어느 부분

에서 그런 점이 나타나는지요?

『논어』는 좋지 않은 구절이 한 군데도 없어요. 아울러 낭만적인 데도 있고요. 공자가 제자들에게 "너희는 장차 무엇이 하고 싶으냐"라고 물어요. 그러자 그중 한 제자가 "따뜻한 봄날에 친구들과 봄꽃을 보면서 담소하겠습니다. 그 가운데 봄기운을 느끼고 싶고, 바람이나 쐬고 돌아오겠습니다"라고 말했답니다. 그러자 공자는 "나는 너와 뜻을 같이하겠다"라고 말합니다. 권모술수가 판을 치는 현대에 2,500년 전 이야기가 이토록 큰 감흥이 될 수 있을까 하고 생각하게 만듭니다. 지구의 유장한 역사에서 본다면 2,500년 전이나 지금이나 같은 시대라고 볼 수도 있지 않을까요. 그런 측면에서 보면 인간의 본성과 삶의 양태는 좀처럼 변하지 않는구나 하고 생각하게 됩니다.

—한편 맹자는 성선설을 주장하기도 했습니다. 선생님께서도 인간의 본성은 본래 선하다고 믿으시는지요?

대체로 성선설을 믿어요. 맹자는 「공손추 상」에서 "만약 어떤 사람이 갑자기 어린아이가 우물 속에 빠지려는 것을 보았다면 누구나 측은지심(惻隱之心)이 생길 것이다. 이 마음은 어린아이의 부모와 친분을 맺고 있기 때문이 아니고, 마을의 친구들에게 칭찬을 받으려고 하는 것도 아니며, 어린아이가 지르는 소리를 싫어해서 그러는 것도 아니다. 이를 통해 살펴보건대, 측은지심이 없으면 사람이 아니고, 수오지심(羞惡之心)이 없으면 사람이 아니며, 사양지심(辭讓之心)이 없으면 사람이 아니고, 시비지심(是非之心)이 없으면 사람이 아니다"라고 말했습니다.

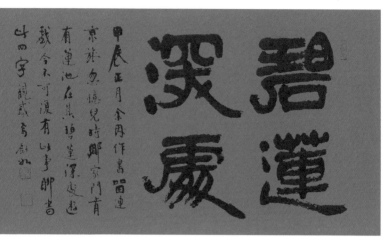

유희강, 「벽련심처」(碧蓮深處), 1964, 예서.

맹자는 선한 행위를 할 수 있는 실마리[端緖]가 마음에 이미 갖춰져 있기 때문에 남을 돕는다고 생각했습니다. 그가 말한 불쌍하게 여기는 마음, 부끄러워하는 마음, 겸손하게 사양하는 마음, 옳고 그름을 판단하는 마음은 누구에게나 있는 것이죠. 이 사단(四端)의 수양을 통해 잘 완성시킨 것이 인의예지(仁義禮智)의 사덕(四德)입니다. 맹자는 인간이 누구나 인·의·예·지의 사덕을 지니고 있는 존재이면서도 사회악과 불행을 낳는 것은 사덕이 충만하지 않기 때문으로 보고, 선한 본성을 발현시키기 위해 기본 수양을 해야 한다고 주장했어요. 그는 바깥의 강제 규범이나 규율이 아닌 스스로 명령하고 행동의 방향을 설정하는 자율성을 강조합니다.

이런 주장의 바탕에는 인간 본성은 선하다는 인간에 대한 신뢰가 깔려 있습니다. 바탕이 아무리 악해도 주변 환경이 전부 선하면 악할 수가 없다는 면에서 성악설을 이야기한 순자의 생각에도 일리가 있지만, 대체로 성선설을 믿게 됩니다. 글씨를 많이 쓰게 되면 도덕교육을 따로 할 필요가 없어요. 붓을 잡으면 마음이 가라앉기 때문입니다.

### 우리 선조들은 좋은 시를 사고 팔았어요

-우리나라에도 훌륭한 작품을 남긴 문필가들이 많습니다. 이들과 관련된 재미있는 일화도 많지요?

고려시대의 대문장가로는 정지상과 김부식이 있어요. 이 두 사람의 글을 읽어보면 역시 문장가는 타고나는 것 같습니다. 김부식은 시를 짓는 데 다음과 같은 노력을 했다고 합니다. 첫째 날부터 15일까지 한 수씩 늘려 매월 첫 번째 날엔 한 수, 두 번째 날에 두 수, 세 번째

날에 세 수, 네 번째 날엔 네 수, 이렇게 해서 15번째 날에 15수를 지어요. 이를 정점으로 한 수씩 줄여갑니다. 16번째 날엔 14수, 17번째 날에 13수, 18번째 날에 12수 이런 식으로 말입니다.

서거정이 지은 『동인시화』(東人詩話)에 보면 다음과 같은 내용이 나옵니다. 김부식이 화장실에서 "버드나무 줄기는 천 갈래로 푸르고 복숭아꽃은 만 개가 붉게 피었구나"(柳色千絲綠 桃花萬點紅)라고 시를 지었다고 합니다. 그러자 죽은 정지상의 혼령이 나타나 "버드나무 줄기는 갈래갈래 푸르고 복숭아꽃은 점점이 붉게 피었도다"(柳色絲絲綠 桃花點點紅)라고 지었다면 더 좋은 시가 됐을 거라고 지적했다 합니다. 시격(詩格)은 김부식보다는 정지상이 한 수 위였다고 전해집니다.

－중국까지 필명을 날린 우리나라 문장가들도 있나요?

일찍이 시문에 능했던 사람은 신라시대의 최치원이었어요. 외국에까지 알려진 천재 시인 1호이지요. 하지만 나는 목은 이색에 관한 일화를 소개할까 합니다. 이색은 원나라에서 장원급제를 합니다. 중국을 여행하던 중 어느 절에 들렀더니 그 절의 주지 스님이 "그대가 과거에서 장원급제를 한 사람인가?"라고 물으며 승소(僧笑)라는 떡을 내왔어요. 그러면서 "승소가 적게 나오니 스님의 웃음도 적네"(僧笑少來 僧笑少)라고 한 구절을 읊으며 대구를 지어보라고 합니다. 순간 천재인 이색도 대구를 짓지 못하고 절에서 물러났습니다. 2~3년 후, 이색이 어느 지방을 여행하다가 들른 여관에서 술을 내오는데, 술 이름을 객담(客談)이라 하는 것을 듣고는 옛날의 절을 다시 찾아갔답니다. 그리고는 "객담이 많이 오니 나그네 말도 많네"(客談多至

客談多)라고 대구를 지었다고 합니다. 스님은 비록 시간이 걸리긴 했지만 절묘한 대구를 찾아낸 이색에게 탄복하여 칭찬했다고 합니다.

한편 예전에는 좋은 시가 있으면 중국에서 사오고, 우리도 중국에 시를 팔기도 했다고 합니다.

－지금으로 따지자면 지적재산권과 관련된 문제가 아닐까 싶은데요, 시를 사고팔았다는 사실이 굉장히 흥미롭습니다.

기록을 보면 중국의 장사꾼들은 우리나라에 들르면 좋은 시를 사갔다고 합니다. 그러자면 장사꾼들도 시를 보는 안목이 있어야 할 것입니다. 『동인시화』에 보면 최치원, 박일량, 박인범 등 3인의 시가 중국에 팔렸다고 나와 있어요. 그 시절엔 이렇게 시를 사와서 좋은 시는 서로 베껴가면서 공부를 했어요. 이 문장을 보면서 처음엔 시를 사고팔았다는 부분에서 굉장한 충격을 받았습니다. 저도 한시로 작품으로 하게 되는 경우가 종종 있는데, 시는 생각이 응축되어 있으므로 작품을 만들게 되면 여러 가지 의미로 파장을 가져오게 됩니다. 다음 글을 참고하시면 될 것 같습니다.

崔文昌侯致遠 入唐登第以文章著名 題潤州慈和寺詩 有畫角聲中朝暮浪 青山影裡古今人之句 後鷄林賈客入唐購詩 有以此句書示者 朴學士仁範題涇州龍朔寺詩 燈撼螢光明鳥道 梯回虹影落岩扃 朴參政寅亮題泗州龜山寺詩 塔影倒江翻浪底 磬聲搖月落雲間 門前客棹洪波急 竹下僧棋白日閒之句 方輿勝覽皆載之 吾東人之以詩鳴於中國 自三君子始 文章之足以華國如此.

문창후 최치원은 당나라에 들어가 과거에 급제하여 문장으로 세상

에 이름이 널리 알려졌다. 「제윤주자화사시」(題潤州慈和寺詩) 가운데 '화각성중조모랑 청산영리고금인'[2]이라는 구가 있다. 뒷날 신라의 고인 (賈人: 장사꾼)이 당나라에 들어가 시를 사려 하니 이 구를 써서 보여주었다. 학사 박인범의 「제경주용삭사시」(題涇州龍朔寺詩)의 '등감형광명조도 제회홍영낙암경'[3] 구와 참정 박인량의 「제사주구산사시」(題泗州龜山寺詩)에 '탑영도강번랑저 경성요월낙운간 문전객도홍파급 죽하승기백일한'[4]이란 구가 있는데 모두 『방여승람』(方輿勝覽)에 실려 있다. 우리나라 사람으로 중국에 시로써 명성을 드날린 사람은 이 세 사람에게서 비롯되었으니 이처럼 문장으로도 나라를 빛낼 수 있다.

• 「고객입당구시」(賈客入唐購詩)

─조선시대에 들어서면 대단한 문장가들이 출연합니다. 이 가운데 인상적인 문장가는 누구라고 생각하시나요?

연암 박지원의 문집을 읽어보았는데, 글이 참 좋았습니다. 한문은 공부를 해도 그 끝을 가늠하기가 어렵습니다. 연암의 글만 하더라도

---

2 '화각성중조모랑 청산영리고금인'(畫角聲中朝暮浪 靑山影裏古今人): 화각의 소리 속에 아침저녁으로 물결이 일고, 청산의 그림자 속으로 고금의 사람들 지나간다.

3 '등감형광명조도 제회홍영도암경'(燈撼螢光明鳥道 梯回虹影到巖扃): 등불은 반딧불같이 흔들리며 새의 길을 밝히고, 사다리는 무지개 그림자처럼 바위 문에 꽉 꽂혔네.

4 '탑영도강번랑저 경성요월낙운간'(塔影倒江翻浪底 磬聲搖月落雲間): 탑 그림자 강에 거꾸로 박혀 물결 밑에서 어른거리고, 편경 소리는 달빛에 흔들려 구름 사이로 사라져 간다.
'문적객도홍파급 죽하승기백일한'(門前客棹洪波急 竹下僧碁白日閑): 문 앞의 나그네는 큰 파도에 밀려 바쁘게 노를 젓고, 아래의 스님은 대낮에 한가히 바둑을 두네.

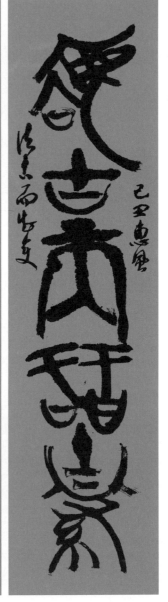

박원규, 「법고창신(法古創新)」, 2009, 천지, 혼간, 대련.

청나라 때 유행하던 문체라서 해석하는 데 어려움이 있어요. 청나라 때 문장의 형식이 해석하기 어려운 부분이 있거든요. 한문을 해석하는 데는 한나라나 당나라 고문이 수월합니다. 당나라 이후 글들은 어려워집니다. 문장 구조가 경서와는 다릅니다. 명·청 때의 문장을 보면 까다로워요.

고문의 형식으로는 납득이 안 되는 문투가 있습니다. 연암의 문장을 읽다보면 착상 자체가 기발한 면이 있어요. 연암은 당대의 천재였음에도 과거시험에 응시하지 않았습니다. 그런 것을 보면 사상이나 문학의 경지가 같이 가는 것을 알 수 있어요. 한편 다산은 조선 말기 사상의 거봉이지요. 다산과 연암 모두 불우한 시절이 두 사람을 위대한 문장가이자 학자로 만든 것입니다. 한편으로 지식인들은 약간 불행해야 학문적 성과를 낼 수 있지 않나 하는 생각을 하게 됩니다. 역사는 늘 그렇게 인재를 만들었으니까요.

지난해에 제작한 작품의 내용엔 연암과 우리 선현들의 글이 대부분이었습니다. 연암의 「묘갈명」이 있는데 여기엔 처삼촌에게 배운 내용들이 나옵니다. 연암은 제자에게 "태양이 얼마나 뜨거워야 종이를 태울 수 있겠느냐? 돋보기로 그 빛을 한곳에 모아야 되지 않겠느냐. 그래야 종이가 거무튀튀해지면서 불이 붙게 된다. 성공하려면 이와 같이 한곳에 집중해야 된다"라고 말했습니다. 100도에 도달하지 못하면 물이 끓지 않는 것과 같습니다. 『연암집』 총 10권을 대학 다닐 때 사서 본 적이 있습니다. 연암은 열린 사고를 가졌기 때문에 사물을 보는 관점도 다른 듯합니다.

－조선시대에 어떻게 연암이나 다산 같은 천재가 나올 수 있었는지 그 배

경이 궁금한데요.

최근에 뇌를 연구하는 과학자가 쓴 글을 보았는데, 사람이 13세까지 머리에 저장한 것은 평생 기억한다고 합니다. 13세 이후에 기억한 내용은 최근에 저장한 것부터 잊어버린다고 해요. 과거의 한문공부법은 통째로 외우게 하는 것이었습니다. 그러니 어려서부터 통째로 외운 한문이 그들의 머릿속에 평생 기억된 것이지요. 그들이 어떻게 공부했는지 하나의 예를 들어보겠습니다. 서울로 벼슬 살러 와 있던 백광훈이 해남에서 과거시험 공부를 하던 아들 백형남에게 보낸 수십 통의 편지 가운데 하나입니다.

> 편지를 보니 모두들 잘 있고, 또 네가 독서에 부지런하다고 하니, 이보다 더 큰 효도가 있겠느냐? 자못 기쁨을 금할 수가 없다. 『논어』를 다 읽은 뒤에는 첫 권부터 다시 날마다 한 권씩 배우도록 해라. 처음부터 끝까지 두루 꿰어 걸림이 없게 하는 것을 목표로 삼아 잠시도 그쳐서는 안 된다. 『논어』 7권은 15~16일도 되지 않아 한 차례 다 훑을 수 있을 것이다. 능히 이같이 한 뒤로는, 비록 다른 책을 읽을 때도 또한 하루에 한 차례씩 『논어』를 외울 수가 있다.

옛날에는 독서의 방법과 목적에 대한 생각이 본질적으로 지금과 달랐습니다. 책은 정보를 얻기 위해서가 아니라 식견을 얻기 위해 읽었던 것이죠. 식견은 삶을 바라보는 통찰력으로 이어집니다. 어떻게 살아야 하나? 왜 사는가? 나는 누군가? 세상은 어떻게 돌아가는가? 독서는 이런 질문들에 곧바로 해답을 제시했습니다. 사람의 바른 행

박원규 작가의 작품구상 노트를 보면 작가의 진지함과
철저함이 그대로 배어나온다. 수많은 습작 과정을 통해
그는 서예술에서 독자적인 경지를 구축했다.

실과 선악의 차이, 인간이 가야 할 떳떳한 길을 은연 중에 체득하게
되었던 것이죠.

### 하루의 반은 독서하고 나머지 반은 조용히 생각하라

―지금 말씀하신 내용을 통해 옛사람의 공부법을 미루어 짐작하게 됩니
다. 좀더 구체적으로 옛사람들의 공부법을 알고 싶습니다.

송나라 때 주희는 우리가 주자라고 부르는 인물입니다. 그는 평생
을 학문에 바쳐 많은 책을 냈고 그러한 자신의 행위를 '공부'라는 단
어로 요약했습니다. 공부의 사전적 의미는 '학문이나 기술을 배워서
연습하는 것'입니다. 여러 가지 공부 방법이 있었고, '반일독서 반일
정좌'(半日讀書 半日靜座)도 그중의 하나였어요. 하루의 반은 독서를
하고 나머지 반은 조용히 생각하라는 뜻인데, 추사의 작품 가운데서
도 이와 비슷한 내용이 나옵니다.

지식과 정보는 책 속에 있으므로 독서로 습득해야 합니다. 그러나
책만 읽으면 기존의 지식과 상식의 틀에서 헤어나기 힘들므로 조용
히 생각하고 익힐 시간이 필요하며, 앞으로 나아가기 위한 창조의 시
간이 필요하다는 것이죠.

옛날 선비들은 독서하기 전에 의관을 정비하고 주변을 깨끗이 정
리했습니다. 산만한 환경에서는 제대로 공부할 수 없다는 인식에서
출발한 것입니다. 또한 드러누워서 책을 읽는 행위를 '와간'(臥看)이
라 하여 불경스럽다고 생각했습니다. 반듯한 자세로 책상에 앉아 안
광(眼光)이 지배(紙背)에 철하도록, 다시 말하면 눈빛이 종이 뒷면까
지 꿰뚫도록 진지하게 책을 읽어야 머리에도 잘 들어오고, 그것이 제

대로 된 공부법이라고 생각했습니다.

— 선생님의 한문 문장은 작품의 방서를 통해 드러내고 계신데요. 다른 작가와는 달리 방서의 내용에 재미있는 내용들이 많습니다.

처음엔 서예는 실기가 전부인 줄 알았는데, 오랜 시간 해보니 결국 학문이 필요한 분야더군요. 서예에서 실기실력이 차지하는 비중은 한 10퍼센트 정도이고, 나머지 90퍼센트는 공부하는 것이 필요한 예술입니다. 작품의 내용을 보면 학문의 깊이, 그 작가의 수준을 알수가 있어요. 특히 작품의 인용수준을 보면 잘 알 수 있지요. 방서에는 자기가 세상을 보는 관점이 들어 있어요. 유명한 작가들의 작품을 보면 작품을 제작하게 된 배경, 어떤 느낌으로 제작하게 되었는지, 누구의 영향으로 작품을 하게 되었는지 관기에 자세하게 기록이 남아 있습니다. 그래서 작품이 더욱 빛나게 되는 것이죠. 또한 방서를 적은 문장 속에 작가의 수준이 드러나게 됩니다.

조선시대까지는 이러한 작품이 많았는데, 근현대로 넘어오면서 이러한 방서를 멋지게 쓴 작가를 찾아보기 힘들게 되었습니다. 앞에서 이야기한 추사의 「침계」는 작품을 하게 된 계기와 제작에 대한 이야기가 기술되어 있잖아요. 현대로 오면서 이러한 방서의 관기를 멋지게 쓴 서예가가 소전 손재형과 검여 유희강 선생입니다. 이분들의 작품을 임서하면서 또는 서예작품집을 보면서, 좋은 방서를 쓸 수 있도록 경서를 읽으면서 작품을 만들 때 어떠한 문장을 쓸지 항상 고민하게 된 것입니다. 그리고 고래(古來)의 작품집이나 경서 등을 보면서 좋은 문장이 있으면 그때마다 외웠습니다. 처음에 쓴 방서는 유치했을 텐데도, 대만에 유학가서 이대목 선생님께 내가 쓴 방서의 문장

을 보여드렸더니 아주 훌륭하다고 칭찬하셔서서 그후로 용기를 얻고 계속 방서를 작품마다 지어서 쓰게 된 것입니다.

–소전과 검여 선생의 방서 가운데 흥미로운 내용이 있다면 소개해주시기 바랍니다.

소전 선생의 작품 가운데 예서로 쓴 「용반산하」(龍盤山下)라는 작품이 있습니다. 여기에 씌어 있는 방서 내용이 재밌어요. 참고로 앞부분은 소전 선생이 쓰시고, 뒷부분은 무호 선생이 추가해서 쓴 것입니다.

庚辰榴月二十五日夜 與雲夢看菊耘谷維邦友鏡佛伯小亭諸友 會飮於咸興館 惟恨今宵之無聊 主人展紙 以要一揮 余輒應之 以助諸益之一笑 素荃.

경진 5월 25일(1940년 7월 29일 월요일) 밤이다. 운몽·간국·유방·우경·불백·소정 등 여러 벗들과 함흥관에서 모여 술을 마셨다. 다만 지필묵이 없어 심심하던 차에 주인이 화선지를 펴고 내게 일필을 청한다. 이에 선뜻 붓을 들어 여러 친구들께 웃음거리를 제공한다. 소전.

坐上予與玉桃春花銀鳳共飮快遊而素荃仁兄題無聊幷漏連名之中 素荃仁兄可謂君子人也 但予之漏名同組於紅裙之中 予之艶福實多矣 無號.

나는 윗자리에서 옥도·춘화·은봉과 함께 마시며 유쾌하게 즐기고 있었는데 소전 형이 작품을 하고, 작품에 내 이름만 빼고 여러 친구들의 이름을 관기에 썼다. 소전 형은 군자라고 할 만하다. 일부러 내 이름을 빼서 기생들과 한 짝을 이루도록 했으니 진정 나는 여복이 많도다. 무호

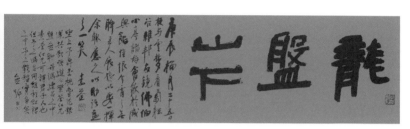

손재형, 「용반산하」(龍盤山下), 1940, 예서.

검여 선생의 작품 중에서는 예서로 쓴 「벽련심처」(碧蓮深處) 안의
방서를 소개하고 싶습니다.

> 甲辰正月 余因作書 留連京旅 忽憶兒時鄕家門前 有蓮池 在其碧蓮深
> 處遊戲 今不可復有此事 聊書此四字 觀感焉 劍如.

> 갑진(1964년) 정월이다. 나는 작품을 하기 위해 여러 날을 서울의
> 여관에 머물렀다. 홀연히 고향집 앞에 있던 짙푸르게 우거진 연지에서
> 장난치며 즐겁게 놀던 어린 시절이 생각이 났다. 이제 다시는 그때로
> 돌아갈 수 없겠지. 애오라지, 이 네 글자를 써서 지나간 그 시절을 느껴
> 본다. 검여.

−이번엔 선생님께서 직접 쓴 방서 내용 중에서 기억에 남는 것이 있다면
한 가지만 소개해주시지요.

몇 해 전에 다섯 가지 복과 네 가지 이로움에 대한 내용으로 만들
었던 작품입니다. 이 작품에 썼던 방서 내용입니다.

> 劍如先生曾有此四語作其款記云癸卯春正劍如仿封泥字第二丁亥小
> 寒前二日余亦以漢專瓦陶文筆作之五福者見於書經洪範一曰壽二曰富
> 三曰康寧四曰攸好德五曰考終命然四利者未審遂無款之作置之案頭而
> 搜攷百方未果者今已月餘矣可愧可愧當守歲姑率記來由云爾何石.

> 五福四利(오복사리) : 다섯 가지 복과 네 가지 이로움
> 검여 선생께서 일찍이 이 네 글자를 쓰시고 관기에 이르기를 "계묘

년 봄 정월에 검여가 봉니글자를 본떠서 썼다"고 했다. 두 번째 정해년 소한 이틀 전에 나도 한나라 전와도문필(磚瓦陶文筆)로 '오복사리'를 썼다. '오복'은 『서경』, 「홍범」에서 첫 번째는 '수'고 두 번째는 '부', 세 번째는 '강녕', 네 번째는 '유호덕'이며, 다섯 번째는 '고종명'이라 했다. '사리'에 대해서는 알 수 없었다. 마침내 관기가 없는 작품을 책상 머리에 두고 '사리'에 대하여 모든 방법을 동원하여 알아보았으나 아직 결과가 없다. 이제 한 달 남짓 지났다. 부끄럽고 부끄럽다. 세모를 당하여 우선 그 까닭을 이같이 적는다. 하석.

## 일상 예절은 모두 고전 속에 있다

―오늘날 우리가 예절에 대한 교육을 제대로 받지 않다 보니 전통 예법이 무엇인지 헷갈릴 때가 많습니다.

정해진 예절도 있지만, 일상생활에서는 정해져 있는 게 아니라 그 상황에 가장 잘 맞게 대응하느냐가 중요한 것이죠. 나 역시 일상 예절이 궁금해서 대학 때 한문을 배우던 긍둔 선생님께 궁금한 게 있으면 그때마다 여쭤보았어요. 긍둔 선생님께서 '주도'에 대해 말씀해 주신 것이 생각나는군요. 어른과 같이 술을 마시면 술 마실 때 보통 뒤돌아서 마시잖아요. 그런데 이런 게 사실은 잘못된 것이라며 좋은 술을 마시면서 왜 뒤돌아서 마시냐고 말씀하셨어요. 그저 술잔을 살짝 손으로만 가리면 된다고 하셨죠. 또한 어른과 술을 마실 때는 자리에서 조금만 물러나 앉으라고 하면서, 예절이란 그 상황에서 가장 합당하게 지키는 것이라고 말씀하셨어요.

―일상생활을 하다보니 궁금한 것 가운데 하나가 문상에 대한 예의입니다.

자식이 부모보다 먼저 죽을 때가 있어요. 일어나서는 안 되는 일이

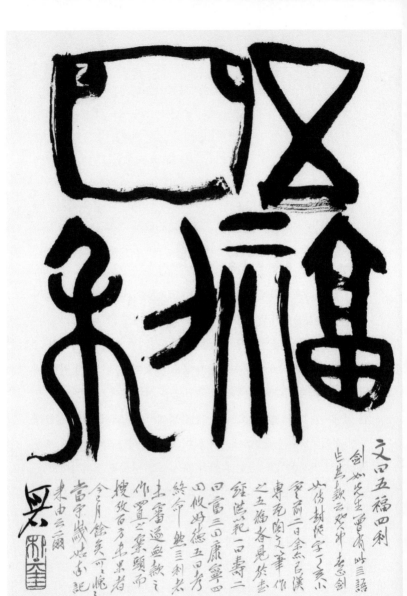

박원규, 「오복사리」(五福四利), 2007, 전서, 전문.

지만 이런 일을 '참척'(慘慽)이라고 합니다. 한마디로 인간세상에서 흔히 볼 수 없는 일을 당한 것이니까요. 그래서 조문을 할 때는 "어떻게 이런 참척한 일을 보셨습니까?" 또는 "어떻게 이런 참척한 일을 당하셨습니까?"라고 말을 하면 충분한 예를 갖춘 것이 됩니다. 부모님 상을 당했을 때는 "얼마나 망극하십니까?"라고 상주에게 인사를 하는 것이 예의입니다. 망극이란 말이 '슬픔의 끝이 없다'는 의미이니까요.

과거엔 언어의 격조라는 것이 있었는데, 요즈음은 날선 말들만 오고 가지 그런 것이 다 사라져 버렸습니다. 안타까운 일이지요.

– 임금의 상사에 대해서는 어떻게 표현했는지요?

중국에선 천자가 죽은 것을 '붕'(崩)이라고 말하고, 제후가 죽은 것을 '훙'(薨)이라고 했어요. 우리나라에서는 임금이 죽었을 때 '승하'(昇遐)라는 말을 사용했지요. 승하라는 말은 중국에서는 천자의 아들, 즉 동궁이 죽었을 때 사용하던 말입니다. 중국의 입장에서 본다면 제후국인데 승하라는 말을 쓴 것은 그만큼 자존심이 강했다는 말이기도 합니다.

– 이밖에 다른 상사의 경우엔 어떻게 조의를 표시해야 하나요?

말을 제대로 알고 사용하는 것이 중요합니다. 상대방의 부인이 죽었을 때는 "고분지통(鼓盆之痛)을 뭐라고 위로해야 될지 모르겠습니다"라고 조문을 하는 것이 적절합니다. 고분지통은 '물동이를 치면서'라는 장자의 고사에서 나온 말이지요. 과거 선인들이 애사(哀史)에서 쓰시던 말을 보면 인간의 존엄을 이야기한 것입니다.

산업화가 되면서 사람다운 삶이 훨씬 예전만 못해졌어요. 과거엔

3년상을 치르면서 저절로 자식들에게 교육이 되었습니다. 자식들은 부모들이 행동하는 것을 보고 자란다는 말이 있잖아요. 과거 우리사회에서 추구했던 것은 기본적인 예의입니다. 합당한 도리이기도 하고요. 가령 우리가 문상을 갔는데 상주만 알고 고인을 모른다면 상주에게만 절을 하면 됩니다. 반면 상주는 모르고 고인만 알면 고인에게는 절을 하고 상주에게는 절을 하지 않는 것이 기본적인 예의였어요. 요즈음은 이렇게 지켜지는 경우는 드물지만요.

―제사를 지낼 때 보통 지방을 쓰게 됩니다. 여기에 씌어 있는 글자의 의미가 궁금합니다.

제사 지낼 때 쓰는 지방에 보면 '현고학생부군신위'(顯考學生府君神位) 이렇게 시작하잖아요. 원래는 위패가 사당에 있는 것을 제사 지낼 때는 집으로 모십니다. 그 의미는 '평생을 선비(독서인)로 사셨지만 돌아가셔서는 부군이 되신 아버지의 혼령이 나타나는 자리'라는 의미이지요. 비록 이 세상에서는 벼슬을 하지 않으셨지만, 열심히 공부를 하셨기에 저 세상에서는 벼슬을 하고 계실 것이라는 의미가 들어 있습니다.

―예의를 갖추기 위해서 적절한 용어를 사용하는 일은 중요한 것 같습니다. 과거에도 그랬지만 지금도 사물이나 사람의 이름을 붙이고 부르는 일은 중요하다고 생각하시는지요?

이름을 붙인다는 것은 중요한 일입니다. 이름을 붙인다는 것은 사상을 구체화한다는 의미가 있어요. 우리가 "선생님" 하고 부르게 되면, 거기엔 단순한 명칭뿐만이 아니라 존경하는 마음이 담겨 있잖아요. 즉 선생은 존경하는 대상이 되고, 친구는 공경하는 대상이 됩니

다. 여기서 말하는 공경이란 존중하고 받들어주는 것을 말합니다.

예전에 큰아들의 학교에 일일교사로 간 적이 있습니다. 일일교사를 준비하면서 당시 그 반 아이들의 이름을 전부 외워서 갔습니다. 그래서 각자 이름을 불러가며 "너는 어떤 친구가 좋으냐?" 하고 물어봤어요. 아이들이 처음엔 시큰둥하다가 자기 이름을 불러주니까 바짝 긴장하고 집중도 잘하더군요. 어떤 아이들은 자기 말을 잘 들어주는 친구가 좋다 하기도 하고, 자기와 영화를 같이 봐주는 친구가 좋다고 하기도 했어요.

『논어』에 보면 '익자삼우'(益者三友)란 말이 나오는데 그야말로 좋은 친구의 전형이지요. 먼저 정직한 친구, 아는 것이 많은 친구, 성실한 친구가 좋은 친구이니 이런 친구들을 사귀라고 말하고 있습니다. 반면에 '손자삼우'(損者三友)가 있는데 이런 친구는 만날수록 해가 되는 친구입니다. 아부하는 친구, 줏대없는 친구, 편벽된 친구, 즉 생각이 한쪽으로 치우친 친구입니다.

—두 아드님은 선생님의 영향을 많이 받았나요?

아이들이 직장 생활하는 것을 늘 반대했는데, 어쩌다 보니 두 아들이 다 예술가의 길을 가고 있네요. 큰아들은 일찍이 공부에 뜻이 없었어요. 어려서부터 내가 취미로 북을 치는 것에 영향을 받아 지금은 헤비메탈 록밴드의 드러머가 되었어요. 큰아들이 음악을 본격적으로 해보겠다고 하는 걸 말리지 않고 오히려 발표회를 위해서 소극장을 예약해 공연할 수 있게 해주었습니다. 그랬더니 자기가 하고 싶은 드럼 치는 일에 모든 것을 걸더군요. 역시 자식은 부모의 관심 속에 자라나봅니다. 공연 수입만으로는 생계가 어려워 홍대 앞에 드럼학

원을 차렸는데, 그 학원에 등록해서 드럼을 배우기도 했어요. 요새는 운영이 잘 되어 생활도 잘하고, 해외연주도 다니면서 자기가 하고 싶은 것을 맘껏 하고 있으니 진정으로 행복한 사람이 되었습니다.

작은아들은 어려서부터 수학을 잘하고, 공부도 잘했어요. 그러다 고등학교 3학년 여름방학에 지금 성적이면 어느 대학에 갈 수 있겠냐고 물어보니 연세대 정도는 갈 것 같다고 해요. 그렇다면 가고 싶은 학과는 있냐고 물었지요. 그랬더니 가고 싶은 학과가 없다고 하길래 "사진 한번 해봐라" 하고 권했어요. 한동안 생각을 하더니 나중에 중앙대 사진학과에 가겠다고 하더군요. 그래서 나머지 수험기간 동안 실기를 준비해서 중앙대 사진과에 진학한 후 졸업하고 사진가가 되어 지금은 스튜디오를 운영하고 있어요. 사실 내가 북을 치는 것과 사진 찍는 것이 취미였는데 지금은 이렇게 두 아들에게 물려주게 되었습니다.

# 상서로운 보물 넷, 문방사우

'문방'은 중국의 관직명이었다

─문방사우(文房四友) 또는 문방사보(文房四寶)라고 불리는 먹·벼루·붓·종이에 대해서 말씀을 들어보고자 합니다. 먼저 문방사우 또는 문방사보라는 말은 어디에서 시작되었는지요?

우리나라의 문화는 책과 붓글씨의 문화라고도 할 수 있을 것입니다. 책과 붓글씨 하면 떠오르는 것이 바로 문방사우·문방사보예요. 문방은 원래 중국에서 문학이나 문한(文翰)을 연구하던 관직명이었는데, 후에 선비들의 글방 또는 서재라는 뜻으로 정착되었습니다. 이곳에 갖춰두고 쓰는 종이·붓·먹·벼루를 의인화하여 '문방사우'라 칭한 것입니다. 예로부터 문인의 서재를 문방이라 하고 수업의 장으로 존중해왔는데, 점차 문방은 그곳에서 쓰이는 도구를 가리키게 되었지요.

문방구를 애완하는 역사는 한·위·진으로 더듬어 올라갈 수 있어요. 남당(南唐)의 이욱이 만들게 한 이정규묵(李廷珪墨)·남당관연

(南唐官硯)·징심당지(澄心堂紙)와 오백현의 붓을 '남당사보'(南堂四寶)라 부르는데, 이 네 가지가 문방구 역사의 기초를 이루게 됩니다. 송대에 이르러 이런 문방구 애완의 풍조가 더욱 고조되고, 문방구의 종류도 연적·필세·인장 등으로 확대되지요. 한국에서는 고구려의 승려이며 화가인 담징이 이미 610년에 일본으로 건너가 채색법, 종이·먹의 제법을 가르쳤다는 기록이 있어 문방의 역사를 말해줍니다.

—문방사우는 선비정신의 상징이 되었습니다. 이는 예로부터 우리나라를 포함한 중국과 일본 등 동양문화 또는 한자문화권의 바탕을 형성케 한 매개체 역할도 해왔기 때문이라고 생각되는데요?

종이·붓·먹·벼루는 서가의 필수적인 용품이에요. 우리나라의 경우 과거시험이 선비의 등용문이었음을 감안하면 문방사우는 선비의 뜻을 밝혀주는 필수용구로서 곧 입신양명의 도구가 되었습니다.

이렇게 우리의 조상들은 예로부터 문방사우를 가까이하며 인격을 쌓으려고 노력했어요. 문인들은 서적을 사랑하며 사고하고, 또한 친구·선후배와 정담을 나누고 서화나 풍류를 즐기며 인격을 함양한 것이지요. 문인들은 격을 중요시했기 때문에 그들이 많은 시간을 보내는 그 공간에 선비의 고고한 냄새가 물씬 풍기는 분위기를 문방사우로 가꾼 것입니다. 이런 풍류는 문인과 가장 가까운 것이었고 그들을 격조 높게 만드는 것은 바로 서화였습니다. 따라서 그 용구가 되는 재료인 종이·붓·벼루·먹은 아주 소중한 것이었지요.

결국 우리 전통사회에서 문방사우는 지성인의 척도였으며, 군자의 덕목이기도 하거니와 선비들의 심성을 바르게 잡는 수신(修身)의

박원규 작가 소장의 명묵. 작가가 작품을 할 때
중요하게 생각하는 것 가운데 하나는 먹색이다.
추사도 일찍이 '서가의 으뜸은 먹'이라고 했다.

방법이기도 했습니다. 그러므로 문방사우는 각박하게 살아가고 있는 우리 현대인들이 다시 한 번 깊이 음미해봐야 할 우리의 전통문화입니다.

-과거 선비들 사이에서 이러한 문방사보에 대한 애착이 수집으로 이어진 경우가 많았던 것으로 보입니다. 이것을 '문방청완'(文房淸玩)이라고도 하지요?

밝은 창, 깨끗한 책상 아래 향을 피우고 차를 끓이며 법첩과 그림을 완상하며 좋은 벼루와 명묵(名墨)을 비롯한 갖가지 문방구를 애완하는 일을 '문방청완'이라고 합니다. 명나라 때 도륭이 편찬한『고반여사』(考槃餘事)라는 책이 문방청완의 취미를 개설한 책입니다. 우리나라에서는 18세기에 들어와 크게 유행했어요. 문인들이 그러한 즐거움을 갖는 일은 옛날에도 한갓 바람이요 꿈에 지나지 않았어요. 구양수의『집고록발미서』(集古錄跋尾序)에는 '물상취어소호'(物常聚於所好)라 하여 "물건은 언제나 그것을 좋아하는 사람에게로 모인다"라는 말이 있기는 하지만, 워낙에 금전적인 뒷받침이 있어야 가능한 취미이기 때문이지요. 이제 옛 문방구가 설 자리는 없어 보이지만 실용성을 떠나 그것들이 갖는 재질의 뛰어남과 형제(形制)의 아름다움은 시대를 넘어 항구성을 갖습니다. 최근에도 문방구를 아끼며 수집하는 분들이 있지요.

-명나라 때 도륭이 편찬한『고반여사』에는 어떠한 내용이 담겨 있나요?

책이름은『시경』에서 유래하는데, '은자(隱者)의 낙(樂)'이라는 뜻이에요. 명나라 때 도륭이 편찬했다고 하나, 명나라 때의 고렴이 지은『준생팔전』(遵生八牋)을 주 내용으로 다루고, 조소의『격고요론』

(格古要論)을 참고하여 편찬했다고 합니다. 서(書)·첩(帖)·화(畵)·지(紙)·묵(墨)·필(筆)·연(硯)·금(琴)·향(香)·다(茶)·분완(盆玩)·어학(魚鶴)·산재(山齋)·기거기복(起居器服)·문방기구(文房器具)·유구(遊具) 등의 16전(箋)으로 나누었고, 그 하나하나에 대한 감상과 수장(收藏)의 방법을 자세히 설명했습니다. 이 책은 당시 유행한 문방청완의 멋을 개관할 수 있고, 또 그것을 체계화했다는 점에 신선미가 있어요. 또한 그 사물들을 실제로 응용하는 데 도움이 되도록 매우 편리하게 서술되어 있어, 이 방면의 대표적인 서적이라고 볼 수 있습니다. 우리나라에서도 1970년대에 번역·간행되었지만, 지금은 절판된 것 같습니다.

### 먹빛은 천년 동안 이어진다

─예로부터 먹빛은 천년이 지나도 변하지 않는다고 했습니다. 이는 먹의 긴 생명을 이르는 말이 아닐까 생각하는데요, 추사도 문방사우 가운데 첫째는 먹이라고 하여 먹의 중요성을 강조했습니다. 먹의 기원은 어떻게 되나요?

먹은 무생물이면서도 살아 있는 것들보다 더 큰 존재로 우리의 가슴에 새겨지곤 합니다. "칠십 평생 벼루 열 개의 바닥을 밑창 내고 붓 천 자루를 몽당붓으로 만들었다"는 추사는 그런 먹의 희생적인 삶과 중요함을 알았으니 '서가의 으뜸은 먹'이라고 말했으리라 생각되는군요. 먹은 "16세 처녀가 삼 년 병치레 끝에 일어나 미음 끓이듯 갈아야 한다"고 했어요. 그만큼 조심스럽고 섬세하며 정성을 다해서 갈라는 말이겠지요.

인류가 물감을 쓰기 시작한 것은 구석기시대로, 이를 입증하는 유적들이 현존해요. 고대인들은 뼈나 나무에 칼로 형상을 새기고 그 형상이 잘 보이도록 검은색을 칠했습니다. 이 검은 칠이 바로 먹이며, 이를 원시묵이라고 합니다. 원시묵으로 쓴 글자의 흔적은 기원전 14세기부터 기원전 13세기 중국의 은허에서 발견되었으며 오늘날과 같은 먹이 나온 것은 중국의 후한시대(25-220)로, 그을음을 뭉친 원추형의 먹이 등장하게 됩니다. 그것은 종이의 발명과도 밀접한 관계가 있어요.

한편 중국 후베이성 장림현의 한나라 무덤에서 발굴된 먹이 가장 오래된 유물입니다. 이 먹은 잘게 부서져 있었는데 소나무 그을음으로 만든 좋은 먹이었어요. 허신은 『설문해자』에서 먹에 대해 쓰기를 "검은 것으로 송연을 만든다"라고 풀이하여 송연묵을 알고 있었음을 보여줍니다. 송나라 때의 문헌인 『묵경』(墨經)에는 한나라 때 이미 먹을 소나무로 만들었다고 기록하고 있습니다. 처음에는 송연묵을 생산했고, 유연묵(油煙墨)을 사용하게 된 것은 오대십국시대에 이르러서입니다. 당시 남당의 후주가 먹의 사용을 장려했으며, 이후 이정규와 같은 유명한 묵공(墨工)이 나오게 됩니다. 11세기에 들어와 소식, 황산곡, 미불 등이 옛 먹이나 명묵에 관심을 갖고 스스로 먹을 만들어 사용했다고 합니다. 명대에 들어오면서 많은 먹이 생산되었는데, 유명한 장인도 많이 나와 먹의 황금시대를 일으키게 됩니다. 청대에는 황실의 적극적인 후원으로 좋은 먹이 생산되었어요. 특히 건륭황제가 묵에 대한 남다른 애착을 보였는데, 이것이 그 유명한 '건륭어묵'(乾隆御墨)입니다.

—그렇다면 우리나라에서 먹의 기원과 발전은 어떤 식으로 전개되었는지 궁금합니다.

우리나라에서는 낙랑시대의 고분에서 먹가루가 발견되었습니다. 고구려의 제묵술은 상당한 수준이었던 것 같아요. 특히 고구려 송연묵은 사신왕래 시 주요물품으로 고구려 말까지 계속 수입했다는 기록이 남아 있습니다. 연암 박지원의 『열하일기』에 인용한 명대의 문인이자 서화가인 서위의 『노사』(路史)에서는 "당나라 때 고구려는 송연묵을 진상했는데, 이것은 송연에다가 사슴의 아교를 섞어 만든 먹으로서 '유미'(隃糜)라고 불렀다"라고 언급하고 있거든요. 송연묵과 관련된 고구려 유물로는 「모두루묘지」의 전실이 있는데, 정면 윗벽에는 가로세로로 그어진 계선(界線)에 매 항 10자씩 총 81항의 사경체(寫經體) 묵서와 동수묘(冬壽墓)에 쓰어진 묵서명(墨書銘) 등이 남아 있어요.

현재 전해지고 있는 가장 오래된 한국의 먹은 일본의 정창원(正倉院)에 소장되어 있는 신라의 먹 두 점입니다. 이것은 모두 배 모양이며 각각 먹 위에 '신라양가상묵'(新羅楊家上墨), '신라무가상묵'(新羅武家上墨)이란 글씨가 압인(押印)되어 있어 신라시대에 무가와 양가에서 좋은 먹을 생산했다는 사실을 알려주고 있어요.

이와 같이 우리나라의 먹의 역사는 길고 명품도 많이 생산하여 중국과 일본에 그 이름을 떨쳤습니다. 중국 문헌 『고려도경』(高麗圖經)에는 고려의 송연묵을 명품으로 꼽고 있어요. 고려 초기에는 소나무 그을음과 녹교로 송연묵을 만들었습니다. 조선시대에는 묵방(墨房)을 설치하여 먹을 생산했다는 기록이 『조선왕조실록』에 나와

먹을 제작하는 과정 중 마지막으로 건조시키는 모습.
좋은 먹은 갈고 나서 찌꺼기가 생기지 않으며, 향기와 윤택이 난다.

요. 묵방은 세종 때 설치되었습니다. 조선시대의 명묵으로는 단양의 단산조옥(丹山鳥玉), 황해도 해주, 평안도 양덕에서 나오는 먹이 꼽혔고, 송연묵의 주산지는 경상도·황해도·강원도로 기록되어 있습니다. 특히 해주먹은 중국과 일본에 수출되었고, 양덕먹은 향기가 좋아 이름이 널리 알려졌어요. 서울의 먹골과 묵정동은 옛날에 먹을 만들었던 곳이었어요.

– 먹은 어떻게 만들며, 그 종류에는 무엇이 있는지요?

먹은 그을음으로 만듭니다. 즉 카본블랙이라 불리는 탄소의 분말을 아교 용액으로 반죽해서 일정한 모양으로 굳혀놓은 것입니다. 그을음은 안료의 일종으로 물에 녹지 않아요. 그러나 아교는 물에 녹으므로 그을음 입자는 아교 입자에 싸인 상태로 검은 물감이 되는 것이죠. 벼루에 먹을 갈아 만든 먹물이 바로 그것입니다. 아교는 잘 들러붙어서 붓에 먹물을 묻혀 종이·헝겊·나무 등에 글씨를 쓰면 오래 남게 됩니다. 나무판자에 쓴 붓글씨가 수백 년이 지난 뒷날 나무는 삭았는데도 글씨 부분만 돋을무늬처럼 남아 있는 경우를 볼 수 있습니다. 왕희지가 축판[1]에 쓴 붓글씨의 먹물이 세 푼이나 베어들었다고 해서 서예를 '입목지술'(入木之術)이라고 부르기도 합니다.

먹의 종류로는 먼저 노송(老松)을 태워 나온 그을음에 아교와 기타 약품을 섞어 만든 송연묵이 있어요. 송연묵은 오랜 세월이 지나면 청홍색을 띠는 것이 특색이에요. 옛날에는 송연 열 근에 아교 네 근과 물 열 근을 반죽하여 송연묵을 만들었다고 합니다. 먼저 소나무의

---

1 축판(祝板): 제문을 쓴 판목.

그을음을 체로 쳐서 물과 아교로 개어 절굿공이로 다진 후에 적당히
끓입니다. 그러고는 아름답게 조각한 목형[木型]에 넣어 압착한 다
음 형태를 만들고 재 속에 파묻어 건조시킵니다. 그다음엔 먹에 광택
이 나도록 칠을 하거나 금박을 입혀 장식했어요.

한편 선비들의 사랑을 받던 먹은 향기가 좋았어요. 시어(詩語)로
자주 쓰이는 '그윽한 묵향'은 바로 먹의 신비로운 향내를 말합니다.
특별히 향료를 첨가하지 않아도 송연묵은 소나무의 내음을 간직해
묵향이 짙어요.

다음은 유연묵이 있는데 이는 기름을 태운 그을음으로 만든 먹입
니다. 기름은 오동나무씨앗기름이나 삼씨기름, 채소씨앗기름 등으
로 만든 먹이 유명합니다. 예전엔 가격이 상당히 비싸 궁궐에서 쓰거
나 고관대작만이 썼다고 합니다.

또 한 가지는 옻을 태워 얻은 그을음인 칠연으로 만든 칠연묵(漆
烟墨)입니다. 현재 우리나라에서 쓰는 대개의 먹은 양연묵(洋烟墨)
인데 이것은 카본블랙이나 경유·등유 등을 써서 만듭니다. 이밖에도
붉은색을 나타내는 주묵(朱墨)이 있어요. 주묵은 천연재료로 만듭니
다. 주사라는 광물질, 즉 돌가루를 이용하는데, 광석의 지질에 따라
먹색이 다 달라요. 북경에 가면 영보재(榮寶齋)라는 곳에 들러서 꼭
고급 주묵을 사오는데, 사올 때마다 매번 먹색이 달라요. 나는 주묵
의 먹색을 좋아합니다. 그래서 주묵으로 작품을 하는 경우가 많아요.

주묵을 쓸 때마다 드는 생각은 이 붉은색이 대단히 주술적이라는
점입니다. 가을에 설악산에 가면 아름다운 단풍 아래 선 사진이 아름
답게 찍히는데, 주묵도 그러한 효과가 있는 듯합니다. 주묵을 통해서

나타나는 그 색의 빛깔이 대단하고, 나아가 동심적인 생각을 갖게 됩니다.

－그렇다면 좋은 먹이란 어떤 것인가요?

좋은 먹은 갈았을 때 찌꺼기가 생기지 않으며 향기와 윤택이 나요. 또한 바탕이 치밀하고 아교가 적고, 색이 검고, 먹을 갈 때 소리가 맑은 특징을 가지고 있습니다. 좋은 먹은 질세(質細)와 교경(膠輕)을 갖춰야 합니다. 질세란 먹 중에 잡된 것이 없고 기포가 적거나 없어 조직이 긴밀해 먹을 갈았을 때 입자가 세밀함을 가리킵니다. 교경은 먹 가운데 배합된 아교질이 적어 먹이 진하더라도 엉기지 않고 운필이 산뜻함을 말하는 것이지요.

숯검정(그을음)을 다스려 이와 같은 명품을 만들려면 거기에 쏟아야 할 정성은 말로 헤아리기 힘들 정도일 것입니다. 묵장들은 그을음을 모아 아교와 물을 섞어 찧을 때 거울처럼 자신의 얼굴이 비쳐야만 찧기를 그쳤다고 합니다. 이 같은 정성이 있어야 명묵이 태어나므로 서예가들은 묵장의 노고를 기려 명품을 만든 묵장들을 기록하곤 했어요. 중국에는 삼백 명 이상의 역대 명묵장들의 이름이 남아 있습니다. 이들이 남긴 먹의 족보격인 묵보(墨譜)도 전해 내려옵니다.

－좋은 먹을 얼마나 소장하고 계신지 궁금합니다.

송연묵 가운데 소나무를 태워서 사슴의 뼈를 고운 아교(녹교)와 섞고, 사향노루의 향을 넣은 먹을 최고로 치죠. 특히 그을음 가루가 극세한 먹은 아주 섬세합니다. 송연묵을 만들 때 풀무를 돌려서 가장 멀리 날아간 그을음을 모아서 만든 먹이 제일 좋은 먹입니다. 왜냐하

면 좋은 그을음 가루는 극세한데, 그럴수록 가벼워서 제일 멀리까지 날아가거든요. 옛날에 황제가 쓰던 먹은 이러한 극세한 그을음 가루로 만든 먹입니다.

좋은 먹은 그 크기가 작고, 가볍고, 짙은 향이 없어요. 은은한 향, 즉 담(淡)이 나옵니다. 중국에서는 이러한 먹 제조기술이 문화대혁명 때 대가 끊어졌어요.

현재 최고의 먹은 1577년 창업 이래 15대째를 이어오는 일본 고바이엔(古梅園)의 제품이라고 생각합니다. 고바이엔의 먹은 오동나무기름의 그을음을 모아 만드는 유연묵입니다. 국내에 가장 많이 알려진 '홍화묵'은 머리 부분에 동그라미 다섯 개가 새겨져 있어 최고 품질임을 상징하지요.

먹도 전통을 세워 그 명맥이 내려오는데, 고바이엔에서 새로운 장인의 취임기념으로 발매한 먹이 있습니다. 개인적으로 그중 하나를 소장하고 있습니다만 그야말로 한정판이라 구하기 힘듭니다. 순동유로 만든 동화묵인데, 역시 명장이 만든 먹이라서 그런지 조각 하나에도 세심한 정성을 기울였음을 볼 수 있습니다. 먹집은 보통 나무틀로 만들어져 있는데, 15개 정도를 한 번에 찍어냅니다.

명품이란 시각적·감각적으로 좋은 것이라는 생각이 들어요. 고급 먹일수록 만든 날짜가 꼭 있어야 합니다. 먹의 전성기는 만들고 나서 5~10년이 지날 때입니다. 이때 제일 좋은 먹색이 나옵니다. 인간의 나이로 말하면 30~40대에 해당될 것입니다. 고묵을 수집하는 사람들 중에, 고묵이라면 먹색이 무조건 다 좋은 줄 아는 사람들이 있는데, 사실 작품을 하기엔 이미 전성기가 지난 먹입니다.

－좋은 먹이라도 가는 방법이나 사용법이 좋지 않으면 소용없을 듯합니다. 먹을 갈 때는 너무 힘을 주어 갈면 안 되는데, 이는 먹의 입자가 거칠어져 쓰기에도 힘들고 먹빛도 안 좋기 때문이라고 들었습니다. 먹은 어떻게 갈아야 합니까?

먹을 갈 준비를 마쳤다면 "먹을 쥐면 병자처럼, 붓을 쥐면 장사처럼"이라는 말대로 팔에 힘을 빼고 시계 방향으로 원을 그리며 먹을 갑니다. 좋은 먹은 갈 때 향이 그윽하고 먹물이 탁하지 않으며, 불빛에 비추어 보았을 때 윤기가 흐르지요.

먹을 갈아서 쓰는 방법에는 여러 가지가 있습니다. 생묵(生墨)은 금방 갈아서 쓰는 먹을 말합니다. 숙묵(宿墨)은 먹을 갈아서 하룻밤 재운 것이에요. 하루 정도 먹을 재우게 되면 먹 찌꺼기가 가라앉게 됩니다. 이때 가라앉은 먹은 쓰지 않고 투명한 것만 따라서 쓰게 됩니다. 먹이 수용성이라고 아는 사람들이 많은데 그렇지 않습니다. 화선지에 쓴 먹물은 물에 녹지 않아요. 돌하고 똑같아요. 그래서 영원한 것입니다. 먹물로 쓴 글씨를 보면, 글씨 자체는 좀도 안 먹어요.

여기서 물에 녹지 않는다는 것은 매우 상징적인 의미를 갖습니다. 종이에 붓으로 글씨를 쓰는 순간 먹물과 종이는 하나가 되는 것이죠. 번지지 않으니 종이에 물을 묻혀 배접을 할 수 있습니다. 그래서 먹은 변하지 않는 존재입니다. 따라서 선비의 기질과 잘 어울리는 것이죠.

－작가마다 먹을 쓰는 방법이 다 다른 것 같습니다. 선생님께서는 어떤 먹색을 선호하시는지요?

처음 글씨를 쓸 때에는 단지 필획을 거두고 들이는 것, 또는 붓을

전환시키는 것이나 결구에만 신경을 쓰기 때문에 먹색에 주의를 기울일 틈이 없습니다. 배움이 어느 정도에 이르고 서예에 대한 인식도 깊어지기 시작함에 따라 안목도 높아지게 됩니다. 이때 비로소 먹색에 주의를 기울이게 되고, 그 가운데에 오묘함이 있다는 것을 알게 되지요. 이러한 것은 서예의 아름다움을 깨닫게 해주는 역할을 할 뿐만 아니라 그 자체로서 일종의 아름다움입니다. 이것을 가리켜 묵취(墨趣)라고 부릅니다. 발묵은 묵운, 다시 말해 먹의 운치를 감상할 수 있게 합니다.

작품을 할 때 먹이 번지지 않는다면 굳이 먹을 쓸 이유가 없어요. 먹의 매력은 번지는 데 있습니다. 먹이 종이를 만났을 때 그 번짐은 다양하게 나타납니다. 종이에 대한 먹의 반응이 전부 다르다는 것이지요. 먹에는 검은색만 있는 게 아닙니다. 붉은색도 있어요. 흔히 주묵이라고 부릅니다. 또 청묵도 있는데, 색상으로 따지면 푸른빛이 도는 검은색이라고 말할 수 있습니다. 작가 가운데 이러한 색에 매료되어 청묵으로만 작품을 하는 사람도 있습니다. 진한 먹물을 농묵(濃墨)이라고 하는데, 발묵이 거의 되지 않는 것을 말하지요. 한편 진하지 않아서 번짐이 있는 먹물을 담묵(淡墨)이라고 합니다. 소동파는 먹색을 비유하여 말하면서 '어린아이의 눈동자 같다'라는 표현을 썼습니다. 어린아이의 눈을 들여다보면 검고도 빛나면서 신령스러운 것이 꼭 집어 뭐라고 말할 수 없는 색입니다. 먹색이 영롱하다는 말은 얼마나 상징적이면서도 형이상학적인 표현입니까.

현대 한국서단의 거목이셨던 일중 선생은 생전에 먹기계를 쓰지 않으셨다고 합니다. 나도 작품을 할 때 손으로 직접 갈아서 씁니다.

손으로 간 것과 먹기계를 이용해서 간 것은 먹의 입자가 다르기 때문에 먹색도 다르게 나타납니다. 작가마다 먹을 사용하는 데 자신만의 농도가 있습니다. 그래서 쓰는 사람마다 먹색도 다르게 나타납니다. 일반적으로 해서는 농묵으로 쓰고, 행초서는 담묵으로 씁니다. 행초서를 쓰더라도 갈필을 선호하면 농묵으로 씁니다. 먹색만 봐도 작가의 미감, 심상, 좋아하는 분위기를 알 수 있습니다. 중견작가쯤 되면 전체적으로 통일할 수 있는 자신이 추구하는 먹색이 있게 마련입니다.

—이러한 먹색은 어떻게 드러나게 되는지요?

결국 작품을 통해서 작가가 선호하는 먹색이 드러나게 됩니다. 글씨를 1년 쓴 사람의 먹색과 10년 쓴 사람의 먹색은 다르게 나타나게 마련입니다. 먹색은 단순히 좋은 먹을 쓴다고 해서 좋은 먹색이 나오는 게 아니라 붓을 누르는 힘인 필압, 붓의 속도인 필속에 따라 다르게 나타나거든요. 초보자는 먹색을 제대로 구현해내지 못합니다. 끊임없는 노력을 통해 경험에서 터득해야 합니다. 먹의 고유한 색깔을 제대로 내는 것도 중요합니다. 같은 먹을 써도 초보자는 그 색이 탁하게 나오는데, 대가가 쓰면 맑아져요. 한 개에 40~50만 원 하는 고급 먹으로 쓰더라도 먹색을 제대로 내지 못한다면 글씨를 페인트로 쓴 것처럼 탁하고 느낌 없이 나오게 됩니다.

## 벼루의 수명은 몇 대로 헤아린다

—전통적으로 벼루는 문인의 필수품이었습니다. 좋은 벼루에 대한 문인들의 애호는 남달랐던 것 같은데요. 벼루에 대해서 특히 많은 이야기들이

박원규 작가가 소장한 고연. 조선후기에 만든 참외문연이다.

전해 내려오는 것 같습니다. 벼루에 대한 옛사람의 이야기를 하나 들려주시겠습니까?

중국 북송의 시인인 당경은 「가장고연명」(家藏古硯銘)에서 이렇게 말하고 있어요. "벼루와 붓과 먹은 한 부류이다. 이들은 출처나 쓰임새가 비슷하다. 그러나 수명은 서로 다르다. 붓의 수명은 일수로 헤아리고, 먹의 수명은 월수로 헤아리는데, 벼루의 수명은 몇 대로 헤아린다."(硯與筆墨 蓋氣類也 出處相近 任用寵遇相近也 獨壽夭不相近也 筆之壽以日計 墨之壽以月計 硯之壽以世計)

벼루는 오래 두고 쓰는 기물인 만큼 이를 제작하는 장인들 역시 기능성만큼이나 조형미를 끌어올리는 데 각고의 노력을 기울였습니다. 18세기 조선의 선비 유득공은 특히 벼루에 대한 애착이 강했다고 해요. 하루는 친구가 좋은 벼루를 하나 가지고 있는 것을 발견하고는 이를 훔친 후 이런 시를 남겼다고 합니다.

"미불은 옷 소매에 벼루를 훔쳐온 일이 있고/ 소동파는 벼루에 침을 뱉어 가져간 일 있지/ 옛 사람도 그리 했거늘 나야 말해 무엇하랴."

조선의 문인화가인 우봉 조희룡은 "벼루란 단지 붓을 적시는 것만이 아니라 먹을 가는 것이다. 먹 갈기를 옥처럼 익힌다면 성(性)을 기를 수 있고, 갈아도 닳지 않으니 생(生)을 기를 만하다"라고 했어요. 벼루를 갈고 먹을 쓰는 행위를 그 이상의 공부하는 수양으로 여긴 것이지요.

조맹부도 그의 시에서 "옛날 먹을 가볍게 가니 책상에 향기가 가득하고, 연지를 새로 닦으니 찬란한 빛이 도는구나"(古墨輕磨滿几

香, 硯池新浴燦生光)라고 했습니다. 먹을 가는 취미에 대해서 말한 것이지요.

시험 삼아 서재에 앉아서 조용하게 먹을 갈아보세요. 처음에는 먹 꽃이 마치 얇은 기름 위에 떠 있는 것 같고, 가벼운 구름이 벼루 주위를 맴돌고 있는 것 같지만 점점 색이 짙어짐에 따라 깊고도 먼 세계와 같아 측량할 수 없는 지경에 이르게 됩니다. 그러다 다시 맑은 하늘에 밝은 태양이 비치는 것처럼 변했을 때는 그 가운데에서 자색과 남색 등 각종의 색채가 우러나와 변화무쌍하게 되니 이것이야말로 정말 한 폭의 그림이 아니고 무엇이겠습니까.

-소설가 이문열은 소설 「금시조」에서 서예의 최고 경지는 "금시벽해 향상도하"(金翅劈海 香象渡河)라고 말하고 있습니다. 즉 "벼루를 갈아 만든 먹물을 붓에 묻혀 글을 씀에 그 기상은 금시조가 푸른 바다를 쪼개고 용을 잡아 올리듯 하고, 그 투철함은 향상이 강을 가르고 건너듯 하라"라는 말인데요. 그만큼 문인들의 벼루 사랑은 각별했던 게 아닐까요?

벼루 뒤편에 소유자가 벼루에 대한 애정의 글을 새겨넣은 연명(硯銘) 중에는 명문도 많아요. 고려 때의 문장가 이규보는 "너는 한 치의 웅덩이에 불과해도 내 끝없는 생각을 펼쳐주지만, 나는 여섯 자 큰 키에도 네 힘을 빌려 사업을 이루는구나"라고 읊고 있고, 실학자 이가환의 아버지 이용휴는 "내 이름이 마모되지 않음은 네가 마멸되기 때문이다"라고 적고 있습니다. 어떤 선비들은 귀한 벼루를 얻기위해 천만금도 마다하지 않았고, 소장자가 죽으면 벼루와 소장자와함께 묻는 경우도 많았다고 합니다. 글씨를 쓰기 위한 먹을 가는 용구인 벼루는 문방사우 가운데 제일로 꼽혔던 것이지요.

—벼루의 기원과 발전과정은 어떻게 되는지요?

시안(西安) 반포(半坡)의 원시유적에서 출토된 석기를 보면 표면에 물감을 갈아 썼던 흔적이 아직까지도 남아 있다고 합니다. 현재 중국 상해박물관에 원시시대로 추정되는 벼루가 소장되어 있으나 현존하는 가장 오래된 벼루는 후베이성 육현(陸縣)에서 발견된 기원전 167년경에 제작된 것입니다. 벼루는 대개 한대에 이미 보편적으로 사용하고 있었습니다. 당시에는 옥으로 만든 벼루는 드물었고, 대부분 돌이나 오지그릇으로 만들었어요.

동한시대 때의 벼루는 묘에서 출토된 동연(銅硯)이 남아 있고, 위진남북조시대에는 기와나 돌을 새겨 만든 벼루도 있었으며, 수당시대에 와서는 벼루의 재료와 형상이 더욱 다양해지기 시작합니다. 당나라 때에는 이미 돌로 만든 벼루가 보편적이었습니다. 이때는 광동성 고요현의 단석(端石)과 안휘성 무원현의 흡석(翕石)이 벼루의 재료로 쓰였는데 이것이 중국 벼루의 진수를 이루고 있습니다. 직사각형으로 묵지²와 묵당³이 앞뒤로 나뉜 현재의 벼루 형태는 오대에서 송나라 때 나타납니다. 송나라 때는 70가지가 넘는 벼루재료와 연식(硯式) 또는 제식(制式) 등 100종에 가까운 형태가 있었습니다. 중국 벼루 중에서 가장 유명한 것으로는 단계연(端溪硯)이 있고, 최근엔 흡주연도 괜찮습니다.

---

2 묵지(墨池): 벼루의 앞쪽에 조금 오목하게 만들어 물을 담거나 간 먹물이 고이는 곳.

3 묵당(墨堂): 벼루의 중심 부분으로 먹을 가는 면. 벼루의 핵심 부분으로 석질의 실용 가치가 평가되는 곳이며 연당(硯堂)이라고도 한다.

-우리나라에서 벼루는 언제부터 만들기 시작했나요?

우리나라의 벼루는 일찍이 삼국시대부터 도제(陶制)의 원형벼루가 만들어졌습니다. 삼국에서 모두 간소한 제각(蹄脚)이 달리고 뚜껑이 있는 백족연(百足硯)이 쓰였으며, 또한 석제 원형벼루도 전해지고 있어요. 통일신라시대에는 연지(硯池) 외벽과 발에 조각된 벼루도 나타납니다. 석연(石硯)이 일반화된 것은 고려시대 이후로 보이며『고려도경』에 의하면 '연왈피로'(硯曰皮盧)라 하여 이때부터 벼루라고 했음을 알 수 있습니다.

한국에서 가장 오래된 벼루는 이화여자대학박물관에 소장되어 있는 흙을 빚어 만든 가야시대의 원형 도연(陶硯)이라고 해요. 우리나라에서는 충청남도 보령시 남포면에서 나는 남포석을 가장 으뜸으로 쳤어요. 서유구의『동국연품』(東國硯品)에 따르면 남포석은 금실무늬가 있는 것을 제일 상품(上品)으로 치고, 은실무늬가 있는 것은 중품(中品)으로 치며, 또한 화초무늬가 있는 것은 돌이 단단하고 매끄러운 편이면서도 먹을 잘 받고 엉기지 않아 가품(佳品)으로 친다고 나와 있습니다. 이밖에도 평안북도 위원의 청석(靑石), 고령의 고령석, 평창의 자석(磁石), 풍천의 청석, 갑산·무산의 돌 등이 우리나라의 대표적인 석연재입니다.

벼루의 크기는 서당연(書堂硯)처럼 큰 것부터 손가락만한 행연(行硯)까지 다양합니다. 형태는 원형·사각형·육각형·팔각형·십이각형·타원형 및 구연(龜硯)·연화연·태사연(太史硯) 등 여러 가지 물체의 형태를 본뜬 것들이 있으며, 매화·난초·국화·대나무·불로초·팔괘·십장생 등을 조각한 것도 있어요.

「징니연」(澄泥硯), 중국 명나라 시대의 벼루.

－좋은 벼루는 어떤 벼루인가요?

조선시대 말기 다산 정약용은 그의 글에서 "벼룻돌은 결이 곱고 성질이 부드럽고 매끄러워야 좋으므로 남포 지방의 수침석이 으뜸"이라고 했어요. 그는 "남포돌 가운데서도 빛이 까마귀의 깃과 같고, 거기에 금실을 두른 듯한 돌은 가장 좋은 금사석이며, 돌에 매화·대나무·새·물고기 따위의 무늬가 있는 것은 화초석이나 좋은 것이 적으며, 색이 붉은 것은 마간석인데 품이 좋지 않다"라고 했습니다.

다산은 먹을 갈았을 때에 찰지고 매끈매끈하여 티끌만큼도 끈끈한 느낌이 없고 또 물집에 물을 부어 열흘 남짓이 지나도 마르지 않는 것이 좋은 벼루라고 했어요. 좋은 벼루는 입자가 가늘면서도 매끄럽지가 않고, 단단하면서도 성급하게 갈리지 않아요. 매끄럽지 않기 때문에 먹이 빨리 갈리며, 성급하지 않기 때문에 먹이 윤기를 머금을 수가 있는 것이죠. 이러한 특징이 있기 때문에 먹을 갈아도 입자가 가늘면서도 고르게 되어, 붓끝이 나치지 않으며, 글자도 광채를 발하게 됩니다. 좋은 벼루는 먹을 갈 때 맑은 소리가 납니다. 손가락으로 벼룻돌을 튕겨보아도 맑은 쇳소리가 납니다.

－그렇다면 좋은 벼루를 만들기 위해서는 어떤 돌을 사용해야 하는지요?

벼루에 사용하는 연석이 따로 있습니다. 같은 부피라도 벼루에 쓰이는 돌이 훨씬 무거워요. 조직이 촘촘하기 때문이지요. 명연은 몇 대를 이어가면서 먹을 갈아도 가운데 부분이 파이지 않습니다. 좋은 벼루가 되려면 돌이 차가워야 합니다. 입김만 불어도 먹이 갈려야 합니다. 다듬잇돌을 베고 누우면 입이 돌아간다는 말이 있듯이 좋은 벼루는 3분만 대고 있어도 입이 돌아갈 정도로 차가워요. 그 정도로 벼

룻돌이 차가워야 먹물이 증발하지 않아요. 또한 좋은 벼루에 먹을 갈면 돌이 차기 때문에 먹물이 잘 섞이지 않고 상하지 않아요. 그래서 벼루는 어쩌면 냉철함의 상징인지도 모르겠어요.

옛날엔 말을 타고 가면서 그 위에서도 먹을 갈아서 썼기 때문에 소매 속에 들어가는 작은 크기의 벼루가 많았습니다. 또한 금불환(金不換)이라고 하면서 좋은 돌은 금과도 바꾸지 않았습니다.

—벼루는 문방사우 가운데 가장 장수하는 문방구입니다. 아마 주인보다도 오래 사는 예술품일 것입니다. 벼루 관리는 어떻게 해야 하나요?

중국 사람들은 벼루 씻기를 얼굴 씻기보다 자주 해서 얼굴 세수는 하지 않는다 하더라도 벼루는 쓰고 난 다음에 반드시 씻어주는 세연(洗硯)이 습관화되어 있어요. 세연은 벼루 바닥이나 물집에 묻은 먹찌꺼기를 씻는 한편 물속에서 확연히 드러나는 벼루의 돌무늬를 감상하는 일종의 의식이기도 합니다. 명나라 때 도륭이 편찬한『고반여사』에서 벼루의 활용법과 벼루 씻는 일, 새 먹을 처음 쓸 때의 주의할 점 등이 나와 있는데 그 내용은 다음과 같습니다.

"벼루에 물을 담아 두어서는 안 된다. 사용한 다음에는 씻어서 말려둔다. 물기를 그대로 두면 먹을 잘 받지 않는다. 그날 벼루를 쓴 다음에는 반드시 말라붙은 먹이나 쓰고 남은 먹물을 씻어내야 한다. 그래야만 먹빛이 밝고 윤기가 난다. 만약 하루이틀 그대로 지나면 먹빛이 나빠진다. 반하조각으로 벼루를 닦아도 묻은 먹을 잘 닦아낼 수가 있고, 사과(絲瓜)대로 씻거나 연밥이 들어 있는 송이의 껍질로 씻으면 벼루가 상하지 않기 때문에 특히 좋다. 끓인 물로 닦거나 찬물로 닦는 것은 좋지 않다. 새 먹을 처음으로 쓸 때에는 아교의 성분과 먹

의 모서리가 아직 다 자리 잡히지 않았기 때문에 힘을 주어 갈아서는 안 된다. 벼루의 질이 상할까 걱정되기 때문이다."

몇 해 전 작고하신 우리나라의 연민 이가원 선생의 작품 「세연경」에서 "벼루는 날마다 씻어야 한다. 만일 씻지 않은 채 2~3일이 지나면 곧 먹빛이 아름답지 못할 것이다. 또 날마다 씻지 못한다 하더라도 물은 자주 갈아야 한다. 봄이나 여름철에 먹물을 오랫동안 벼루에 두면 아교 기운이 어려서 쓸 수 없을 것인바 자주 씻어야 한다. 뜨거운 물이나 헝겊, 종이 등도 좋지 않다. 다만, 연방(連房)과 고탄(枯炭)으로 씻는 것이 좋다. 또 단계에는 세연석이 있으며 반하(半夏)를 쪼개어 씻어도 좋다"라고 말씀하고 계십니다. 이러한 내용은 벼루를 아끼는 모든 사람들이 명심해야 할 일이지요.

－소장하고 있는 벼루 가운데 특별히 아끼는 벼루가 있는지요. 그 벼루를 소장하게 된 이야기도 말씀해주세요.

1980년대 중반의 일입니다. 인사동의 아는 사람에게 좋은 벼루를 부탁해놓았던 적이 있습니다. 하루는 좋은 벼루가 나왔다고 연락이 와서 가보니 정말 좋은 판연[4]이었습니다. 그런데 마침 어느 일본인도 그걸 사려고 해서 경합이 붙게 되었어요. 만약 내가 그걸 사지 못해 일본으로 그 돌이 건너가서 영영 보지 못한다면 너무 아쉬울 것 같았습니다. 고심을 거듭하다 집을 처분하기로 마음을 먹었지요. 한마디로 집을 팔아서 벼루를 산 겁니다. 세상 물정을 잘 모르니까 가능한 일이었죠. 아무튼 이 일로 저는 집을 팔아서 벼루를 산 작가로 서예

---

**4** 판연(板硯): 돌의 원석을 가공하지 않고 쓰는 벼루.

계에서 유명해지고 말았습니다.

이렇게 어렵사리 산 벼룻돌을 5대째 벼루만 만들어온 벼루 명장에게 부탁해서 보물같이 귀한 벼루를 만들었습니다. 디자인은 내가 직접 했지요. 나중에 월당 홍진표 선생님께서 이 벼루를 보고 한 번 먹을 갈아보시더니 오금연(烏金硯)이라는 이름을 붙여주고, 「오금연명기」(烏金硯銘記)를 지어주셨어요.

이후 이 벼루에 먹물이 마르지 않도록 하겠다는 각오로 열심히 작업에 매달렸습니다. 작업 후에는 항상 벼루를 씻었는데 어느 겨울날 벼루를 씻기 위해서 따뜻한 느낌이 날 정도의 물을 살짝 부었습니다. 그랬더니 '빡' 하는 소리와 함께 벼루에 금이 갔어요. 찬물을 부었어야 하는데, 갑자기 찬 벼룻돌에 따뜻한 물을 부으니 금이 간 것이죠. 밀도가 치밀한 찬 벼루에 외부의 충격이 가해졌기 때문인데, 제가 미처 생각하지 못했던 부분입니다. 저의 사소한 실수로 오금연의 생명은 다했습니다. 아쉽지만 오금연과 저의 인연은 여기까지라고 생각하고 있습니다.

－당대 최고의 한학자이셨던 월당 선생께서 지어주신 「연명기」가 있다면 보여주실 수 있는지요?

원문은 아래와 같고, 해석을 붙여보았습니다.

硯材保寧治 崛山之白雲寺後麓 居人愈得之 知其爲異而當時石工以剛
不受治 携歸爲井上物者歷五世 閉礪時木 今已合抱矣 朴君元圭 用貨七百
萬酬取 令工治之新機 乃得一池新硯 示余一玩 玩已而命名烏金 銘曰
山川貯精 衆寶攸藏

「오금연」(烏金硯), 백운상석. 박원규 작가 소장.
1984년에 집을 팔아서까지 구입한 돌을
박원규 작가가 직접 디자인해서 만들었다.

烏金硯銘幷記

硯材在保寧冶眉山之白雲寺後麓店人俞浮之初其爲異而
當時石工以剖不受治鴞歸爲井上物者歷五世閒礦時木令已合
范朵朴君元圭用貨七百萬購取令工治之新機乃得一池新硯示余

一玩玩已而命名烏金銘曰
山川野精眾寶收藏日照月浴孕毓厥曰寶而祥侍人
以章人既俞得歸林乃兇黑膚金沙漆夜星芒視體稱重安
靜克良堅拒麤費於墨滿狂堅而能受南方之到不賁而
潤精彩無方德稱端歙遺後執芳

丙寅六月二十音仁壽東南菜三泗

홍진표, 「오금연명기」(烏金硯銘記), 1986.
　당대 최고의 한학자이셨던 월당 홍진표 선생님께서 지어준 연명기이다.

日煦月浴　孕毓厥祥

曰寶而祥　待人以章

人旣兪得　歸朴乃光

黑膚金沙　漆夜星芒

視體稱重　安靜克良

堅拒拒費　於墨爲狂

堅而能受　南方之强

不費而潤　精彩無方

德稱端歙　遺後執芳

丙寅 六月二十五日 仁壽東南 第三洞天 荒江古木齋主人

　벼루 돌은 보령산이다. 미산(嵋山)의 백운사(白雲寺) 자락에 사는 유씨(대대로 벼루를 만드는 장인 집)가 이 연석을 처음 취득했다. 그러나 돌이 너무 단단해서 당시의 연장으로는 벼루를 만들 수 없었다. 그는 이 돌이 예사로운 연석이 아님을 알고 가지고 집으로 돌아와 (손이 탈까 염려하여 잡석인양) 우물 뚜껑을 누르는 돌로 사용했는데 어느덧 5대가 지났다. 채석장이 폐광이 될 때 심었던 나무가 지금은 자라서 한 아름이 되었다. 박원규 군이 7백만 원을 주고 그 연석을 사서 새 벼루 한 대를 만들었다. 나에게 보여주며 연명을 청하니 오금연이라 이름 짓고, 다음과 같이 오금연의 내력을 밝힌다.

　산천은 정기를 품어
　많은 보물을 비장하고 있다.

햇살에 쪼이고 달빛에 목욕하여
상서로운 보배를 잉태하여 출산하니,

그것이 바로 상서로운 보물이다.
이러한 보물은 임자를 만나야 빛을 발하게 된다.

처음 연석을 알아본 사람은 유 씨지만
박 군을 만나 비로소 빛나게 되었다.

검은 표피에 점점이 박힌 금모래는
칠흑같이 어두운 밤하늘에 반짝이는 별과 같다.

보기보다는 무거워 보이지만
편안하고 고요한 양이 지극히 뛰어난 재질이로다.

단단하여 거칠어지거나 닳아지기를 거부하지만
먹을 만나면 미치게 잘 갈린다.

단단하면서도 (먹을) 잘 수용하니
너그럽고 유순하여 포용할 줄 아는 남방지강(南方之强)이라 하겠다.

번지르르하게 반짝이지 않지만
신비한 먹빛은 견줄 데가 없다.
명연으로 단계연과 흡주연을 일컫지만
어느 벼루가 참으로 명연인지는 뒷날에야 알게 될 것이다.

병인(1986년) 6월 25일 인수동남제3동천 황강고목재주인

• 「오금연명」(烏金硯銘)

—역시 당대 최고의 한학자가 쓰신 문장이라 그런지 글이 상당히 유려하네요. 오금연뿐만 아니라 '무문석우'(无文石友)라는 벼루도 설계하신 것으로 알고 있습니다. 이 벼루는 어떤 계기로 설계하게 된 것인가요?

2003년에 명성뿐인 중국산 벼룻돌에 외화를 낭비하는 우리의 현실이 안타까워 '우리나라에서도 명품 벼루를 제작해보자'라는 뜻을 세우고 제작하게 되었습니다. 벼루 디자인은 직접 하고, 벼루 제작은 장수 사람인 벼루장 일석 고태봉 선생에게 의뢰했습니다. 먹이 곱게 잘 갈리며 먹물이 쉽게 마르지 않는다는 충남 보령산의 최고급 연석으로 제작되었어요. 이 연석을 채취한 광산은 수년 전에 이미 폐광되었으며 남아 있는 70여 톤으로 한정 제작하게 된 것입니다.

—무문석우는 어떤 특징이 있나요?

제작한 각 벼루의 뒷면에 일련번호를 전각도로 직접 새겼어요. '硯銘: 硯材是保寧産而 石匠則長水人壹石 掌治之者何石也'(연명: 보령산이고 벼루장은 장수 사람 일석이며, 이 벼루의 디자인 및 관장자는 하석)라고요. 이 벼루의 특징은 일체의 꾸밈이나 불필요한 조각이 배제되어 단순하고 고박(古朴)합니다. 또한 연당의 면을 경사지게 제작하여 먹이 물에 잠겨 갈리면서 먹물이 탁해지거나, 먹에 균열이 가는 것을 방지했고요. 벼루를 운반할 때에 가볍고 편리하도록 고연(古硯) 가운데 풍자연(風字硯)을 응용하여 만들었고, 세연을 할 때 씻기 편하도록 모서리 부분을 완만한 곡선으로 처리했습니다. 마

지막으로는 벼루의 옆면을 수직으로 하지 않고 활처럼 휘게 함으로써 먹물이 밖으로 튀지 않게 했습니다.

−무문석우에 대한 서예가들의 반응은 어떠했습니까?

일단 벼루의 재질이 좋고 금방 먹이 갈렸어요. 사용하기 편리하고, 디자인이 괜찮았기 때문에 몇 해 지나지 않아 전부 소진되었습니다.

## 작품에 따라 쓰이는 붓도 다르다

−이번엔 붓에 대해 말씀 나누어볼까 합니다. 붓의 어원은 어디에서 비롯되었는지요?

주나라에서 '글을 쓴다'를 나타내는 글자는 '깎고, 판다'는 뜻인 삭(削)이었어요. 그래서 글을 쓰는 도구를 서도(書刀)라고 했습니다. 칼로 거북이의 잔등이나 대나무에 글자를 새겨야 했기 때문이지요. 초나라에서는 율(律), 오나라에서는 불률(不律), 연나라에서는 불(拂), 진나라에서는 필(筆)이라 했고, 우리나라에서는 붓이라는 이름으로 쓰이고 있습니다.

−붓의 기원은 언제부터인가요?

붓은 짐승의 털을 추려 모아 원추형으로 만들어 죽관 또는 목축(木軸)에 고정시킨 것입니다. 붓의 기원은 기원전 3세기경 진(秦)나라의 몽염이 처음으로 만들었다고 『고금주』(古今注)에 전해지고 있어요. 그러나 오늘날엔 진나라 이전에도 이미 존재하고 있었음이 증명되는 붓이 출토되어 몽염이 최초로 붓을 만들었다는 설은 많은 이견을 가지고 있습니다. 중국 신석기 문화유적에서 발견된 도자기〔彩陶〕에서 붓의 흔적이 역력히 나타나 있거든요.

1932년에는 은허 발굴에서 도자기의 조각에 '사'(祀)라는 글자가 발견되었고, 이로써 붓의 흔적이 확실히 드러났어요. 은나라 때에 이미 붓이 있었음이 확인되었죠. 한나라 때의 붓은 낙랑 유허에서 실물이 출토된 바 있으나 그것은 짐승의 털을 묶어서 가느다란 대나무 끝에 끼워 실로 동여매 고정시킨 것이었습니다. 왕희지도 작품 「난정서」를 쥐수염으로 맨 서수필로 썼다고 합니다.

붓은 송나라에 들어와 모든 학문과 예술의 발달로 문인, 묵객의 필수품으로 등장하게 됩니다. 붓촉이 길어지기 시작한 것은 9세기 무렵부터였으며, 이때부터 붓에 변화가 생기기 시작합니다. 11세기 중엽에는 무심산탁필(無心散卓筆)이라는 붓이 만들어져 서풍에 변화를 가져왔습니다. 이후 18세기부터 양털이 쓰이게 되어 오늘에 이르고 있지요. 특히 명·청시대에 와서는 붓의 제조기술이 더욱 발전하여 붓이 단순한 서화용구뿐만 아니라 하나의 공예품으로서 각광을 받게 됩니다. 붓대의 장식과 재료에 대나무 이외에 도자기, 상아 등이 사용되고 거기에 화려한 조각, 채색 등 대채로운 장식을 넣어 조형의 아름다움을 갖추기에 이릅니다.

－우리나라에서는 언제부터 붓이 사용되었나요?

우리나라에서는 1932년 평양 교외의 낙랑고지 왕광묘에서 후한 시대의 붓이 출토되었습니다. 이른바 낙랑필이지요. 붓대는 없고 필모(筆毛)만 나왔고, 세필(細筆)로서 필모의 허리 아래를 실로 묶었던 자국이 있었어요. 털은 무슨 종류인지 밝혀지지 않았어요. 경남 의창군 다호리에서도 다섯 점의 칠기붓이 발굴된 바가 있습니다. 이 두 개의 붓을 근거로 하면 붓을 사용하기 시작한 시기는 대개 2천 년 전

붓끝이 날카롭고 예리한 것, 털이 고루 펴진 것, 붓털의 모양이 둥근 것,
붓의 수명이 긴 것, 이렇게 네 가지 덕을 갖춰야 좋은 붓이다.

쯤으로 보입니다.

　다른 문방구와는 달리 붓은 발굴유물로 가늠할 때 형태상으로 크게 달라진 게 없고, 다만 어떤 털을 어떻게 섞어서 만들었는가 하는 털 선택이 붓의 기능에 따라 변화한 것으로 보여요. 붓대는 아무리 정교하고 화려하더라도 붓의 기능에 결정적인 영향을 미치지 못하기 때문입니다. 벼루의 좋고 나쁨은 석질에 있고, 먹의 좋고 나쁨은 그을음과 아교의 품질에 있듯이, 붓의 좋고 나쁨은 털의 선택에 달려 있어요. 요컨대 '붓은 털이다'라는 말이 성립될 수 있죠.

　명나라 때의 『고반여사』에 보면 "조선의 낭미필(狼尾筆)이 좋다"는 기록이 나옵니다. 낭미필에 대한 이야기는 『성호사설』, 「만물문」(萬物門)에서도 볼 수 있어요. 여기에서 우리나라 낭미필은 천하의 보배라고 기록하고 있어요. 낭미는 이리의 꼬리가 아니라 족제비의 꼬리를 말하는 것입니다. 즉 족제비를 황서랑(黃鼠狼)이라 하므로 '낭미'는 족제비의 꼬리털을 뜻합니다.

　우리나라에서 본격적으로 붓을 만들기 시작한 것은 신라 때로 추정됩니다. 이 시대에 흙으로 빚은 벼루와 도자기로 만든 벼루가 출토되어 붓의 역사도 이미 그때부터 있어온 것으로 추측되고 있어요. 붓의 진화는 형태상 이루어진 게 아니라 털을 고르고 섞어서 글씨 쓰기에 알맞은 붓을 만드는 과정이라고 볼 수 있을 것 같습니다.

−붓의 종류는 무척 다양한 듯합니다. 대표적으로 쓰이는 붓으로는 어떤 것이 있나요?

　붓은 대부분 동물의 털로 만들게 됩니다. 닭털을 이용해 만든 붓을 계호필이라고 하고, 말의 털을 이용한 붓을 산마필, 쥐수염으로

만든 붓을 서수필이라고 합니다. 여기서 서수필은 그냥 집 주위에 돌아다니는 쥐가 아니고 고생을 많이 한 쥐, 이를테면 배 안에 사는 쥐 2백 마리를 잡아서 그 수염으로 만든다고 합니다. 식물성 붓도 있는데, 갈대를 이용해서 만든 붓을 위필, 대나무로 만든 붓을 죽필, 칡으로 만든 붓을 갈필, 풀을 이용해서 만든 붓을 모필(茅筆)이라고 합니다.

한편 양털로 만든 붓을 양호필이라고 하는데, 가장 일반적으로 많이 사용합니다. 양호 가운데 특히 가을의 털갈이를 이용해서 만든 붓이 끝이 뾰족한데, 이는 추호필이라 하여 최고로 칩니다. 겸호필이라는 것은 양호에 족제비나 노루의 털인 강호를 섞어서 만든 붓입니다. 그밖에 강한 털을 이용해 만든 붓으로 우이필이란 것이 있는데, 이것은 소의 귀에 나는 털을 이용해서 만듭니다.

요새는 인공모로 만든 화학필이 많이 나오고 있습니다. 작품의 성격에 따라 붓의 쓰임도 다르게 마련이지요. 붓도 시대의 흐름과 함께 가야 된다고 생각합니다. 붓의 대는 일반적으로 대나무로 만들지만 상아, 흑단, 자단, 도자기 등으로 만들어서 그 화려함을 더한 것도 있습니다.

－좋은 붓이란 어떤 붓을 말하는 것인지요?

유공권은 『필게』(筆偈)에서 붓은 "둥글기는 송곳처럼 날카롭고, 누르기는 구멍을 낼 정도로 힘이 있어야 한다. 필호도 날카롭고 힘이 있어 종이를 뚫는 힘이 있어야 한다. 붓은 가볍게 내려, 힘 있게 종이에 대어야 한다"라고 말하고 있습니다. 또한 네 가지 덕을 갖춘 것이라야 좋은 붓이라고 볼 수 있어요. 네 가지 덕이란 붓끝이 날카롭고

예리한 것[尖], 털이 가지런한 것[齊], 붓호의 모양이 둥근 것[圓], 붓의 수명이 긴 것[健]을 가리킵니다.

'첨'(尖)은 먹이나 물을 묻혀놓은 붓의 끝이 날카롭고 흐트러지지 않는 것을 말하지요. 붓을 한껏 눌렀다가 급속히 붓을 들어 올리면서 가느다란 털끝 같은 선을 그을 때 그것이 깨끗하게 그어지고 그러면서도 항상 붓털이 팽팽한 붓을 말합니다. '제'(齊)란 굽은 털이 없이 길이가 가지런하게 정돈되어 있는 것을 말합니다. 붓을 눌러서 폈을 때 털이 들쭉날쭉하지 않아야 좋은 붓입니다. '원'(圓)은 붓털이 모여 있는 모양에 모가 없는 것을 말합니다. 붓을 물에 적셨을 때 그 모양이 팽이 모양처럼 둥글고 중심점이 있는 것을 말하는데 팽이의 원리처럼 붓으로 어느 방향에서나 선을 그을 수 있게 되는 것을 말합니다. '건'(健)이라 함은 붓끝의 탄성이 좋아야 하고, 글씨를 쓸 때도 가늘고 약한 기분이 들지 않아야 한다는 것입니다. 예를 들어 약품을 지나치게 사용해서 털의 기름기가 너무 많이 빠져버린 털은 금방 털끝이 닳거나 부러지기 쉬워요. 붓은 탄력성과 유연함이 동시에 있어야 하며 오래 쓸수록 정이 들고 붓털이 빠지지 않는 것이 최상입니다.

–명가들은 어떤 붓을 사용했는지 궁금합니다. 작업을 할 때 특별히 선호하시는 것이 있는지요?

문방사우 중에서 붓을 제일 안 가립니다. 붓은 손에 잡히는 대로 쓰는 편이지요. 명필은 붓을 가리지 않는다고 하는데, 명가 중에는 붓을 가려서 사용한 분이 많아요. 추사도 "글씨를 잘 쓰는 이는 붓을 가리지 않는다는 말은 어디에나 맞는 것은 아니다. 구양순의「구

성궁예천명」과「화도사탑비」 같은 것은 정호(精毫)가 아니면 불가능하다"라고 말했습니다. 예전에는 서예가와 화가들이 스스로 취향에 따라 붓을 만들어서 썼습니다. 다산의 아들 정학연의「문방첩」(文房帖)을 보면 "왕희지도 스스로 붓을 만들어 썼는데, 매우 쓸만하여 스스로 만족했다"고 전합니다. 또한 여기에는 "근래에는 표옹(豹翁)과 송옹(宋翁)이 모두 붓을 만들어 썼다"는 구절이 나옵니다. 표옹은 숙종 때 참판을 지낸 서화가 강세황이며, 송옹은 영·정조 때의 문신이며 서화에 능했던 조윤형입니다. 구양순의 아들 구양통은 아버지를 이어「도인법사비」 등의 글씨를 남겨 소구양으로 불린 서예가입니다. 구양통은 삵의 털로 붓을 만들었는데, 삵의 털을 심으로 하고 토끼털을 둘레털로 한 이른바 이호필(二毫筆)을 만들었어요.

　추사에게 붓은 검객의 칼과도 같았어요.『완당전집』에 "모름지기 붓을 쓰기를 태아검(太阿劍)이 자르고 베는 것과 같이 해야 한다. 대개 굳세고 잘 드는 경리(勁利)로써 세(勢)를 취하고, 허화(虛和)로써 운(韻)을 취하여 도장으로 인주를 찍는 것같이 하며, 송곳으로 모래를 긋는 것처럼 해야만 하는 것이다"라고 적고 있어요. 붓을 칼처럼 생각했던 추사이지만 붓을 까다롭게 고르지는 않은 것 같아요.『완당전집』권2,「신관호에게 제1신」을 보면 추사가 제주 시절 위당 신관호에게 붓을 선물하면서 이렇게 전했다고 합니다. "저는 붓을 강하고 부드러운 것을 따지지 않고 있는 대로 사용하며, 특히 한 가지만 즐겨 쓰지 않습니다. 이에 조그만 붓 한 자루를 보내드립니다. 이 붓을 보면 극히 아름답고 털을 고른 것도 정밀하여 거꾸로 박힌 털이

나 나쁜 끝이 하나도 없습니다."

## 숨을 쉬는 한지

—문방사우 가운데 마지막으로 종이에 대해서 여쭙겠습니다. 종이의 역
사는 어떻게 시작되는지요?

서기 106년 후한시대의 환관 채륜이 처음으로 종이를 만들었다
고 하는데 사실 종이의 발명은 이 역사를 훨씬 거슬러 올라갑니다.
지금으로부터 3,600~4,000여 년 전 이집트 사람들은 나일 강변에
서 자라는 파피루스라는 식물섬유를 원료로 하여 식물내피를 가공
해 종이를 만들었다고 합니다.

1980년대 말 중국 간쑤성 방마탄(放馬灘)에서 기원전 2세기 것
으로 추정되는 종이가 발굴되었어요. 채륜의 종이보다 200~300년
이나 앞선 것으로 추정하고 있지요. 이 방마탄의 종이 외에도 1996
년 돈황의 현천치(縣泉置) 유적지에서 서한시대의 우편물 발송기록
으로 보이는 마질(麻質) 종이가 발굴된 바 있습니다.

상고시대 때 거북이의 껍질이나 죽간·목간·비단 위에 글씨를 쓰
고 기록했으나 서한시대(기원전 206-기원후 224)에 이르러 마포의
원료로 식물성 섬유종이를 만들어 사용하다가 후한(기원후 25-기원
후 221)시대에 와서 채륜의 제지법이 나옴에 따라 종이의 제지기술
이 더욱 발전하게 됩니다. 채륜이 만든 종이를 '채후지'(蔡侯紙)라
불렀으며 채륜의 뒤를 이어 후한의 좌백이 종이를 잘 만들었으므로
그가 만든 종이를 '좌백지'라고도 말합니다.

종이는 문서와 서화 등을 위한 다양한 수요를 가지고 있었으므로

다른 문방구보다 발전 속도가 빠르게 변합니다. 이후 당·송시대에 와서 종이 제조기술이 향상되어 품종과 품질이 다양해지고 명대에 이르러 선덕 연간(1426-35)에는 '선지'가 제조되기에 이릅니다. 그 후 청대에는 종이의 종류가 더욱 다양해지고 좋은 질의 종이가 만들어져 오늘에 이르고 있어요.

－우리나라 종이의 역사는 어떻게 시작되는지요?

중국과 문물교류가 활발했던 우리나라에 제지술이 전래되는 데는 그리 오랜 시간이 걸리지 않았던 것 같습니다. 이미 서기 600년 이전에 그 제조법이 널리 보급되어 일본까지 전수되었던 사실만 봐도 알 수 있거든요. 우리나라에 언제 제지술이 들어왔는지는 확실치 않지만『일본서기』를 보면 610년 담징이 채색, 맷돌과 함께 종이를 일본에 전했다는 기록이 있어요. 담징이 전한 맷돌은 바로 종이를 만드는 용구일 것으로 생각합니다. 당시 중국에서는 맷돌 등을 이용하여 섬유를 잘게 갈아서 종이를 만들었습니다. 당형전이 쓴『문방사고』(文房肆攷)를 보면 780년경 중국에서 고려지를 쓰기 시작했다는 다음과 같은 기록이 있습니다.

"진나라 왕희지의「난정서」에서 최근까지 누에고치로 만든 종이를 썼는데 오늘날 시중에서 쓰이는 종이는 고려지이다. 건중 원년에 일본의 사신 흥능이 바친 방물 가운데 누에고치로 만든 종이가 있다."

우리나라에서 발견된 가장 오랜 지류(紙類) 유물 자료는 우선 고구려 종이로 만든 평양에 소장된「묘법연화경」(妙法蓮華經)입니다. 또 신라시대 종이로 만든 것으로 판명된 국립중앙박물관 소장의「범한다라니경」, 경주 불국사 석가탑에서 발견된「무구정광대다라니

박원규 작가는 골동품을 모으는 취미는 없지만,
오래된 연적 몇 점은 가지고 있다.

경,「대방광불화엄경」(大方光佛華嚴經) 2축이 있지요.

 —방금 말씀하신 유물들은 우리의 소중한 문화재이자 세계적인 유물이라고 생각하는데요. 이들에 대한 좀더 자세한 설명을 듣고 싶습니다.

「범한다라니경」은 주칠로 불상을 그리고 그 위에 범자(梵字)와 한자의「다라니경문」을 묵서(墨書)한 것이며,「무구정광대다라니경」은 통일신라시대 경덕왕 때의 목판 인쇄본입니다.「대방광불화엄경」은 경주 황룡사의 연기법사(緣起法師)가 부친의 은혜에 감사하여 법계에 모든 중생이 불도를 이루기를 발원한 것으로 경덕왕 13년에 6개월에 걸쳐 완성했다고 합니다. 이는 일본 정창원에 전하는『신라촌락문서』등으로 알 수 있어요. 고구려 종이로 된「묘법연화경」은 섬유를 자르지 않고 고해(叩解)해서 종이를 제작했다고 하여 가장 오래된 것으로 보고 있어요.

7세기 이전의 종이로 된「법화경」이나 8세기 중반의「화엄경」은 모두 고해 정선되어 있고 표백상태도 매우 좋아서 당시 제지기술이 대단히 발전됐던 것으로 추측됩니다. 특히 호암미술관에서 소장하고 있는「대방광불화엄경」에는 "닥나무 껍질을 맷돌로 갈아서 종이를 만든다"라는 기록이 있어 일찍이 우리 선조들이 닥나무를 이용한 제지기술을 터득한 것을 알 수 있어요. 이렇듯 그 제작년도를 알 수 있는 자료를 통해 이미 삼국시대에도 많은 종이가 생산되었음을 알 수 있습니다.

삼국 가운데서도 고구려는 시사를 기록한『유기』(留記) 100권을 편찬했으며, 영양왕 11년 경신에는 이문진 등이 이것을 다시 간추려『신집』(新集) 5권을 만들었다는 기록이 있어 이 시기에 이미 종이를

사용한 것으로 추측되나 분명하지는 않아요. 만약 그렇다면 종이를 처음 만들어 썼다는 후한의 채륜보다 100년이나 앞서는 것이 됩니다.

― 이밖에도 종이와 관련해서 주목해야 할 역사가 있을까요?

기록을 통해서 볼 때 이보다 시기가 더 앞서는 문서에 그 내용이 있어 주목할 만합니다. 『일본서기』를 보면 284년에 백제의 아직기가 일본에 『천자문』과 『논어』 등을 전했다고 나오는데, 이때 종이 서적의 형태로 전달되었을 것이라고 보고 있습니다. 기록을 종합해보면 3~4세기경에 우리나라에서도 종이 서적이 있었고, 7세기경에는 우리나라의 제지술이 일본에 전해졌음을 알 수 있어요. 또한 『일본서기』에는 "춘삼월에 고구려 왕이 담징과 법정이라는 두 승려를 일본왕에게 보냈다"라고 나와 있는데 담징은 그림물감과 종이, 먹을 만드는 법을 알고 있었습니다.

또한 기록을 보면 신라시대에는 백추지(白錘紙)가 생산되었는데, 이 종이는 중국에서조차 '천하에 비할 수 없는 종이'라며 예찬한바 있고, 『삼국유사』에는 진덕여왕 원년에 종이로 연(鳶)을 만들었다는 기록이 있습니다. 고려시대에는 우리 고유의 종이가 상당한 수준에 이른 시기였습니다. 사찰과 유가에서 서적 출판이 성행됨에 따라 국가에서 종이 만드는 일을 장려했는데 『고려사』에는 닥나무 심는 것을 장려한 기록이 처음으로 나타납니다. 또 인종 23년에서 명종 16년에 걸쳐 전국에 닥나무를 재배할 것을 명하기도 했어요.

고려시대의 지장(紙匠)은 공조서(供造署)에 예속되어 있었습니다. 또한 특정한 공물을 생산하는 '소'(所)가 운영되었는데 지소(紙

所)도 여기에 소속되어 있었고요. 손목의 『계림유사』(鷄林類事)에는 "고려의 닥종이는 밝은 빛을 내므로 모두들 좋아하며 이를 일러 백추지라 한다"라고 기록되어 있음을 볼 때, 고려시대에서도 신라에 이어서 계속 백추지를 생산했던 것 같습니다. 이밖에도 견사지(繭絲紙), 아청지(鴉靑紙)와 같은 질이 좋은 종이를 생산했다고 합니다.

─조선시대의 종이문화는 어떻게 발전했는지요?

조선시대에는 문서와 서책의 간행이 대단히 활발해져서 종이가 널리 파급되었고 종이를 다루는 경공도 배첩장[5], 도련장[6], 도침장[7] 등으로 세분화되었습니다. 조선시대에 와서도 종이는 고려 때처럼 공물의 하나였습니다. 종이를 공물로 바친 지방은 평안도와 함경도를 제외한 전국의 각 도였어요. 그 가운데 특히 이름이 알려진 곳은 전라도 전주와 남원으로, 명·청에 대한 사대의 예로 쓰일 종이의 대부분이 이 두 지역의 생산품으로 충당되었습니다.

이렇듯 중국에 대한 조공과 교린을 위한 회사(回賜)에 쓸 아주 질 높은 종이를 전주와 남원 양쪽 지방에서만 만들어 바치게 했으므로 종말에는 과중한 징수로 인한 폐단이 심해지고 종이마저 조악해집니다. 정약용의 『목민심서』에는 종이의 산지로 전남 순창을 들고 있는데 이곳은 근세까지 '오분백지'의 명산지로 알려져 있습니다. 앞에서 말

---

5 배첩장(褙貼匠): 종이 등을 여러 겹 포개서 붙이는 일을 하는 사람.
6 도련장(搗鍊匠): 종이의 네 가장자리나 제본한 책의 세 가장자리를 고르게 자르는 사람.
7 도침장(搗砧匠): 피륙이나 종이 같은 것을 다듬잇돌에 다듬이질해서 반드럽게 만드는 일을 맡아 하는 사람.

한 역사적인 사실로 미루어보아 닥나무 껍질을 원료로 한 한지의 역사는 줄잡아 1,500~1,600여 년으로 헤아릴 수 있습니다.

－한지가 우수한 이유는 어디에 있을까요?

한지의 특성은 질기고, 수명이 오래간다는 것 외에도 보온성과 통풍성이 아주 우수합니다. 한지가 살아 숨 쉬는 종이라면 양지는 뻣뻣하게 굳어 있는 종이입니다. 한지가 수줍어하면서도 넉넉한 마음씨를 지닌 시골 아가씨 같다면 양지는 새침하고 되바라진 도시 아가씨로 비유할 수 있겠습니다. 우리나라 종이는 예로부터 중국에서도 높이 평가했는데, 도륭이 쓴 『고반여사』에서 고려지를 소개하기를, "견면으로 만들었으며 빛은 희고 비단 같으며, 단단하고 질기다. 여기에 글씨를 쓰면 먹빛이 아름다운데 이것은 중국에서 나지 않기 때문에 진귀한 물품이다"라고 했습니다.

한지는 닥나무를 재료로 한 닥풀을 첨가하여 만듭니다. 왕희지가 서기 353년에 잠견지(蠶繭紙)에 「난정서」를 썼다는 기록으로 미루어 서기 353년 이전에 우리나라의 종이 만드는 기술이 중국을 앞지를 만큼 고도로 발달했던 것을 짐작할 수 있어요. 당시 우리나라 종이 질이 극히 희고 좋았기 때문에 중국에서는 백면지(白綿紙)라고도 불렀습니다.

한지는 그 쓰임에서 글씨나 그림의 도구뿐만 아니라 벽지·창호지·장판지·신·책장·우산 등 모든 생활용품을 만드는 재료로 폭넓게 쓰였습니다. 전장(戰場)에서는 유둔지[8]로 군용천막을 만들고, 갑

---

**8** 유둔지(油芚紙): 기름 먹인 종이.

한지는 살아 숨 쉬는 종이이다. 질기고 수명이 오래가며, 보온성과 통풍성이 우수하다.

의[9]로도 쓰였고요. 이런 한지의 재료는 닥나무 외에 꾸지나무·박쥐
나무·등나무·뽕나무·귀리짚·소나무·이끼·버드나무·마·짚·해초
등이 사용되었습니다. 닥나무로 만든 종이가 가장 질이 좋으며, 닥나
무가 부족할 때 위의 재료들을 섞어 사용했습니다. 한지가 질긴 이유
는 한지를 뜰 때 외발[10]로 종이를 떠서 앞뒤 좌우로 물질을 하므로 섬
유의 조직이 서로 90도로 교차되어 잘 안 찢어지기 때문입니다. 풀
어진 닥섬유를 서로 엉기게 하는 섬유접착제인 닥풀도 같은 역할을
합니다.

한지는 중성지로서, 산성을 띠는 양지(洋紙)가 100여 년이 지나
면 분해되는 데 비해 수명이 길어요. 표백제로 쓰이는 잿물과 일광표
백 방법도 수명을 길게 합니다. 앞서 말한 1,300여 년을 견딘 「무구
정광대다라니경」이 그 증거가 돼요. 도침이라 하여 종이를 다듬이질
하는 방법이 있는데, 이 도침지는 조직이 치밀하고 강도와 광택을 더
해주어 푸른빛이 돌고 윤택합니다. 먹이 묻으면 정신이 깃든 것 같다
면서 당나라 시인 백거이가 아주 좋아했다고 전합니다.

『문방사우조사보고서』(국립민속박물관, 1992)를 보면 "한지는 칠
(漆), 베와 함께 농가삼보(農家三寶)였으며, 강한 내구력과 직사광을
반감시켜 안온한 느낌을 주고 채광 역할 또한 충실히 수행한다. 닥나
무의 올이 가로세로 격자로 엉키어 미세한 구멍으로 통풍기능을 수
행하여 창호지로서 공기의 순환역할을 하여 위생적이다"라고 적고

---

**9** 갑의(甲衣): 화살을 막는 종이갑옷으로, 북방을 지키는 군졸들이 겨울에 옷 속에
솜옷 대신 입던 종이옷을 말한다.
**10** 외발: 손잡이가 하나인 한지를 뜨는 기구.

있습니다.

종래 한지는 책·그림·서예·창호지·장판지 등에 쓰였습니다. 한지 생산의 급격한 감소는 주택개량이 본격화되던 1970년경으로 창문의 개조는 한지 생산에 결정적인 영향을 주었고, 그보다 더 큰 요인은 필기구와 인쇄기술의 발달을 들 수 있을 것입니다.

─전통적으로 내려오는 종이의 종류에는 어떤 것이 있나요?

종이의 종류는 정말 다양합니다. 우리나라의 종이를 보면 함경북도에서 귀리짚으로 만든 황색 한지인 호정지가 있어요. 고대부터 생산된 명물인데 한지를 필사하는 데 편리하도록 방망이로 다듬이질을 한 백지를 말합니다. 곡지는 사경용 종이로 저피를 원료로 하여 만들었고, 장지는 주로 전라도 지방에서 생산되었습니다. 이것은 지질이 두껍고 질기며 지면에 윤이 나서 주로 문서 기록용으로 쓰입니다.

참고로 추사는 중국의 종이를 많이 사용했어요. 옥판선지(玉版宣紙)를 많이 썼습니다. 중국 안휘성·선성·영국(寧國)·경현·태평은 옛날부터 종이의 산지로 알려졌는데, 이 지방에서 생산되는 종이를 통틀어 선지라고 합니다. 옥판은 3장을 합쳐서 뜬 것으로 삼층지(三層紙) 또는 삼합지라고도 하는데 선지 가운데 최고급품입니다. 종이 2장을 겹쳐 뜨면 2합지, 3장을 겹쳐 뜨면 3합지, 4장을 겹쳐 뜨면 4합지라고 부릅니다. 이러한 합지는 풀로 붙이는 게 아니고 제조과정에서 붙여서 나오는 것입니다. 풀을 붙이면 배접하는 것과 같아지는데 나중에 좀이 먹을 수 있기 때문입니다.

─선생님께서는 어떤 종이를 애용하시는지요?

중국 선지를 주로 사용하고 있어요. 선지는 중국 수공지(手工紙)

중에서 가장 유명합니다. 선지는 저장성 후저우[湖州]의 붓, 안후이성 후이저우[徽州]의 먹, 광둥성 돤시[端溪]의 벼루와 함께 '문방사보'로 칭송되고 있습니다. 선지는 부드러우면서도 질기며, 희고 매끄러우며, 고르고 섬세한 재질, 빛깔과 광택의 내구성으로 명성을 얻고 있습니다. 선지는 윤묵성[11]과 내구성이 뛰어납니다. 나는 색지를 쓰지 않고 흰색 선지만을 고집합니다. 흰색 선지가 먹색과 가장 잘 어울린다고 생각하기 때문입니다. 선지를 10여 년 정도 묵혀둔 다음 작품할 때 쓰고 있지요.

ㅡ작가로서 어떤 종이를 써야 하는지에 대한 고민은 없으신지요?

종이는 현대 서예가들이 무엇보다 고심해야 할 도구입니다. 종이의 수명이 점점 짧아지고 있어요. 화선지의 수명은 대략 40년이라고 합니다. 발묵보다는 종이의 수명을 제일 우선에 두어야 할 것입니다. 그리고 종이의 성격에 맞는 글씨를 쓰도록 노력해야 합니다. 종이에 펄프를 많이 넣으면 번짐은 좋지만 수명이 짧아지게 됩니다. 닥을 많이 쓰면 번짐은 없지만 수명은 길어집니다.

---

11 윤묵성(潤墨性): 먹이 잘 스며드는 성질.

# 사람을 귀하게 여기라

## 스승과 제자의 만남은 운명이다

─불가에서는 옷깃을 하나 스치는 정도가 5백 겁이라고 하고, 스승과 제자 간에는 1만 겁(生)의 인연이 있다고 하니 이는 세상에서 참으로 귀한 인연이 아닐 수 없습니다. 육신은 부모가 낳아주지만, 마음의 눈을 뜨게 하는 데에는 스승의 가르침이 필요하기 때문입니다. 오늘날까지 기억나는 스승으로는 어떤 분들이 계신가요?

글씨는 강암 송성용 선생님, 전각은 대만으로 유학가서 모신 이대목 선생님, 한문은 긍둔 송창 선생님, 월당 홍진표 선생님, 지산 장재한 선생님에게 배웠습니다. 이분들이 세상을 버리실 때까지 스승으로 모셨지요. 택사(擇師) 3년이라고 스승을 모실 때는 3년 동안 고민해야 한다고 말하지만, 스승과 제자는 운명 같은 것입니다. 또한 잊을 수 없는 분이 고등학교 때 담임이었던 보산 김진악 선생님이시지요.

─선생님께서 작가로 성장하는 데 큰 도움을 주신 분들이군요.

스승을 공경하고 받듦에 스스로 정한 다섯 가지 원칙이 있어요. 첫째는 필요한 것을 가져다드리는 것입니다. 둘째는 예경하고 공양하는 것이고요. 셋째는 존중하고 우러러 받드는 것이지요. 넷째는 스승의 가르침이 있으면 경순하여 어김이 없는 것입니다. 다섯째는 스승에게 법을 듣고는 잘 간직해 잊지 않는 것이고요. 제자는 마땅히 이 다섯 가지 법으로써 스승을 공경하고 섬겨야 하는데, 이 다섯 가지로 비추어 보면 나는 한참 모자란 제자였지요.

—강암 선생님은 어떤 분이셨습니까?

그분을 떠올리면 '외유내강'이라는 단어가 생각납니다. 선고께선 내가 스물일곱 살 되던 해에 세상을 버리셨는데, 돌이켜보면 강암 선생님을 마치 아버지처럼 생각하고 모셨던 것 같습니다. 선생님께서는 "서예는 죽기 살기로 해서 되는 게 아니고, 꾸준하게 고전을 익히다 보면 문리가 트이게 마련이다"라고 말씀하시곤 했어요. 글씨를 배울 때마다 붓의 허리를 세우는 것이 중요하다고 말씀하셨던 일도 기억납니다.

내가 고등학교에 다닐 때 선생님께서는 이미 국전에서 문교부장관상을 받으셔서 전라도 일대에서는 유명한 서예가가 되었습니다. 당시 국전은 정말 입선하기도 어려운 대회였는데, 문교부장관상을 받았다면 그야말로 그 작품이 유가증권이 되어 돈으로 바로 교환할 수 있는 시기였습니다. 강암 선생님의 외모를 보고, '갓을 쓴 할아버지니까 고루하겠구나' 하고 생각하는 사람들이 많은데 실은 열린 사고를 갖고 계셨어요. 그렇게 열린 사고였기 때문에 자제들을 해외에서 공부하도록 하고, 훌륭하게 키우셨다고 봅니다. 강암 선생님은 간

강암 선생님은 사람을 귀하게 여겨 자신을 찾아온 걸인도
문밖까지 배웅을 했던 분이었다.

제 전우[1] 선생의 학맥을 이어오셨는데, 20세 이전에 폐병에 걸려서, 당신의 선친께서 좋은 곳에서 요양하며 서화를 하게 했다고 합니다. 젊어서 머리를 서구식으로 깎으신 적이 있는데, 그때 사모님께서 대성통곡을 하셨다는 이야기를 들었어요. 그후로는 다시 머리를 기르고 갓을 쓰고 다니셨다고 합니다. 지금도 강암 선생님을 생각하면 스승의 도리와 실천윤리 등이 생각나서 겸손한 마음을 갖게 됩니다.

강암 선생님은 솔직한 분이셨어요. 처음으로 한간을 써서 보여드렸더니, 처음 보는 서체인데, 관련된 책이 있으면 빌려달라고 하셨습니다. 그후로 새로운 책이 나오면 꼭 두 권씩 구입해서 한 권은 내가 보고 다른 한 권은 선생님께 드렸습니다.

강암 선생님은 야생마와 같은 나를 방목하면서 지도하셨던 것 같습니다. 나는 어디에 얽매이는 걸 싫어하는데, 내 성품에 맞게 지도해주셨지요. 강암 선생님을 통해 스승의 품은 얼마나 넓어야 하는지 헤아려보게 되었고, 스승이란 사막의 경계에 서서 길을 잃지 않게 하는 존재가 되어야 한다는 것을 느꼈습니다.

─강암 선생님에 대한 일화 가운데 기억에 남는 사건이 있었다면 소개해

---

1 전우(田愚, 1841~~1922): 호는 간재(艮齋). 구한말의 유학자로서 1882년 문벌로 선공감감역과 장령, 1906년에 중추원참 등의 보직에 있었으나 모두 사퇴하고, 말년에는 서해 계화도에서 제자들을 가르쳤다. 스승 임헌회의 가르침을 받아 학문에 정진하던 그는 스승의 뜻을 따라 30세 때인 1870년『근사록』(近思錄)을 모범으로 해서 조광조, 이황, 이이, 성혼, 송시열 등의 글을 발췌하여 실은 『오현수언』(五賢粹言)을 편찬했다. 34세 때에는 이항로의 제자인 유중교와 14년에 걸친 '심성이기태극설'(心性理氣太極說)에 대한 논쟁을 시작했는데, 그는 이율곡의 '주기론적 이기일원론'(主氣論的理氣一元論)을 계승한 기호학파의 전통을 이은 인물이다.

주시지요.

선생님께서는 걸인이 와도 문밖까지 배웅을 하셨습니다. 사람을 귀하게 여기셨던 것이지요. 또 근검과 절약의 정신을 배웠어요. 글씨를 쓰고 버리는 파지도 소중하게 생각하셨습니다. 파지 가운데 다시 쓸만한 부분을 잘라내 글씨 연습을 하셨습니다.

그렇지만 꼭 필요한 일이다 싶을 때는 아끼지 않고 통 크게 쓰셨지요. 내가 대만으로 유학을 간다고 하니까, 한국을 대표해서 가는 유학생인데 궁색하게 지내면 안 된다면서 1980년대 당시로는 큰 돈인 1,500달러를 주셨어요. 강암학술재단이 만들어질 때도 사재 8억 원을 출연하셨습니다.

선생님께선 "적은 돈을 아끼고, 큰 돈은 아끼지 말라"고 말씀하셨지요. 나와 단둘이 계실 때 말씀하시길 "친한 선배에게 도움을 받을 일이 있으면 주저하지 마라. 남자끼리 있을 때는 '형님, 살려주시오'라고 할 수 있어야 한다"고 하셨죠. 내가 여간해서 남에게 아쉬운 소리를 하는 성격이 아닌 것을 알고 이런 말씀을 하신 것 같습니다. 그때 내심 놀라기도 했습니다. 그만큼 선생님과 격이 없는 사이였습니다.

스승은 그저 든든한 존재입니다. 기댈 언덕과도 같은 존재이지요. 40대 시절로 기억되는데, 어느 날 상량문을 써달라는 부탁을 받은 일이 있었어요. 처음 써보는 것이라서 여러 가지로 의문점이 많았어요. 수많은 고민을 하다가 새벽 2시경에 결례를 무릅쓰고 댁으로 전화를 드렸습니다. 선생님께서는 주무시다가 전화를 받아서 경황이 없으셨음에도, 전후 사정을 찬찬히 들으시곤 "내가 30분 있다가 다

시 전화해주마" 하면서 전화를 끊으셨어요. 그러고는 30분이 흐른 뒤에 전화로 들어도 알아들을 수 있도록 소상하게 상량문 쓰는 법을 일러주셨습니다. 이러한 경험이 있기에 학생들을 가르치는 입장이 된 지금 학생들의 의문은 시간과 장소를 가리지 않고 최선을 다해 해결해줘야 한다고 생각하고 있습니다.

글씨를 배울 때 강암 선생님 댁에 매일 가서 먹을 갈아드리고 작품 하시는 것을 옆에서 지켜보고는 했습니다. 1995년 일민미술관에서 강암 선생님 회고전이 열렸을 때는 전시의 모든 것을 나에게 맡기셨어요. 그동안 제작하신 작품 가운데 도록에 실릴 작품을 골라내고, 전시할 작품을 고르고, 포스터를 제작하는 등 전시를 총괄했습니다. 선생님의 회고전 타이틀을 '강암은 역사다'라고 정했는데, 일부 서예가들은 왜 강암이 역사냐고 반발하기도 했습니다. 이때 선생님께서는 1억을 맡기면서 전시비용으로 사용하라고 말씀하셨지요. 원래 계획으로는 2주 동안 전시할 예정이었는데, 마지막 날 김영삼 전 대통령이 전시를 관람하면서 2주 더 연장되었습니다. 전시가 끝나고 나서는 그동안 수고했다고 하면서 1,500만 원을 하사금으로 주신 기억이 있어요.

## 모든 문제는 나에게 있다

–선생님께선 결코 타협하지 않고, 아쉬운 소리를 못하는 성격 때문에 작가로서 활동하시는 데 어려운 일도 있지 않으셨나요?

20대였을 때 전북도전에 작품을 낸 일이 있는데, 출품한 작품이 최종 심사에 올라 심사를 받고 있었어요. 그때 심사위원 가운데 한

분이 심사하던 중 "저 작가는 젊고 건방져서 뽑아주면 안 돼"라고 했다는 말을 들었습니다. 그 길로 심사장을 찾아가서 표구된 나의 작품을 오려내어 심사장을 나온 적이 있습니다. 작품 심사면 작품 심사에만 몰두해야지, 개인의 인격에 대해서, 그것도 객관적이지 않은 내용을 갖고 이야기하는 것은 부당하다고 생각했습니다.

─『동아일보』에서 주최한 제1회 동아미술제에 출품하여 대상을 수상하셨는데, 어떤 계기로 출품하게 되신 것인가요.

앞서 그런 일이 있은 후로 일체 공모전에 관심을 두지 않았어요. 그러다 동아일보사에서 처음으로 민전이라고 할 수 있는 '동아미술제'를 연다고 하기에 다시 관심을 갖게 되었습니다. 무엇보다 공모요강이 맘에 들었기 때문입니다. 첫 번째로 작품의 크기에 제한을 두지 않았어요. 두 번째는 세 가지 서체로 작품을 출품하는데, 그중 하나는 임서작품을 출품하는 것이었습니다. 1979년으로 기억되는데, 전지(135×70cm) 크기의 화선지 24장을 붙여서 전주 중앙국민학교 운동장에서 표구를 해서 큰 트럭에 싣고 동아일보사에 출품했습니다. 나중에 접수를 끝내고 나가보니 다른 출품자들은 제 작품이 벽인 줄 알고 자신들의 작품을 기대놓고 있더군요. 대상을 받은 작품은 전지 네 장을 이어서 붙인 종요[2]의 「천계직표」 임서작품이었습니다. 현재 이 작품은 인촌기념관에 소장되어 있습니다.

─────

2 종요(鍾繇, 151-230): 중국 삼국시대 위(魏)나라의 정치가이자 서예가. 글씨는 팔분(八分)·해서·행서에 뛰어나, 호소(胡昭)와 더불어 '호비종수'(胡肥鍾瘦)라 불리기도 했다. 왕희지는 특히 그의 글씨를 존경했다고 하며 『선시표』(宣示表), 『묘전병사첩』(墓田丙舍帖), 『천계직표』(薦季直表) 등이 법첩으로 수록되어 전

−공모전을 통해 좌절도 하셨고, 또한 남다른 성취감도 맛보셨는데, 공모
전에 대한 선생님의 견해는 어떠신지요?

공모전도 운영만 잘 한다면 신인작가들의 등용문이자, 한국서단
의 기폭제가 될 수 있어요. 다만 공모전 운영진들이 마치 대단한 권
력이라도 잡은 양 설쳐대는 모습이 우스울 뿐이지요. 일단 운영하는
측에서 재미있게 하면 좋겠어요. 나는 지도하는 학생들에게 공모전
에 작품을 내고 안 내고는 자유라고 이야기합니다. 다만 공모전에
출품하려면 조건이 있다고 말하지요. 공모전 결과에 대해 "승복할
수 있으면 출품해라. 공모전을 준비하는 과정에서 스스로에게 많은
공부가 된다"라고 말해줍니다. 그 결과에 너무 연연해하지 말고 계
절마다 한 번 불고 지나가는 바람처럼 때가 되면 출품해보라고 말하
지요. 그리고 "모든 문제는 네 안으로 끌고 들어오라. 즉 남을 탓하
지 말고 내 문제로 받아들여 더욱 정진하는 계기로 삼으라"라고 말
해줍니다.

공모전에 출품하는 사람들은 대부분 마음이 급해요. 수련하는 기
간이 필요한데 너무 빨리 거두려고 합니다. 스승이신 강암 선생님도
56세가 되어서야 국전에서 문교부장관상을 받으셨어요. 공모전은
입상하는 것이 늦을수록 작가에게는 좋습니다. 한편으로 공모전에
출품하는 출품자와 심사위원 모두 사심이 없어야 합니다. 2008년

─────

해오고 있다. 그 가운데 『천계직표』는 계직이라는 인물을 문제(文帝)에게 추천한
상표문(上表文)으로, 왕희지보다 앞선 고체(古體)의 해서로 씌어 있는데 후세에
생긴 위작이라는 설도 있다.

에 한국서예협회에서 주최한 대한민국 서예대전에 심사위원장으로 참여한 적이 있습니다. 그때 작품을 보러 다니면서 낙선작으로 처리된 작품 중에 낙선해서는 안 될 작품이 있는지, 이것만 살펴보고 다녔어요. 그래서 심사위원들이 낙선시킨 작품 가운데 우수한 작품이 있다면 그 번호를 적어 다시 입선 이상으로 심사위원들의 동의를 얻어서 추천했습니다. 이런 좋은 작품이 떨어지면 안 된다는 것을 보여주고 싶었거든요. 대상 후보로 올라간 사람은 그전까지는 입선도 못 해본 사람이었어요. 이렇게 연줄 없이 입상하는 스타 작가들이 나와야 서예하는 다수의 사람들도 희망이 있지 않겠어요.

1차 심사에서 특선 이상으로 분류된 작가들은 현장휘호를 하게 됩니다. 현장휘호는 그 자리에서 작품의 명제를 주고 자신이 출품한 서체와 다른 서체로 쓰게 합니다. 그때 대상 후보자에게 대상이 아닌 우수상을 주었는데, 본인도 만족한다고 하더군요. 사심 없이 5년 동안만 서예대전이 운영된다면 한국서단에도 희망이 생길 것입니다. 그런데 끼리끼리 나눠먹기로 심사하고 운영하는 모습이 지속된다면 정말 한국서단의 미래엔 희망이 없겠죠. 이러한 일은 서예가 스스로에게 모욕을 주는 일입니다. 운영자들도 서예 실력은 물론 인품이라든지 학덕으로도 출품하는 사람들에게 존경을 받을 수 있어야 합니다.

─동아미술전에서 대상을 받은 일이 작가로서 큰 전환점이 되었는지요?

공모전에 집중하기보다는 스스로 공부를 찾아서 했기 때문에 대상수상을 통해서 큰 성취감을 느꼈다고는 볼 수 없어요. 당시 유력한 중앙 신문사에서 처음으로 주최했던 공모전이었기 때문에 서단의

박원규, 「임천계직표」(臨薦季直表), 1978, 해서.
제1회 동아미술제 대상 수상작이며, 현재 인촌기념관에 소장되어 있다.

當時實用故山陽太守關內侯季直之策

尅期成事不差豪氂先帝賞以封爵授以

劇郡今直罷任旅食許下素為廉吏衣食

不充臣愚欲望聖德録其舊勳矜其老困

復俾一州俾圖報効直力氣尚壯必能風

夜保養人民臣受國家異恩不敢雷同見

事不言干犯宸嚴

魏臨薦季直表己未中和月何石朴元圭
閒居

관심을 받은 것은 사실입니다. 대상을 수상하고 나자 동아일보사에서 대상 수상작가로서 명예를 위해서 다른 공모전에 출품하지 말 것을 권하더군요. 다른 공모전에 별 뜻이 없었기 때문에 그 이야기를 받아들였습니다.

그후에 다시 동아일보사에서 좀더 깊은 공부를 위해서 대만으로 유학을 가는 것이 어떻겠느냐고 의향을 물어왔어요. 당시엔 중국과 국교가 열리지 않을 때라서 서예공부를 하려면 대만으로 갈 수밖에 없었어요. 그래서 인연이 닿았던 이대목 선생님을 떠올리고 그분께 전각을 배우러 대만으로 공부하러 가게 되었지요.

### 이대목 선생과의 인연

—대만에 있는 이대목 선생님과는 어떻게 인연이 닿으셨나요?

1960년대 후반에서 1970년대 초반으로 기억하는데, 그 시절은 전주에서 작업을 할 때였어요. 서울에 올라오면 꼭 들르는 곳이 대만 대사관 앞에 있던 명동의 '중화서국'이라는 서점이었어요. 일본에서 나온 서예와 관련된 책은 '한국미술사'라는 서점에서 사곤 했습니다. 어느 날 중화서국에서 『해교인존』이라는 전각집을 사게 되었습니다. 지금에 와서 생각해보니 중국 본토에서 건너온 전각가들이 그룹을 만들어서 발간한 전각동인집이었고, 그 책은 제1집이었습니다. 거기에 이대목 선생님의 전각 작품이 실려 있었습니다. 주백상간인[3]이었는데, 그 작품이 눈길을 확 잡아끌었습니다. 그래서 그 길로 대

---

3 주백상간인(朱白相間印): 주문과 백문이 혼합된 인장.

만대사관에 달려가서, 이대목이란 전각가의 주소를 알려달라고 하면서 내 주소를 남기고 전주로 내려왔어요.

－대만대사관에서 이대목 선생님의 주소를 알려주었나요?

그 뒤로 오랜 시간이 지났는데, 대만대사관에서 전주 집으로 주소를 알려왔습니다. 반가운 마음에 알고 있던 한문실력을 총동원해서 선생님께 편지를 썼습니다. "저는 한국에서 전각을 공부하는 사람입니다. 우연히 선생님의 전각 작품을 도록에서 보았는데 대단한 감흥을 느꼈습니다. 외람되지만 선생님의 전각 작품을 하나 받고 싶습니다"라는 내용이었던 것으로 기억됩니다. 당시 소장하고 있던 나상목이란 화가의 산수화를 동봉해서 보내드렸어요.

몇 년이 가도 답장이 없으시더니, 3년 정도 세월이 흘렀을 때, 대만에서 소포가 왔습니다. 거기엔 내 이름과 아호를 새긴 전각이 들어 있었습니다.

－시간이 많이 흐른 뒤지만 진짜 전각 작품을 받게 되어 굉장히 반가우셨겠네요.

하지만 소포를 열어보는 순간 예전에 전각 작품집에서 보았던 선생님 전각의 느낌이 아니라는 걸 알았습니다. 그래서 "보내주신 전각은 제가 전각 작품집에서 보았던 선생님의 작품수준이 아닙니다. 선생님의 전각이 이런 수준이라면 저는 이런 작품은 필요가 없습니다"라고 답장을 쓰고, 보내준 전각을 다시 보내드렸습니다.

그 후로 또 몇 년이 흘렀고, 다시 대만에서 소포가 왔습니다. 일전에 보냈던 전각은 사실은 선생님이 새긴 것이 아니라 배우는 학생이 새긴 것이었다는 내용이 씌어 있었습니다. 아울러 정중한 사과의 글

이 담긴 편지와 함께 선생님께서 새긴 전각이 들어 있었습니다. 그래서 감사한 마음으로 받았지요.

그런데 선생님과 사제의 인연이 되려고 그랬는지, 대만으로 유학을 가게 된 것입니다. 이때, 우산 송하경 교수(전 성균관대 유학대학원장)께서 많은 도움을 주셨어요. 유학 과정에서 제반서류를 꾸미는 데도 도움을 주셨고, 대만에 머무는 동안에도 많은 도움을 주셨지요. 지금까지도 그분에게 감사한 마음입니다. 이렇게 대만에서 유학하면서 자연스럽게 이대목 선생님을 찾아뵙고 전각을 집중적으로 공부하게 되었습니다. 선생님의 인풍을 흉내내지 않고 내가 공부하고 싶은 방향으로 공부했습니다.

－대만에서 전각공부는 어떤 방식으로 하셨는지요? 처음에는 언어소통이 쉽지 않았을 것 같은데요.

선생님께 배울 때는 통역자를 두었습니다. 전각은 우리나라에 있을 때 독학으로 했지만, 막상 선생님을 뵈니 궁금한 것도 많았고 선생님이 말씀하시는 단 한 마디도 놓치고 싶지 않았어요. 그래서 당시 유학생 가운데 중국어에 능통한 사람을 통역자로 데리고 간 것입니다. 이러한 과정이 3년 동안 이어졌습니다. 이대목 선생님은 시경을 잘하셨는데, 사고 전반에는 '노장사상'에 영향을 많이 받으셨어요. 그 당시 대만에는 '청한사객'이라고 불리는 분들이 계셨습니다. 욕심 없이 검소한 삶을 사는 가운데 술을 즐겼던 분들인데, 이대목·강조신·오평·마진봉 선생님이셨습니다. 이대목 선생님의 연구실에서 당시 대만에서 활동하던 서화의 대가들을 많이 만나뵐 수 있었는데, 지금 생각하면 큰 행운이었지요. 공부를 마치고 귀국해서는 전각한

것을 종이에 적어 우편으로 보내면 선생님께서 정성껏 수정을 해서 다시 보내주셨어요.

스승과 제자는 서로 인연이 되어야 합니다. 학생을 가르치는 입장이 되고 보니 스승이 하나의 디딤돌이 되어야지, 목표가 되어서는 안 된다고 생각해요. 이대목 선생님은 이론과 실기를 겸한 분이셨어요. 특히 전각 작품을 보면 예술가라기보다는 장인에 가깝다는 생각이 들 정도로 섬세하고 세심함이 묻어났어요.

− 이대목 선생님께 수학하면서 기억할 만한 일화가 있으신지요?

선생님과 함께한 시간을 뒤로하고 귀국하게 되어서 인사를 하려고 연구실에 들렀더니 밤새도록 정성들여 만든 인보를 선물로 주셨어요. 표지가 청색으로 된 이 세상에서 하나밖에 없는 인보였습니다. 청색은 선비의 색입니다. 외국에서 온 제자에게 그런 선물을 주시다니, 감동할 수밖에 없었습니다.

'어떻게 보답할까' 고민하며 항상 마음에 담고 있었는데, 이대목 선생님 회갑을 기념하여 기념인보를 만들기로 생각하고 선생님께 자료를 요청해서 정성껏 만들었습니다. 총 5백 권을 만들어서 회갑에 맞춰서 배편으로 보내드렸습니다. 올컬러 하드커버 비단양장으로 해서 당시로선 최고급으로 만들었지요. 그런데 이 인보를 실은 배가 대만으로 가지 못하고, 필리핀으로 잘못 가서 저의 속을 태운 기억이 새삼 떠오르는군요. 이 일이 일대 사건이 되어 당시 대만 언론에도 크게 보도되고, 예술계에서도 큰 화젯거리였습니다.

다행히 선생님께서 인보를 받아보고, 회갑 때 초청해주셔서 대만에 다시 가게 되었습니다. 선생님의 친구이신 오평 선생님이 각을 해

대만 유학시절 스승인 독옹 이대목 선생님과 함께.
선생님은 평생을 검소하고 욕심 없는 삶을 살았던 분이다.

주셨고, 강조신 선생님은 귀한 먹을 주시면서 친구인 이대목 선생님의 인보를 발행한 것을 고마워하셨습니다. 강조신 선생님께서 주신 먹은 귀한 것이라서 아직까지 쓰지 못하고 있습니다.

─국경을 초월한 따뜻한 사제관계로군요. 이후에 이대목 선생님께서 한국에 오신 적은 없는지요?

1984년이나 1985년이었던 걸로 기억합니다. 전두환 전 대통령 재임시절이었는데 청와대에서 대만의 유명 서화가들을 초청하는 행사가 있었습니다. 오랫동안 못 뵈었던 선생님도 오셔서 여초 선생 등 여러분을 함께할 수 있는 자리를 명동에 있던 대만대사관 앞의 중화반점에 마련한 적이 있었습니다.

그 자리에서 여초 선생께 "제가 강암 선생님의 제자 박원규라고 합니다" 하고 인사를 드리게 되었습니다. 그러자 여초 선생께서 일전에 강암 선생님과 전시회에 대해 의견을 나누신 적이 있다고 말씀을 하시더군요. 강암 선생님이 '대만 역사박물관 초대전'을 하실 예정이었는데, 전시회를 어떻게 할까 하는 의견을 여초 선생과 나누셨던 적이 있었나 봅니다. 같은 장소에서의 초대전을 여초 선생도 연 적이 있었으니, 이른바 노하우를 물어보고 싶으셨던 모양입니다.

그런데 여초 선생이 강암 선생님께 말씀하시기를 "대만의 간판글씨를 많이 보라"고 답하셨다는 거예요. 듣기에 따라서는 강암 선생님의 글씨가 대만의 거리에서 흔히 볼 수 있는 간판글씨보다도 못한 수준이라는 의미가 될 수도 있지 않겠어요? 비록 강암 선생님께서 그 자리에 계시진 않았지만 선생님 제자를 앞에 앉혀놓고 그런 이야기를 하시니 뭐랄까, 모욕당한 기분이 들었습니다. 하지만 대놓고 말

씀드릴 수도 없어서, "『여초인존』(如初印存) 중에서 볼만한 작품은 한두 개 정도뿐인 것 같습니다"라고 대응했지요. 여초 선생의 전각 작품집 『여초인존』이 출판된 지 얼마 되지 않았을 때였거든요. 그랬더니 여초 선생께서 화를 내시며 "너, 당장 무릎 꿇어!"라고 하시더군요. 그 자리엔 이대목 선생님도 계시는데 다짜고짜 그렇게 말씀하시니 무척 난감했습니다. "제가 여초 선생의 제자도 아닌데 무릎을 꿇을 이유가 없지 않습니까?"라고 말씀드렸습니다. 결국 그 자리는 어색해지고 말았지요.

사실 『여초인존』에 실린 선생님의 작품 가운데 봉니식으로 새긴 「청백전가삼백년」 등 인상적인 작품들이 지금도 기억에 생생합니다. 하지만 그때 여초 선생의 말씀을 다른 뜻으로 해석할 수도 있었을지 모르겠습니다만, 당시 내가 젊었기 때문에 오기도 있었다고 봐야죠. 이후 '노력으로 이 모든 상황을 스스로 극복하겠다'고 결심했고, 또 정말로 열심히 노력했습니다. 말로만 큰소리 치지 않고 누구에게도 부끄럽지 않을 실력을 쌓아서 반드시 역사에 남을 만한 서예가가 되겠다는 각오를 새롭게 다진 것이죠. 그래서 한문공부도 서예공부도 더더욱 열심히 했던 것 같습니다.

─당시 한국 서단의 최고봉이었던 여초 선생과의 일화 때문에 여초 선생을 뛰어 넘고자 하는 목표가 생기신 것이군요. 한편 여초 선생은 이제 고인이 되셨습니다. 여초 선생에 대한 평가를 어떻게 내리시는지요?

안진경이나 구양순 일색이던 서예계에 북위 해서 등을 통한 새로운 고전의 중요성과 서법의 중요성을 일깨워준 점은 여초 선생의 커다란 공입니다. 후학들이 더욱 발전하고 계승해야 함은 말할 나위도

독옹 이대목 선생 회갑 기념 인보.
박원규 작가가 이대목 선생님의 환갑을 기념해 직접 만들고 편집했다.

없습니다.

그러나 후학들이 지나치게 법에 구속당하여 법을 지나치게 의식하다보니 예술로서의 자유분방함을 잃어버리는 과오를 범했습니다. 예술이란 일정한 방법에서 벗어났는가 아닌가를 두고 옳고 그름을 논하는 분야가 아니니까요. 방법과 원칙에만 얽매이다 보면 이른바 '서노'(書奴), 즉 서법의 노예가 될 수도 있습니다. 이렇게 되면 훌륭한 학원강사는 될 수 있을지 몰라도 훌륭한 서예가가 되기는 힘들지요. 법고(法古)의 중요성 못지않게 창신(創新)도 중요하다고 봅니다. 예술가라면 영혼이 자유로워야 하고 실험정신이 있어야 합니다.

### 평생 모시는 스승

－처음에 한문을 배운 스승이 긍둔 선생님이라고 하셨는데, 무엇을 배우셨나요?

나이 차이가 워낙 많이 났기에, 할아버지라고 불렀어요. 당시 전주에서 최고의 한학자셨는데, 찾아뵈었을 때 이미 연로하셔서 거동이 불편하신 상태셨어요. 그래도 총기가 있으셔서 제가 한문을 읽으면 누워 계셨어도 틀린 곳을 정확히 짚어내셨던 기억이 납니다. 그분께 한문을 배우면서 일상 예절에 대해 많이 여쭤보았어요. 그 어른은 일상의 예절과 이러한 법도에도 아주 박학하셔서 의문점을 말끔히 해소해주셨어요. 그러나 연로하셔서 아주 짧은 기간 밖에 스승으로 모시지 못했습니다.

－월당 홍진표 선생님과는 어떻게 인연이 닿으셨나요?

1980년대 중반 서울에 올라와서 모시게 되었어요. 당시 신호열,

김창현 선생과 더불어 한문분야에서는 최고라고 불린 분이셨지요. 1985년부터 1993년까지 8년 동안 한문을 배웠어요. 월당 선생님은 일중 선생의 숙부이신 김순동(성균관장 역임) 선생의 제자이자 동방연서회에서 한문을 지도하셨고, 시문에 아주 능한 분이셨습니다. 월당 선생님께 『제자백가』『장자』『설문해자』의 「서」, 조희룡의 화제집인 「우일동합기」, 그밖에 '서론'(書論) 등을 배웠습니다. 같이 배우던 분들 가운데 명사들이 많았지요. 위당 정인보 선생의 따님인 정양완 교수도 있었고, 서예가 송천 정하건 선생도 있었습니다.

이따금씩 짓궂은 질문을 해서 선생님을 난처하게 한 적도 있어요. 선생님은 "예술가란 모름지기 가슴에 풍류를 품고 있어야 된다"라고 말씀하곤 하셨지요. 선생님이 사정이 생겨서 강의를 못하게 되면 같이 한문을 배우던 사람들에게 내게 북을 배우라고 말씀하던 게 기억나는군요. 나를 많이 아껴주신 것 같습니다.

－지산 장재한 선생님께는 무엇을 배우셨는지요?

월당 선생님이 작고하신 후 저는 스승으로 모실 분을 찾고 있었습니다. 그때 현재 남원에서 옹기민속박물관과 석주미술관을 운영하는 류성우 회장님을 통해 춘강 서정건 선생을 알게 되었어요. 류 회장님은 고향 선배로 우리 문화에 관심이 많으신 분입니다. 제가 작품 활동을 할 수 있게 지금도 큰 도움을 주고 계십니다. 춘강 선생의 소개로 지산 장재한 선생님을 사사하게 되었습니다. 춘강 선생과 지산 선생님은 민족문화추진회에서 같이 공부를 한 사이였습니다.

지산 선생님은 경상도 상주 출신이신데, 서당에서 공부한 마지막 세대입니다. 지산 선생님을 뵈었을 때 결석하지 않고 공부하겠다고

스승이신 월당 홍진표 선생님과 함께.
월당 선생님은 "예술가란 모름지기 가슴에 풍류를 품고 있어야 한다"라고 말씀하셨다.

말씀드렸습니다. 어머니가 돌아가셨을 때, 선생님께서 편찮으셨을 때를 제외하고는 절대 결석하지 않고 공부했습니다.

지산 선생님께는 일주일에 3번, 한 번에 두 시간씩 10년 동안 배웠고, 사서삼경을 주석까지 꼼꼼하게 읽어가면서 공부했습니다. 그래도 공부하는 속도가 잊어버리는 속도를 따라갈 수 없으니 안타까울 따름이지요.

─지산 선생님께 서론은 배우지 않으셨는지요? 주로 경서나 시문에 대한 공부를 많이 하신 듯합니다.

처음에는 서론을 공부하려고 손과정의 「서보」를 교재로 택했습니다. 그러나 지산 선생님께서 서론에 능통하지 않으셔서 선생님이 제일 잘하시는 경서를 공부하게 된 것입니다. 한학을 연구하시는 분들은 전체적으로 다 잘하는 것이 아니라 특정한 부분을 전문적으로 연구하신 분들입니다.

─선생님께서는 대가에게 수학하셨는데, 이 스승들에게서 발견할 수 있는 공통적인 특징으로는 어떤 것이 있겠습니까?

지산 선생님은 경서에 뛰어나신 분입니다. 월당 선생님은 시에 능하신 분이었어요. 어쩌다 문장 가운데 이해하기 어려운 것이 나오면 "나는 잘 모르겠네" 하고 솔직하게 말씀하십니다. 대가들의 공통점이 모르면 모른다고 확실하게 이야기를 하신다는 것입니다. 그리고 모르는 것을 부끄럽게 생각하지 않으세요. 세상의 모든 것을 다 아는 것이란 불가능한 일 아니겠습니까.

─여러 스승을 모셨는데, 어떤 마음가짐으로 스승을 대하셨나요?

나는 한번 스승으로 모시면 평생을 모셔야 한다고 생각하고 있어

요. 그리고 공부할 때 중요하게 생각하는 것은 결석하지 않는 것, 학채를 낼 때는 항상 제 날짜에 정확하게 공경의 뜻으로 드리는 것입니다.

고등학교 시절 담임 선생님이셨던 보산 김진악 선생님과는 열두 살 차이가 납니다. 대학을 졸업하고 처음으로 제가 다니던 고등학교에 부임하셔서, 사제의 인연이 되었지요. 보산 선생님과는 지금도 한 달에 한두 번씩 저녁식사를 같이하고 있어요. 보산 선생님은 고등학교 교사에 머물지 않고 더 공부해서 국문학과 교수로 계시다가 은퇴하셨지요.

—"누군가 나무를 자르는 데 여섯 시간을 나에게 준다면 나는 그중 네 시간을 도끼를 고르는 데 쓰겠다"라고 한 링컨의 말을 떠올리게 됩니다. 고등학교 때 담임 선생님과의 인연을 지금도 맺고 계신다는 말씀이 참으로 놀랍습니다.

보산 선생님은 엄청난 도서를 갖고 계신 장서가이기도 합니다. 학창 시절에 가서 뵌 선생님 댁엔 "아직 만 권의 책을 읽지 못한 게 한스럽다"라는 강암 선생님의 글씨가 걸려 있던 것으로 기억합니다. 보산 선생님은 '올해의 장서가' 상을 수상하기도 하셨고, 수업시간에 김소월의 시 「진달래꽃」이 실린 초판본 시집, 중요 문학작품이 실린 잡지 등을 가져오셔서 보여주곤 하셨어요. 그러한 선생님의 열정 때문인지 동기 가운데 국문학자가 된 친구들이 많아요. 내가 고등학교 다닐 때 이미 3만 권의 장서를 가지고 계셨는데, 나중에 대학에서 정년으로 은퇴하실 때 보산문고를 만들어서 기증하셨어요. 1999년 서예전문지 월간 『까마』를 창간했을 때, 잡지의 고문으로 계시면서

훌륭한 필자들을 많이 섭외해주시고 잡지 디자인에 대한 조언을 아끼지 않으셨습니다. 그래서 『까마』가 더욱 빛날 수 있었습니다.

## 항상 의문을 가지는 자세로

—평생을 학생처럼 배우고 계신데, 배움이란 무엇이라고 생각하시는지요?

학문을 하든 다른 무엇을 하든 제일 중요한 문제는 '어떤 스승을 만나느냐'일 것입니다. 좋은 스승은 고기 잡는 법을 가르쳐주기 때문이지요. 서예를 할 때도 좋은 스승은 '좋은 글씨란 무엇인가'에 대한 방향을 제시해주어야 합니다.

뭐든 배울 때는 그 분야의 대가에게 배워야 합니다. 나의 경우 체력을 다지기 위해서 수영을 시작했는데, 수영을 배울 때도 우리나라 최고의 수영선수인 조오련 선생에게서 배웠어요. 그리고 한 20여 년간 꾸준히 수영을 했습니다. 여하튼 건강을 지키는 데 수영이 큰 몫을 차지했지요.

나는 전형적인 노력형입니다. 성실한 것 빼곤 아무것도 없어요. 추사 김정희는 "천재란 9,999분의 노력에 1분은 타고난 것"이라고 했어요. 그런데 그 1분의 타고난 것도 인간의 노력 속에 있다고 했습니다. 재능과 노력이 같이 나아가야 좋은 결실을 맺을 수 있습니다. 항상 끊임없는 노력을 통해 나아갈 수 있어요. 스스로 1년 전에 쓴 작품을 볼 때, 아직도 좋아 보인다면 더 이상 발전을 기대할 수 없습니다.

다산은 "예리한 송곳은 구멍을 바로 뚫을 수 있다. 하지만 끝이 둔한 것이라도 계속 열심히 뚫다보면 지혜가 쌓이고, 막혔다가 뚫리면

그 흐름이 성대해지며, 답답한데도 꾸준히 하면 그 빛이 반짝반짝 빛나게 된다"라며 "둔한 것이나 막힌 것이나 답답한 것이나 부지런하고 성실하면 풀린다"라고 말했습니다. 나는 서예가가 되기로 마음먹은 이후 성직자와 다름없는 규칙적이고 성실한 생활을 해왔어요. 새벽에 일찍 석곡실에 나와서 열심히 작품 구상을 하지 않으면 그동안 해왔던 것들이 무너질까봐 더욱 노력했어요. 스스로 규칙을 정해놓고 노력하는 게 중요합니다. 이것만은 꼭 지켜야 한다는 게 있는데, 좋은 집안에서는 그것이 가풍일 테고, 좋은 국가에서는 그것이 그 나라의 전통이 되어 일류 국가가 되는 것이죠.

－평생 배우기를 게을리하지 않으셨고, 최근에도 제자들을 지도하고 계십니다. 스승의 역할은 무엇이라고 생각하시는지요?

자랑할 수 있는 점은 나보다 뛰어난 학생들을 지도했다는 것이지요. 워낙 다양한 분야에서 활동하는 사람들을 학생으로 두었으니까요. 나같이 부족한 사람에게 글씨를 배우겠다고 멀리서 찾아오면 최선을 다해 가르치게 됩니다. 그러나 2~3년 정도 지나면 강제로 퇴출해버려요. 고기 잡는 법을 가르쳤으면 나머지는 학생들이 알아서 해야 된다고 생각하거든요. 양들에게 풀을 먹을 수 있는 초원까지만 안내하고 나머지는 양들이 알아서 하게끔 내버려둬야 하는 게 맞다고 생각합니다.

학생들에게 항상 강조하는 것이 있다면, 내 방에 들어올 때는 항상 의문을 가지고 오라는 것입니다. 그래야 발전이 있거든요. 2년 이상 배우면 더 이상 배울 게 없어요. 나머지는 스스로 터득해야 할 문제입니다. 그렇다고 2년 후에 인연을 끊자는 게 아니라 도움이 필요하

강조신 선생이 박원규 작가와의 만남을 기념하며 선물로 준 고묵(古墨).
강조신 선생은 대만에서 '청한사객'으로 불린 대가이다.

면 언제든지 오라고 이야기합니다. 세월이 흐른 후에 다시 오게 되면 의문을 가졌던 것이 구체화되고, 자신의 부족한 부분을 절감하게 됩니다. 학생들은 이러한 과정을 통해서 자신에게 필요한 것이 실질적으로 와닿게 된다고 말합니다. 위대한 스승이나 위대한 종교의 가르침을 보면 직설적이라기보다 비유를 많이 해요. 또한 그러한 비유를 통해서 나아가야 할 방향을 알 수 있습니다. 원하는 곳을 향해 걸어가든 뛰어가든 그것은 가르침을 받은 사람의 선택이지요.

　서예과 졸업생들의 작품들을 이따금 봅니다. 전시장에서 신작으로 발표한 작품을 보면 뭔가 튀고 싶고, 기존의 양식과는 다르게 하고 싶은 젊은 작가로서의 고뇌와 창작에 대한 열정이 숨 쉬고 있어요. 이렇게 작업을 하는 것을 지켜보면서 선생은 인내를 가지고 기다려줘야 합니다. 젊은 시절엔 작가가 빨리 되고 싶고, 일찍 이름을 날리고 싶은 마음에 다양한 시도를 하게 되는데, 때에 따라서는 수준미달인 작품도 많이 하게 됩니다. 선생은 이러한 것을 질책할 게 아니라 스스로 느끼도록 기다려줘야 합니다. 새롭다고 생각하고 튀는 작품들을 하다보면 스스로 지치는 순간이 있고, 작업에 대해서 진지하게 고민하게 됩니다. 고민하는 과정 속에서 스스로 발전을 하게 되지요. 선생은 품이 커야 됩니다. 학생마다 그 그릇이 다르니, 각각의 학생에 맞게 지도를 해야 하니까요. 선생이 판단해서 '이 학생은 이쪽에 관심이 있구나' 하고 생각하면 학생 입장을 최대로 존중해서 지도를 해야 합니다. 선생이라고 단지 체본만 몇 자씩 적어준다면 스승으로서 무슨 의미가 있겠어요.

－스승과 제자의 관계는 또한 교육의 문제로도 연결되겠지요. 최근에 나

온 『정의란 무엇인가』의 저자 마이클 샌델 교수는 어떤 교육을 받는지가 핵심이며, 특히 철학·예술·역사·인문학 등을 배워야 한다고 말합니다. 특히 사회를 이끌어갈 학생들은 우리가 직면한 거대한 도덕적 도전들에 대해 질문하고 배워야 한다고 주장하는데요. 우리나라 교육에 대한 선생님의 생각은 어떠신지요?

우리나라의 미래에 희망이 있으려면 교육문제에 대한 고민을 더 많이 해야 합니다. 현재 우리나라 교육에는 '인간'이 빠져 있어요. 모든 것이 경쟁체제로만 운영되고 있는 것이 큰 문제입니다. 앞으로는 스티브 잡스와 같은 창의적인 사람이 많이 나와야 합니다. 또한 사람이 존중받는 사회로 나아가야 하고요. 돈만 잘 벌면 누구나 존중받는 사회가 된다면 희망이 없어요. 단순히 돈 버는 것과 존경받는 것은 구별되어야 하지 않겠어요?

### 대를 이어 우정을 나누다

─문득 선생님께선 지금껏 어떤 마음가짐으로 작업을 해오셨는지, 어떤 삶의 철학이 있으신지 궁금합니다.

삶의 태도가 있다면, 한결같은 자세를 유지하자는 것입니다. 살다 보면 이러한 태도를 견지하는 일이 어려운 것 같습니다. 늘 작업과 관련된 행동을 하다보니 평소에 들르는 곳이 한정되어 있고, 그러다 보니 만나는 사람들도 많지가 않아요. 만나는 사람들은 전부 묵은 사람들이고 안 지 오래되었지요. 이분들과의 관계도 속으로야 반갑지만 겉으로는 늘 담담한 관계입니다.

스승이나 친구로서의 인연을 맺게 되면 그 관계는 오랫동안 지속

됩니다. 이건 아내가 제일 잘 알아요. 사람을 대하는 것이 어느 누구에게나 한결같다고 아내가 칭찬하곤 합니다. 누구나 내 작업실 또는 집에 방문하면 문밖까지 꼭 배웅합니다. 그게 학생이 됐든 귀한 손님이 됐든 상관하지 않고요. 스승과의 관계도 그러합니다. 붓을 잡은 지도 어언 45년의 세월이 지났는데, 그 가운데 여러 선생님을 모신 지가 40년인 그런 세월이었습니다.

－대만에서 유학생활을 하셨으니, 그곳 서예가들과도 친분이 있을 것 같습니다. 지금까지도 그 친분을 유지하고 있는 서예가가 있으신지요?

　강암 선생님 초대전을 대만의 역사박물관에서 갖게 되었는데, 이 전시를 계기로 대만의 서예대가들을 많이 알게 되었습니다. 대만 유학시절부터 지금까지 저에 대해서 가장 잘 알고, 서로 간에 뜻이 잘 맞는 친구는 현재 대만사범대학 교수로 있는 서예가 두충고 형입니다. 처음에 대만으로 유학을 가서 우산 송하경 교수와 방을 함께 썼는데, 우산 선생의 소개로 친한 벗이 되었습니다. 이 친구는 1980년대 초에 대만의 노벨상이라고 할 수 있는 오삼련장을 수상하면서 일약 전국적인 스타로 떠올랐습니다. 당시 상금이 우리 돈으로 약 3억원 정도였는데, 이 돈으로 일본 쓰쿠바대학에서 유학하고 학위를 받고 돌아왔어요. 전공은 문자학인데, 『설문해자』의 오류를 지적한 것이 논문의 주제입니다. 단옥재, 허신이 쓴 것 가운데 오류를 지적했지요. 두충고 형은 학문과 서예실기를 겸한 인물로, 중국·일본·한국을 통틀어서 이러한 인물은 흔치 않아요. 내 회갑전 때 도록의 서문에 실린 나에 대한 글은 정말 명문이라고 주위에서들 말하고 있어요. 그만큼 그의 글을 읽어보면 학문의 깊이를 느낄 수 있습니다.

그밖에 당시 최고의 서예가였던 왕장위 선생과도 교류했고, 지금 대만에서 알아주는 설평남이라는 서예전각가와도 교류했어요. 그의 딸이 대만정치대학에서 한국어학을 전공했는데, 마침 우리나라의 연세대 어학당에서 한국어를 배우기 위해 한국을 방문하게 되었습니다. 내 딸아이와 연령대가 비슷해서 소개해주었는데, 서로 친하게 지내다가 대만으로 돌아갔어요. 설평남 씨의 딸이 결혼을 할 때는 내 딸아이를 초대해서 대만에 간 적이 있습니다. 몇 해 전에는 서예책을 내려고 하는데 내 작품을 싣고 싶다고 문의를 해왔고요. 이렇게 국경을 넘어선 친분은 대를 넘어서까지 이어지고 있습니다.

─'오삼련장'이 대만의 노벨상이라 말씀하셨는데, 구체적으로 어떤 상인가요?

오삼련(吳三連)은 한국으로 말하면 이병철 회장처럼 사업으로 큰 부를 이룬 대만의 가장 유명한 사업가예요. 주로 러시아와의 교역을 통해 엄청난 재벌로 성장했다고 합니다. 오삼련장이란 오삼련이 사재를 털어 문화의 각 부분에서 탁월한 성과가 있는 예술가들에게 수여하는 대만의 노벨상과 같은 상이라고 설명할 수 있습니다. 1980년대 수상자에게 수여했던 상금이 3억이었으니, 당시에도 노벨상보다 상금이 더 많았지요. 수상자를 대만 TV로 생중계할 정도로 국민의 관심이 높은 상입니다. 서예부문에서는 두충고 형이 최초로 이 상을 수상하게 되었습니다.

오삼련장의 심사방법도 독특한데, 9명의 심사위원이 각각 열흘 동안 심사를 하고, 그 점수를 합산해서 수상자를 발표를 합니다. 출품작의 크기나 출품작의 수량, 나이 제한 등이 없어요. 제일 좋은 점

수와 제일 나쁜 점수를 뺀 나머지 점수가 다 공개됩니다. 대만에선 어느 정도 자기 분야에 매진하면 중산(中山: 손문의 아호) 문예장은 받을 수 있지만, 이 오삼련장은 받기 어렵습니다. 두충고 형은 이 상의 수상으로 하루아침에 일약 스타작가가 된 것입니다. 서예부문에선 이제까지 총 3명이 받았다고 합니다.

—그럼 도록에 실린 두충고 선생의 글을 잠깐 보여주실 수 있을까요?

「하석-강건함, 독실함, 그리고 찬란한 빛」이란 제목으로 쓴 두충고 형의 글입니다.

하석 선생의 강건함과 독실함과 조금도 잡스럽지 않은 순수함과 한결같음에 비교해볼 때 내가 하석 선생을 바라보는 것은 마치 연못 속의 진흙이 맑은 하늘의 흰 구름을 바라보는 것과 같다고 할 수 있을 것이다. 하석이 능한 것에 나는 하나도 제대로 미치지 못하고 있다. 뿐만 아니라, 하석이 행하는 것은 모두 인자한 선비의 행동이어서 오직 사람을 감동시킬 뿐 사람을 이기려 들지 않으니 이 점 또한 내가 미치지 못할 바이다.

나는 비록 도를 실천할 마음은 있으나 도에 이르는 일은 하지 못하고 있으며, 늘 허물을 줄이고자 하나 그 점 또한 이루지 못하고 있다. 다행히도 나의 친구 하석의 현달함이 이와 같아서 나의 어리석음과 완고함이 이처럼 심한데도 나를 버리지 않고 오히려 분에 넘치는 호의를 베풀고 수시로 나를 장려하고 격려해주는 바가 매우 많다.

나는 이미 습관이 되어버린 게으름으로 인하여 내 친구의 격려와 기대를 저버릴까 두렵다. 황혼녘이면 처량한 생각이 들기도 하지만 한편으로는 황혼이 나의 발걸음을 재촉하여 조금이라도 자포자기할 생각

을 못 하게 한다. 옛말에 "현명한 사람을 보면 그를 닮도록 하라"라는 말이 있으니 하석 선생이 어찌 나의 친구일 뿐이겠는가? 사실은 나의 스승이라고 해야 할 것이다.

―다른 어떤 글보다 선생님에 대해서 정확하게 표현하고 계신 듯합니다. 두 분은 그야말로 오랜 친구인 '라오펑요'(老朋友)이신데요, 이 글을 통해 선생님에 대한 친구로서의 우정도 느낄 수 있습니다.

부끄럽습니다. 사실보다 더 높게 평가해준 것 같아요. 몇 해 전 내 회갑전에 두충고 형이 제자들과 함께 찬조작품을 보내고 방한을 해서 함께 유익한 시간을 가졌어요.

―선생님께서 가끔 중국이나 대만에 가실 때 동행하는 중국인 친구분과도 각별한 인연이 있으시다면서요?

"군자는 화이부동이고, 소인은 동이불화"란 말이 있습니다. 내가 사귄 중국인들이 특별한 경우인지, 아니면 대부분의 중국인들이 그러한지는 모르겠어요. 아무튼 중국 사람들은 기질이 우리와는 다르다는 생각을 하게 됩니다. 알고 있는 지인 가운데 명동성당 맞은편에서 성화장이라는 중국음식점을 하던 축진재(祝振財)라는 동갑내기 친구가 있습니다. 그는 화교이고요. 축진재 형은 대만과 한국 서예가들이 교류할 때 통역 역할을 담당했지요. 내가 중국이나 대만에 갈 일이 생기면 사업을 하고 있는 와중에도 동행해서 통역을 해주었습니다. 아무리 친한 사이라도 생업을 제쳐두고 자비를 들여가면서 친구의 여행에 동행하기는 쉽지 않지요.

축진재 형과 관련된 일화를 하나 더 소개하겠습니다. 형은 월간지

두충고, 「화간일호주(花間一壺酒)」, 2002, 조선.

『샘터』의 발행인 김재순 선생의 수양아들이에요. 『샘터』 창간 30주년 모임에서 『샘터』 구독료 100년치를 현금으로 낸 것을 보았어요. 참 배포가 큰 친구라는 것을 알았지요. 축진재 형이 운영하던 성화장은 규모는 크지 않았지만 우리나라의 많은 문화인들이 출입하던 곳이었는데, 아쉽게도 개인적인 사정으로 지난해를 끝으로 이제는 영업을 하지 않아요. 지금은 호주에 살고 있는데, 지난해 전시회 때는 일부러 호주에서 날아와 하루 동안 내 전시를 본 후 돌아갔습니다. 지금도 가끔 작업하는 데 필요한 것은 없냐며 수시로 안부를 묻습니다.

### 「혼불」을 남기고 스러진 최명희

— "인연이 그런 것이란다. 억지로는 안 되어 아무리 애가 타도 앞당겨 끄집어 올 수 없고 아무리 서둘러 다른 데로 가려 해도 달아날 수 없고(……)지금 너에게로도 누가 먼 길 오고 있을 것이다. 와서는 다리 아프다 주저앉겠지. 물 한 모금 달라고……." 소설 「혼불」에 나오는 인연에 대한 대목입니다. 이 소설의 저자인 최명희 선생과도 특별한 인연이 있다고 들었습니다.

우선 최명희 씨와는 나이가 같아요. 불문학자인 유재식 교수님을 통해서 최명희 씨와 처음 인연이 되었습니다. 유재식 교수님에게 최명희 씨가 불어를 배웠고, 유재식 교수는 서울대 불문과 출신으로 내 형님의 친구셨어요. 형님과 친구셨기에 대학에 들어가서 유재식 교수님과 점심을 같이하는 시간이 많았습니다. 하석이라는 아호를 지어주신 분이기도 하시고요. 유재식 교수님은 한문에도 아주 능통하셨어요. 이분이 정말 수재예요. 영어·불어·독일어·희랍어·라틴어

등을 모두 불편 없이 쓸 수 있는 수준에 도달하신 분이었어요.

최명희 씨의 「혼불」이 『동아일보』 창간 60주년 기념 공모에 당선된 작품이라는 사실은 많은 분들이 아실 것입니다. 당시로서는 큰 돈인 2천만 원을 상금으로 받았고요. 이후 심사위원이었던 이청준, 최일남 선생께 인사를 가야 하는데 어떻게 해야 하는지 유재식 교수님께 상의를 드렸던 모양입니다. 유재식 교수님께서는 "하석의 작품으로 인사하라고 하셨다"라고 들었습니다. 내가 1979년에 동아미술제에서 대상을 탄 다음해였지요. 그렇게 최명희 씨와 인연이 시작되었어요. 유재식 교수님께서는 서울생활이 낯설 텐데 둘이 서로 의지하고 잘 지내라고 말씀해주셨어요. 당시엔 월당 선생님께 한문을 배울 때였는데, 나는 선생님께 배운 이야기도 하고, 여러 가지 이야기를 했는데 이러한 것들이 본인이 느끼기엔 새로웠나봐요. 무슨 이야기만 하면 최명희 씨는 수첩을 꺼내서 받아 적고는 했습니다.

－최명희 선생과는 만날 기회가 많으셨나요?

최명희 씨와 나는 생활 패턴이 정반대였어요. 당시 최명희 씨는 역삼동 성보아파트에 살 때고, 나는 개포동에 살았어요. 나는 저녁 9시에 잠자리에 들어 새벽 4시 30분에 일어났어요. 내가 일어나는 새벽 4시 30분은 최명희 씨가 소설을 마감하고 잠자리에 들 시간이었지요. 그래서 소설 쓰다가 궁금하거나 물어볼 것이 있으면 꼭두새벽에 전화를 해서 묻곤 했어요. 소설이 잘 안 써질 때는 답답해서 그런지 전화에 대고 울기도 했고요. 「혼불」이 『신동아』에 7년 동안 연재된 것으로 알고 있어요. 최명희 씨는 「혼불」이 당선되고 나서 학교를 그만두었습니다.

임권택 감독의 영화 「천년학」 포스터에 쓰인 제자(題字).
박원규 작가와 임권택 감독은 「TV명인전」이란
프로그램에 같이 출연하면서 인연이 되었다.

―최명희 선생이 전화로 궁금한 것을 묻곤 하셨다는데, 주로 어떤 대화가 오고갔는지 궁금합니다.

최명희 씨가 「혼불」을 쓸 때 전통문화나 예법에 대해서 많은 질문을 했습니다. 「혼불」에 그런 부분이 많이 나오지 않습니까. 먹에 대해서도 물어보길래 생묵과 숙묵에 대해서 설명해준 적도 있습니다. 알다시피 생묵은 갈아서 바로 쓰는 먹물이고 숙묵은 갈아놓고 하룻밤을 재운 먹물입니다. 또 전각에 대해서도 관심이 많았어요. 최명희 씨와 전각은 어딘지 모르게 통하는 이미지가 있어요. 치밀함이라고 해야 할까요. 뭐라고 표현해야 할지 잘 모르겠지만, 언어의 조탁작업도 결국 전각 작업과 비슷한 데가 많다는 생각이 들더군요.

나를 주인공으로 해서 전각에 대한 소설을 쓰고 싶다고 했는데, 결국 쓰러져서 성사되지는 못했지요. 서울대병원에 지병으로 입원했을 때 면회도 못 오게 했어요. 초라해진 자신의 모습을 보여주기 싫다는 것이었습니다. 1993년에 석곡실이 지금 이곳으로 이사오기 전인데, 그곳에서 내 기를 받고 싶다고 하면서 그 방을 쓰고 싶어했어요. 어느 날은 작업실에서 같이 나오는데, "한 번 안아주세요"라고 하더군요. 나도 좀 쑥스러워서 "왜 그러세요"라고 하며 그냥 얼버무리고 말았어요. 최명희 씨와는 남녀관계를 떠나서 서로 자신의 분야에서 최고의 길을 지향하는 사람으로 외경하는 관계였어요. 그렇게 일찍 떠날 줄 알았더라면 그때 한 번 꼭 안아줄 걸 그랬다는 생각도 들어요.

최명희 씨는 무엇이든 철저하게 몰입하는 스타일이었어요. 그래서 아마 연애를 했다면 지독한 연애를 했을 것 같습니다. 소설이고 뭐고 다 집어치우고 남자에만 집중했을 거 같아요. 한편으로 완벽주

의자이기도 했고요. 문장 하나를 가지고 며칠을 고민해서 쓰기도 했어요. 최명희 씨가 살아 있었다면 문학하시는 분들을 많이 알게 되었을 것 같아요.

－한편 임권택 감독의 영화작품 제목을 언제부턴가 직접 쓰고 계신데, 어떤 특별한 인연이 있나요?

임권택 감독님과의 인연을 말하자면, 예전에 KBS에서 방영한 「TV명인전」이라는 프로가 있었습니다. 각 분야 최고의 예술가들을 조명하는 프로였는데, 서예분야에서는 내가 방송에 나가게 되었습니다. 임 감독님은 영화분야에 선정되어 나오셨어요. 남원에서 「춘향전」을 찍고 있을 때였는데, 내가 서예분야에서 나온다고 하니까 영화에 들어가는 소품 중에 글씨 쓰는 것을 부탁한다고 석곡실로 찾아오신 게 인연이 되었어요. 「춘향전」의 소품엔 서예작품이 많이 들어가잖아요. 고전극이니까요. 그후로 임 감독님 영화의 제목을 내가 쓰게 되었어요. 임 감독님을 뵈면서 느끼는 점이 있다면 역시 대가는 겸손하다는 것입니다.

－국내 서예가들 가운데 가깝게 지내시는 분들이 계시지요?

행초서의 대가이자 국제서예가협회를 이끌고 있는 학정 이돈흥 형, 조형적·감각적인 작품을 통해 해외전시에 전념하고 있는 소헌 정도준 형, 한국적인 서예의 유려한 필세를 선보이고 있는 초민 박용설 형과 좋은 관계를 이어오고 있어요. 특히 제자들끼리도 서로 교유하고 있는데 이러한 것을 서예계에서는 신선한 충격으로 받아들이는 것 같아요. 2009년에는 '화이부동'이라는 주제로 서울시립미술관에서 학생들끼리 전시를 하기도 했습니다.

# 취미에도 프로가 되어라

## 전국에서 다섯 손가락 안에 드는 고수

－선생님께서는 글씨 쓰는 활동 이외에 여가 활동으로 어떤 취미가 있으신지요?

오래된 취미 가운데 하나가 북을 치는 것입니다. 판소리할 때 옆에서 북을 치는 사람을 보셨을 것입니다. 일명 고수라고 하는데, 그게 첫 번째 취미입니다.

고수는 판소리의 3요소인 '창자(노래 부르는 사람), 고수, 청중' 가운데 하나입니다. 고수는 창자의 왼쪽에 앉아 북을 칩니다. 고수가 치는 북을 소리북이라고 하지요. 먼저 북을 살펴보면 북의 왼쪽, 즉 손바닥으로 치는 쪽을 궁편, 북채로 치는 쪽을 채편이라고 합니다. 북통 위 중앙을 대각이라 하고 옆을 소각이라고 말합니다.

－북은 일반적으로 어떤 재료로 만드는지요?

북의 생김새를 보면 먼저 북통에 소가죽을 씌워놓았습니다. 큰 통나무 속을 파내어 만든 것을 통북이라 하고 여러 조각의 나무를 이어

붙여서 만든 것을 쪽북이라고 합니다. 크기는 보통 지름이 40센티미터 정도이고 북통의 넓이는 25센티미터 정도입니다. 북채는 탱자나무나 박달나무를 둥글게 깎아서 쓰는데 보통 탱자나무를 많이 쓰지요. 탱자나무채로 북을 치면 소리도 좋고 팔도 아프지 않아요. 북채 길이는 25~28센티미터이고 지름은 2센티미터 정도입니다. 고수의 취향에 따라 약간 큰 북채를 사용하기도 하고요.

–판소리에서 고수가 하는 역할은 무엇인가요?

먼저 반주의 기능을 합니다. 고수는 소리에 따라 장단을 맞춰주는 반주자입니다. 소리하는 사람이 편안하게 자기 실력을 최대한 발휘할 수 있게 해주는 것이 무엇보다 중요하지요. 두 번째는 소리의 공간을 메워줍니다. 소리가 약간 끊어질 때 북가락으로 메워줌으로서 소리를 보충하는 구실을 하게 됩니다. 세 번째는 효과를 대신합니다. 예를 들어 「흥부가」에서 박타는 대목, 「적벽가」의 전투장면, 「춘향전」에서 춘향이 매 맞는 대목 등에서 북을 적절하게 쳐서 효과음을 내주는 것이죠. 네 번째는 소리꾼을 도와 템포를 조절합니다. 창자의 소리가 느려지면 고수가 북장단을 빨리 쳐주어 소리를 빠르게 이끌어가고, 소리가 빨라지면 북장단을 느리게 쳐주어 템포를 유지할 수 있도록 합니다. 이러한 것을 '거두기'와 '늘리기'라고 하지요. 마지막으로 보비위 기능을 합니다. 보비위란 창자가 기교를 부리기 위해 소리의 템포를 느리게 하는 경우 이에 따라 북장단도 같이 늘어지게 친다거나 창자가 잘못하여 박자를 빼먹거나 늘렸을 경우 얼른 이를 맞춰주는 일을 말합니다. 소리꾼과 고수는 공동 운명체이므로 서로 잘못을 감싸주고, 잘하는 것은 힘을 북돋아 더 잘하게 하여 공연을

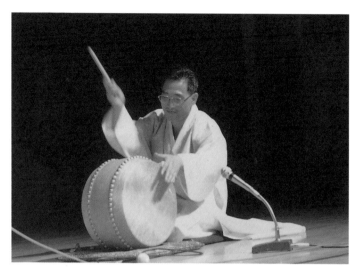

판소리 공연에서 북을 치고 있는 박원규 작가.
처음엔 글씨를 쓰고 난 뒤 쌓인 피로를 풀기 위해서 쳤지만,
지금은 전문가에 필적하는 실력을 보여주고 있다.

성공적으로 이끌어가는 것이 중요하지요.

－고수와 창자는 공동 운명체라고 한 말씀이 인상적입니다. 그렇다면 고수가 갖춰야 할 것으로는 무엇이 있겠습니까?

일단 자세가 중요합니다. 북을 칠 때는 책상다리를 하고 앉아요. 왼쪽 무릎이 북통 중앙에 닿게 방석에 앉아 북의 위치를 조절하게 됩니다. 엉덩이뼈가 바닥에 닿게 앉아 오른발 엄지발가락이나 발바닥으로 북의 오른쪽 모서리를 고이지요. 그러고는 허리와 가슴을 펴고 창자를 바라보는 것이 기본자세입니다. 북채를 잡을 때는 계란을 쥐거나 잉꼬를 잡듯 살며시 잡아야 합니다. 자연스럽고 의젓하며 유연해야 하고요. 보는 사람에게 친근감을 주어야 하는데, 마치 학이 살짝 앉은 듯한 모습이면 좋아요.

다음으로는 가락이에요. 가락이란 고수가 북을 다양하게 변화된 리듬으로 치는 것을 가리키는데 변이박이라고도 합니다. 고수가 북을 칠 때 정박만 치면 소리꾼이 신이 나지 않고 청중도 재미없어해요. 북가락을 다양하게 구사하여 창자나 보는 사람이 신이 나게 해야 합니다. 북가락은 수없이 많아요. 그 많은 가락 중에서 창에 맞는 가락을 택해서 적절하게 쳐야 합니다. 또 아무 때나 가락을 넣지 않고 필요할 때 즉흥적으로 넣어야 하고요. 북가락에서 한배란 것이 있어요. 한배란 북의 빠르고 늦음의 간격을 말합니다. 그래서 북을 잘 치면 '북을 잘 칩니다'라고 하지 않고 '한배 좋습니다'라고 하지요.

마지막으로 추임새를 잘해야 해요. 추임새는 고수가 북을 치며 '얼씨구' '좋다' 등의 감탄사를 발하는 것을 말합니다. 추임새는 고수만 하지 않고 청중도 같이 해요. 판소리뿐 아니라 민요·잡가·무가

등에서도 추임새를 사용하지요. 추임새란 말은 '추어주다'에서 나온 말로 칭찬하는 것인데 칭찬을 하면 더 잘하는 것은 당연한 일이지요. 추임새는 소리에 따라서 잘 넣어야 합니다. 소리가 슬플 때는 슬프게, 즐거울 때는 즐겁게 넣어야 하는 것이죠. 그래서 추임새도 넣기가 쉽지 않아요. 추임새로는 '얼씨구, 좋다, 좋지, 허이, 그렇지, 아먼, 얼쑤, 어디, 잘한다, 명창이다' 등이 쓰입니다.

－북은 어떤 계기로 배우게 되셨는지요?

　글씨를 본격적으로 쓴 이후로 온종일 글씨에 매달려 있으니 심신이 지치더군요. 글씨를 쓰고 난 후 피로를 풀기 위해서 오후 5시가 되면 국악원에 나가 북을 두드렸습니다. 15년 정도 꾸준히 북을 배웠습니다. 당시 국악동호인 모임을 만들었는데, 몇 명 되지 않았어요. 그래도 동호인들끼리 돈을 모아 국악 명창이 전주에 오시면 초대해서 소리를 듣곤 했습니다. 당시 북의 명인이셨던 김동준, 김명환 선생 댁까지 가봤어요.

　국악에 관심이 있는 분들과 사귀기도 했어요. 그중에 전북대 국문과의 천이두 교수가 계신데, 이분과 어느 날 전주 시내의 솔다방이라는 곳에 가게 되었습니다. 마침 장식용으로 진열해놓은 북이 있어서 손님들에게 양해를 구하고 나서 천 교수님이 창을 하시고 내가 북을 쳤어요. 당시 강도권 선생이 「흥보가」나 「춘향가」를 하면 그 소리에 북을 치던 때였어요. 북에 심취해서 15년 동안 꾸준히 하다보니 우리나라에서 북을 잘 치는 사람 가운데 다섯 손가락 안에 꼽히기도 했어요.

　당시 동아방송에 근무하던 최율락 아나운서가 성창순 선생이 6시

간 동안 완창한 「춘향가」를 녹음해 추석 전날에 보내와 추석 귀향을 미뤄가며 감상한 적도 있습니다. '불광불급'이라는 말도 있지만, 무슨 일이든지 하나에만 몰입하는 때가 있는 모양입니다. 이런 나의 모습과 북소리에 영향을 받아서 큰아들이 드러머가 된 것인지도 모르겠어요. 그 당시 큰아들이 대여섯 살 무렵이었거든요. 국악 장단엔 6가지가 있는데 큰아들은 아직도 엇모리와 엇중모리 장단을 기억하고 있습니다.

─북은 누구나 쉽게 연주할 수 있는 전통악기는 아닙니다. 단순히 하고 싶다고 해서 되는 건 아닐 텐데요. 북을 치도록 영향을 준 사람이 있었는지요?

어려서부터 집에서 축음기와 전축 소리를 들을 수 있었습니다. 아버님께서 음악을 즐겨 들으셨기 때문이지요. 1950년대에 임방울 명창이 집에 다녀가셨어요. 초등학교 때인데, 아버지께서는 그 정도로 소리를 좋아하셨어요. 철이 들고 생각해보니 아버님께서는 와병 중에서도 축음기에서 나오는 국악소리에 장단을 맞추셨던 것 같아요. 특히 임방울 명창의 「쑥대머리」를 좋아하셨지요. 그때부터 자연스럽게 우리 소리를 즐겨 듣게 되었습니다.

「춘향가」에 보면 '여인신혼 금슬우지'라는 대목이 나오는데 이게 무슨 말인지 도무지 모르겠어요. 그래서 아버님께 여쭤보니 '이몽룡이 서울가서 새 아내와 금슬이 좋아서 나를 잊고 있나?' 하는 춘향이의 생각이라고 말씀해주셨어요. 북은 아버님의 영향으로 자연스럽게 제 핏속에도 녹아 있던 그 무엇을 꺼내놓은 것인지도 모르겠습니다.

아버님께서는 창의 가사가 한문투로 되어 있어서 임방울 선생이 노래할 때 틀린 것도 있다면서 자상하게 알려주셨지요. 예를 들어

'신야부'가 아닌 '신여부운'[1]으로 부르는 것이 맞다고 하셨어요. 「심청전」이나 「쑥대머리」 등 사설집은 전부 한문으로 되어 있어요. 단가에는 특히 당시(唐詩)가 많이 인용되어 있습니다.

아버님께서는 70세에 작고하셨어요. 군대에서 제대하기 한 달 전의 일이었지요. 당시 나는 스물일곱 살이었습니다. 큰형님께서 선친께서 생전에 「쑥대머리」를 너무 좋아하셨기에, 상이 끝나고 묘지 평토작업을 할 때까지 전축으로 「쑥대머리」를 크게 틀어놓았던 기억이 납니다. 선고장이 좋아하셨던 노래이기에 그 영혼을 달랠 수 있는 최고의 선물이라고 말씀하셨어요. 형님도 사려 깊은 분이셨지요.

－전국고수대회에 나가서 입상하셨다고 들었습니다.

해마다 전국고수대회가 전주에서 열립니다. 명인부, 일반부, 학생부로 나뉘는데 저는 제1회 때부터 명인부에 나갔어요. 참가비는 1만 5천 원이었는데, 상을 바라고 나간 것은 아니고 그야말로 즐기기 위해서 나간 거였지요. 그래도 항상 마지막에 3명이 남을 때까지 선발되어 결선에 나가곤 했습니다. 결승에 나가면 명창 박동진 선생이 소리를 하고, 거기에 맞춰 북을 치게 됩니다. 한 사람당 30분 동안 소리에 맞춰 북을 치는데, 「적벽가」 중에서도 제일 어려운 부분을 박동진 명창이 부릅니다. 그야말로 귀 팔리기(귀를 혼란스럽게 하기) 쉬운 대목만 선택해서 박동진 명창이 불렀어요. 아차 하는 순간에 다른 장단으로 넘어가기도 하고, 다른 장단으로 오해하기 쉬운 대목도 많았습니다. 나머지 경합자들은 사전에 가락을 들으면 안 되니까 택시로

---

1 신여부운(身如浮雲): 몸이 뜬구름과 같다는 말.

박원규 작가가 즐겨 듣는 명창들의 음반들.
국악의 리듬과 서예는 서로 관련이 있다. 국악을 듣다보면
리듬감이 생기고, 작업을 할 때도 능률이 오른다고 말한다.

5분 거리에 가 있어요. 사방으로 흩어져 있다가 전화를 받고 경연장으로 오게 됩니다.

항상 결선에 올라가면 국악인들이 "전문 국악인으로 갈 분이 아닌 것 같은데, 이 길을 갈 분이 아니면 기권하시죠?"라고 해요. 나이도 제일 어리고 해서 그냥 기권을 하고 서울로 올라오곤 했어요. 그렇게 되면 항상 3등이지요. 1985년인가 1986년 무렵이었는데 3등만 해도 상금이 70만 원인가 걸려 있었어요. 상금을 바라보고 출전한 것이 아니기에 상금은 국악단체에 기부했습니다.

−이렇게 되면 취미를 넘어서는 수준이라고 보입니다.

취미로 하는 것이라도 프로 수준이 되어야 그것의 진수를 알 수 있다고 생각합니다. 음악도 전문적으로 해설을 할 수준이 아니라면 그 진수를 모른다고 봐요. 소리에 맞춰 북을 많이 쳐보았지만 공연료를 받고 해본 적은 없어요. 나야 취미로 하는 것이고, 전문가들의 영역에 들어가서 경쟁하는 일은 없어야겠다는 생각에서였지요.

−북을 치는 것이 서예작업을 하시는 데 어느 정도 도움이 되는지요?

북을 치면서 느낀 점이 많았는데, 글씨와 일맥상통하는 점이 많았다는 것입니다. 국악의 리듬적인 요소는 서예와 관련이 있습니다. 초서 같은 서체를 쓸 때 리듬감이 중요하잖아요. 서로 연결되는 부분이 있어요. 국악공연이 녹음된 테이프를 틀어놓고 30~40분 가량 듣다 보면 리듬감이 생기고, 이러한 음악을 들으면서 작업을 하면 훨씬 잘 됩니다. 음악의 리듬처럼 다이나믹하고 생기 있는 획이 돼요. 서예를 할 때나 책을 볼 때 자진모리 장단을 틀어놔요. 소리에서 밀고, 당기고, 감고 하는 것을 '임'이라고 하는데, 글씨를 쓸 때 작품을 통해 그

'운'을 드러내고자 하는 것과 같은 이치입니다.

현대인 가운데 스트레스를 받지 않는 사람이 없겠지만 국악을 스트레스 해소의 한 가지 방법으로 권하고 싶어요.

나는 왼손잡이라서 '궁' 소리가 커요. 북은 심장소리와 같습니다. 장작을 패듯이 처음부터 세게 치지 않으면 안 됩니다. 홍정택 선생님께서 말씀하시길 "북은 머슴놈 장작 패듯이 하라"라고 하셨지요. 처음부터 동작이 크고 스케일이 커야 합니다. 대담하지 않으면 안 되지요. 명창이 내는 소리에 북소리가 먹히지 않으려면 큰 소리로 세게 쳐야 합니다. 북소리도 서예와 마찬가지로 세부적인 것은 나중에 가다듬으면 됩니다. 무엇보다 자신 있게 다가서는 게 중요합니다. 서예도 배짱을 가지고 해야 합니다. 마음 놓고 편하게 써야 하고요. 실제로 휘호를 시켜보면 소심해져서 붓방아만 찧는 사람들이 의외로 많아요.

—북을 잘 치기 위해서 다른 분의 공연도 많이 관람하셨을 것 같습니다.

주로 명창들의 소리에 북을 쳤어요. 특히 오정숙 선생이 소리하실 때 북을 자주 쳤습니다. 북도 대가들의 소리에 맞춰서 쳐야 실력이 느는 것 같아요. 고급소리에 길들여져서 그런 것 같습니다. 이른바 명고들이 북치는 것을 보려고 공연도 자주 보러 다녔습니다. 어떤 가락에 북을 치는가, 어떤 대목에 북을 치는가, 한마디로 가락마다 어떤 북을 치는 것인지를 배웠죠. 특히 남산의 국립극장 공연을 많이 보러 다녔어요.

고수에게 필요한 것은 귀명창이 되는 거예요. 추임새를 집어넣을 때가 있는데, 꼭 거기서 추임새를 넣어줘야 창을 하는 사람이 힘을

박원규, 「우겸우공(尤謙尤畵)」, 2004, 초지.

芳酌

约笑華六至喜奇素

近し乞示淫无名光線唐

賊樣巧示气手物言志

言回千用有陶无之寓

し而言夏墨緣華根譚句浮石

내서 소리를 하게 됩니다. 인사동에 있는 두레라는 식당의 주인이 안숙선 명창에게 소리를 배웠어요. 어느 날 안숙선 명창이 소리를 하길래, 구경을 하면서 한 대목에서 '얼씨구' 하면서 추임새를 넣었습니다. 그러자 쉬는 시간에 안숙선 명창이 아까 그 대목에서 '얼씨구' 하면서 누가 추임새를 넣었는지 찾아보라고 했다는 이야기를 두레 주인장에게 들었어요.

박동진 명창은 지정 고수가 있었어요. 박동진 명창의 소리엔 북을 맞추기가 힘들었습니다. 박봉술 선생과 오정숙 선생의 소리엔 한 치의 오차도 없었어요. 메트로놈으로 맞춰봐도 정확했습니다. 제가 이 두 분의 소리를 녹음해서 혼자서 북을 쳐보곤 했어요. 연습하기에 딱 좋은 표준소리였지요.

－기억에 남는 공연이 있었다면 어떤 공연이었는지요?

당시 우리나라 3대 명고(名鼓)로 김명환·김득수·김동준 선생이 있었습니다. 김명환 선생은 만석꾼의 아들이었는데, 북에 서슬이 있었어요. 가락이 제일 많아서 배울 게 많았습니다. 고수들이 받는 개런티를 고수채라고 하는데, 항상 소리하는 사람과 같은 고수채를 받으셨다고 합니다. 또한 가장 먼저 인간문화재에 지정되었고, 평소에도 가장 많은 연구를 하셨다고 합니다. 이분이 북을 잡으면 관객이나 주변이 긴장하게 되는데, 들어보면 흉내낼 수 없는 가락이 많았어요. 북 치는 것이 사설과 딱 맞아 떨어졌어요. 김득수 선생은 원래 소리를 하다가 북을 잡으셨는데, 시골 할아버지처럼 편하게 북을 치셨어요. 김동준 선생은 왼쪽 북에 능하셨는데, 역시 소리하기 편하게 북을 리드하셨지요.

―지금 석곡실에 있는 이 북은 실제로 연주하는 데 사용하시는 것 같습니다. 상당히 오래된 듯하고, 예사롭지 않아 보이는데요.

만든 지 약 120년 정도 된 북입니다. 국문학자 남송 이병기 선생 댁에 있던 것을 가져온 것입니다. 이분은 시조시인으로 유명한 가람 이병기 선생의 제자입니다. 남송 선생의 따님하고 내 친구하고 결혼을 하게 되었고, 그 댁에 함잡이로 따라가게 되었지요. 남송 선생은 국문학을 하신 분이라서 그런지 풍류도 있으셨는데, 그때 술잔과 음식을 받쳐놓고 먹던 게 저 북입니다. 모교인 남성고등학교 이윤성 이사장님 댁에서 가져온 북이라고 그때 말씀하시더군요. 그래서 "이 북은 제가 가지고 가야겠습니다" 하면서 가져왔어요.

이 북은 오동나무를 통째로 잘라서 안을 팠는데, 좌우대칭이 되지 않은 모습입니다. 그야말로 통북이지요. 고수들에겐 북이 참 중요합니다. 나는 평소엔 가죽에 물을 매겨놓고, 연습 삼아 북을 칩니다. 그렇게 되면 소리가 작게 나서 이웃에게 방해되지 않거든요. 북도 계속해서 사용하는 게 중요합니다.

―북을 치다보면 수많은 명창들의 소리를 들으셨을 텐데, 기억에 남는 소리가 있는지요?

고수를 하다보면 장단이 틀린 게 문제가 아닌 것을 알게 됩니다. 임방울 명창은 제자가 없어요. 왜냐하면 소리를 할 때마다 다르거든요. 감정에 따라서 소리를 달리 냅니다. 그야말로 표준이 없으니 배우는 사람으로는 따라할 수가 없게 되지요. 예를 들면 임방울 명창은 수리성[2]이 특징이었어요. 고음으로 올라가도 목에 핏줄이 안 서고 편안하게 불렀어요.

예술가들은 라이벌이 있게 마련입니다. 임방울 명창과 동초 김연수 선생이 당대 라이벌이었지요. 동초 선생은 신재효 선생 다음으로 유식했던 명창이었습니다. 김연수 선생의 창 스타일을 동초제라고 부르기도 했는데, 이 스타일로 북 치는 것이 어려워요. 사설과 장단을 재미있게 엮어놔서 쉽지가 않지요.

1시간 예정으로 두 분이 같은 무대에 설 기회가 생기면 동초 선생이 30분 정도 부르고 내려와야 하는데, 거의 55분 동안 혼자 부르고 내려오는 일이 많았어요. 나머지 한 5분 정도를 임방울 선생이 불렀죠. 임방울 선생이 학식이 넓지도 않고, 창의 뜻도 제대로 모른다고 동초 선생이 무시한 것입니다.

임방울 선생이 처음 무대에 선 날은 선배가 사정이 생겨 대신해야 했던 날로, 그야말로 급하게 나서게 되었습니다. 그 자리에서 「쑥대머리」를 불렀는데, 관객들이 열광했고, 그래서 임방울 하면 「쑥대머리」를 떠올리게 된 것입니다.

─고수의 매력은 무엇입니까?

자유당 시절에 북을 쳐서 국회의원이 된 분이 있어요. 광화문 다방에서 장기자랑을 할 기회가 있었는데 이분이 다음과 같이 이야기했다고 합니다. "바둑은 신선노름인데 승부가 있고, 낚시는 대자연 속

---

2 수리성: 쉰 듯하면서도 청아한 성음을 말하며, 전통적으로 판소리를 하기에 적합한 목으로 여겨왔다. 최근 학계에서는 수리성을 확 쉬어버린 성음으로 대부분 인식하고 있으나, 오늘날 상당수 소리꾼들이 보편적으로 지닌 많이 쉰 성음이 과거 판소리의 전형적인 모습도 아니었고, 전통 판소리에서도 쉰 성음은 일반적으로 좋게 보지 않았다.

박원규 작가가 평소에 연주하는 북은 큰 통나무 속을 파내어 만든 통북이다.

에 하나가 되지만 고기들 입장에서는 그야말로 죽을 맛이다. 반면 북은 소리와 함께 부추겨 주니 최고의 취미이다"라고요. 이러한 내용이 당시 신문 1면의 제일 아래에 있던 꼭지인 「휴지통」에 소개되었다고 합니다.

고수도 사실 오랜 수련이 필요합니다. "도드락 3년, 두리둥 3년"[3]이라고 말하는데 이게 다 기본 소양 갖추는 데 오랜 기간이 필요하다는 의미입니다. 북은 창자가 처음 소리할 때 사인을 주게 됩니다. 이것을 북다스림이라고 하지요. 소리하는 사람은 고수의 능력을 알아봅니다. 이후 소리를 하고 북을 치면서 북과 소리가 겨루는 양상을 보이게 되는데, 이런 것을 '바우다'라고 이야기합니다. 실력 대 실력으로 겨루는 것이지요.

나는 북을 홍정택 선생님께 배웠습니다. 그리고 박봉술 선생과 오정숙 선생의 소리에 맞춰 북을 많이 쳤습니다. 오정숙 선생은 인품이 훌륭하셨어요. 제자들에게 항상 먼저 사람이 되라고 가르치셨지요. 이일주 선생의 소리에도 북을 많이 쳤습니다.

고수의 매력은 다양성을 지니고 있다는 것입니다. 소리를 죽이기도 하고 살릴 수도 있고요. 고수가 추임새를 잘 넣어주면 창을 하는 사람은 신이 나서 자신의 능력이 7이라고 하면 10까지 도달할 수 있어요. 이런 것을 두고 소리를 하는 사람들은 "오늘은 앵긴다"라고 합니다. 평소보다 소리가 더 잘된다는 뜻이지요.

---

3 도드락 3년, 두리둥 3년: '도드락'은 북채로 내는 소리이며, '두리둥'은 손바닥으로 북을 쳐서 내는 소리를 말한다.

시김새, 너름새라는 말도 있어요. 너름새는 소리를 풀어놓는 품입니다. 소리를 얼마나 시원하게 잘 풀어가느냐를 말합니다. 더늠이라는 말도 있는데, 이는 오늘날의 말로 하면 자신의 '18번'이라고 할 수 있어요. 임방울 선생의 더늠은 「쑥대머리」라고 할 수 있지요.

## 석곡실에 번지는 커피향

―이제 커피에 대한 이야기를 해볼까 합니다. 리처드 브로티건은 작품에서 "때로 인생이란 커피 한 잔이 안겨다주는 따스함의 문제"라고 하기도 했지요. 선생님께서는 늘 커피를 핸드드립으로 내려서 마시는데, 커피는 언제부터 즐겨 마시기 시작하신 것인가요?

대만에 공부하러 갔을 때 녹차를 마시기 시작했는데, 다 마시고 청소하는 데 손이 많이 가고 시간이 걸리더군요. 제가 성격상 번거로운 것을 싫어해요. 깔끔한 것, 단순한 것을 좋아하는 편입니다. 그래서 기계에 넣고 누르면 바로 나오는 커피머신을 사서 커피를 마시기 시작했어요. 10년 이상 썼는데, 찌꺼기가 쌓이면 바로 버리면 되어서 편리합니다. 번거롭지 않아서 커피를 마시게 된 것이죠. 특별히 시간적 여유가 생기거나 귀한 손님들이 오시면 핸드드립으로 커피를 내려서 대접합니다.

―원두커피는 역시 핸드드립으로 마셔야 제 맛이 나는 것 같습니다. 하지만 핸드드립 커피도 같은 재료를 썼다 해도 커피를 내리는 사람에 따라 그 맛이 제각각인 듯합니다.

우리는 전통음식을 이른바 손맛이라고 부르잖아요. 핸드드립 커피도 그러합니다. 추출하는 사람에 따라서 그 향미가 달라지기도 하

박원규 작가는 시간 여유가 있거나 귀한 손님들이 오면 직접
핸드드립으로 커피를 내려서 대접한다.

고, 원두의 상태와 물의 온도, 커피가루의 굵기 등에 따라서 다양한 커피가 추출됩니다. 일반적으로 베리에이션 메뉴에 더 익숙해져 있지만, 커피를 즐기시는 분들은 커피 본래의 맛과 향을 최대한 살릴 수 있는 핸드드립 커피를 즐깁니다. 나의 경우 핸드밀은 독일에서 온 자센하우스를 쓰고 있어요.

ー선생님 곁에서 핸드드립으로 커피를 내리시는 것을 보니, 물을 내릴 때 상당히 신경을 쓰시는 듯합니다.

원두커피를 갈 때 적당한 굵기로 가는 것이 어렵고, 또한 물 붓기도 어려운 작업이에요. 원두커피를 세밀하게 갈면 갈수록 쓴맛이 강하고 맛이 진해집니다. 물은 적당한 높이에서 조용히 붓는데, 물을 너무 많이 붓거나 높은 위치에서 부으면 그 힘에 의해 커피가루가 움푹 패게 됩니다. 이렇게 되면 물이 통과하는 거리가 짧아져서 충분한 추출이 이루어지지 않습니다. 또한 물을 부을 때는 붓는 위치도 항상 이동시켜야 합니다. 한부분에 집중적으로 물을 부으면 커피층이 꺼져버리기 때문이지요. 커피가루의 한가운데서 조심스럽게 물을 붓기 시작해서 물이 커피가루의 넓이만큼 원을 그리도록 합니다. 그러고는 다시 가운데를 향하여 원을 그리듯 붓는 것이 요령입니다.

ー서예가들 중에는 전통차를 즐기는 분들이 훨씬 많은 듯합니다. 물론 커피를 즐기는 분들도 있지만 선생님처럼 핸드드립으로 즐기는 분은 많지 않은 것 같습니다.

글씨를 쓴다고 하면 으레 개량한복을 입고 녹차를 마시거나 국악을 즐겨 들을 것 같은 느낌이 있는데, 저는 이 시대의 서예가들도 젊

은 감각으로 젊은이들과 호흡할 수 있어야 한다고 생각합니다. 그래서 옷차림도 젊게 하고, 사고도 젊게 하려고 노력합니다. 임권택 감독과 거리에 나가면 저도 영화감독인 줄 알아요.

서예가도 이탈리아의 유명한 디자이너인 조르조 아르마니와 만나도 패션 감각이 뒤지지 않아야 하고, 동시대 예술에 대해서 논할 수 있어야 한다는 것이 평소에 제가 갖고 있는 생각입니다. 항상 운동을 하고 젊게 차려 입고 다니니 운동하는 헬스클럽에 갔을 때 제가 서예가라고 하면 다들 안 믿는 것 같습니다.

—하루 중 언제 커피 마시기를 즐기시는지요?

밥 먹고 나서 후식으로 마시는 커피보다 작품하다가 지쳤을 때 잠시 앉아서 마시는 커피가 더 좋아요. 어떤 때 피곤해서 쉴 겸 앉아서 커피를 내릴 때면, 커피 향이 그렇게 좋을 수가 없습니다.

—특별히 선호하는 커피 종류는 무엇인가요?

무엇보다도 신선한 원두커피가 고르는 기준이 됩니다. 언제 볶았느냐 또한 중요하지요. 압구정동에 있는 '허형만의 압구정 커피집'의 제일 처음 손님이 바로 저입니다. 벌써 이 집 단골이 된 지도 8년의 세월이 흘렀네요. 지금도 일주일에 한두 번 들러서 갓 볶은 원두커피를 사옵니다. '허형만의 압구정 커피집'은 이제 우리나라에서 유명한 핸드드립커피 전문집이 되었습니다. 최근에 마셔본 커피 가운데 양우 하태형 박사가 선물한 루왁커피는 잊지 못할 거 같아요. 이 커피는 사향고양이의 배설물을 수거해서 만든 것입니다. 사향고양이는 나무에 살며 잘 익은 빨간색 커피열매를 좋아합니다. 사향고양이가 잘 익은 빨간색 커피열매를 모두 먹으면, 커피콩은 고양이의

몸속에서 소화가 되는데 침, 위액과 섞여 소화기관을 지나는 동안 일종의 발효과정을 거친 다음 배설됩니다. 이 소화과정에서 나온 커피는 인간의 구미에 맞는 특이한 맛과 향을 지닌 채 재탄생됩니다. 이러한 과정을 거친 커피는 진하고 강한 캐러멜 또는 초콜릿의 맛과 독특한 향이 스며들어 커피 표면은 달콤하면서도 부드러워요.

하와이언코나, 자메이카 블루마운틴 등도 잊을 수 없는 커피입니다. 이런 커피를 마실 기회가 있으면 가깝게 사는 제자들이나 지인들을 불러 제 취향대로 좋은 커피들을 블랜딩해서 같이 마십니다. 좋은 것은 서로 나눠야 기쁨이 더 커지잖아요. 커피의 맛은 크게 신맛, 쓴맛, 단맛 그리고 고유의 향을 가지고 있죠. 쓴맛은 자바와 만델링산, 신맛은 멕시코와 킬리만자로산, 단맛은 콜롬비아와 온두라스산이 대표적입니다. 향이 좋은 커피는 과테말라와 모카산이 좋고요. 특히 자메이카산 블루마운틴은 쓴맛·단맛·신맛, 거기에 향기까지 가장 잘 조화를 이루는 커피예요. 한국사람에게는 과테말라 계열의 구수한 쓴맛이 어울려요. 과테말라산은 향이 매우 독특한데, 고지대산은 산미와 풍부한 맛이 있고 저지대산은 향이 좋아요. 에티오피아 커피는 부드러워서 주로 마시고 있어요. 커피찌꺼기는 탈취제로 사용합니다.

### 기다림의 미학, 수동 카메라

－사진과 카메라 수집도 전문가 수준이라고 들었습니다. 어떤 계기로 사진에 관심을 갖게 되셨나요?

나는 하루의 대부분을 석곡실에서 보냅니다. 집에서는 보통 저녁

9시에 취침해서 새벽 4시 반이면 일어나니 아이들과 함께하는 시간이 매우 짧았어요. 그래서 미안한 마음에 학교에 입학할 때와 졸업할 때는 카메라를 갖고 가서 사진을 꼭 찍어줬습니다.

그러다 본격적으로 카메라에 관심을 갖게 된 계기는 내 작품사진을 찍기 위해서였어요. 해마다 작품집을 내는데 슬라이드 제작비가 만만찮더군요. 또한 작품 사진을 잘 찍는다는 곳에 가도 먹의 번짐과 같은 섬세한 느낌이 살아나지 않아서 직접 모든 기자재를 구해서 사진을 찍게 되었습니다.

―선생님을 뵈면 진정한 프로라고 느낄 만큼 정말 매사에 철저하신 것 같습니다. 그럼 작품사진은 주로 어디에서 촬영하시나요?

작품사진은 주로 이 방(석곡실)에서 찍는데, 어느 사진 스튜디오 못지않은 장비를 갖추고 있습니다. 대다수의 사진 스튜디오에서는 일본제 카메라와 렌즈를 쓰는데, 나는 주로 독일제 렌즈를 사용해서 작품사진을 찍어요. 재현적인 측면에서는 독일제 렌즈가 최고인 것 같아요. 즐겨서 쓰는 렌즈는 슈퍼짐마와 슈퍼앵글론입니다. 이런 장비가 없었더라면 25권이나 되는 작품집도 내지 못했을 것입니다.

―이러한 장비들을 구입하려면 비용이 만만찮았을 것 같은데요.

경제적으로 풍족해서 이 모든 장비를 한꺼번에 구입한 것은 아니에요. 어떤 때는 1년에 렌즈 하나만 구입한 적도 있어요. 그 대신 최고의 렌즈만을 구입했어요. 그래야만 작품사진을 찍을 때 기운생동하는 획 하나의 움직임까지 세밀하게 촬영할 수 있거든요. 이 연구실에서 촬영을 시작한 것은 1993년부터입니다. 이전에는 촬영할 공간이 없어서 표구사의 옥상에서 촬영을 했어요. 특히 바람이 불 때는

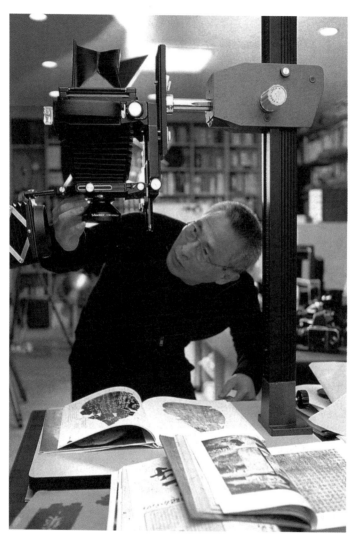

박원규 작가는 작품집에서 먹의 번짐과 같은 섬세한 느낌을 살리기 위해
직접 모든 기자재를 구해서 사진을 찍게 되었다.

고생이 많았지요. 이렇게 오랜 시간 사 모은 장비로 찍은 작품집은 다른 작가의 작품집에서는 볼 수 없는 생동하는 획의 움직임과 먹의 번짐을 볼 수 있어요.

—이렇게 치밀하게 계획해서 제작하신 작품집에 대한 애정은 남다르실 것 같은데요.

고생해서 만든 작품집을 이제껏 어느 누구에게도 그냥 보낸 적이 없어요. 제25집까지 모두 자비로 출판을 했는데, 그 과정이 정말 고생스러웠고 정성이 많이 들어갔어요. 1년 동안 새벽부터 작업실에 나와서 고생 끝에 작품을 만들고, 다시 사진으로 찍어서 낸 작품집들입니다. 그런데 주위에선 작품집은 그냥 받는 것으로 생각하더군요. 그래서 총25권의 작품집을 내는 동안 아무리 서단의 대가라 하더라도 그냥 작품집을 발송해드린 예가 없어요.

—카메라 수집의 기준이 있다면 어떤 것이었나요?

카메라 수집도 한 30년 동안 한 것 같습니다. 카메라를 구입하기 위해선 일단 사야 될 품목을 정합니다. 제품이 내가 원하는 수준에 맞아야 하고요. 사진에 관한 책을 통해서 렌즈는 뭐가 제일 좋은지, 가격은 얼마나 하는지 알아둡니다. 그래서 용돈을 아껴서 1년에 카메라 한 대를 사기도 하고 어떤 때는 렌즈 하나 정도를 사기도 하고. 그렇게 산 명기가 라이카, 핫셀블라드, 롤라이플렉스 등이 있는데 몇 대를 갖고 있는지는 정확히 세어보지 않아서 모르겠어요.

중형 카메라와 대형 카메라의 경우 특히 렌즈가 중요합니다. 중형 카메라의 렌즈는 전부 독일제입니다. 렌즈 중에서도 최고품을 골라서 구입했어요. 중형과 대형 카메라 중에 특이한 게 있다면 파노라마

카메라입니다. 이 카메라는 대작을 찍기 위해서 구입한 것입니다. 한 때는 충무로에서 이 카메라를 빌려달라고 여러 스튜디오에서 연락이 오곤 했습니다. 이러한 중형과 대형 카메라의 렌즈는 슈퍼앵글론이나 슈나이더 렌즈를 사용하게 됩니다. 중형 카메라 가운데는 핫셀블라드를 애용했지요.

—주로 라이카 카메라를 많이 갖고 계시는군요. 라이카를 특별히 선호하시는 이유가 있나요?

라이카는 기계 자체가 예술입니다. 셔터 누르는 소리 역시 예술이고요. 파인더, 셔터, 렌즈 등 거의 모든 점이 기존 카메라를 뛰어넘지요. 셔터 같은 경우도 일본 카메라 회사가 따라하려고 무척 노력을 기울였지만 결국 극복이 안 된 것으로 알고 있습니다. 일전에 잡지에서 일본 렌즈와 독일 렌즈를 비교한 수치를 본 적이 있어요. 독일 렌즈는 부드러워요. 그러면서도 섬세하지요. 반면 일본 렌즈는 딱딱한 느낌이 납니다. 사진을 찍어놓고 보면 극대비가 되고, 중간 맛이 안 나요.

카메라는 렌즈가 중요합니다. 바디는 암실 역할만 합니다. 라이카 제품을 주로 사서 모았는데, 거의 빈티지 제품이지요. 라이카 렌즈는 거의 마니아들의 컬렉션 품목에 해당합니다. 라이카 렌즈에는 시리얼넘버가 있는데, 내가 소장하고 있는 것은 대부분 수제 렌즈로 손으로 깎아서 만든 것입니다. 거의 제2차 세계대전 직후에 만든 것들이죠. 1945년과 1946년에 만들어진 카메라도 있으니, 내 나이보다 더 오래되었죠.

현대는 컴퓨터 문명의 시대이고, 과거보다 기계문명도 더 발달되었

는데 어쩐 이유에선지 옛날 카메라를 흉내도 못 내는 것 같아요. 옛날엔 카메라 렌즈도 장인들이 손으로 깎아서 만들었거든요. 그래서 그런지 전문적인 사진작가 가운데는 예전 제품만 고집하는 사람들이 상당히 많아요. 옛날 제품은 카메라 자체도 아름답지만 렌즈 또한 아름다워요. 손으로 깎은 렌즈 가운데 1.4주미룩스 같은 제품은 나도 소장하고 있는데, 참 아름답습니다.

라이카 M3 같은 것은 그 몸체가 예술이에요. 역대 라이카 시리즈 중에서도 제일로 치는 제품이죠. M3는 1953년부터 생산되었는데, 이 카메라는 종래의 카메라와는 전혀 다른 형태의 기종으로 M3는 이전까지의 라이카를 실용적인 방향으로 재설계했던 모델입니다. 마니아들도 이 제품에 향수가 많은 것 같아요.

라이카 제품에 대한 상식은 일본에서 발간하는 라이카 카메라 잡지에 많이 나옵니다. 그 잡지를 정기적으로 구독하면서 렌즈라든지, 바디라든지 각종 라이카에 대한 상식을 얻을 수 있었어요. 라이카 M3는 레버를 두 번 돌리게 되어 있어요. 셔터를 누르는 감각이 다른 카메라와는 다릅니다. 보통 1/60초인데, 라이카는 1/100, 1/25, 1/50초로 되어 있습니다.

─카메라 관리는 어떻게 하시는지요?

카메라에 관한 새로운 지식은 대부분 책을 통해서 배웠어요. 원서로 된 가이드북을 보기도 하는데, 많이 소장하고 있는 라이카의 경우 독일어로 된 제품 설명서를 번역해와서 보곤 했어요. 지금 쓰고 있는 카메라는 100퍼센트 다 작동되는 현역 제품입니다. 카메라를 소장한 사람들 가운데 장롱 카메라를 갖고 있는 사람도 많지요. 기계도

자주 작동해줘야 오래갑니다. 카메라가 영원한 현역으로 남기 위해서는 관심을 가져야 되고, 제품에 대한 매뉴얼을 잘 이해하고 있어야 합니다. 하루에 몇 대씩 돌아가면서 셔터도 눌러주고 청소도 해줘야 장롱 카메라가 되지 않습니다. 우리 전통가옥인 한옥도 사람들이 들어가서 살아야 오히려 수명이 늘어나는 것과 마찬가지라고 보면 됩니다. 카메라는 특히 장마 때 위험합니다. 렌즈에 햇빛을 보여주는 것이 중요합니다. 햇빛이 사람에게만 필요한 것이 아닙니다. 1년에 카메라를 적어도 15분 이상 햇빛에 노출시켜줘야 합니다.

－수동 카메라만을 고집하시는 이유가 있으신지요. 그리고 수동 카메라가 주는 매력은 무엇인가요?

수동 카메라는 초고속 시대의 현대인들에게 기다림의 미학을 가르쳐줍니다. 디지털 카메라는 사진을 한 장 찍을 때마다 바로 상태를 확인하고 마음에 안 들 경우 그 자리에서 삭제할 수도 있지만, 수동 카메라는 필름 한 롤을 다 찍을 때까지 서른여섯 번까지 계속 생각하고 고민하며 결과를 기다리는 시간을 갖게 해줍니다. 또한 수동 카메라는 찍을 때 일일이 필름을 감아주고 감도와 초점을 조정해야 하고, 또 현상도 필름마다 해야 하고, 일일이 인화도 해야 합니다. 수동 카메라를 고집하는 이유는 기다림의 미학 이외에도 원하는 만큼의 결과물을 안겨주는 정직함 때문입니다. 여기에 덧붙인다면 전자식에 비해 상대적으로 단순함의 미덕과 견고함의 미덕을 동시에 보유하고 있기 때문이기도 하고요.

－오랜 기간 카메라를 수집하고 작품사진을 찍어오셨는데, 카메라에 대한 구입요령이랄까요, 아니면 카메라에 대한 선택요령이 있다면 들려주

먹의 번짐이 뚜렷한 박원규 작가의 작품 가운데 일부분.
그는 먹의 번짐을 적절하게 사용할 줄 아는 작가이다.

시기 바랍니다.

주위에서 카메라를 산다고 하면 "외로울 때 사람 만나지 말고, 배고플 때 시장에 가지 마라"라는 일본 속담을 말해줍니다. 대부분 카메라 하면 일본제가 제일 좋은 줄 아는데, 일본제 카메라는 사서 당장 팔아도 제값을 받지 못하고 팔게 됩니다. 반면 독일제 카메라를 사게 되면 실컷 쓰고도 제값을 다 받고 팔 수가 있어요. 일본에서 나오는 라이카 카메라 잡지인 『베스트 오브 라이카』를 보면 라이카의 표준 렌즈 종류가 몇십 가지가 돼요. 엘마, 주마론, 주미룩스 등 표준 렌즈는 마니아들의 컬렉션 품목이기도 하지요. 그런데 이들 표준 렌즈는 성격이 각각 다 달라요. 그래서 하나가 아닌 여러 가지 렌즈를 구입하게 됩니다. 라이츠 렌즈도 좋은 렌즈 가운데 하나입니다. 사람마다 선호하는 게 다른 모양입니다. 나의 둘째아들은 사진을 전공했어요. 그래서 군 제대 기념으로 핫셀블라드 한 대와 라이카 한 대를 주었는데, 그것을 팔아서 디지털 카메라로 바꾸었더라고요.

사람마다 카메라에 대한 취향도 다른 것 같습니다. 카메라를 산다면 어떤 것을 사냐고 물어보시는 분들이 있는데, 개인적으로 휴대용 카메라 가운데 라이카 한 대와 핫셀블라드 한 대면 끝이라고 말합니다. 이 두 카메라는 실수 없는 카메라예요. 렌즈는 표준 렌즈가 제일 좋아요. 라이카는 50mm 표준, 핫셀블라드는 80mm 표준이면 됩니다. 여기에 접사를 찍기 위해 120mm 마크로 렌즈 하나 정도만 더 있으면 됩니다. 카메라와 사진이란 결국 빛과 시간을 이용한 예술이 아닌가 생각됩니다.

# 변하지 않음으로 모든 변화에 대응한다

## 고전은 나로부터 시작한다

─선생님께선 작업하기 전에 어떠한 마음가짐으로 작업에 임하시는지 궁금합니다.

좋은 작품을 하려면 작가의 정신이 맑아야 합니다. 종교인과 같은 맑고 겸허한 자세로 작품을 해야 한다고 생각하고 있어요. 서예 자체가 신앙이어야 하는데, 한편으로는 종교와 예술은 통하는 면이 있다고 생각합니다.

나는 '고전은 나로부터 시작한다'는 자존심을 갖고 작가 생활을 해왔습니다. 그렇기 때문에 더 열심히 작업을 할 수 있었지요. '내가 곧 길이다', 아행아법(我行我法), 자아작고(自我作古) 등의 태도가 작가로서의 배짱이고 오만과 자만일 수도 있겠지요. 그러나 이러한 마음자세로 서예작업을 하다 보니 서예에 집중할 수 있었습니다.

─작업하실 때 가장 중요하게 생각하는 부분은 무엇인지요?

무엇보다 먹색에 대해서 신경을 씁니다. 화선지에 나타난 묵운(墨

韻)을 통해서 그 작가를 알 수 있거든요. 주변을 보면 작가마다 먹색에 대한 취향은 다른 것 같습니다. 조희룡의 「우일동합기」에 보면 석묵과 방묵에 대한 이야기가 나오는데, 이 둘을 잘 조화시키는 것이 중요하다고 생각해요.

또한 작품을 할 때 순지에 하게 되면 닥을 많이 써서 그런지 담묵을 해도 농묵처럼 나옵니다. 닥이 많으면 발묵이 나타나지 않게 됩니다. 이렇게 종이에 따라서 작품은 크게 좌우된다고 생각합니다. 나는 옥판선지나 중국에서 나오는 고급 종이인 홍성지, 우리나라의 옛 고지를 주로 씁니다. 고지에 농묵으로 쓰면 글씨에 윤기가 흐릅니다.

작품할 때나 연습할 때, 담묵을 선호하는 편입니다. 그리고 글씨를 쓸 때 먹물의 번짐 자체를 즐기는 편입니다. 장법을 보면 화면이 꽉 차는 작품을 좋아해요. 아마 내 미감이 그런 듯합니다.

계백당흑(計白當黑)이라는 말이 있듯이, 글자 속의 여백을 잘 봐야 한다고 생각하는데, 이것이 평소 작품할 때의 지론입니다. 보통 서예가들은 작품을 쓸 때 전체적인 공간만 생각하는데, 사실은 글자 안의 여백이 굉장히 중요합니다. 글자 안에서도 흑과 백이 매우 중요해요. 텅 빈 아름다움과 꽉 찬 아름다움을 같이 고려해야 합니다. 여백이란 쓰지 않은 획이라고 생각합니다.

서예란 조화의 극치를 보여주는 예술입니다. 구도도 중요하지요. 구도란 어디까지나 작가의 미감을 말하는 것이죠. 나의 경우는 미리 구도를 잡기보다는 작업을 해 나아가면서 이리저리 궁리를 하면서 풀어 나갑니다.

작품을 다 한 뒤에 마지막으로 심사숙고해서 찍게 되는 것이 낙관입니다. 인장을 찍을 때 함부로 찍지 않고 굉장히 심사숙고해서 꼭 있어야 할 곳에만 찍습니다. 인주색이 붉은색이 아니라 푸른색일 때도 있어요. 예전엔 왕이 죽으면 붉은색을 쓰지 못하게 했습니다. 인간에 대한 예의가 있었던 그 시대가 존경스럽다는 생각이 듭니다. 현대는 너무 즉흥적이고 즉물적이잖아요.

붉은색과 푸른색 이외에도 다양한 색의 인주가 있지요. 하지만 흰 종이에 검은색의 글씨와 붉은색의 인장이 어울렸을 때가 가장 극렬한 대비의 효과가 나오게 됩니다.

─석곡실에는 서예가의 작업실임에도 불구하고 서예작품이 걸려 있지 않습니다. 특별한 이유라도 있는지요?

작업실에는 스승님들 사진만 걸고, 서예작품은 걸어놓지 않았습니다. 당호 가운데 '무자방'(無字房)이라고 지은 것이 있습니다. 즉 글씨가 없는 방이라는 뜻이지요. 명가들의 글씨를 보면서 장점을 닮고자 임서도 하고, 오랜 시간 연구도 했지만 내 마음을 뒤흔들어놓은 글씨가 아직 없어요. 생각하기에 따라 굉장히 오만하게 들릴 수도 있지만 이것은 부인할 수 없는 사실입니다. 그러한 명가들의 글씨가 맘에 안 드는데, 그보다 훨씬 못한 제 글씨에 만족할 수 있겠어요?

─이제 이해가 되는 듯합니다. 예술가들 중에는 골동품 모으는 취미가 있는 사람들이 적지 않은데, 선생님께선 골동품 모으는 일엔 취미가 없으신지요?

사서삼경을 3백 자씩 외운다면 전체를 암기하는 데 9년 반이 걸려요. 대부분 『천자문』부터 한문공부를 시작하는데, 사실 『천자문』은

작품을 만든 후 마지막으로 인장을 찍는 박원규 작가의 손.
인장은 항상 심사숙고해서 꼭 있어야 할 공간을 정해 찍는다.

쉽지 않은 내용으로 구성되어 있어요. 학생 중에 등석여가 쓴 『천자문』이라며 책을 가져온 사람이 있었는데, 원문을 보니 등석여의 글씨라고는 생각할 수 없을 만큼 졸렬했어요.

추사의 글씨도 마찬가지입니다. 추사의 글씨라고 도록에는 나와 있지만 그의 글씨라고 보기엔 졸렬한 수준이 많아요. 그러한 작품을 구별하며 볼 수 있는 사람이 많지 않은 것이 현실입니다. 골동품에는 이와 같이 가짜가 많아요. 그래서 골동품에는 한눈 팔지 않고 내 작업에만 매진했습니다. 지금 석곡실에 있는 골동품으로는 연적 한두 개, 필통이나 고연(古硯) 몇 개 정도입니다.

−작품의 선문(選文)은 결국 작가의 격조입니다. 또한 작가의 정신세계와도 맞닿아 있게 됩니다. 즐겨 쓰시는 작품의 내용은 주로 어떤 것인지요?

작업실에서 끊임없이 이 책 저 책 번갈아가면서 봅니다. 그때마다 책을 통해서 가슴에 와닿는 문구가 있으면 그것으로 작업을 합니다. 작품에 쓴 내용 가운데 제일 많은 것이 있다면 겸손에 관한 내용입니다. 겸손하다는 것은 무한한 가치를 지니고 있어요. 공손히 받들어 모신다는 '공경'(恭敬)이란 말이 있습니다. 여기서 '공'은 자기 마음이 100퍼센트 공손한 상태가 아닌 것을 말합니다. 반면 '경'은 공손한 상태가 100퍼센트인 상태를 말합니다. '경'은 그래서 변함없는 한결같은 마음입니다. 이러한 경의 사상을 이 시대의 사람들이 가슴에 새겼으면 하는 바람이 있어요.

−선생님께서 생각하는 겸손이란 무엇인가요?

겸손이란 자신이 어떠한 분야에서 활동하건 '이 세상에 나보다 못한 사람이 없다'라는 생각에서 출발합니다. 낮은 자세이며, 비어 있

는 자세입니다. 현재진행형 또는 공부하는 자세라고 말할 수 있습니다. 한자로 말하면 '빌 허(虛)' 자와 같은 것이죠. 겸손과 더불어 많이 썼던 내용이 '덕'(德)에 관한 것입니다. 덕은 곧 득(得)이요, 얻음 입니다. 즉 보탬이 되는 것이지요. 지식과 재물을 주는 것, 즉 베푸는 것입니다. 상대에게 얻음이 있게끔 하는 것입니다. 베풂을 통해서 깨닫게 되는 것은 상대방에게 주는 것의 몇 배로 나에게 되돌아온다는 뜻입니다. 그래서 우리가 흔히 '네 덕에' 또는 '덕분에'라는 말을 쓰지 않습니까. 한문을 배웠던 월당 홍진표 선생님께서 "덕이란 얻음이 있는 것"이라고 말씀하셨습니다. 노대가들의 진면목은 이와 같이 핵심을 정확하게 꿰뚫는 데 있습니다.

─ 서예 창작에서 필요한 것은 무엇이라고 생각하십니까?

연암 박지원은 「초정집서」(楚亭集序)에서 "법고이지변 창신이능전"(法古而知變 創新而能典)이라고 했습니다. "옛것을 본받더라도 변화를 알아야 하며, 새것을 창작하더라도 옛것에도 능해야 한다"는 뜻이지요. 서예 창작에서는 먼저 기교를 익히는 과정을 거치게 됩니다. 그리고 마침내 기교를 망각하는 지고무상(至高無上)의 화경(化境), 즉 입신(入神)의 경지로 초월해간다고 말하지요. 이러한 기교의 습득과정은 무에서 유로 이르고 다시 무의 경지로 돌아가는 일종의 변증법적 과정이라고 할 수 있습니다. 이런 이유로 학자들에 의해 서예의 학습과정이 '생'(生)-'숙'(熟)-'생'(生)으로 진행되어간다는 '선생후숙 숙이후생'(先生後熟 熟而後生)설로 전개되었습니다.

명대 탕임초는 이른바 "서예는 먼저 미숙함에서 출발한 후 익숙해지고, 완전히 익숙해진 이후에 자기만의 개성을 갖는 새로운 경지가

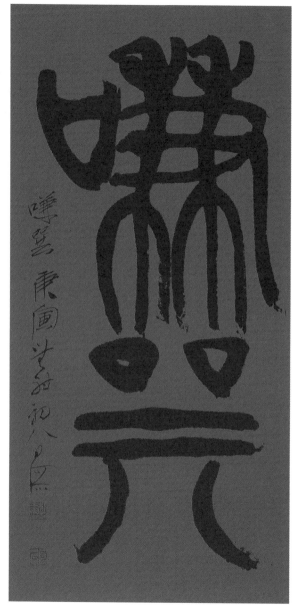

박원규, 「겸손」(謙遜), 2010, 전서.

창출된다"라고 말했습니다. 또한 청대 송조(宋曹)의 이른바 "서예는 필시 먼저 미숙함에서 출발한 후에 익숙해지고, 완전히 익숙해진 후 자기만의 개성을 간직하는 새로운 서예의 경지가 창출된다. 앞의 미숙함이란 배움의 힘이 높은 경지에 이르지 못함이고, 뒤의 자기만의 개성을 갖는 새로운 경지가 창출된다 함은 좁다란 오솔길로 빠지지 않아 변화가 끝이 없다 함이다"라는 말이 바로 '생숙생'의 발전과정을 이야기하고 있죠. 서예란 바로 이러한 과정을 거친다는 것을 이해하고 꾸준히 노력해야만 하는 것입니다.

—작가 스스로 작품에 만족하지 못하는 경우가 대부분이리라 생각합니다. 이렇듯 부족하다고 느끼는 점이 때로는 창작의 동력으로 작용한다고 생각하시는지요?

예전에 한문을 배웠던 월당 홍진표 선생님께선 작가는 "10년에 한 번만 변해도 천재소리를 듣는다"라고 말씀하셨습니다. 그만큼 새롭게 한다는 것은 어려운 작업입니다. 항상 새로운 것을 추구해야 되는 게 작가의 운명이지만, 실제로는 작품세계가 변하기 쉽지 않아요. 찰리 채플린이 한창 전성기를 구가하고 있을 때 "생애 최고 걸작은 무엇인가"라는 질문엔 녹음기를 틀 듯 "음, 아마 다음 작품일걸"이라는 말을 반복했다고 합니다. 주옥같은 명화를 만들었지만 정작 본인은 앞으로 더 잘 만들 수 있다는 여지를 남겨뒀던 것입니다. 작가라면 늘 발전하려는 이와 같은 '향상심'(向上心)이 꼭 필요하다고 봅니다.

—근년에 쓰신 작품 가운데 기억에 남는 작품이 있다면 소개해주시겠습니까.

나의 일상생활을 소재로 한 작품이 있어요. 절친한 친구인 학정 이돈흥, 소헌 정도준 형과 함께 치과의사인 한국재 원장 댁을 방문한 일을 기술한 작품입니다. 내가 문장을 짓고 갑골문에서 볼 수 있는 '치'(齒) 자를 써서 작품으로 만든 것입니다.

壽者一日齒也
수명에서 제일 중요한 것은 '치'다.

殷契文曰齒
치 자는 은의 계문[1]이다.
• 「치」(齒)

甲申六六夜 同道諸賢會飲於仁寺洞同樂茶廚 醉飽樂甚 可謂一時作清夜之遊 宴飲罷後 鶴亭吾兄忽請余與紹軒 盟兄曰 吾輩再於江南復一杯何如 紹軒曰 諾然所向將何處 鶴亭對曰 吾女住在大峙洞 余曰今宵太晚 鶴亭又曰請勿用心 卽今以手機詰其女前後事 頃之我輩到女家玉潤韓郎侯門 然我輩卽知其非壻 實是門徒矣 鶴亭笑云 韓博士國宰大雅 其青衿之時 雅有筆墨之好 從余學書 爲人居家孝友 風流文雅 有高人之致 今於華城營爲齒科醫院 今 子之牛 韓博士率家列立以拜跪迎其師 余與紹軒坐而同觀其侍師 趨承之篤厚之景 紹軒咄咄稱歎曰 今時難見之事也 鶴亭兄之德厚 由此可知矣 美酒佳肴相與舊話不止少焉紹軒兄曰 余與韓博士隔墻鮮京公宇 今方丑時然 不可不枉駕寒舍 乃余與鶴亭兄及韓博士兩伉難却其要 遂四人晨鷄爲訪虛舟灣適 嫂府帶掌珠二顆而迎

---

1 계문(契文): 갑골문을 다른 말로 계문이라 부른다.

박원규, 「치」(齒), 2004, 전서.

接 又親製饅頭啗之歡談 未已惟恨今晨之無聊 主人出手染製佳紙 又硯有殘瀋
時 鶴亭兄雅令余 乃弟韓博士兩侊馳筆 余感嘉其尊師之敦忠 乃欣然涂此應命
作篆後一朔又句剪棄款而附數語以記 當日之事苟不可復此事也　甲申夷則旣
望 何石

　갑신년 6월 6일 밤이다. 서예의 길을 같이 가는 사람들과 인사동의
동락차주(同樂茶廚)에 모여 맛있는 음식도 양껏 먹고 술도 취하도록
마시며 한껏 즐겼다. 기분 좋은 초여름밤의 잔치라 이름 붙일 만했다.
술자리가 끝난 뒤 학정 형께서 갑자기 소헌 형과 나에게 "우리 강남으
로 가서 다시 한잔 합시다"라고 했다. 소헌 형이 "좋지요. 강남 어디로
갈까요?" 하니 "내 딸이 대치동에 사니 그리로 갑시다"라고 학정 형이
대답했다. 내가 "오늘 밤은 너무 늦었다"고 말하자, 학정 형은 마음 쓰
지 말라고 했다. 즉시 휴대전화로 딸에게 앞뒤 사정을 알렸다.

　잠시 후에 우리 일행이 도착하니 사위인 한 서방이 문앞에서 기다리
고 있었다. 우리는 그가 사위가 아님을 바로 알았다. 그는 학창 시절 학
정 형 문하에서 글씨 공부를 한 제자였다. 학정 형이 웃으며 "한국재 박
사는 학생시절에 필묵을 좋아하여 나를 따라 글씨를 배웠습니다. 효심
과 우애가 지극하지요. 거기다 풍류와 문아를 겸비한 고결한 선비의 풍
취가 있답니다. 지금은 화성에서 치과의원을 운영하고 있습니다"라고
했다. 자정이 넘었는데도 불구하고 한 박사는 온 가솔들을 거느리고 줄
을 지어 서서 절하고 무릎 꿇고 앉아 그 스승을 맞이하는 것이었다. 소
헌 형과 나는 그의 스승을 부모 섬기듯 하는 아름다운 정경을 앉은 채
바라보았다. 소헌 형이 "요즈음 보기 어려운 일이야! 학정 형이 얼마나
후덕한가를 알겠구먼!" 하며 감탄해 마지않았다.

좋은 술과 맛 좋은 안주, 시간이 가도 옛이야기는 그칠 줄 몰랐다. 얼마 후 소헌 형께서 "우리 집은 한 박사 집과 담 하나 사이인 선경아파트요. 지금 축시²이지만 내 집에 아니 갈 수 없소"라고 했다. 학정 형과 나, 한 박사 내외는 소헌 형의 청을 거절키 어려웠다. 마침내 네 사람은 닭이 우는 새벽에 허주만(소헌 형 당호)을 방문했다. 형수께서는 두 분 따님과 함께 맞아주셨고, 아울러 손수 빚은 만두를 내놓으셨다. 즐거운 얘기는 이곳에서도 끝없이 이어졌다. 아쉽다면 뒷날에 오늘을 추억할 흔적이 없다는 점이었다.

드디어 주인이 손수 염색한 좋은 종이를 꺼내왔고, 벼루에는 남은 먹물이 있었다. 학정 형이 한 박사 내외를 위해 일필휘지할 것을 내게 명했다. 나는 그의 스승을 대하는 참마음을 아름답게 여겨 흔쾌히 그 명을 따랐다. 치 자를 쓰고 난 한 달 열흘 뒤, 그때 썼던 관기를 잘라내고 몇 마디를 붙여 기록했다. 그날의 일은 정말 다시 있기 어려운 일이었다. 갑신년 칠월 십육일에 하석.

### 의문이 없으면 아무것도 이뤄지지 않는다

—'하석'이라는 아호는 언제부터 사용하셨는지 궁금합니다. 그 안에 특별한 의미가 담겨 있을 것 같은데요.

내 아호는 유재식 교수님께서 지어주셨어요. 그분은 한문에도 뛰어나셔서 동양학을 공부하는 사람들도 배우러 올 정도였으니까요.

---

2 축시(丑時): 24시 가운데 세 번째 시를 뜻함. 즉 오전 1시 반부터 2시 30분까지를 말한다.

나도 거기 어울려서 공부를 했는데, 어느 날인가 '연꽃 하' 자를 써서 하석(荷石)을 호로 쓰면 어떻겠느냐 하셨어요. 고향 동네에 연꽃이 참 많이 피곤 했는데, 아마 그걸 기억하시고 아호를 지어준 것 같아요. 그래서 한동안 그렇게 쓰다가 나중에 '하' 자만 '연꽃 하'에서 '어찌 하'(何) 자로 바꿨습니다. "의문을 가지지 않으면 아무것도 이루어지지 않는다"라는 뜻을 담은 거죠. 서예라는 것은 단순히 붓끝의 기예가 아니라고 생각해요. 그래서 매 순간 깨우친 것들이 있으면 잊지 말자는 의미로 아호로 삼았습니다. 하석 이외에도 별호들이 많은데, 그것을 보면 그동안 살아온 내 마음의 언저리랄까요, 그런 것을 느낄 수 있어요.

─평소에 자주 하시는 말씀이 "글씨는 쓴다"입니다. 꾸준한 작업을 통하여 서예에 대한 여러 가지 사고를 확립해오셨는데, 이에 대한 말씀을 듣고 싶습니다.

글씨는 쓰는 것이에요. 붓을 잡고, 자연스럽게 거침없이 쓰는 게 중요합니다. 선생이 학생들에게 법을 지나치게 강조해서는 안 됩니다. 그러한 분위기에서는 절대로 좋은 작가가 나오기 힘들어요. 법보다는 오히려 다양한 운필을 설명할 필요가 있습니다. 예술은 결국 시비의 문제가 아니라, 선택의 문제, 조화의 문제입니다. 극단적인 비유가 될지도 모르겠는데, 가령 청산가리는 먹으면 즉사합니다. 그러나 청산가리도 제때 쓰면 약이 될 수 있어요. 스승은 중봉이 뭔지, 측봉이나 편봉이 뭔지 그저 다양하게 보여주되 선택은 학생들이 하게 해야죠. 무조건 법에 맞아야 한다고 하는데, 서예에서 '해서 안 될 획'은 없어요. 문제는 어울릴 자리에 적절히 맞는 획을 구사해야 하

는 것입니다. 어울릴 자리에 획이 구사되면 가장 나쁜 획도 가장 좋은 획이 될 수 있습니다.

아울러 스승의 역할에 대해서 생각해봅니다. 우리가 흔히 엄한 스승을 '엄사'(嚴師)라고 합니다. 그러나 여기서 엄사란 학생에게 엄한 스승이 아니라 자기 자신한테 엄한 스승을 말하는 것입니다. 학생은 선생을 보고 배워요. 엄하고 무서운 선생이란 결국 훌륭한 인품과 열심히 공부하는 모습으로 학생들에게 경외의 대상이 되어야 하죠. 또한 늘 학생들을 격려하고 칭찬하면서 용기와 희망을 주고 자신감을 심어주어야 합니다.

─최근 우리 서단에서 나타나고 있는 서예의 변신을 어떻게 보시는지요. 선생님께선 회화적인 성향의 '현대서예' 작품보다는 고전적인 작품에 더 많은 점수를 주고 계신 듯합니다.

가장 서예적인 것을 지킬 때 다른 사람들도 서예에 관심을 갖게 될 것으로 봅니다. 후배 작가들에게 어설픈 작품은 하지 말라고 주문하고 싶어요. 시대의 변화에 따라서 작품도 변화해야 한다는 말에 수긍하지만, 지·필·묵을 가지고 작업을 할 때 가장 서예적인 작업을 할 수 있어요. 오히려 서예의 근본을 변화시키려는 노력을 할수록 서예는 굉장히 위태로워진다고 생각합니다.

일반인들이 서예를 가까이하게 노력하자는 말도 있지만, 서예는 일반인들이 가까이할 수 있는 예술이 아니라고 생각해요. 일반인들이 느끼기에 '저것은 아무나 못 한다'라는 인식이 들 정도의 고급예술이 되어야 오히려 살아남을 수가 있어요. 서양음악을 보면 클래식은 클래식대로 팝송은 팝송대로 나가잖아요. 서예는 글씨를 통해 드

박원규, 「서보」(書譜), 부분, 2001, 초서.

러나는 예술이지만, 글씨 쓰는 기능적인 것은 10퍼센트에 지나지 않아요. 나머지 90퍼센트는 부단한 공부를 통해 채워나가야 하는 것입니다. 결론적으로 서예가는 총제적인 지식인이 되고자 노력해야 합니다.

─선생님께서 하신 최근의 작품과 이전의 작품을 보면 조금씩 차이가 있는 듯합니다. 선생님 스스로도 변화의 기운을 느끼시는지요?

나의 경우 시간이 지날수록 작품이 간결해지는 것을 느낍니다. 작가는 자기 나름의 미감이 있어요. 이러한 미감은 연령대별로 차이가 나기도 합니다. 대학 다닐 때는 한동안 황산곡에 빠져서 임서를 많이 했지요. 황산곡의 사내답고 거침없는 획에 매료되었던 때였습니다. 그런데 어느 날 황산곡의 글씨를 보니 속스럽게 느껴지더군요. 왕희지의 글씨와 비교해보니 군살이 많고, 설명이 많아 보였습니다. 세월이 흐름에 따라 미감은 바뀌어갑니다. 또한 마음의 요구를 좇아가게 되지요. 지금 다시 황산곡의 작품을 임서한다면 전과 같지 않겠지요.

과거에는 아래에서 위를 바라보는 자세로 작업을 했다면, 지금은 위에서 아래를 관조하는 자세로 작업을 합니다. 또한 고전을 접하게 되면 먼저 큰 줄거리를 생각하게 됩니다. 세월이 지났지만 제 작품의 줄기는 크게 변하지 않았어요. 젊어서는 글자의 결구를 다른 작가들이 하지 않는 방법으로 해보기도 했어요. 그러나 시간이 흐를수록 평범한 가운데 작품의 격을 갖추기가 쉽지 않다는 것을 깨닫게 됩니다.

─현대미술의 분위기를 느낄 수 있는 작업도 눈에 들어옵니다. 재료에서

도 지필묵을 떠나지는 않았지만, 이전에 사용하지 않았던 재료로 작업한 작품도 볼 수 있습니다.

서예의 근본을 벗어나지 않은 범위에서 어떤 재료를 사용할지 늘 고민하고 있습니다. 가끔은 마를 사용해서 작업도 하는데, 마가 오히려 종이보다 수명이 짧다고 합니다. 서예의 확장은 종이가 아닌 다른 재료를 사용하는 데 있다고 봐요. 문자는 다른 것과 상호소통하면서 발전해왔는데, 서예는 오랫동안 종이의 존재 형식에 의존해왔잖아요.

이제는 시대상황에 맞게 입체적 형식으로 표현해보려고 생각 중입니다. 글씨를 입체화시키고, 문자를 조형화하는 것이 새로운 과제입니다. 가령 우리가 앉는 공원의 벤치를 문자화해서 꾸밀 수 있지 않겠어요? 문자가 인간의 실제 생활 가운데 은연 중에 도입되는 것이죠. 이는 한문뿐만 아니라 한글로도 가능할 것입니다.

이러한 작업은 문자의 외연을 확장하는 일이요. 문자를 응용한다는 것은 가장 위대한 디자인 체계를 이용한다는 의미가 담겨 있습니다. 서예도 세계로 나아가기 위해서는 세계인들이 공감할 수 있는 무언가가 필요하지 않을까 고민을 많이 합니다.

—요즘에는 구체적으로 어떤 작가들의 작업에 관심을 갖고 계신지요? 서예적 요소가 강한 현대화가들의 작업에서 영향받은 점도 있으신지요?

고대 갑골문이나 금문으로 '재'(災) 자나 '옹'(邕) 자를 쓴 작품을 한 적이 있습니다. 2008년 개인전에 출품했던 작품들이지요. 이러한 작업은 이전에 한 적이 없는 작업들인데, 현대적인 회화작품과 비교해도 뒤지지 않는다는 말을 들을 정도로 관심을 받았습니다. 그후

박원규, 「재」(災), 2008, 전서, 천에 묵서(墨書).

오수환 선생과 이강소 선생의 작품을 접할 기회가 있었어요. 두 사람의 작품에는 서예적인 요소도 있었지만 기본적으로는 회화 작품이었습니다.

나의 경우엔 서예적인 요소, 이를테면 획의 느낌이 강하지요. 일획을 구사하기 위해서 40여 년의 세월을 보냈어요. 한자도 원래는 그림에서 출발한 것인 만큼 추상적이면서 동시에 회화적인 요소가 강하지요. 내 작업을 보면 누구나 저 작품은 하석이 했다는 걸 알 수 있을 정도로 개성이 넘치는 작업을 해볼 생각입니다.

— 최근의 작업은 이강소 선생이나 오수환 선생보다는 이응로 선생이나 서세옥 선생의 작업에 좀더 가까운 것으로 보이는데요?

이응로 선생의 「군상」 연작을 보면 인간 형상은 완전한 구상의 형태가 아닙니다. 인간의 모습을 기호화한 형태로 거의 추상에 근접한 '대'(大) 자형의 문자 이미지입니다. 특히 이응로 선생의 문자추상에서는 글자를 구성하는 형태가 고대 금석문이나 전서의 글자 모양과 상당히 근접해 있어요. 동양화의 재료를 통해 발묵이나 서예의 획 맛을 잘 살리고 있고요. 이러한 것은 서예가들의 주변에 있는 소재들입니다.

문제는 사고의 전환이지요. 단순히 법첩의 임서와 명가들의 작업을 흉내만 낸다면 이러한 작업에 대한 발상 자체가 힘들어져요. 이 두 작가의 작업이 앞으로 동양의 전통예술이 어떠한 방향으로 나아가야 할지를 보여준 예로 생각합니다.

— 서양 화가 가운데 관심 있게 본 작가가 있다면 말씀해주시지요.

파블로 피카소를 관심 있게 보고 있습니다. 그의 화집을 보면 정말

대단하다는 생각밖에 안 듭니다. 특히 항상 작품 밑에 영문으로 쓴 'Picasso'라는 피카소의 사인을 보신 경험이 대부분 있을 것입니다. 사인을 자세히 보면 볼륨감이 느껴집니다. 단순히 서양의 유화 붓으로는 그런 느낌을 살릴 수 없어요. 사실 중국의 장대천[3] 화백과 피카소가 만났는데, 장대천 화백이 자신이 쓰던 동양의 모필을 피카소에게 기념선물로 준 겁니다. 피카소가 그 붓으로 자신의 이름을 써봤는데, 유화 붓과는 색다른 맛이 나자 그 붓으로 마지막에 사인을 한 것이지요. 훗날 피카소가 말하기를 "내가 이 동양의 모필을 조금만 더 일찍 알았어도 내 작품은 달라졌을 것이다"라고 말했다고 합니다.

다른 한 사람은 에스파냐 작가인 안토니 타피에스입니다. 처음에 작품을 보니 그냥 낙서 같은 것을 해놓은 느낌이라 주의 깊게 보지 않았는데, 서예적인 요소가 있는 그의 다른 작업을 보니 작가 특유의 아우라가 느껴지더군요. 나중에 자료를 찾아보니 그는 일찍이 동양의 철학과 서예에 관심을 갖고 있었다고 합니다. 그의 작품은 동양의 전통예술인 서예의 본질을 현대회화에 적절히 도입한 예로 보입니다. 이렇듯 우리 전통예술인 서예에도 그 본질을 안다면 회화에 응용

---

3 장대천(張大千, 1899-1983): 본명은 정권(正權), 개명한 이름은 원(爰), 호는 대풍당(大風堂). 1940년부터 2년 7개월 동안 돈황 천불동에 가서 고대의 벽화를 모사하면서 세화(細畵)와 색의 조합을 연마했다. 황산·노산 등 명산대천을 사생하면서 얻은 자연스러운 붓놀림을 통해 개성적인 발묵과 발색의 경지를 이루었다. 홍콩·대만·인도를 비롯해 아르헨티나·브라질 등지에서 살았으며 파리·뉴욕·태국·독일 등 세계 여러 나라 미술관에서 개인전을 개최했다. 이 시기에 피카소 등 유명작가들과 교유하면서 피카소에게 용필법과 동양의 회화정신을 가르치기도 했다. 1978년 다시 대만으로 건너가 노년기를 보내면서 총 6~7권의 화집을 출간하는 등 많은 작품을 남겼다.

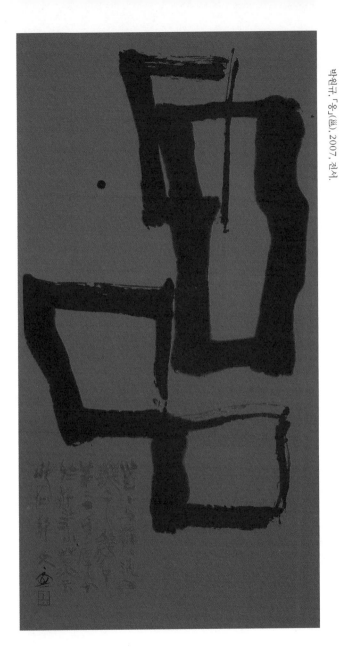

할 부분이 많다고 생각해요.

—사실 현대회화에서 추상표현주의 같은 사조도 결국 서예의 영향을 받아 일어난 것입니다. 독일과 미국에서도 서예적 충동에 영향을 받은 다양한 작품들을 볼 수 있지요?

독일은 문화적으로 정말 대단합니다. 특히 동양예술에 관심이 많은 듯합니다. 서예와 관련된 전시를 유럽에서 열면 독일인들이 특히 관심을 보입니다. 이러한 서예에 대한 관심이 결국 서양미술사조 탄생에 일조했으리라 생각합니다. 아무런 영향 없이 홀로 우뚝 선 것은 없어요. 명작은 사실 다양한 영향을 받아서 이루어지는 것입니다. 다만 무엇의 영향을 받았는지를 범부들은 눈치채지 못할 뿐이지요.

## 늘 즐거운 마음으로

—선생님께서는 어떤 서체를 즐겨쓰시는지요? 그리고 관심을 가지고 있는 서체나 법첩이 있다면 소개해주세요.

추사의 경우는 작품 가운데 전서로 쓴 것이 없습니다. 청나라 때 고증학이 발달해서 전서로 된 작품을 많이 썼는데, 청나라의 문인묵객과 많은 교유를 했음에도 전서가 없다는 사실이 의아하기도 합니다. 추사 선생을 뛰어넘어보자는 것이 젊은 시절 목표였어요. 그래서 추사 선생이 구경도 못한 목간에 주목하고 이에 천착하게 된 것입니다. 또한 백서에 주목하고 열심히 공부해서 나름대로 재해석을 하고자 했습니다. 서예계에서 한간 하면 하석을 떠올리게 노력한 것이죠. 목간에는 오체가 다 들어 있습니다. 이 목간은 기본적으로 오체를 다 공부한 후에 공부하는 것이 바람직해 보입니다.

자주 보는 서책 가운데는 일본의 니겐샤(二玄社)에서 펴낸 '법첩 시리즈' 208권이 있어요. 이 책은 석판인쇄를 통해 만든 희귀본이지요. 책의 기획에서 출판까지 30년이 걸렸다고 합니다. 서예가들도 이와 같이 장기적인 계획을 짜서 자신의 작업에 집중해야 할 것입니다.

―목간이나 초간에 대한 서예계의 관심은 높아지는데, 정작 관련 서적은 아직 부족한 듯합니다. 오랜 기간 목간에 대한 애정을 갖고 연구를 해오셨는데 그 결과물이 있는지요?

21세기는 간백(簡帛)의 시대라고 생각합니다. 자세히 보면 그 속에 서예의 모든 것이 들어 있기 때문이지요. 한마디로 한간은 서예술의 총아라고 할 수 있습니다. 아직까지 국내외를 돌아봐도 한간이나 초간의 체계적인 텍스트가 없어요. 그래서 참고할 만한 텍스트로서 전북대 중문과 최남규 교수와 같이 『곽점초묘죽간-임서와 고석』이라는 임서집을 발간했습니다.

금문에 대한 이해도 아직은 부족한 것 같아요. 첫 번째 원인으로는 고문자에 대한 이해 부족에서 기인합니다. 두 번째로는 자전에도 쉽게 나와 있지 않고, 자료도 오래되어 마모된 부분이 많아요. 따라서 초보자들은 탁본만 놓고 본다면 어디가 획인지도 잘 모르는 상태입니다. 이러한 금문 가운데 중요한 것들을 추려서 최남규 교수, 내게 금문을 배우는 학생들과 『중국 고대 금문의 이해』『서주금문십팔품 - 고석과 임서』『서주금문정선 33편』등을 펴냈습니다.

―오래전부터 백서에 관심을 갖고, 백서로 작품집을 내셨군요. 이 작품집은 하버드 대학 도서관에 소장되어 있다고 들었습니다.

「마왕퇴한묘백서」를 연구하고 임서를 해서 책으로 낸 것이 1985년 이니까 서른여덟 살 때입니다. 그해에 작품집 『갑자집』(甲子集)에서 마왕퇴한묘에서 출토된 백서풍의 작품들을 발표했고, 『마왕퇴백서 노자서임본』을 출간했지요. 출간하고 몇 해 지나서 이 책을 하버드대학 도서관에서 구해갔다고 출판사에서 연락이 왔어요.

「마왕퇴한묘백서」는 1973년 중국 장사 마왕퇴 3호 한묘(漢墓)에서 출토된 백서들의 내용을 정리하고 주를 덧붙여서 편찬한 책인데, 여기서 백서란 비단에 쓴 글씨를 말합니다. 마왕퇴한묘에는 이러한 백서들이 많이 출토되어 현행본에는 없는 내용이나 오류들이 많이 수정되었습니다. 『노자도덕경』도 마왕퇴백서를 통해서 새로운 사실을 알 수 있었어요.

— 서점이나 도서관에서 흔히 만날 수 있는 『노자』는 현재 일반적으로 통용되는 판본이라는 의미에서 『노자 통용본』이란 말을 쓰곤 합니다. 이 통용본은 중국 삼국시대 위나라 때 왕필이란 요절 천재가 정리한 판본이라고 알고 있습니다. 왕필은 얼마 전까지만 해도 일반 사람들에는 생소한 인물이었으나 도올 김용옥 선생이 각종 대중매체를 통한 '노자 강연'에서 그를 '왕필이'로 자주 언급하면서 이제는 비교적 익숙한 인물이 되었습니다. 이 왕필본 『노자』와 다른 내용이 있었나요?

『마왕퇴백서노자』는 순서가 뒤바뀌고 몇 글자가 다른 점 등을 제외하고는 왕필본과 크게 다르지는 않습니다. 『마왕퇴백서노자』는 발굴 당시까지 가장 오래됐던 것으로 알려졌던 노자의 판본보다 4세기 정도 앞선 것으로 알려지고 있어요. 여기에선 『노자』, 「갑본」(甲本)과 「을본」(乙本)이 출토되었습니다. 마왕퇴에서 두 종류가 출토된

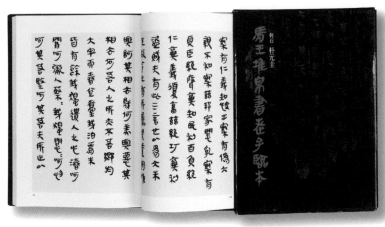

하버드 대학 도서관에서 소장하고 있는 『마왕퇴백서노자서임본』.

『노자』는 편의상 상대적으로 이른 시기에 출현한 판본을 「갑본」이라 하고, 후대에 필사된 판본을 「을본」이라고 합니다. 『백서노자』에는 상·하편의 순서가 거꾸로 되어 있습니다. 그러므로『노자』는 원형이 이루어진 뒤에도 다시 정리되고 개정되었다고 할 수 있습니다. 서예가들 가운데 이 자료에 관심을 갖고 작품으로 재해석하고, 임서를 해서 책으로 낸 것은 국내는 물론 중국과 일본에서도 전무한 일이었습니다.

2007년이 되어서야 일본에서 먼저 출토 문헌자료에 대한 정리작업에 들어갔습니다. 본토인 중국 학계도 부러워하는 '마왕퇴출토문헌 역주총서' 작업을 시작했기 때문이지요. '중국 고대문화 연구의 새로운 지평을 여는 새로운 시리즈'를 표방한 이 역주총서는 일본학계에서 중국사상사 분야의 권위자로 꼽히는 다이토분카대학 교수인 이케다 도모히사(池田知久)가 간행위원회 대표를 맡아 주도적으로 추진했어요.

─ 한국서단에 한간을 소개하고, 관련 작품도 제일 활발하게 발표하고 계십니다. 이러한 연구가 초간에 대한 관심으로 이어졌다고 생각하는데요. 초간에 대한 연구는 어떠하신지요?

1993년 겨울, 중국 후베이성 징먼시 곽점이란 곳에서 학계를 발칵 뒤집어놓은 일대 발굴이 있었습니다. 전국시대 초나라 무덤을 발굴했더니 먹으로 글씨를 쓴 대나무 조각 2천여 점이 출토된 것입니다. 이 죽간은 종이가 발명되기 이전의 책입니다. 1995년에 공개됐으며 1998년『곽점초묘죽간』(郭店楚墓竹簡)이라는 해제본이 중국에서 발간됐어요.

『곽점초간』은 크게 도가 계통의 문헌과 유가 계통의 문헌으로 구성되어 있습니다. 전자에 속하는 것은 『노자』 갑·을·병과 「태일생수」(太一生水) 2종 4편이고, 후자에 속하는 것은 「치의」(緇衣), 「노목공문자사」(魯穆公問子思), 「궁달이시」(窮達以時), 「오행」(五行), 「당우지도」(唐虞之道), 「충신지도」(忠信之道), 「성지문지」(成之聞之), 「존덕의」(尊德義), 「성자명출」(性自命出), 「육덕」(六德) 등 총 10편입니다. 그밖에 단편적인 문장이 나열되어 있는 「어총」(語叢) 1~4가 있지요. 『곽점초간』의 발견이 세간에 큰 반향을 일으킨 것은 그 안에 현존하는 최고(最古)의 『노자』가 포함되어 있기 때문입니다.

나는 이 모든 『곽점초간』을 수십 번 이상 임서해보았습니다. 『곽점초간』의 특징은 시작과 진행, 마치는 부분의 굵기 변화가 다양하며 특히 전체적으로 왼쪽을 낮고 오른쪽을 높게 운필했다는 점입니다. 또한 대부분의 기필은 노봉[4]의 첨필로 운필했고, 행필의 과정에서 점차 굵어지거나 가늘어지거나 할 것 없이 마치는 부분은 필봉을 거두어 들이지 않고 그대로 뽑았어요. 특히 마무리는 죽간의 주어진 너비에 구속되지 않고 공중에서도 계속하여 행필하거나 필요에 따라서는 최대한 아래 방향으로 굽혀 길게 내립니다. 이와 같은 필법은 민첩함을 필요로 하는 서사 기록의 효율성을 최대한 추구하면서, 폭이 좁고 긴 죽간을 왼손에 들고 오른손에 붓을 쥐고 글씨를 쓰는 과

---

[4] 노봉(露鋒): 처음 종이에 붓을 대는 과정에 있어서 봉의 끝이 필획에 나타나는 것을 말한다.

박원규, 「승거잠구」(繩鋸墨繩), 2005, 전서, 대련.

정에서 자연스럽게 생겨난 필법으로 보입니다.

－작업을 하다보면 잘 안 풀리는 순간도 있을 것으로 생각됩니다. 이런 때 받는 스트레스는 어떤 방식으로 풀어나가시는지요?

『논어』,「옹야」(雍也) 편에 보면 "아는 사람은 좋아하는 사람만 못하고 좋아하는 사람은 즐기는 사람만 못하다"(知之者 不如好之者 好之者 不如樂知者)란 말이 있습니다. 늘 즐거운 마음으로 작업을 하기 때문에 스트레스는 없어요. 작품을 하기 위해서 기초 작업을 오래 하는 편입니다. 가령 초서로 작품을 하려고 하면, 맘에 드는 명가들의 초서 법첩을 찾아 일주일 전부터 임서를 하면서 작품에 대한 구상을 합니다.

－서예가로서 자신의 장단점으로는 어떤 것이 있겠습니까?

장점은 모르겠고, 단점이야 많지요. 인간적인 단점도 있을 테지만, 서예적인 측면에서 볼 때 단점은 글씨가 고와요. 다듬지 않은 거칠고 투박한 맛, 진솔하면서도 자연스러운 느낌을 표현하고 싶은데 아직 이에 미치지 못하고 있어요. 이런 점을 인식하면서 작품을 쓰는데, 써놓고 보면 너무 세련되어 있어요. 한마디로 막걸리를 만들려고 했는데, 나중에 보면 양주가 되어 있는 것이죠.

### 10년 전처럼 10년 후에도 늘 변함없이

－1984년부터 몇 해 전까지 1년에 한 권씩 작품집을 발간해오셨습니다. 이들 작품집을 보면 해마다 특정 주제를 정해서 작업을 하시는 것으로 생각됩니다.

앞에서 이야기한 대로 최근엔 초간을 집중적으로 연구하고 있어

요. 작품집을 하면 매년 주제를 정해서 매진하게 됩니다. 초간은 1998년부터 중국의 문물출판사에서 자료를 내기 시작했어요. 아마 초간을 나보다 많이 임서한 서예가는 흔치 않을 것입니다.

이렇게 집중적으로 뚫어지게 공부해야 나중에 초간을 응용한 작품을 할 수 있어요. 초간에 나오지 않은 글자라도 문자학적으로 틀리지 않게 쓸 수 있을 정도가 되어야 하는데, 오랜 기간 임서를 하면서 자형을 익히다보면 설령 작품을 하면서 초간에 나오지 않는 글자라도 '이렇게 썼을 것이다'라는 확신을 갖게 됩니다.

물론 왜 그렇게 썼는지 설명할 수 있어야지요. 임서를 하면서도 단순한 모양에 치중할 것이 아니라, 본질에 대한 탐구가 이루어져야 합니다. 긴 시간 동안 꾸준히 탐구해야 한 작가로서 틀을 형성하게 되고, 글씨도 호흡이 길어집니다.

—앞에서 좋은 작품을 위해서는 서예가 스스로 부단한 노력을 기울여야 한다고 말씀하셨습니다. 특히 어떤 점에 더 집중해야 하겠습니까?

작품집 4집에 보면 「다삼방」(多三房)이라고 쓴 작품이 있습니다. 작가가 되기 위해서는 크게 세 가지를 열심히 해야 합니다. 다독(多讀), 다관(多觀), 다사(多思)이지요.

먼저 책을 많이 봐야 합니다. 글씨는 결국 작가 내면의 표출입니다. 인품만 가지고는 되는 것이 아니지요. 또한 무슨 책을 보느냐가 중요한데, 서론(書論)에 관한 책보다는 인문학과 관련된 책, 즉 문사철과 관련된 책을 많이 읽는 것이 바람직하다고 봐요. 인간이 무엇이고, 예술이 무엇이고, 역사가 무엇인가에 대한 책이죠. 서예가들은 다양한 분야의 학자를 만나든, 밀라노에서 패션디자이너인 조르조

아르마니를 만나든, 미국에서 오바마 대통령을 만나든 서로 막힘이 없이 다양한 이야기를 나눌 수 있는 수준이 되어야 합니다. 사실 제대로 된 선생 아래서 5~10년 정도 열심히 쓰면 붓으로 쓰는 기술은 비슷해집니다. 그 나머지가 중요한 것이죠. 그 나머지는 붓만으로는 안 됩니다. 총체적인 지식인이자 교양인이 되고자 노력해야죠.

두 번째는 고금의 작품을 평상시에 두루 살펴보는 것입니다. 이러한 작업을 꾸준히 하는 편인데, 살아 있는 작가의 작품보다는 고전을 많이 보고 있어요. 서예가 가운데 자신의 스승이 최고라고 생각하는 사람들이 더러 있는 것 같습니다. 그러나 스승은 경외의 대상이 아니라 늘 극복의 대상이 되어야 합니다. 그래야 서예계도 발전하지 않겠어요? 자기 선생이 최고라고 주장하는 것은 그 선생을 욕되게 하는 일입니다. 제자는 선생의 장점과 단점을 알고 치열하게 극복하고자 노력해야 하고, 선생은 제자한테 따라잡히지 않기 위해서 더 열심히 노력해야죠.

마지막으로 작가라면 끊임없는 고민을 통해서 성숙해져야 합니다. 책을 읽는 것으로 끝나면 안 되고 사색을 통해서 이를 승화시켜야 합니다. 사고가 변해야 작품의 형식이 변하게 됩니다. 사고의 폭을 깊고 넓게 갖는 것 또한 중요합니다. 우리가 보통 서예를 처음 배울 때 붓을 이렇게 잡아라, 저렇게 잡아라 그런 자세부터 배우는데 이는 참 잘못된 것입니다. 먼저 학문이 서고 난 후에 글씨가 따라가야 해요. 서예는 정신노동이지 육체노동이 아니거든요. 학문이 높은 사람일수록 품격 높은 글씨를 씁니다. 추사 선생이 그랬잖아요.

─대학자들의 글씨를 보면 이른바 문기는 있지만, 예술적으로는 그다지

높게 평가받지 못하는 경우도 있습니다. 이러한 이유는 어디에 있는지요?

이황이나 이이 같은 대학자들은 왜 추사처럼 명필이 되지 못했나 의문을 표할 만도 한데, 그것은 글씨 쓰는 수련기간이 부족했기 때문입니다. 학식과는 별개로 글씨는 글씨대로 배우고 잘 쓰려는 노력이 필요한 거죠. 깊이 있는 학문과 글씨 쓰기 수련, 이 둘이 같이 가야 비로소 제대로 된 서예를 할 수 있는 겁니다.

소동파는 "서예는 소도(小道)이지만 기와 도는 함께 나아가야 된다"라고 말했습니다. 결국 서예가로 남기 위해서는 인문학적 바탕 위에 필법과 수련이 필요한 것입니다. 서예가들은 흔히 "소년 문장은 있어도 소년 명필은 없다"라는 말을 많이 쓰는데, 글씨를 잘 쓰기 위해서는 그만큼 학식과 인품이 중요합니다. 지금도 선생님을 모시고 일주일에 3일씩 한문을 공부하는 이유가 여기에 있습니다. 고전을 읽고 공부하면서 참 많은 것을 배워요. '내 붓끝을 통해서 고전이 다시 새롭게 태어나면 좋겠다' 하는 바람도 갖게 되었고요.

—이어령 선생이 월간지 『문학사상』을 발행하면서 다음과 같은 이야기를 들었다고 합니다. 자신과 원수가 된 사람이 있다면 그 사람을 살살 꼬셔서 잡지를 만들라고 하라고요. 그만큼 잡지를 운영하기가 쉽지 않은 일 같습니다. 여러 가지 어려운 여건에서도 서예전문지 『까마』를 창간하게 된 계기가 있다면 어떤 것이었는지요?

좋은 작품이란 무엇인가, 바람직한 서예인의 자세는 무엇인가, 참다운 서예인이 되기 위해서는 무엇을 해야 하는가 등을 제시하려고 했어요. 한마디로 서예의 전범을 보여주려고 했지요.

지금 우리 서단은 서예에 대한 근본적인 의미와는 전혀 다른 방향

박원규 작가가 발간한 서예전문지 월간 『까마』.
1999년 11월 창간했으며, 2005년 12월까지 발행했다.
서예인들의 품위와 위광(威光)을 바로 세우는
길잡이가 되도록 하기 위해 만들었다.

으로 가고 있어요. 터무니없는 작가들이 양산되는 것이 현실입니다. 창간 이후 종간까지 『까마』를 이끌어 오면서 창간정신을 훼손하거나 스스로 돌아봐서 부끄러웠던 일을 한 적은 없었습니다.

－『까마』가 종간을 하자 많은 서예인들이 아쉬움을 드러내기도 했습니다. 문득 "공을 이뤘으면 그 자리에 머물지 말고 떠나라"(功成而不居)라는 노자의 말도 생각나는데요.

『까마』는 그동안 다양한 기획기사를 통해 한국 서예를 조명하고자 노력했습니다. 특히 『까마』를 운영하면서 가장 신경을 쓴 꼭지가 「까마의 눈」입니다. 이 꼭지를 통해 새로운 작가를 발굴하고자 했고, 실제로 많은 작가들이 소개되었습니다. 『까마』는 상업적인 잡지와 본질적으로 차이가 있었어요. 상업적인 잡지는 작품이 좋지 않더라고 광고료를 지불하면 잡지에 실어줍니다. 이러한 현상은 국내뿐만 아니라 주변국인 일본에서도 마찬가지입니다. 『까마』에서는 작품만 좋으면 「까마의 눈」을 통해서 무조건 게재했습니다.

한편으로 아쉬운 점도 있는데 공모전을 정화해서 서단에 올바른 방향을 제시하고자 했지만, 생각대로 되지 않았어요. "박수칠 때 떠나라"라는 말처럼, 좋은 이미지가 남아 있을 때 떠나는 것이 바람직하다고 생각했습니다. 특별히 감사드리고 싶은 분은 보산 김진악 선생님이십니다. 고등학교 은사이시기도 하신 보산 선생님은 『까마』의 격을 유지할 수 있도록 도와주신 분입니다. 그분이 안 계셨더라면 『까마』를 6년 동안이나 발간하지 못했을 것입니다.

－선생님께서 개인전을 열 때마다 서예계 안팎에서 화제가 되었습니다. 특히 회화적인 전시로는 2003년 「백수백복전」이 큰 주목을 받으셨지요?

동양사상에서 수(壽)와 복(福)의 의미를 찾고 싶었습니다. 자전을 찾아보니 '복' 자는 2,000여 자가 나오고 '수' 자는 3,300자가 나왔어요. 그중에서 조형적으로 재미있는 글자를 각각 100자씩 가려서 작업을 했습니다. 자전 이외에도 주변에서 수 자와 복 자를 수집하려고 많은 노력을 기울였지요. 대만의 중경기념관 바닥의 타일은 수 자와 복 자를 디자인한 것인데, 이런 사소한 것도 놓치지 않고 여행할 때마다 사진으로 찍어와서 작품을 하는 데 참고자료로 활용했습니다. 수 자와 복 자로 디자인한 먹도 있습니다. 아무튼 주변에서 자료를 통해 구할 수 있는 것은 전부 구해서 작업을 했습니다.

「백수백복전」의 기획의도는 문자확장의 일환이었어요. 1998년 개인전을 마치고 준비를 시작했는데, 대략 5년간 수 자와 복 자에 매달린 것이죠. 수와 복을 향한 끝없는 날개짓이었지요. 글자 한 자만을 크게 써서 벽에 붙여놓게 되면, 상당히 원초적인 아름다움이 있습니다.

우리가 부르는 오복은 수, 부, 귀, 유호덕[5], 고종명입니다. 고종명이란 깨끗하게 생을 마감하는 것을 말합니다. 그중에 제1덕목이 수입니다. 엄밀히 말하면 수는 복 속에 포함되어 있습니다. 이 전시에서는 문자의 조형성과 회화성을 나타내고자 했습니다. 우리 전통 한옥의 대문에 보면 수 자와 복 자를 써놓은 것을 종종 볼 수가 있는데, 이는 현대적인 감각에도 맞는 디자인이라고 생각합니다. 현재 우리가 살고 있는 집의 대문에도 이를 응용한 문자를 사용한다면 그 뜻과

---

5 유호덕(攸好德): 오복 가운데 하나. 덕을 좋아해서 즐겨 행하는 일을 뜻한다.

의미가 각별하므로 좋은 영향을 줄 것으로 생각합니다.

─복과 관련된 좋은 말이 있다면 소개해주시지요.

석복(惜福)이라는 말이 있어요. "생활을 검소하게 하여 복을 오래 누리도록 하라"라는 말입니다. 문자 그대로 해석하자면 '복을 아끼는 것'인데, 자신에게 주어진 복을 탕진해버리는 것이 아니라 후세 사람들을 위해 남겨두라는 것이지요. 건강할 때는 건강에 투자해야 합니다. 돈이 있을 때 돈을 아껴야 하는 것이고요. 시간이 있을 때 자기가 원하는 일에 시간을 내야 합니다. 권력도 권력이 있을 때 권력을 아껴야 합니다.

그밖에 분복(分福)과 식복(植福)이라는 말이 있습니다. 분복은 자신의 복을 독점하지 말고 남에게 나누어주라는 것이고, 식복이란 자신은 당장 그 복을 누리지 못한다 해도 후손을 위해 복이 싹틀 수 있는 씨앗을 심어두라는 것입니다.

─'석복'은 결국 항상 겸손해야 된다는 선생님의 평소 생각을 대변해주는 듯합니다. 또한 전통 문자 디자인을 응용해서 우리 생활 속으로 가져온다면 그것도 좋은 방법이 아닐까 하는데요. 선생님께선 어떤 방식으로 생활 속에 응용하고 계신지요?

우리 집에는 방마다 고유의 이름을 붙여놓았습니다. 행당동으로 이사한 지 얼마 안 되어 온 가족이 함께 저녁식사를 하던 자리에서 딸아이가 "아빠 방의 명칭은 왜 석곡실이야?" 하고 묻는 데서 출발했어요. 내가 배운 두 선생님의 당호에서 한 자씩 따서 지은 것이라고 답했더니 재미있어 하며 우리 집도 방마다 이름을 붙였으면 좋겠다고 했어요. 그래서 대략 5분 동안 생각해서 즉석에서 지었습니다.

어머니 방은 '강녕[6]거'라고 지었어요. 어머니께서 치매나 중풍으로 고생하면서 오래 사시면 무슨 의미가 있겠어요. 건강하고 편안하게 오래 사셔야지요. 안사람은 욕심이 없는 사람이에요. 그리고 항상 나를 편안하게 해줍니다. 그래서 그 거처를 '염아[7]거'라고 지었습니다. 두 아들의 방은 '자강[8]거'라고 지었습니다. 두 아들은 자신들의 미래 때문에 고민이 많은 시기를 보내고 있었습니다. 누가 뭐래도 자기 인생의 주체는 자신이지요. 스스로 애쓰는 수밖에 다른 길이 없지 않겠어요. 이 말은 『주역』, 「건괘」(乾卦)에서 '자강불식'(自强不息)에서 따온 말입니다. '소소거'(笑笑居)는 고명딸의 방에 붙였습니다. 제 딸은 평소 웃음이 많고 밝은 편입니다. 그래서 '웃음 소' 자를 두 번 써서 웃음을 강조한 것이지요.

방의 이름에 의미를 부여하니, 방을 부를 때마다 한 번씩 작명의 이유를 생각하게 되더군요. 각 가정마다 당호를 붙인다면 방의 크기, 또는 기거하는 사람에 따라 부르는 것보다 더 큰 의미 전달이 되지 않을까 생각합니다.

─개인전을 할 때마다 화제가 되는 것이 서예가로서는 유일하게 개인전에서 입장료를 받는다는 점입니다. 개인전을 하면서 입장료를 받게 된 계기와 그 의미는 무엇인가요.?

예전에 서울시립미술관에서 열린 한국서예대전에 초대받아 전각 작품을 출품했습니다. 작품은 크지 않았지만, 붉은색 인주로 찍은 작

---

6 강녕(康寧): 건강하고 편안함.
7 염아(恬雅): 사욕에 대한 생각이 없어서 마음이 화평하고 단아함
8 자강(自强): 스스로 힘을 씀.

박원규, 「석복」(惜福), 2009, 전서, 금문.

석곡실로 향하는 버스를 타기 위해 이른 아침 정류장에
서 있는 모습. 박원규 작가는 훗날 제자들이 그를 떠올릴 때, 책가방
둘러메고 씩씩하게 공부하러 가는 모습을 떠올려주길 소망하며,
항상 열심히 공부하는 서예가로 기억되길 바라고 있다.

품이 돋보이도록 검은색 바탕으로 상당히 크게 표구를 했습니다. 그 당시 작은 작품을 엄청나게 크게 표구한 작품이 처음이어서 표구만으로도 화제가 됐습니다.

하루는 작품에 대한 반응이 궁금해서 전시장에 나가봤는데, 점심때 식사를 하고 온 어떤 직장인이 표구된 유리에 비친 얼굴을 보면서 이를 쑤시고 있더군요. 순간적으로 만약 자신이 돈을 지불하고 들어온 전시라면 이렇게 큰 관심 없이 무심한 행동을 할 수 있을까 하는 생각이 들더군요.

일본에서 나온 자료 가운데 전시에 돈을 내고 들어온 사람들이 공짜 전시를 보는 사람들보다 작품에 대한 집중도가 훨씬 높다는 통계를 본 적이 있습니다. 나는 5년마다 한 번씩 개인전을 여는데, 그야말로 죽을 힘을 다해서 5년 동안 작업에 매달린 결과물을 가려내어 전시하는 것입니다. 처음 개인전을 할 때는 "하석 박원규의 개인전에는 입장료를 받습니다"라는 문구를 타이틀로 걸고 전시를 했어요. 내 전시에서는 입장료를 받는다는 부담감이 있어야 작품에 더 매진할 것이라고 생각했습니다. 그래서 스스로에게 '과연 이번 전시를 통해 관객들에게 무엇을 보여줄 것인가'를 두고 질문을 하고 이에 대해 고민을 하게 되지요. 작가로서 자존심과 스스로를 채찍질하기 위한 방법이라고 보시면 됩니다.

— 앞으로의 계획이 있다면 알려주시기 바랍니다.

작가라면 누구나 훗날 이름을 남길 만한 대작을 하고 싶은 욕심이 있습니다. 나도 나이로 보나 경력으로 보나 정말 대작을 해야 할 때가 되었다고 생각해요. 또 작품을 열심히 준비하는 것뿐만 아니라,

기회가 된다면 동양에 국한되지 않고 서예를 전 세계에 널리 알리는 데 일조하고 싶습니다.

「불변응만변」(不變應萬變)이라는 백범 김구의 작품이 있습니다. "변하지 않음으로 모든 변화에 대응한다"라는 뜻이지요. 김구 선생이 해방이 되었다는 소식을 듣고 쓰신 유작입니다. 상해임시정부로 사용하던 건물에는 이 작품이 아직도 걸려 있다고 합니다. 나도 같은 구절을 쓴 작품을 한 적이 있고요. 나는 10년 전에도 10년 후에도 현재와 같은 삶의 태도를 견지하면서 함석헌 선생의 '열린 마음, 뚫린 믿음'을 가지고 항상 변함없이 작업하고 공부할 것입니다.

# 찾아보기 · 인명

# 찾아보기 · 용어

## 박원규 朴元圭

아호는 하석(何石)이며, 1947년 전북 김제에서 태어났다. 전북대학교 법정 대학 법학과 학사, 배재대학교 대학원에서 국문학 석사를 마쳤다. 강암 송 성용 선생 문하로 입문하여 서예를 배웠고, 대만에 유학하여 독용 이대목 선생에게 전각을 배웠다. 긍둔 송창, 월당 홍진표 선생에게 한학을 사사했 고, 지금은 지산 장재한 선생에게 수학하고 있다. 1978년 제10회 전북도전 에서 금상을 받았으며, 1979년 제1회 동아미술제에서 대상을 받았다. 1984 년에 첫 번째 작품집 『계해집』을 시작으로 총 25권의 작품집을 출간했으며, 1985년에 펴낸 『마왕퇴백서노자임본』은 현재 하버드 대학교 도서관에 소 장되어 있다. 성균관대학교 유학대학원 양현제와 같은 대학 사회교육원 서 예과, 예술의전당 서울서예박물관 등에 출강했다. '한국서예100년전' '국제 현대서예전' '현대미술초대전' '한국서예40대 작가전' '동아미술제 수상작 가 초대전' '세계서예 전북비엔날레' '서울서예대전' 등 주요 기획전에 참여 했다. '하석 한간전'(1988) '하석 서전'(1993) '하석 서예전'(1998) '하석백 수백복전'(2003) '하석 서예전'(2008) 등 다섯 차례의 대형개인전을 개최한 바 있으며, 개인전 사상 처음으로 유료전시회를 열었다. 1999년에는 서예 전문잡지인 월간 『까마』를 창간하여, 약 7년간 국내외 서예사와 서예가를 조망하는 계기를 마련했다. 현재 서울 옥수동에 '작비서상'(昨非書庠)이라 는 서예아카데미를 열어 후학들을 지도하고 있으며, 서울 압구정동의 창작 공간인 석곡실에서 작품 활동에 몰두하고 있다.

## 김정환 金政煥

아호는 장헌(章軒)이며, 1969년 서울에서 태어났다. 아주대학교 경영학과 에서 학사, 한양대학교에서 미술교육학 석사를 마치고 현재 홍익대학교 미 술대학원 회화전공 석사과정에서 공부하고 있는 한편 아주대학교에서 서 예 강의를 맡고 있다. 또한 1994년부터 대우증권 리서치센터 애널리스트 (수석연구원)로 근무하고 있다. 대학 재학 시절 '제1회 대한민국 서예전람 회'에서 특선, 『월간서예』 통권 200호 기념 서예학술논문공모에서 금상을 수상해 서예평론가로 등단했다. 서예가로서는 '서울국제서예가전' '한국서 예밀레니엄전' '국제전각전' '삼문전' '국제서예가협회전' 등에 참여했으며, 현재 국제서예가협회 회원으로 활동하고 있다. 저서로는 『필묵의 황홀경』 『열정의 단면』 『차트의 기술』 『개미, 공룡의 샅바를 잡다』 등이 있다.